电影、形式与文化（第三版）

Film, Form and Culture
(Third Edition)
Robert Kolker

[美] 罗伯特·考尔克 著
董舒 译

北京大学出版社
PEKING UNIVERSITY PRESS

著作权合同登记号　图字：01-2003-0899

图书在版编目（CIP）数据

电影、形式与文化：第3版 /（美）考尔克（Kolker, R.）著；董舒译. —北京：北京大学出版社，2013.8

（培文·电影）

ISBN 978-7-301-21992-8

Ⅰ. ①电… Ⅱ. ①考… ②董… Ⅲ. ①电影－研究 Ⅳ. ① J90

中国版本图书馆 CIP 数据核字 (2013) 第 015370 号

Robert Kolker
Film, Form and Culture
ISBN: 0-07-312361-7
Copyright © 2006, 2002, 1999 by McGraw-Hill Education.
All Rights reserved. No part of this publication may be reproduced or transmitted in any form or by any means, electronic or mechanical, including without limitation photocopying, recording, taping, or any database, information or retrieval system, without the prior written permission of the publisher.
This authorized Chinese translation edition is jointly published by McGraw-Hill Education (Asia) and Peking University Press. This edition is authorized for sale in the People's Republic of China only, excluding Hong Kong, Macao SAR and Taiwan.
Copyright © 2013 by The McGraw-Hill Asia Holdings (Singapore) PTE.LTD and Peking University Press.

版权所有。未经出版人事先书面许可，对本出版物的任何部分不得以任何方式或途径复印或传播，包括但不限于复制、录制、录音，或通过任何数据库、信息或可检索的系统。

本授权中文简体字翻译版由麦格劳－希尔（亚洲）教育出版公司和北京大学出版社合作出版。此版本经授权仅限在中华人民共和国境内（不包括香港特别行政区、澳门特别行政区和台湾）销售。

版权©2013由麦格劳－希尔（亚洲）教育出版公司与北京大学出版社所有。

本书封面贴有McGraw-Hill Education公司防伪标签，无标签者不得销售。

书　　　　名：	电影、形式与文化（第三版）
著作责任者：	[美]罗伯特·考尔克 著　董 舒 译
责 任 编 辑：	周　彬
标 准 书 号：	ISBN 978-7-301-21992-8/J·0492
出 版 发 行：	北京大学出版社
地　　　　址：	北京市海淀区成府路205号　100871
网　　　　址：	http://www.pup.cn　新浪官方微博：@北京大学出版社
电子信箱：	zpup@pup.cn
电　　　　话：	邮购部 62752015　发行部 62750672　编辑部 62752032　出版部 62754962
印 刷 者：	北京楠萍印刷有限公司
经 销 者：	新华书店
	720毫米×1020毫米　16开本　26.5印张　400千字
	2013年8月第1版　2013年8月第1次印刷
定　　　　价：	78.00元

未经许可，不得以任何方式复制或抄袭本书之部分或全部内容。

版权所有，侵权必究

举报电话：010-62752024　电子信箱：fd@pup.pku.edu.cn

献给琳达

前　言

我的同事及学生对《电影、形式与文化》第二版的使用反馈，一如既往地令我感到满足，同时对我来说也大有裨益。基于他们的意见，我在第三版中做了许多改动，而且我相信这些改动会在教科书和DVD光盘（替代了原来两碟装的CD-ROM）中均有体现，同时会对你的电影课程带来更大的帮助，并让你增进对课程的理解。本书被扩充到了九章内容，而且当中某些部分的内容用一种对大学生来说更易接受的、可读性强的写作风格进行了重写。

第三版的新内容

许多本书的使用者都要求我增加对镜头、构图、剪辑和类型的细节讨论。我在所有这些课题上都延展了讨论内容，同时将这些内容分割成了不同的章节。因为电影与数字已经到了密不可分的地步——实际上，当你读到本书时，将电影从赛璐珞胶片转换成数字设计、数字摄影和数字视频及数字放映的工艺流程或许已经变得十分顺畅了，对其所带来的技术和美学变化进行一番思考是十分重要的，因此前作中关于数字技术的章节内容将成为本书中有关电影及其未来这一概括性讨论的组成部分。

电影的文化语境，以及电影与媒介经济的关系，是贯穿全书的议题；本书的核心要点是：电影不会存在于一个文化真空中，而且它一直都是在一个文化决定式的经济体制中被创作出来的。在向学生们介绍历史和文化分析方法论的文化研究章节，本书依然会对希区柯克的《眩晕》以及约翰·麦克蒂尔南的《虎胆龙威》进行对比性解读，因为同事告诉我说：这是学生们特别喜欢的部分。本书现在的作用有点像某种聚焦的过程，将处于一端的电影形式研究和处于另一端的类型——电影告诉我们的故事——讨论集聚起来。我也扩展了类型——这一电影的生命血液——的讨论面，

并通过回归作者——特别是美国之外的导演——和他们对类型的影响，安排了两个章节针对这一主题进行讨论。我也在本书末尾处对三部建立在相同叙事基础之上的影片进行了比较分析，从而均衡了《眩晕》/《虎胆龙威》的对比分析，这三部电影均呼应了其对应的文化背景和国族渊源，它们是：道格拉斯·瑟克的《深锁春光一院愁》、德国导演赖纳·维尔纳·法斯宾德的《阿里：恐惧吞噬灵魂》（1974）和托德·海因斯的《远离天堂》（2002）。这让我们可以对类型进行研究并在总体上对本书得出一个有用的结论。现在也有更多可以反映重要论点的剧照穿插全书之中。

专业词汇表也扩充了，更多书中出现的术语和定义得到了澄清。书后术语表包括了正文中所有的黑体词汇，以及本书附带DVD光盘中使用的术语。

《电影、形式与文化》的DVD光盘

本书独特之处在于从初版开始就附有一张交互式的CD光盘，其中有许多针对电影片段的细致分析，比当今多数教科书中通用的图片分析更详尽。这张CD现在经过重新设计，并扩充成了一张《电影、形式与文化》的DVD光盘，加入了许多近期电影的片段，还增加了额外的范例。通过解释性的文本、图片和动画设计而成的交互式活动影像，学生们将会对剪辑、蒙太奇、镜头结构、视点、场面调度、灯光、运动机位、电影声音和音乐，以及以黑色电影为重点论述对象的类型片的方方面面等基础元素形成亲切的认识。此张DVD光盘可以独立使用，也能方便地与课本配合使用。

《电影、形式与文化》对不同课程的学生来说，依然是一部电影引介类的独特作品。这是少有的几本"既讨论电影建构的基本问题、又讨论电影的建构方式及创造电影的文化环境"的著作之一。它将电影看做其所栖身的世界的组成部分，同时本书也是首部配有一张具有完整交互性FFC DVD光盘的引介类课本。我希望本书对授课者和学生来说，都依然会是一次好的阅读（或浏览）体验。

罗伯特·考尔克

致 谢

我想对之前那些提出了许多有益的评语和建议的评论者表示感谢：他们是City University of New York—Queens College, Jeffrey Renard Allen; Queen's Theological College, Richard Ascough; University of Idaho, Anna Banks; Albuquerque TVI Community College, Jon G. Bentley; Boston College, Richard A. Blake; Maryville University, Gerald Boyer; Peru State College, Bill Clemente; State University of New York—Oswego, Robert A. Cole; King College, Jeffrey S. Cole; Arcadia University, Shekhar Deshpande; Miami–Dade Community College, Michel de Benedictis; Carleton College, Carol Donelan; Cincinnati State Technical & Community College, Pamela S. Ecker; Southern Illinois University, Susan Felleman; University of Minnesota, Angelica Fenner; Mississippi College, Cliff Fortenberry; Florida Atlantic University, Eric Freedman; University of Oregon, Mark Gallagher; State University of New York—Old Westbury, Mikhail Gershovich; University of Maryland, Marsha Gordon; Utah State University, Melody Graulic; Jackson Community College, Ann Green; Shawnee State University, Darren Harris-Fain; Century College, Bruce H. Hinrichs; University of Nebraska at Omaha, Mark Hoeger; Pierce College, Susan Hunt; Maryland Institute College of Art, Margot Starr Kernan; Pacific Lutheran University, Salah Khan; University of Toledo, Tammy Kinsey; William Klink, Charles County Community College; St. Mary's College of Maryland, Börn Krondorfer; Salve Regina University, Patricia Lacouture; Kirtland Community College, Gerry LaFemina; St. Johns River Community College, Sandi S. Landis; Ithaca College, Christina Lane; UC Santa Cruz, Peter Limbrick; Minneapolis College of Art and Design, Sandy Maliga; Ithaca College, Gina Marchetti; Princeton University, Gaetana Marrone-Puglia; Bryant College, James D. Marsden; Broward Community College, Michael Minassian; Ferris State University, Susan Booker Morris; Iowa Wesleyan College, Jerry

Naylor；University of Maryland, Devin A. Orgeron；State University of New York—Albany, David J. Paterno；CSU—San Bernardino, Reneé Pigeon；Minnesota State University—Mankato, David Popowski；Bethel College, Don C. Postema；Indiana University East, T. J. Rivard；Westfield State College, Brooks Robards；University of Wisconsin—Washington County, Patricia C. Roby；University of Wisconsin—Milwaukee, Zoran Samardzija；Ohio University, George S. Semsel；University of Oregon, Sharon R. Sherman；Lewis and Clark College, Thomas J. Shoeneman；Western Michigan University, Greg Smith；Northwestern Michigan College, Mark Smith；Keystone College, Sherry S. Strain；Briar Cliff College, Ralph Swain；Wayne State University, Kirsten Moana Thompson；Youngstown State University, Stephanie A. Tingley；Georgia State University, Frank P. Tomasulo；Cornell University, Amy Villarejo；Iowa Wesleyan College, William Weiershauser；Auburn University, J. Emmett Winn；Mills College, Andrew A. Workman。

许多人都参与了《电影、形式与文化》一书的制作。我的电影系学生们一年来与我耐心共事，帮助我磨砺并明确了观点。Mike Mashon间接地为我提供了书名。Marsha Orgeron为本书做了许多重要的研究，而Devin Orgeron则帮助查验了许多事实。David和Luke Wyatt阅读了草稿，而且他们的评语帮本书做了改进。Stanley Plumly的鼓励让我备受鼓舞。其他马里兰大学的同事们——特别是Joe Miller, Sharon Gerstel, Elizabeth Loiseaux, Barry Peterson, Jenny Preece, Ben Shneiderman——则在对话、创意和事实上为我提供了帮助。多伦多Ryerson Polytechnical Institute的Marta Braun为我提供了出现在本书中的艾蒂安-朱尔·马雷的影像。在保罗·施拉德、奥利弗·斯通和威廉·布莱克菲尔德（William Blakefield）的帮助下，本书的DVD才得以成为可能。Georgia Tech的Jay Telotte和Angela Dalle Vaeche是我无尽的信息和快乐的源泉。我的经纪人Robert Lieberman看到了本书的潜力，并帮我将它付梓。麦格劳希尔（McGraw-Hill）的Allison McNamara, Cynthia Ward, Shannon Gattens, Catherine Schultz, Heather Burbridge和David Patterson对本书的前两版有着意义非凡的贡献。Melody Marcus, Martin Fox, Shannon Gattens, Beth Ebenstein和Cathy Iammartino则与我在第三版的出版事宜上进行了亲密的合作。我同样要感谢为我提供了技术支持的Stephen Prince，以及在独立女性电影制作者方面为我提供了许多宝贵信息的Patty Zimmerman。

目录

导　语 … 001

第一章　影像与现实 … 014
影像的影像 … 014
影像的"真相" … 017
表现"真实"的冲动 … 023
透视法以及视觉欺骗的愉悦 … 024
照相与现实 … 026
影像的加工 … 029
作为影像的现实 … 030

从照片影像到电影影像 … 032
活动影像 … 033

注释与参考 … 038

第二章　形式的结构：电影如何讲故事 … 040
影像、世界与片厂 … 040
从影像到叙事 … 040

影像的经济学 … 044
体制的发展：巴斯特·基顿与查理·卓别林 … 045
公司化电影制作的发展 … 049

古典好莱坞风格 … 050
编织影像 … 050

整体与局部	058
局部的不可见	060
故事、情节和叙事	062
惯例与意识	064

注释与参考 066

第三章　构成材料（一）：镜头　　067

镜头　　067

构图：画面的尺寸　　068

宽银幕	070
变形宽银幕与遮幅宽银幕工艺	071
标准的丧失	074

构图原理　　075

早期电影中的构图	076
D.W.格里菲斯	076
90度法则	078
片厂与镜头风格	079
场面调度、德国表现主义、独特的作品	082
斯登堡、茂瑙和希区柯克的场面调度	084

奥逊·威尔斯及构图的改进　　087

深焦镜头与长镜头	089

特立独行者们　　093

灯光和色彩　　095

宽银幕的构图	098

运动镜头　　099

注释与参考　　102

第四章　构成材料（二）：剪辑　　103

连续性剪辑的发展　　107

格里菲斯与剪辑	109

正/反打镜头	112
视点	115
视线	116

惯例、文化与抵制 120

性别	125
编码	125
对惯例性剪辑的回应	126
爱森斯坦式蒙太奇	127
古典风格的叙事	132
先锋电影	133
惯例框架内外的创作	134

注释与参考 135

第五章 电影的讲述者（一） 137

作为创意的合作 139

创意性的手艺人 140

摄影师	141
美工师	143
电脑图形设计师	145
音效师	147
剪辑师	150
作曲	152
编剧	156
演员	159
制片人	164

注释与参考 169

第六章 电影的讲述者（二）：导演 171

作者论的欧洲起源 171

作者论 174

罗伯特·阿尔特曼	179
马丁·斯科塞斯	181
斯坦利·库布里克	192
阿尔弗雷德·希区柯克	195

女性作者 197
- 女性先锋电影 199
- 玛雅·德伦 200
- 艾丽斯·居伊-布拉谢和路易斯·韦伯 201
- 多萝西·阿兹纳 203
- 艾达·卢皮诺 203
- 当今的女性电影工作者 206
- 朱莉·达什、朱莉·泰莫和尚塔尔·阿克曼 209

美国之外的作者 216

今日的作者论 217

注释与参考 222

第七章　作为文化实践的电影　224

文化现实中的电影 224

作为文本的文化 225
- 亚文化 226
- 媒介和文化 227
- 新网 231

文化理论 232
- 法兰克福学派 233
- 美国流行文化的批评 235
- 高雅文化，大众文化和中产文化 236
- 瓦尔特·本雅明和机械复制时代 238
- 国家干预的灵韵 240
- 伯明翰文化研究学派 241
- 接受与协商 242

决断与价值	244
互文性和后现代主义	245

针对《眩晕》和《虎胆龙威》的文化批评 — 247

文化–技术的混合:电影与电视	249
演员的脸谱:布鲁斯·威利斯和詹姆斯·斯图尔特	252
《眩晕》和50年代的文化	255
电影中的脆弱男性	258
后现代反派	267
《虎胆龙威》中的种族特征	269
搭档片	270
救赎的终结	272

注释与参考 — 275

第八章 电影讲述的故事(一) — 278

元叙事和主导故事 — 278

闭合	279
元叙事和主导故事	279
审查	282

类型 — 284

亚类型	284
类型和体势	286
类型的起源	287
类型样式:黑帮片	288
类型和叙事经济	290

纪录片 — 292

新闻纪录片和电视	293
早期纪录片大师	294
二战	302
真实电影	302
电视纪录片	306

故事片的类型 … 307
- 言情剧 … 308
- 黑色电影 … 323
- 黑色电影的高潮 … 330
- 黑色电影的重生 … 334

注释与参考 … 336

第九章 电影讲述的故事（二） … 339

其他类型：西部片 … 339
- 景观 … 340
- 向西扩张的阻碍 … 341
- 西部片明星和西部片导演 … 341
- 50年代以后的西部片 … 347

科幻片 … 350
- 50年代的科幻片 … 354

类型的延展性 … 361

欧洲电影及其他 … 362
- 意大利新现实主义 … 362
- 新现实主义在美国 … 366
- 法国新浪潮 … 367

瑟克、法斯宾德和海因斯：一种类型，三种方式 … 372
- 电影制作者 … 373
- 共同线索 … 375
- 《深锁春光一院愁》和《远离天堂》 … 376
- 法斯宾德：《阿里：恐惧吞噬灵魂》 … 383

小结 … 390

注释与参考 … 391

术语表 … 393

本书附赠DVD光盘目录 … 405

导　语

《电影、形式与文化》一书希望你可以像思考文学那样认真地思考电影。这是一本关于电影的形式与结构、内容与语境、历史与商业的书。它会让你对电影史有一些基本的认识，并且揭示出它在一个更宏大的格局（scheme of things）中所处的位置，尤其是在一层由言行、金钱、艺术、工艺品和我们的日常生活所组成的、名曰文化的外壳（envelope）中的位置。

可我们究竟为何要严肃地思考电影呢？很多人不会这么做。在我们的生活中，有些事情显然不需要很当回事，电影便是其中之一。我们看电影是为了追求娱乐、惊吓和呕吐的快感；是为了拍拖（make out），为了打发时间，并在茶余饭后找些谈资。我们不会把电影当成感性和理性生活的重要组成部分，甚或像谈论体育或政治那样轻松地谈论电影。在电影研究的课堂外，我们很少听到有人会参与讨论除了情节和人物之外的高深电影话题。

甚至连那些在电视和报纸上评论电影的人，也不像他们的体育、音乐或绘画同行那样会认真对待他们的评论对象。他们只会插科打诨，议论褒贬，或者和我们描述下情节以及人物是否可信。事实上，影评人也是这场综艺秀的一部分，他们只是我们去影院看片前或到音像店租碟前上来的一道开胃菜。他们只是娱乐业的另一个组成部分罢了。

我们为何要重视电影？因为我们当中的大多数人，都是从它和它的近亲电视中汲取了生活经验——我们的生活方式以及我们对生活的憧憬。换言之，从19世纪晚期开始，人们就把电影当成一种娱乐、

逃避和教化的工具——就像一种对他们生活方式或生活观念的认可。不过即便电影"只是个"娱乐品，弄清楚它的机理同样十分重要。为什么电影能娱乐我们？为何我们需要娱乐？电影也是世界政治和国家（national）政策的一部分。有些政府把资助电影工作者的行为看成一种将本国文化推向世界的手段。另外一些政府则在电影上大作国际文章（incident），尤其会在版权和盗版问题上争个你死我活。

说起来难以置信，不过在某些情况下，关于电影的国际政策却能引发美学反响。例如，二战后的1946年，法国和美国签订了一份重要协议——即布鲁姆-伯恩斯条约[1]。尽管法国很关心本国银幕能否放映本国电影的问题，这份协议却像是一份不平等的妥协书。法国民众渴望美国片。条约责成法国接受一个不对等的美国电影放映比例：他们可以用16周的时间来放映本国影片，36周的时间则放映其他影片。条约改变了法国人的电影制作方式，因为有些电影工作者认为满足配额的最佳方式是拍摄根据文学作品改编的优质（high-quality）电影；其他一些电影工作者却很讨厌这种文学改编，并开始实验新的电影形式，最终在20世纪50年代晚期掀起了一场称为法国新浪潮（French New Wave）的电影制作革命。反之，这场革命又让全世界的电影形式来了次翻天覆地的转变。面对美国的电影及其他媒介洪水猛兽般的入侵之势，法国影人的怨愤情绪在20世纪90年代又有所抬头。

盗版问题改变了美国电影的发行模式：与以往一部新片先在美国本土上映，随后在世界各地逐步上映的发行模式不同，现在许多电影都是走全球同步发行的道路。电影、政治、金钱和文化从未有过分家的日子。

时至今日，电影还能在总体上对世界的经济、政治和技术产生影响。在未来几年中，媒介巨子间——特别是美国在线（American Online）和时代华纳（Time-Warner），法国维旺迪（Viviendi）和环球影业（Universal pictures）——的并购（merger）浪潮，不仅会给电影的经济带来广泛的变化，同时也将改变电影的本质。媒介并购或许能让

[1] Blum-Byrnes Accord：该条约签订于1946年5月28日，签约双方代表分别是美国国务卿詹姆斯·F. 伯恩斯（James F. Byrnes）和法国政府代表莱昂·布鲁姆（Léon Blum）和让·莫奈（Jean Monnet），协议免除了法国二战时期对美的部分债务；作为交换，伯恩斯提出了一个请求：全法国的影院在每月一周的时间之外可以对美国影片进行全面开放。——译注　按：如无特殊说明，本书页边注皆为译注。

不同的媒介载体（delivery system）——电影、数字影像、印刷品、音乐和互联网——合流，从而把我们现在所知的电影变成另一种娱乐形式。或者拿美国在线时代华纳的例子来说，这次并购可能会以失败告终。虽然它依然是一家公司，但"AOL"三个字母不会出现在公司名称中。

包括美国在内的各国政府，都清楚电影和电视在影响本国民众、宣传主流价值观和意识形态方面的力量。电影可以是外交政策中的一个筹码，也一直是件商品，有时还是本国政客们的发泄对象（当政府部门的候选人们还在抱怨好莱坞电影的不良社会影响时，好莱坞的影星们已经摇身一变成了政客，并对我们的生活产生了更为深远的影响）；电影也是许多学术课题的研究对象，它的力量和复杂性成了被认知和分析的内容。我们也会对政治和商业有所提及，因为电影是门大生意，它的创意、形式和内容都是关于权力的，而权力是政治的核心。不过我们主要讨论的还是电影的形式——即电影的组合方式，由此我们才能理解电影想要告诉我们的内容——和电影的内容。我们将从文本性（textuality）——研究电影自身及其各部分的工作机理——的角度出发来研究这些问题，并找出电影连同其作品生产（prodution）和受众反应（reception）的过程以及它在文化中所处的地位，是如何形成了一个庞大且连贯的结构体的。这个由可供我们分析的、相互关联的意义元素组成的结构体，我们称之为可读解的文本（text）。

让我们回头再来看下那些众矢之的——影评人吧。几乎每个影评人谈论（通常是总结）的第一件事就是影片的情节。"查理·凯恩是个郁郁寡欢的报业巨子。他的妻子离他而去，他的朋友也个个和他分道扬镳。"[2]"《2001：太空漫游》的开场是一系列身处沙漠中的动物镜头。午夜时分，一个猿族部落对另一个部落发生了攻击，直到其中一个部落在其宿营地发现了一块巨石碑。这段影片对话不多，但是那些猿人看上去都很真实。"

影评人一直回避的，是电影本身仅有的几个事实之一：电影是一

[2] 此处描述的是影片《公民凯恩》的情节，后文中会反复提及此片，此处不做展开。

种出于特别目的、采用特定方式制造出来的人工结构体，而电影的情节和故事只是这个结构中的一项功能，并非首要角色。换言之，电影的形式元素——例如镜头和剪辑——才是电影的特性，而且随着观赏的深入，我们也能看到更多的细节。它们才是这个结构体的基本形式——还包括灯光、镜头运动、音乐、声音和表演，而且在电影发展和电影作为其中之一的文化发展进程中发生的事件也制约着电影本身。我说电影是"人工的"（artificial），并不是说它是虚假的（false）；我的说法源自该词的本义：通过艺术来制造，通常以电影为例就是"用技艺制造"（by craft）。电影是一种技巧（artifice）。通过特定的方式，利用特殊的工具，电影被制成了一件时髦的工艺品（artifact），而且创造出特定的效果（为了便于我们理解电影以及发表对电影的看法，我们不得不反复提及的情节便属其中之一）去取悦那些为之掏钱的观众。影评人和多数日常电影讨论试图忽略电影人工化、结构化的一面——电影的形式，转而把电影当作一个纯粹的故事加以讨论，电影故事中的人物便以某种说不清道不明的方式"真实化"了，好似他们"真的"存在，而非电影本身意义组合的产物。

毫无疑问的是，上世纪早期的电影工作者和电影形式的发展对这种骗术作出了贡献。许多电影工作者通过推断认为：多数观众对他们作品的结构法则并不感兴趣，于是他们就完成了一项"让电影结构隐匿起来"的非凡壮举。换句话说，我们没有留意到电影的形式和结构，是因为它们隐匿在了故事和人物的背后。这是一出伟大的戏法，也是电影得以盛行的主要原因。电影成了一种存在物（presence of being），一种看似无中介的即时情感——它只是个没有历史、没有装置（apparatus）的存在。除了故事，我们和它之间不存在任何中间物。

在接下来的讨论中，我们将对这种公然的魔术戏法进行解释、分析并祛魅。电影具有一种复杂而灵活的形式，而且故事和人物都是通过这种形式被创造出来的。我们明白了这些之后，就能对电影是一个严肃认真的制成品这一观念习以为常。从这个观点出发，我们进而

便能明白电影制作是有历史的，而且这段历史也有一些部分和分支。其中一个分支——也是最大的一个——是好莱坞的商业叙事电影，而这也是我们的研究重点。此外还有一些国别电影（national cinema）：当中某些电影的制作规模和美国旗鼓相当，如印度电影，但后者在其国境线之外却鲜有影响力。另外还有一些更具实验性质的电影——常见于欧洲、亚洲、非洲、中东和拉丁美洲，不过在美国也时有出现。为了创造新的意义和感知结构，实验电影工作者们会像一名优秀的小说家、诗人或程序员探索他们各自的语言一样，去探索和试验电影的形式潜能。

了解电影史能有助于我们了解电影形式和内容的惯例(convention)。显然，电影随着时间在变：电影及其制作者都有历史，我们自己也有历史，文化也有。视觉结构、表演风格、故事内容、电影的欣赏方式（look）——所有这些都和十年前或一百年前不可同日而语了。不过，这些变化在许多方面都只是表面性的。稍微夸张点说，除了一些重要的例外，电影的结构及其创造的故事和人物几乎未作任何改变，或者在电影历史进程中只发生了一些渐变（gradual way）。真正发生变化的是技术手段和风格（尤其是表演风格）；大体上电影的题材和叙述方式与历史上首次公开放映的影像之间保持着一贯的延续性。不过电影总是喜欢对自己的原创性和独特性大放厥词。"银幕首次呈现……"是20世纪40年代和50年代很流行的一句宣传语。"最滑稽"、"最独特"、"与众不同"、"最佳影片"，以及"世所未见"等尤厘头言辞依然在电影广告中大派用场。事实上，任何一部商业剧情片总是或多或少地与另一部商业剧情片类似，而且都是有意为之！在好莱坞，为了让某部影片开拍，你必须说服经纪人、制片人或片厂老板，你所构想的这部影片"很像"(just like) 其他某些电影，"唯一不同的是……"(only different)。看下罗伯特·阿尔特曼（Robert Altman）的影片《大玩家》（*The Player*，1992）前半小时的喧闹场面，你就能明白向好莱坞制片人"推销故事"是怎么回事了；然后你还可以去看下艾伯特·布鲁克

斯（Albert Brooks）的《灵感女神》（*The Muse*，1999）或斯派克·琼斯（Spike Jonze）的《改编剧本》（*Adaptation*，2002），因为这些都是再现电影原创构思过程的反讽奇幻片。

"就像……一样，唯一不同的是……"是驱动电影的引擎。好莱坞电影更是建立在类型惯例基础之上——通过类型史上变换起伏、不断重演的风格和电影元素进行讲述的故事种类（kind），便是类型。历史通过类型去影响电影，反之，电影在极少数的情况下也能影响历史。正如我们将在第八章和第九章中看到的那样，类型是电影工作者和电影观众之间签订的一份复杂契约。我们怀揣着特定的期望去观看一部恐怖片或惊悚片、爱情喜剧或一部科幻片、西部片或言情剧[3]。如果电影没有迎合到这种期望，我们就会很失望，并且有可能不会喜欢这部影片。如果一部电影表面上披着类型的外衣，内里却在拿这种类型开刀或开涮的，那么两者之一就有可能发生。如果其他的历史或文化事件正好与这种开刀或开涮行为合拍，那么这种类型极有可能会衰落并消亡。这种规律在20世纪60年代晚期和70年代早期的西部片身上得到了应验：三部动人且令人不安的影片对西部片的历史和形式元素提出了质疑——它们是萨姆·佩金帕（Sam Pekinpah）的《日落黄沙》（*The Wild Bunch*，1969），阿瑟·佩恩（Arthur Penn）的《小巨人》（*Little Big Man*，1970）以及罗伯特·阿尔特曼的《雌雄赌徒》（*McCabe and Mrs. Miller*，1971）——应和了当时民众对越战的消极反应，以及一些对帝国主义利益和"昭昭天命论"（manifested destiny）神话的深度疑虑，而这种疑虑使西部片从盛行一时转为一蹶不振。现在的西部片与其说是对该类型的重演，还不如说是对该类型的评论，或者被科幻片等其他类型所吸纳。时下一些较为有趣的西部片，都是打着类型的旗号来探讨人物、历史和性别话题的，吉姆·贾木许（Jim Jarmusch）的《离魂异客》（*Dead Man*，1995）和玛吉·格林沃尔德（Maggie Greenwald）的《小乔之歌》（*The Ballad of Little Jo*，1993）便属此类。

[3] melodrama：一般译为情节剧或通俗剧，但译者认为"言情剧"这个现成的中文名称更贴近原意。——译注

如果一部电影把自身的类型结构嘲笑得太过，那极有可能会不招人待见。这种情况曾经在罗伯特·阿尔特曼和保罗·纽曼（Paul Newman）合作的影片《西塞英雄谱》（*Buffalo Bill and the Indians*，1976）上发生过；布鲁斯·威利斯（Bruce Willis）的《终极神鹰》（*Hudson Hawk*，1991）和阿诺德·施瓦辛格（Arnold Schwarzenegger）的《幻影英雄》（*The Last Action Hero*，1988）也不幸重蹈了前者的覆辙。当然，其中一部带有反讽和自嘲性质的布鲁斯·威利斯动作片《虎胆龙威》（*Die Hard*，1988）却意外走红了（我们将在第七章中对其进行详细讨论）。话说回来，如果威利斯和施瓦辛格自嘲过了头，那么这些动作英雄的套路（stereotype）就会被弄得太过卡通和忸怩，观众就不买账了。套路化的英雄、意料中的人物、不出格的故事、众望所归的结局连同隐匿的风格，便是我们与电影签订的所有契约条款，而它们的制作者也相信我们需要这些东西。当然，这些要求也不仅限于电影：电视、流行音乐、新闻报道和政治也同样适用，我们倾向于接受那些我们最常听到的内容，而对新事物保持着警惕心态。我们的流行文化通常就是一种确认既有观念、界定真实接受度的行为。"新事物"要么被惯例快速吸纳，要么就被淘汰。

我们对一部电影最差的评价恐怕就是它"不真实"。"人物一点都不真实。""这个故事没让我觉得是真实的。"真实是我们的最后一道防线。如果有人觉得我们不严肃，他们就会说"面对现实吧"。如果我们的观念不成熟，过于自恋，甚或很愚蠢，那么别人就会对我们说"现实一点！"。如果正好我们是一名大学老师或懵懂青少年，那么别人会告诉我们"现实世界"和我们想象中的不太一样。真实可以成为一种威胁，一种我们不曾面对、不曾经历或不曾交涉的事物。不过，它也可以是一种口头形式的赞许。"这太真实了。"当然，这也是电影能享受到的最高评价，尽管在这个被媒介包围的世界中，我们深深地明白：自己所见的与现实只存在极少极少的关联——而这同时也是个巨大的悖论。

事实上，真实性与文化的其他方面一样，并不是一个脱离我们独立存在的东西。真实性是我们与自己、与他人、与文化中那些我们认为真实的部分达成的一项共识。就像许多人主张的那样，或许对真实性唯一可靠的定义是：许多人达成共识的事物。这并不是说世界上不存在实际的、"真实的"事物。或许因为有些事物是在我们不在场的情况下发生的，所以自然的演变、事物的状态（热、冷、物体的相对硬度）以及温带气候条件下植物一岁一枯荣的现象等就组成了一种"现实"。但无论自然现象和自然演变的过程如何，如果少了人类的诠释，少了我们在生活和文化语境内对其进行的讨论，少了我们赋予它们的名称和意义，那么它们的存在就只是聊胜于无。

我们觉得电影真实，是因为我们从中学到了特定的反应、体势（gesture）和态度；而且当我们在一部电影或电视剧中再次看到这种体势、感受到这种反应时，就会认为它们是真实的，因为我们此前见过并感受过。我们甚至可能想模仿它们（我们是从哪里学接吻？电影里！）。这就是真实，它就像是一条无穷的回路（loop），是在文化的默许下——实质上是在文化的要求下，通过不同的情感和视觉建构而成的一种循环。所谓"真实"，其实是被我们反复看到并吸纳且不分青红皂白地拿来当成生活参照的事物。从某种重要意义上来说，"真实"如同电影本身一般，是由重复和首肯（assent）组成的。

这就是现实元素与我们此前提到的电影类型、历史、文化、惯例和隐匿风格的结合点。我们所谓的电影"真实性"，实则通常仅仅是电影的亲切感（familiar）。亲切感是一种我们经常可以清晰而舒适地体会到的感觉，好似它一直都在。当我们认同了一部电影的真实性之后，我们其实是确证了我们对所见内容的舒适感和接受欲。欲望——单纯地想看到熟悉的内容或新奇的内容并从中获悦的想法——是一个重要的信念，因为电影观众都不是傻瓜。没人会真的相信他们在银幕上看到的东西；我们都希望——从某种特定程度上说是渴望，或者更进一步说就是想要得到我们看见的东西，尽管我们知道得到它的可能性甚

或是不可能性为何。我们通过一种欲念来加以回应：事情可以如此，或者说我们只是想生活在一个银幕中的世界里罢了。我们想与片中人物分享情感，或只是想拥有（have）他们的情感。我们想不假批判地全盘接受它们，并为之动容。我们的文化会一遍又一遍地告诉我们：感情不会说谎。如果我们能感受到它，那它就必定如此。

在接下来的讨论中，我们会把话题转入欲望的丛林，并试图查明为何我们对电影的需求如此之大，以及为何电影可以传达它们或者我们认为我们想要的东西。通过剖析形式以及文化对我们反应的制约方式，我们将尝试审视（look at）我们自己的反应。这样做的目的，是为了弄清楚当我们要求真实的时候我们到底获得了什么，为何我们应当一直要求真实，以及为何我们的期待一直在变。记住，许多时下最流行的影片——例如科幻片和动作片——都是奇幻片；而且当中越来越多的作品，从《蝙蝠侠》系列（*Batman*，蒂姆·伯顿[Tim Burton]执导，1989，1992；乔尔·舒马赫[Joel Schumacher]执导，1995，1997）到《蜘蛛侠》系列（*Spiderman*，萨姆·雷米[Sam Rami]执导，2002，2004），再到《绿巨人》系列（*The Hulk*，李安执导，2003）和《X战警》系列（*X-Men*，布莱恩·辛格[Brian Singer]执导，2002，2003），都是漫画改编的！恐怖片和恐怖恶搞片在今天都成了奇幻片，它们都公然建立在"观众对恐怖片惯例的熟悉度并以此为乐"的能力之上。电影证明了"真实"不是一种既定的存在，而是一种选择的结果。

文化是本书中另一个重要的理念。第七章将详细讲述文化的研究、特别是流行文化的研究为何，以及我们有关文化的理念是如何变动不居的——其变化速率几乎与被研究的文化对象相当。不过，既然我们在这之前就会用到这个术语，那么我就在此做些介绍吧。

文化是我们与自身、与他人、与集体、与国家、与世界和宇宙间的复杂关系的总和。它由我们日常生活中的点点滴滴组成：从我们用的牙刷，到我们刷牙这个行为，还有我们喜欢的音乐、我们的政治观念、我们的性别、我们对自己的印象、我们想效仿的偶像。文化大于

我们的个体，因为我们自身是在一系列影响和共识作用下形成的。因此，文化也是由一系列基本的意识形态要素、错综复杂的信仰以及我们所处社会的一些常识性（take for granted）事物组成的。政治、法律、宗教、艺术、娱乐都是文化的组成部分：正是它们组成了文化的意识形态引擎、认同力、价值观、肖像以及观念，然后文化再通过这些维度来博取人们的认可和追随，或招致他们的反对。

我们在此用的是广义的文化概念，含义上可能会与法国人在遭遇美国影片的大量涌入和盛行时对本国文化的反思行为一致。在我们的定义中，文化不是"高端"的代名词，也不仅仅指被认定为对人有益的高雅艺术。一定程度上，文化是我们日常生活和行为的复杂合体。文化是我们与集体、与国家、与社会和经济阶级、与娱乐形式、与政治和经济产生关联的形式和内容。文化是我们对意识形态的表露方式。

意识形态是指我们在看待自身、为人处世和创造人生价值方面形成的共识。意识形态与文化是相互交织的。我在不同场合所表现出来的平静/愤怒情绪，便取决于意识形态和文化上的特定需求——举止得体性（appropriate behavior）。在上述这件事上我受制于自己的性别观念，即在我成长过程中形成的文化形式。男人若非做出暴力的反应，那也"应当"做出强烈的反应；女性"应该"表现得被动些，不应具有在男性行为中被完全认可的侵犯性。我们文化中存在许多被称作"神经病"（nerdy）的成分——由理性驱动的出格行为。可是"规矩"（norm）也不是天然形成的，而是由我们赋予的意识形态共识组成的——拿此例来说——什么样的行为或人格才是"符合规矩的"（normal）？又是谁定的规矩？从我们对意识形态和文化既定事实的认可度来看，定规矩这件事我们都有份。假如我们突然形成了一种共识，将智力工作看成与体育运动——例如田径——具有同等意义或男性气概的行为，那么意识形态就会改弦更张地将"神经病"们当成运动健将般的英雄对待了。

实际上，既定的意识形态是在漫长的时间进程中被创造出来的，而且具有可变性。例如在早期影片中，妇女被表现为怀有"想要被男性英雄拯救"的心理需求——这便是当时意识形态的缩影。今天，我们经常在电影中看到坚强的女性角色，并为之喝彩。当今的恐怖片便有力地证明了女性在战胜消极面上所具备的力量，而当今的动作片即便正面表现男性英雄主义时，也常常不忘对其提出质疑。

当然，我们谈论文化时思考文化的多样性，或许会提升这一讨论的精确度，因为文化和意识形态都不是单独的或孤立的。让我们暂时抛开电影，以流行音乐为例来看一下文化的复杂性和其发展的多元性。嘻哈（Hiphop）和说唱（Rap）是20世纪70年代和80年代从美国黑人流行文化中衍生出来的音乐形式。在20世纪90年代中期，说唱音乐从街头音乐登堂入室进了录音棚，灌起了唱片，同时也影响了黑人以外的乐迷，随后又分化成了一些分支。其中叫黑帮说唱（Gangsta Rap）的分支成了美国黑人男性青少年们对中产阶级白人社会进行泄愤的工具。不过它暴力化和厌女式的言语也困扰了美国黑人文化的诸多方面，并指示了这一文化内部的社会和经济分裂。它也抑制了某些来自白人体制的怒火。说唱作为一个整体，快速超越了音乐的界限，渗透到了一个艺术、工业、政治和营销相互交织而成的更为宏大的文化领域内。它成了一种声音、一种时尚和一种激进态度的代名词，它同时也和唱片销量、电影合约、警局逮捕令以及高速公路上的噪音有着不少瓜葛，同时它还是一门大生意。作为一种许多人喜欢、部分人迷狂的音乐形式，说唱成了一种文化现象，一种亚文化（常用来表述整体文化中某一活跃部分的术语）的实践行为，也成了一种对文化的全方位再现（representation）。

因此，文化是由表达、交集、再现、影像、声音以及故事组成的，它几乎一直受到性别、种族和经济的影响，甚至由这些因素所构成。它既是本土性的也是全球性的，而且处于不停的流变中，并受到个人或集体需求的制约。它可以像家庭礼拜般平和，也可以像塞尔维亚周末

勇士[4]般暴力——在20世纪90年代的战争时期，当地很多人穿着兰博般的装束到处掠杀被他们称为凤敌的人。

在《电影、形式与文化》一书中，我们将详细研究电影的所有来龙去脉（也会对电视和新媒介有所涉及）：它与文化的契合点为何，是什么造就了它的流行，为何有时"流行性"反而是对它的贬称。

最后再对我们将讨论的电影作个说明。我们探讨并分析的重点是在影院放映的虚构故事影片——着眼于相对多数的大众拍摄的故事片，同时我们也会涉猎一些纪录片和一些先锋电影的实践，但我们重点关注的是多数人在多数情况下看的那类电影。我们会就美国电影展开大量的讨论，因为它是世界电影的主体。不过在好莱坞外还有其他非常重要、非常出色的电影及个体电影工作者，他们当中有些人会用自己的电影来回应好莱坞的电影。因此，我们也会讨论世界电影及其所扮演的角色，以及它的电影工作者和电影作品。

不过随后便产生了一个问题。我们应当讨论哪几部影片？在本书的上下文中，若想要提及（更不用说分析）所有人的心仪之作，甚或把大家都看过或者都想看的电影作为研究对象，那是不可能的。与此同时产生的另一个问题是：电影研究不像文学研究一样，有既定的准绳存在。当然，伟大的电影是存在的，每个人都会认同奥逊·威尔斯（Orson Welles）的《公民凯恩》（*Citizen Kane*，1941）是其中之一，我们在本书中也会对此加以讨论。然而和影迷一样，每位电影学者和电影教师都有自己的口味，我也不例外。我所讨论和分析的影片都是主观的选择，我只是尽量遵循了所选影片的代表性原则。与列人名和片名相比，我倒更希望我对论及影片的分析，能为大家提供一些思考、谈论和书写其他影片的工具；每个关于影片、类型或更宏大的理论原则的讨论，都能成为你们探讨其他电影、其他类型和其他相关兴趣点的范例（template）。这也是有些电影工作者会在不同的上下文中被多次提及的原因之一。

我再补充一点关于影片选择的问题。考虑到电影的历史性，我也

[4] weekend warrior：20世纪90年代前南联盟某些准军事游击队组织的统称，他们平时从事正常的工作，周末就会结伙抢掠邻近的阿尔巴尼亚族或其他对立种族区域的村庄，并曾制造屠杀平民的事件，这也是北约军事干预南联盟的导火索之一。

将许多早年的影片纳入其中，甚至（特别是）黑白片。在20世纪60年代晚期之前，黑白片才是标准——现实和现实主义的标志！我希望你会对这些提及的影片感兴趣，并且让你对这些未因时间而褪色的杰出影片有一个大致的了解。

无论电影为何，本书希望你会用关联性的而不是孤立的眼光来看待。因此本书期望你把电影——扩展开来说，还有诸如电视和电脑屏幕——视为你自身经验和我们所有人都所属的更广阔的经验的一个组成部分。本书希望你可以像思考文学一般来认真思考一部电影的叙事，并且了解影像与故事、信仰与偏见、爱情与拒绝、和平与暴力的编排方式。我们可以选择通过文学去了解这些，但是我们同样可以选择在电影中通过不同的方式去了解。实质上，本书是对电影单纯性的终结；它是一封请柬，邀你进入一个任何事物都不简单、不"现成"的世界，而且在这个世界中，只要你认为有价值的内容就不会被忽略。

本书所附DVD光盘是课本的伴侣：当中包含许多电影，但不是所有本书提到的均在其内，而且有时它也会脱离文本去展示只有活动影像才能传达的意义。DVD光盘中摘录的影片不只是书中电影样例的复制。文中对有些会在DVD光盘中直接阐述的章节也都做了标记。DVD光盘的详细目录附在书后。

第一章

影像与现实

影像的影像

奥利弗·斯通（Oliver Stone）那部充斥着暴力和幻觉的影片《天生杀人狂》（*Natural Born Killers*）中有这样一场戏：凶犯米奇在一家便利店门口被警察逮捕。当时媒体也在场，电视摄影机捕捉到了米奇被捕的画面。警察随即把米奇按倒在地，然后用警棍狠狠地教训了他一顿。摄影机在现场一定距离外的某处默默地记录着一切。在一个虚构的空间里，奥利弗·斯通再造了1991年臭名昭著的洛杉矶警察殴打罗德尼·金（Rodney King）的录像片段，并呈现在了观众面前。该事件在当时成了一个颇具争议性的话题，其影响力一直持续到今天——当事人罗德尼·金是一名非洲裔美国人，他由于交通肇事被警察拦截，并遭到了残酷的殴打。打人的录像在电视新闻中反复播放，数以百万计的观众在电视机前目睹了这次酷刑；它同时也成了一本活教科书，告诫人们一段简单的影像是如何传播一个暴力真相的。于是，每个人都开始思考起这个问题了。

那些参与殴打金的警察被首次提审时，他们的律师就把录像带当成了反对指控的证据。辩方律师摇身一变成了蹩脚的电影学者，诱导陪审员们用一种对辩方有利的方式去读解影像。他们通过慢镜头、快进、快退甚至逐帧的方式将录像带翻来覆去地进行播放，并建议陪审团使用细致的视觉分析方法来观看，最终用自圆其说的分析结果向陪

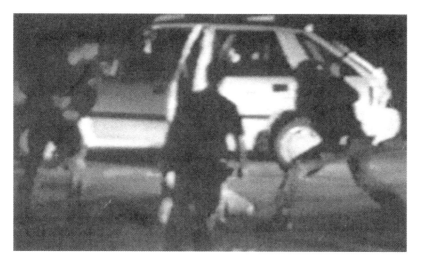

图1.1 罗德尼·金遭警方殴打的录像画面。

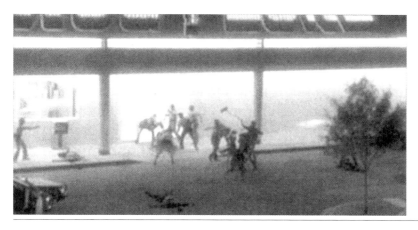

图1.2 奥利弗·斯通在电影《天生杀人狂》(1994)中对此事件的二度创作。

审团成员证明：他们看到的，并不如他们所想。辩方律师说，录像带上的那个人其实是一名暴力拒捕的罪犯，而当时警察扮演的其实只是"暴力升级"过程的一角而已。从一开始就对受害者抱有偏见的陪审员就这么相信了。

朗·谢尔顿（Ron Shelton）拍过一部强烈控诉警察腐败的影片《深蓝》(Dark Blue，2002)，在这部影片中，罗德尼·金和1991年洛杉矶骚乱的内容却没有像《天生杀人狂》一样忠于原始素材，反而是用颗粒状的彩色影像（对这些事件）进行了再创作。当中并没有斯通电影

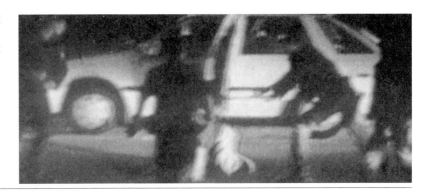

图1.3 朗·谢尔顿在影片《深蓝》中对该事件进行的再创作。

那样的反讽用意,也没有想让观众看完影片后能"恍然大悟"(double take),也并未有意让观众了解真实的素材为何,或更重要的是,意义为何。十年过后,这些影像成了电影剧情的一部分,现实成了虚构;虚构取代了现实。再现与被再现的事物开始相互交叠。

这也是沃卓斯基兄弟(Wachowski Brothers)执导的《黑客帝国》系列电影(*Matrix*,1999,2003)的一个主题,影片中幻觉与现实之间的意识较量成了电影中的各个世界交织布局的一部分。这个古老的文学主题而今又重焕生机,特别是在近期以数字世界为表现对象的影片中。好莱坞的电影工作者明白,他们终究是在创造"虚拟"世界——那些可能存在或可能不存在事物的视觉呈现,他们着迷于另外一种虚拟性:用数字在线创造出来的世界,它们存在于电脑游戏之中,也存在于那些利用数字图形技术来创建人物背景环境的电影创作中。我们会在之后对此做更为详细的讨论,但在此有必要了解的是:大量的电影都不顾其对象是否具有数字虚拟性,但凡是背景处理的任务统统交给电脑来解决——从背景到城市、海洋和人群的场景,无不如此。乔治·卢卡斯(George Lucas)在谈到新近的《星球大战》(*Star Wars*)续集系列时鼓吹说:相对而言,他的电影中只有极少的真人实景拍摄(live action)内容,而且多数镜头都采用了**蓝幕**(blue screen)拍摄技术——让"真人"演员在蓝色的背景前表演,后期再用数字影像替

代蓝幕。越来越多的电影工作者成了数字图形技术的拥趸，而像沃卓斯基兄弟这样一些人，则在用数字图形向我们传达着虚拟世界的危险性。在这些影片中，数字本身成了老式恐怖片中的怪兽翻版，不断告诫我们要抵制失控电脑的威胁。我们会在第九章中进行科幻片的研究时，再对这一观念跟进探讨。

奥利弗·斯通在《天生杀人狂》中耍弄的把戏是让真实和幻觉间的界限消解并相互渗透，从而创造出一部复杂而暧昧的电影来；沃卓斯基兄弟则通过"幻甚真来真亦幻，人不灭幻被幻灭"的暗示，将善恶观念处理得异常鲜明。斯通探讨的是一个媒介化程度已经深到"真实"与虚构已经开始相互交汇了的日常世界。《黑客帝国》试图将现实从它的仿像（simulacrum）中剥离出来，而仿像是一系列看似可在别处存在的事物模型——母体（Matrix）本身。实际上，两部电影都告诉了我们关于影像本质特别是电影影像本质的一些饶有兴味的观点，而且它们并非如其所见一般。

影像的"真相"

有句有趣的俗语叫"照片不说谎"（pictures don't lie），这句话隶属于另一句大俗语："眼见为实"（seeing is believing）。不知为何，一个直接可见——或通过绘画、照片和电影等进行视觉表现——的事物的确可以缩短我们与某些现实之间的距离。词语明显就不是事物本身；词语是由人工的声音组成的、在文化生活中发展起来的、由虚构的字母再现的并通过精心设计的语法连贯而成的东西。词语的语法规则是文化中各成员间为了沟通而达成的共识：特定的词语指代特定的事物。语言明显是文化产物，而非自然产物：它是人类所创造的、在特定的文化中存在不同变体的东西。即便每个个体脑海中浮现的具体食物种类会有所差别，但每个说英语的人都知道"food"的含义。像"凉"（cool）这样更为抽象的词语，可能就存在一个变化性的意义范围。但是，看到一个事物似乎就会带给我们一种十分接近事物本身——接近

"真实"——的感觉。事物看上去，甚至让人感觉似乎是无中介的；它们看上去是直接传达给我们的，而非间接传达的。在它们和我们之间不存在中介，它们就是真的。

然而事实上，无论影像是拍出来的还是画出来的，或是数字生成的，它都不是事物本身。它只是一种媒介化传播的呈现——它经过了构图和灯光处理，通过摄影机镜头或电脑转移到了胶片上，或以二进制码的形式显示在了电脑屏幕上，它们看似物体本身，实则只是影像。可是即便我们能认识到在照片影像的拍摄和洗印（develop）过程中有光学、化学、计算机科学以及摄影师本人的手和眼的干预，我们依然无法顾全在此过程中的所有媒介（mediation）。事物的影像并非事物本身。照片的拍摄对象也不是中立的：拍摄的对象——人或物——首先都是选择的结果，然后为了摄影机摆出或被摆出特定的姿势，而这些姿势通常是在文化的支配下为摄影机服务的（比如微笑）。即便对象是在无意中被摄影机拍到的，那么影像也会被"拍摄无意识对象"这一行为所改变。在将对象拍摄成胶片影像的行为过程中，对象可能没有意识到此时的摄影机在照相时间和照相空间维度内是静止的；当摄影机拍下她的照片时，她就成了一幅影像，成了一个与她本身相异的东西。自然对象——例如景观——也是多重选择后的结果：对象选择、拍摄时间、构图方式、镜头选择，以及在拍摄、后期处理或电脑图像软件处理过程中的光线控制，这些都是影响影像的因素。

本书中所讨论的所有问题都涉及一个核心议题。人们希望感知"事物本身"，然而这是一个不可能实现的愿望。无论是一张照片，或是一系列照片组成的电影，抑或是由一系列电子扫描信号组成的电视图像，还是电脑的二进制代码；无论是书本上的，还是别人嘴里说出来的，或是从老师和教科书中习得的；我们听到的、看到的、读到的和知道的都是以其他事物为媒介进行传达的。罗德尼·金的录像，一段记录了一个男人遭到殴打的"事物本身"的视频，其意义取决于不

同语境下不同人的解读。

不过，影像的人工性却是个很难被人接受的道理，因为所有证据都站在了它的对立面。"眼见为实"。影像看上去太像事物本身了。不同于那些用来解释和间接传达体验的词语（我们会说"让我来描述下事情的经过"，然后我们就用词语解释看过的影片，有点像电影的剧情归纳），影像看上去像是当下和即刻的：它们就在那里，完整而真实。我们当然知道它们不是事物本身。一张猫的照片与"猫"这个词语都不是猫本身。它只是比"猫"这个词语的发音看上去更像猫本身而已。动物也会相信影像——注意下狗是如何对着电视机中的同类摇头摆尾的！即便是在"现实生活中"，我们在外部世界看到的东西也不是事物本身，而是一个影像——实际上是物体通过我们的眼球在视网膜上形成了两个倒转的影像，然后在大脑中加工处理成空间中某个物体的感觉信号。关键是，我们所做的任何事情都是媒介化的，我们所见的所有事物都是某种再现。我们选择同真实保持多近的距离——其自身是建立在我们与文化间达成的复杂的、经常是无意识的、但总是习得的共识之上的某些东西。我们常常执迷于自己做出的选择，因为影像看上去就像把事物本身送到了我们眼前。然而，我们在观看特效电影时，也会乐于了解这种创造出来的幻象为何会表现得如此真实。

影像使我们陶醉，因为它为我们提供了掌握真实的强大幻觉。如果我们能拍摄真实、绘制真实或复制真实，那便是习得了一门重要的法术。这种力量在"影像"（image）一词的语言学轨迹中表现得异常明显："想象力"（imagination）、"想象的"（imaginary）和"想象"（imagining）都与"影像"有所关联，同时指出了图像的拍摄、制作和构思方式是一种整合性思维。通过影像，我们可以接近和了解外部世界中的物质，并通过赋予其人性和将其占为己有的方式与之互动。同时，影像让我们与外部世界间建立起一种真实而坚固的视觉关联。

我们喜欢观和看，这是我们对世界的好奇心和求知欲的一部分。

第一章 影像与现实

在我们的观看欲中甚至有一种色情成分存在,电影对这种成分的依赖程度之高,使得影评家专门对此有了一个说法:视淫(scopophilia),即对看的迷恋。这个说法比"窥视癖"(voyeurism)——对一个并未意识到我们在看的人的偷窥行为——略带褒义,但它仍然是受色欲驱遣的行为。我们喜欢观看,尤其喜欢看人和物的照片,而且我们这么做通常是为了满足不同的欲望。我们拍摄并观看照片,拍摄视频并制作数码影像;我们或像业余爱好者一样去拍摄,把摄影机当成我们与混沌的真实事件之间的中介,或者去欣赏专业的影像作品。影像是我们的记忆、我们的故事基础、我们的艺术化表达、我们的广告和新闻。自从MTV出现后,影像已经成了流行音乐的必备组分,当然,它们也是电影的核心。

我们如此坚信影像的存在和真实,以至于会对它们信以为真。我们经常会认为它们就是如此(或者就像别人告诉我们的那样)。新闻和政治就因精于此道而臭名昭著:它们断章取义地摘取一个事件中的某些方面,通过不正当的方式对某个公众人物添油加醋,然后经过以偏概全的加工后呈现给公众——如今通过数码处理,加工起来就更轻松了。无止境地聚焦于谋杀和暴力事件的电视新闻,将世界上一小部分的影像进行甄选和反复播放,或许会让某些人以为这个世界上的大部分情况都是如此。在影片《刺杀肯尼迪》(*JFK*,1991)中,奥利弗·斯通煞费苦心地想让我们明白:眼见并不为实,媒介呈现给我们的影像是政治包装的产物。他还让我们思考我们所见的内容可能是什么,或不是什么。

我们对影像倾注了感情和意义;我们或许会忘记它们是影像——媒介——并形成一种回路:如果事物的影像足够接近事物本身,那么或许我们就会面临忽略事物本身的威胁——这类事件实际上正在世界上发生——并只相信影像。我们依附于一个影像或一系列电影影像上的情感会受到影像本身的驱遣,随之忽略其本源和形式特质——**构图**,即画面内容和画幅(frame)内事物的位置编排;**剪辑**,镜头之

间的组合方式；以及灯光——所有这些在单个影像和电影加工过程中融入的创意手法。我们可以切断自身与那些影像制造物——外部世界的物质、电脑和其他各种幻觉制造行为——之间的联系，从而形成那种回路，并接受照片不说谎这一陈词滥调。如果照片从不说谎，而且内含千言万语，那么它们必然是可靠而真实的；即便它们不是事物本身，至少也是个合适的替代品。

这就是奥利弗·斯通在《天生杀人狂》中仿效罗德尼·金录像的用意所在，也是沃卓斯基兄弟将血肉之躯和创造数字化血肉之躯的仿冒品作为影片主题的初衷。罗德尼·金的录像记录了一出事件的影像，且拍摄人并不具备专业拍摄经验，这在纪录片工作者眼中是最接近客观现实的拍摄方式，而且纪录片工作者们总想用这点来证明自己的影像比故事片的影像更接近客观现实。但就像奥利弗·斯通所展示的一般，它们并不是"客观的"；它们的出现只是视频录像产业发展、业余摄影器材相对廉价和普及的结果；持摄影机的旁观者在殴打发生时所拥有的开机欲，比他们对暴力的阻止欲还高；电视新闻节目喜欢反复播放任何他们能搜罗到的新奇和暴力影像。这段素材（footage）的出现并不仅仅是因为有人在旁拍摄的结果，另一方面也是人们对影像的观看欲和利用欲使然。斯通用了当时好莱坞电影制作中最昂贵、最专业的摄影器材重新创作了这段影像，并且将其转变成了一种反讽式评论。就像我们会对原始录像中被暴打的受害者流露同情一样，在此我们也会对被捕和被打的米奇表示同情。可是在《天生杀人狂》的小说中，米奇是一个亟须被抓获的邪恶变态杀手，同时却也是一名富于同情心的人物。因此，对罗德尼·金"实际"录像素材的指涉，是为了将我们的反应复杂化，并且让我们思考影像的客观程度。在此片中，斯通拓展了他在《刺杀肯尼迪》中开始尝试的实验手法，而《刺杀肯尼迪》不仅是一部关于总统刺杀事件的影片，更是一部介绍如何用多种方式读解人为制造的影像和历史的影片。

那么，影像自身的"客观性"又是如何的呢？任何深信"眼见

为实"论的人在金的录像带中看到的是：在一卷由业余人士夜间拍摄的、由于曝光不足而形成灰斑的录像带上，一名男子正在遭受警察的殴打。然而律师为了让自己的代理人得以豁免，却出于证伪的目的从自己的角度出发对影像进行了读解，从而向原本就信得过他们的陪审团证明了录像中并不是一名男子正在遭到殴打，而是警察正在试图制服一名危险分子。这段影像包含的证据成了一个政治和种族成见问题，而不是任何不证自明的"真相"。在奥利弗·斯通的再创作中，警察正在对一名危险分子、一名没有思想也没有道德的杀手进行以暴制暴的行为。影像成了在摄影棚内或在精心安排的外景场地上拍摄而成的一段十足的伪造物。而且极有可能的是，演员伍迪·哈里森（Woody Harrelson）当时并不在镜头中，而是由一个替身代演了。从某种程度上来说，那里什么也没有，唯有一段在摄影棚或者外景地拍摄的、属于某部故事片的影像伪造物，而且通过电视新闻主播（包括日语电视台，其中有一名解说员，她的兴奋度我们从字幕中便能略知一二）的观看、拍摄和解说被全然放大了，同时声轨上铺满了卡尔·奥尔夫（Carl Orff）的《布兰诗歌》（*Carmina Burana*）。如我所言，这种再创作迅速转变成了一种反讽，并希求我们可以对金的原始录像带和审判律师的说辞作出更为复杂的反应。

另一方面，《黑客帝国》系列电影却缺乏这种反讽：它们非常严肃地对待善的"真实"同恶的数字真实制造者之间的分野。它们常常让我们混淆谁是谁，什么是什么；它们通过精心编排，并利用提升了数字和摄影视觉效果的打斗场面来取悦我们。最终，它们没有对影像的真实性提出多少质疑，而是明确地告诉我们所有的影像都是经过精心打造的，是存在或不存在之物的媒介。其影像建构的精致程度让所有真实与不真实的东西都看上去同等真实了。然而，随着续集的推波助澜，那些本应是反讽性的批判内容最终都化成了奇观和暴力的背景。

斯通让我们思考影像的建构，这是鲜有电影会做的事，因为它们的价值是建立在我们不在意影像的构成和影像的真实意义上的，或者

就特效影片而言，是建立在对赝品的真实性想象之上的。我们喜爱观看；电影也高兴提供我们爱看的东西。或许我们并不想知道我们在看什么，而只是想单纯地享受幻觉，或者在知道其原理的前提下享受幻觉。以《天生杀人狂》为例，斯通的这部影片在许多人眼中失去了反讽的效力，因为他们觉得它太暴力了。那些人不愿意诠释电影复杂的视觉结构，也不想了解该结构试图表达的观点——暴力影像的制造是为了满足我们在一定距离外观看和享受的欲望，他们把影像太过当真并对此反感，他们相信了自己看到的东西。

所有这些都将我们引到了本章的中心主题上：当我们观看一个影像，尤其是观看电影的一系列影像时，我们看到了什么？里面有什么，我们觉得里面有什么，以及我们想要从里面看到什么？答案我们可以顺理成章地从绘画和照相的发展史中去寻找，因为电影是照相的极度延伸，也从绘画中借鉴良多。

表现"真实"的冲动

人类在学会写字前就学会了绘画。绘画是史前文明中最早的手工制品（artifact）之一：一只手、一头鹿、一幅人类形象和自然世界的图像，甚或有人类看到过的、捉到过的乃至（以鹿为例）吃到过的动物的雕像。在这些早期的图像中，存在一种元素魔法的思想，这种思想认为：如果你拥有了某样事物的一部分或者其再现，那么你就拥有了驾驭这一事物的能力。在此例中，"事物"就是自然本身。这些早期的洞穴壁画表达了人类希望对自然界形成想象性控制，并想要制造出它的永恒再现之物的愿望。在不同文化环境中、以不同方式创作的这些绘画图像，不仅是对所见的一种表达，也是对所见的一种诠释，更是一种想拥有所见之物的欲望。绘画同叙事一起，均源自对世界的诠释和控制冲动——赋予它以人类化或人性化的形态。"原始"艺术是简单而直接的，而绘画则以各种有趣的方式从原始阶段一路走来。

透视法以及视觉欺骗的愉悦

当然,"原始"艺术从来都不是一种简单直接的艺术,甚至都不原始。它看似原始是因为若干重大变革,这些重大变革的出现是由于绘画从一种"通过简单的图像捕捉世界"的欲望,转成了一种"为了取悦观者而再造影像"的技术驱动性欲望。我们必须明白的是,无论一幅画表现的是什么(或者像抽象绘画那样,没有表现的是什么),它都是艺术家通过自己的手和想象力对已知事物的一种诠释。一幅画,就是通过色彩、形状、大小和空间关系对画布上的颜料进行组织后所形成的表达。虽然绘画带有艺术家的特定风格和个性脉络,但绘画的空间组织方式和主体呈现方式却是因文化和时代而异的。例如,透视法(perspective)——在二维平面上形成的景深幻觉——就很难算是一种画布空间的通用组织方式,而且也并非一直存在。传统的亚洲绘画就从未使用过。西方绘画直到15世纪早期才开始使用,透视法是由佛罗伦萨画派的建筑师菲利波·布鲁内莱斯基[1]和画家马萨乔[2]发明的,它建立在线性汇聚(linear convergence)的数学原则之上——线条通过这种画法可以看起来好像能消失于空间中的某一点。

人们将透视法的发明做了理论性的归纳,认为这是意识形态和文化的产物,因为它可以让资助艺术家的富有主顾们在赏画时拥有一个优越的观察位。亦即,透视法让观者拥有了一种所有感(ownership),并产生了一种身临为其视线定制的空间的感觉。他身处画外的一个假想性线条的汇聚点位置上,这些线条在画布内逐渐展开,同时又似乎在画布后面再次汇聚。这些"消失的线条"创造了一种幻觉,让主顾们以为绘画的空间成全了他们的视线——实际上是任何观者的视线。这种双重汇聚创造出了一种重要的视觉效果,即如果视线朝画像的后方汇聚,那么它们也会在画布前的假想空间内汇聚,而这个空间是由观者的掌控性视角补足的。这种现象将会在20世纪的电影发展进程中产生无尽的回响。

[1] Filippo Brunelleschi(1377—1446):意大利文艺复兴早期颇负盛名的建筑师与工程师,他的主要建筑作品都位于意大利佛罗伦萨。

[2] Masaccio(1401—1428):15世纪意大利文艺复兴时期第一位伟大的画家,他的壁画是人文主义一个最早的里程碑,他是第一位使用透视法的画家,在他的画中首次引入了灭点,他画中的人物出现了历史上从没有见过的自然的身姿。

到了新古典主义时代（在欧洲的大部分地区，该时期是从17世纪晚期到18世纪中叶），绘画的意识形态要旨成了"尽量如自然世界般'真实'"。至少从理论上而言，诠释和启发从属于模仿（imitation）以及对影像的捕捉和再造理念，亦从属于一种信念——整个自然均可被想象力所捕捉和拥有。许多艺术家通过技术手段来实现对自然的模仿。暗箱（camera obscura）的地位在17世纪便开始凸显：一个密封的箱子上带有针孔，光线可以透过针孔并在暗箱内形成一个颠倒的影像。画家可以进入暗箱，并根据透过针孔的反射光线描摹出外部世界的图像。这种装置的另一个版本称作"克洛德镜"（Claude Glass），它得名自法国

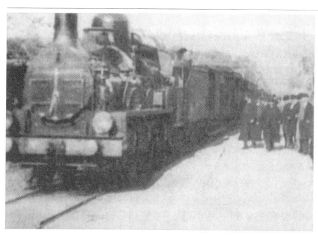

图1.4 透视法是一项可以在画布上形成消失的线条的数学发明，有了它便可以表现一种二维平面上的景深幻觉。照相和电影采纳了这一法则。照片摄影师和电影摄影师会在设置机位时展现出这条消失的线条，我们可以在早期的一部由卢米埃尔兄弟于1895年拍摄的火车进站的影片中看到相应的效果。

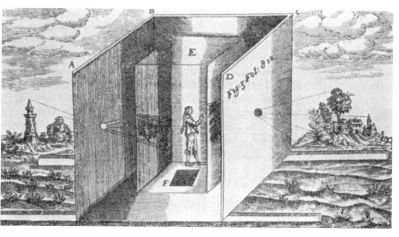

图1.5 暗箱作画。

第一章 影像与现实

知名风景画家克洛德·洛兰[3]，后者同样有不少使用者。该装置有一块凹面镜，可以将风景影像汇成一处以供描摹和复制。荷兰画家扬·弗美尔[4]实际上就是通过暗箱才在自己的画作中复现了光线的效果。

照相与现实

暗箱是一种照相前时代的器械，它让人们利用尽可能少的表观媒介（apparent mediation）去捕捉真实世界的冲动成为可能。如同之前那些包含透视法的机械一样，19世纪通过实验发明的照相技术也是美学性和科学性的合体。从根本上说，照相技术就是感光材料通过曝光产生变化的化学工艺流程。反应后的材料经过化学工艺处理，那些曝光后的颗粒会被冲洗掉，从而在光线照射过的区域创造出透明或半透明的空间。底片（底片的亮部表示的是现实的暗部）在洗印时会被反转过来。从19世纪中叶至今，化学工艺并没有多大改变，而光学技术却产生了很多变化，且感光度更高、成像速度更快的电影胶片让夜间拍摄成为可能。在过去几年中，数字影像正开始逐渐把化学工艺从历史舞台上抹除。照相媒介的美学和意识形态都全然不同了。照相变成了我们观察和感知周遭世界的主要方式。

伟大的法国电影理论家安德烈·巴赞（André Bazin）曾谈论过照相的必然性。他的意思是：艺术的驱动力源自对现实世界的捕捉和保存，以及对其影像的永恒保有。照相是这种欲望的顶峰，因为巴赞相信，这是第一种"在影像转换到胶片上的那一时刻没有受到人工干预"的艺术形式。对巴赞而言，摄影是一种纯粹、客观的艺术。他在论述时，用了一个法语的双关词"objectif"——兼具"客观的"和"镜头"之意。巴赞坚定地持有"电影和照相是真实艺术"的理念，但是他也意识到电影和照相的真实是"人工性的"，是经过艺术加工的。他也深深着迷于这一悖论。他非常清楚从事物到影像这个看似自动的转换过程中，某种人工干预行为是一直存在的。当然，即便影像透过摄影机的镜头到胶片上的过程中并未有人工的干预，干预其实仍是一

[3] Claude Lorrain（1600—1682）：法国巴洛克时期的风景画家，但主要活动是在意大利。

[4] Jan Vermeer：17世纪荷兰画家，与伦勃朗一样，弗美尔被称为荷兰黄金时代最伟大的画家，他们的作品中都有着透明的颜色、严谨的构图，以及对光影的巧妙运用。《戴珍珠耳环的少女》（约1665年）是弗美尔的代表作之一。

直存在的：它存在于镜头的制造过程和感光胶片乳剂的化学工艺流程中，它也存在于摄影师拍摄特定的镜头时对特定镜头和特定胶片的选择过程中，它还存在于摄影师采用的布光和构图方式中。每个摄影师都是构图师：想象一下一个业余拍照者最基本、几乎是最普遍的举止是什么吧——挥手示意人们站到镜头前，并互相靠紧站到画幅内。想象一下如果摄影师有意轻轻向右移动下摄影机，将聚会中的某个人移出画面的后果吧。专业的摄影师和摄影艺术家则会花更多的心思在单个镜头上，并且在镜头拍摄完成后，还会在暗房和电脑屏幕上对影像进行加工。他们会重新取景并做修剪，调整曝光度以让影像明暗适中。他们也会玩味色彩。他们为自己制作影像。

19世纪照相技术出现后，绘画就陷入了危机。似乎照相对自然的仿真程度到了绘画无法企及的高度。有些画家用实用主义的观点来对待这项发明，有些印象派画家干脆用模特和风景的相片替代了他们的绘画对象本身。不过总体而言，摄影对绘画来说还是一种挑战，而且是让绘画风格从直接性表现和复制转向了20世纪抽象绘画的原因之一。既然照相已能将事物表现到以假乱真的程度了，那么画家们就能自由地去发掘事物的内在，并以他们的想象方式去表现事物了，而且画家可以通过源自自身艺术技巧的色彩、形状、线条和空间构成等手法将自己的情感融入其中。

抽象艺术的发展也并不尽然是摄影之故，它也和当时世界上的其他运动以及19世纪晚期和20世纪早期那些艺术运动有关——这些运动开始倡导对形式的注重，并远离对"现实"进行表面化的简单表达。那个时代发明的产物——照相、电影、铁路和电报，连同旧有政治联盟和传统阶级家庭关系的解体，迫使艺术家们去拥抱那些叙说"旧有时空观念变化、旧有宗教和政治联盟变化"的形式。此处论及的一个要点是：照相为现代艺术引进了另一种影像制作、视觉表现的形式，而且它看上去比绘画更"真实"，因为它似乎是捕捉到了一张外部世界的影像，并将这张影像——通过取景、构图和定界（contain）的方式——

呈现在我们面前。

在此有必要重申一下再现（和媒介传达）的基本原则是：影像并非事物本身，而是一种内在于其自身的事物，拥有自己的形式特征，以及诠释其他某些事情的方法。如果我们回忆下之前提过的回路，那么这个道理就不言自明了。我们在观看一幅表现性的画作或一张照片时，倾向于把它们当成对另一个原始对象的独特表现体，并且将这一行为当作引发我们恰当的情感回应的触发机制。超现实主义画家勒内·马格里特（René Magritte）有一幅著名的画作叫《形象的叛逆》（*La Trahison des images*）。这幅画用十分"写实"的手法表现了一只烟斗，但马格里特在画布上写下了一行文字标题："这不是一只烟斗。"（Ceci n'est pas une pipe.）他用自己的画作给大家上了一节简明扼要的表现课。影像不是事物。不过它依然是一门艰深的课程，而摄影时代的到来则让这门课程的难度增加了。

当我们观看家庭相册时，不会过问影像的建构问题，也不会过问这种建构方式想传达出拍摄对象的何种内容。我们也不会猜度为何摄影师会选择站在画面外或摄影机后面，或者调整好快门时间快速窜入画面中合影；我们或许也不会过问为何一个阿姨没有笑，或者为何有些亲戚被切掉了，抑或为何父亲会站在后排几乎看不见的地方。我们希望看到和感受到的是画面中已有的东西。因此我们会观看影像，并通过相片中的家庭成员产生思念、欢乐或悲伤的情绪。

尽管如此，当影像的透明度被隔离，当照相的拍摄对象难以辨识，或者当我们面对一幅抽象的画作，甚或一部剧情刻意让人摸不着头脑的先锋电影，我们冒出的第一个问题肯定是："这是个什么？"我们希望影像变得透明，可以与我们了解的一些故事种类相关，可以让我们得以了解它们要传达的意义。它们的存在就是为了将真实世界传送到我们的眼中，并激起回应。

影像的加工

照相在其相对短暂的存在史上，受到了许多文化和经济形式的制约。在很早期的时候，为了克服相对于绘画的感知劣势，摄影师们采用了一种绘画式的风格。他们当中有些人会嫁接印象派画家们的技巧——在给人物和风景拍完照片之后，给自己的作品进行手工上色。在照相找到了自己的独立发展之路后，许多其他风格便应运而生，而且它们都是建立在照片拍摄过程中的某些影像加工方式上的。其中包括了"抽象"照相——影像只用来表现图案、形状和体积。这种风格在20世纪20年代风靡一时，同时期的达达主义者（Dadaist）和超现实主义者（Surrealist）艺术家们也把照相艺术应用到了自己的作品中。在这个时期，摄影师曼·雷（Man Ray）通过将实际的物体直接贴到相纸上曝光的方式创造了一种新的抽象创作样式。这一"射线图"结果戏仿了巴赞对客观镜头的概念。在这幅作品中，没有镜头的存在，而"真实"变成了抽象。

同样在20世纪20年代，摄影在新闻业和广告业中变得越来越普及化，影像加工变得甚嚣尘上。在移除了所有的艺术尊号——对个人风格、主观视角和事实揭露的寓意——之后，摄影变成了一种通过表现特定的商业和政治视角来推销商品和政治观点的工具。摄影从风格和意识形态决定论的文化王国中——在这里，个体表达具有非常重要的意义——跳脱了出来，变成了另一个王国的组成部分，即一种群体风格，在其中，无论影像的内容是一名政治家的演说，还是一队游行示威者的激进姿态，或是一个女人抹着特定品牌的化妆品或穿着特定品牌的衣服，摆出常规的诱人姿势，它们都有针对观者的特殊设计，都想要得到特定的回应，意图表达一种政治观点，或用最佳的光线去表现一个汉堡包——特别是当汉堡包被上色、喷涂、打光，或者总而言之，"风格化"，让它看上去尽善尽美之时。

类似这样的影像显然是由外在的文化、经济和政治需求决定的。

不过服务于政治经济的影像与只服务于艺术的影像却存在差异。所有人为的影像、故事和创意都有完整意义上的设计意图（design）。新闻摄影和广告摄影的特定设计意图是有限而集中的，都是为了让观者做出回应：无论是政治行动，还是抵制暴君，或是花钱买商品形成资金循环——总而言之，是为了让观者对一种态度、观念、商品或意识形态（包含其余部分）买账。这种摄影从根本上来说不具有效仿性、揭示性和展示性，反而具有劝诫性、哄骗性和加工性。它全面利用了再现和媒介中的那个恒久事实：一种希望观者产生特定回应的感召方式。在事物本身和影像之间，的确介入了某物。对艺术而言，"某物"就是形式与结构：它要求我们做出一种感性和理性的回应，为的是帮助我们理解艺术家及其理解世界的方式。然而对于新闻、广告和政治影像来说，"某物"则是另一种形式与结构：它要求我们认同文化中的普遍价值及其制造的商品，或让我们形成一个观念，抑或让我们掏钱或者投票。对电影而言，形式和结构则会让我们同时对许多类似的需求作出回应。

作为影像的现实

本书的观点是：现实一直是基于社会结构的一项共识，一种或多或少关乎事物的存在性和多数人眼中事物的意义的共同看法。我们对真、美、道德、性、政治和宗教的共有观念（shared idea），以及我们诠释世界和做出应对决策的方式，均取决于一套教育、同化（assimilation）、适应（acculturation）和附和的复杂过程，而这套过程自我们诞生起就伴随左右。"人类与自然失去联系"的说法已经是老生常谈了，同样老生常谈的还有"我们当中的多数人也与现实失去了关联"。事实上，即便我们仍然与之有关联，那个关联体也并不是一个既定的自然世界或客观存在的现实。亲近自然的意思是：用一种后天习得的方式去回应自然世界。实际上，面对自然美景时的敬畏表现只能倒推至18世纪，而其成为一种主流文化则是在19世纪。17世纪晚期之前，西欧人很少留意

自然的伟大；他们不会被其感动，也不会花心思去加以沉思。山脉就是山脉，仅此而已。在18世纪早期的社会学和美学界发生了一次复杂的转变，它的发展脉络可追溯到游记以及随后的诗歌、小说和哲学那里。到了18世纪中叶，蛮荒的山区景观变成了绵绵不绝的情感抒发之地。山本身没有变；变的是文化的反应态度。在表现自然野性的画作和诗歌面前，这种"崇高感"（Sublime）——这种先于自然野性本身的移情效应——便应运而生。随后便有了19世纪的浪漫主义和至今都与我们相伴的亲近自然的态度。

现实不是一个类似山峦一样的客观地理现象。现实一直是某种对世界的叙说或理解。物质世界是"永在的"（there），然而现实却一直是个形态多变、时刻变换的媒介复合体，它是一面由不断变换的文化态度和文化欲望构成的多面镜。现实是一幅我们多数人选择接受的、关于世界的复杂影像。照片影像和电影影像都是我们利用"镜头"（此处是就其字面意义而言）来诠释世界复杂性的方式。沃卓斯基兄弟试图简化这种复杂性，而斯通和其他人则对其进行了明晰的——但同时又悖论地包含了各种暧昧的——呈现。

现实成了一条文化基准线，基于此我们可以形成各种各样的反应，安全感便是其中之一。面对一些让我们觉得"真实"或现实的东西可以让我们感到安全。另一种反应是将那些看上去不是按照同一基准进行操作的人排除出去。如果某些东西（一部电影、一幅画、一本小说、一个政治计划、一种生活方式）为我们提供了一些我们期望或熟悉的东西，或者告诉我们应当期望或熟悉的东西为何，那么我们就会以真实的名义为其祝福。当我们或他人的行为不自然时，别人就会告诉我们——或者我们就会告诉别人"面对现实"。我们用"这不现实"这句话来将不符合我们的信仰、希望和欲望范畴的人或事排除出去。"现实一点"，我们会说，"好好过日子吧"（Get a life）！

因此，当影评人安德烈·巴赞说出"艺术的历史等同于人们保存一幅现实世界影像的欲望史"这句话之后不久，他就通过另一句话

来修正了自己的观点：捕捉现实的欲望实际上是"对世界进行意义性（significant）表达"的欲望。在这段话中，"意义性表达"是关键。我们在影像中所见的不是世界，而是对世界的意义性和媒介性表达。对巴赞而言，这种表达形式在摄影和电影中变得尤其重要，因为它们表面上均缺乏人类中介的干预。这是个奇怪的悖论。影像是一种对真实世界的意义性表达；它几乎就是真实世界本身，因为其影像的形成没有受到人工干预。回想下巴赞的理论，在影像传送到胶片上的那个时刻，摄影的过程没有受到人工干预。正如我们所见，这个理论有一个真理的硬壳，但却被影像制作过程前后（甚至在影像制作的过程中，因为镜头不是中立的）的加工手段给大大软化了。乱象之外的那层迷雾中飘荡着的许多关于照片和电影影像的问题：它们实际为何，以及它们实际是如何制成的。

从照片影像到电影影像

事实上，所谓的电影影像是一种机械过程。从某种意义上来说，电影本身就是一台现实机器。时间和空间——连同西方的艺术、叙事和生活观念——通过在放映机前经过的一格格影像悉数呈现。每秒有24幅照片——或帧（frame）——会在放映机镜头前经过。带动胶片的是一种简单的、19世纪的机械工艺：它一次带动一格胶片通过镜头前一个马耳他十字形状的快门，并通过快门开阖来保证每格胶片都能在银幕上显示，最终形成非同凡响的幻象。因为快门的运转关系，实际上在一部普通的两小时片长的影片放映过程中，有将近30分钟银幕是处于黑暗状态的。因为认知欲可以将事件的一幅影像与下一幅影像相粘连，而且感知视觉可以使我们的眼睛在超过一定频率的闪烁下将间断的影像相互融合，于是一系列投射在银幕上的静止影像就在我们的脑海中被处理成了连续的过程。空间和时间看上去就是统一的和演进的。即便视频或DVD的影像是通过逐一扫描的方式呈现在屏幕上的。模拟

图1.6 通过阅读数据流看清模拟的数字世界,《黑客帝国》(沃卓斯基兄弟,1999)。

技术也已经转换成了数字电子技术,并会在不久的将来取代胶片。然而其结果仍然是一个统一的、时间进行式的空间连续体的幻象,它不是事物本身,而是事物的模拟再现。还记得《黑客帝国》中那个可以阅读创造了模拟世界的数据流的角色吗?他——在这部特定电影中的虚构空间内——正处于一个接近"真实"的过程中,尽管代码创造的"真实"并非真实本身。

活动影像

19世纪时,在照片影像中寻找"真实"的搜寻步伐与电影相关的发明(更确切的说是一些发明)合流后便加快了自己的速度。在19世纪晚期之前,活动影像和照相是沿着独立的路线发展的。画像放映技术(有时称作魔灯[magic lantern])于17世纪开始出现。各种各样的能创造活动幻象的设备,或者在一个观众聚集的大场地内进行活动影像展示的想法——许多名称花哨的设备,如:西洋镜(zoetrope)、费纳奇镜(phenakistoscope)、留影盘(thaumatrope)、圆形画(cyclorama)和全景画(panorama)——于18世纪开始出现,并在19世纪达到顶峰。这些大多只是一种将画像按顺序放在一个内部滚轮的不同运动方位上的玩具或街边杂耍。透过轮毂侧面的缝隙,或者——以圆形画来说——就是站在一块展开的帆布前,观众们就会感觉到人物或绘画风景在不间断的运动组合中融为一体了。

在两名摄影师的努力下，魔灯、西洋镜和照相在19世纪晚期以一种半科学的形式合流，他们的名字叫艾德维尔德·麦布里奇（Eadweard Muybridge）和艾蒂安–朱尔·马雷（Etienne-Jules Marey）。麦布里奇出生于英国，但在美国完成了其多数作品。马雷则是法国人。通过他们的工作，19世纪对于机械发明、工业生产和突破时空限制手段的好奇心三者实现了合体，并朝着一个终点进发——那就是电影，一种可以与蒸汽火车和电报相媲美的时空机器。

麦布里奇和马雷用多种方式拍摄人和动物的运动，为的是分析各组成部分的运动状况。实际上，马雷用的是一种类似枪一样的摄影工艺去"拍摄"（shoot）他的照片的（"拍电影"[shooting a picture]和"镜头"[shot]便是由此得名的）。由于带着科学研究的光环，他们的作品便隶属于西方文化传统中那个试图分析和量化自然的分支。它很粗略地复制了14世纪的绘画发现成果和透视法装置；而且两者都是某种宏大进程的组成部分，这一宏大进程的终点是：人类要领会、拥有和掌控自然界，并成为影像的视觉主宰，甚至想象性地深入其中。随着电影的出现，科学、技术和想象力便合力铸就了这台现实的机器。

利兰德·斯坦福（Leland Stanford）曾担任过加州州长，他既是一名爱马之人，也是一名科学爱好者。传言他曾邀请艾德维尔德·麦布

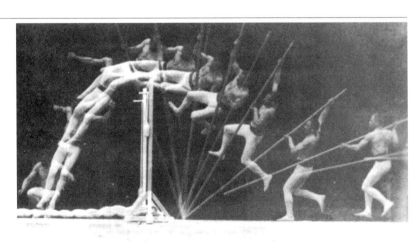

图1.7 在电影之前，照片摄影师们就开始通过多次曝光来分析运动的各个组成部分。其中最为重要的实践者叫艾蒂安–朱尔·马雷（1890）。

里奇来帮助他解决一桩赌局：马在飞奔时是否存在一个四脚离地的时刻。[5]麦布里奇通过一系列高速拍摄的照片证明了这个命题是真的。两人随后在《科学美国人》(*Scientific American*)上刊登了动物运动的照片，而麦布里奇把这些成果运用到了他的公开课上，在课上他会演示一系列动物——以及裸体人体——的运动分析镜头。1887年，他将自己的作品整理成了11卷本的《动物运动》(*Animal Locomotion*)加以出版（马雷则将他的动物运动研究成果整理成了一本叫《动物机器》[*La machine animale*] 的书，于1873年在法国出版）。麦布里奇随后更进一步，他将老式的活动电影放映机–西洋镜（kinetoscope-zoetrope）玩具与自己的分析照片进行了结合，从而创造了一种动物和人的运动幻象；到了1881年，他当着许多观众的面将影像投射到了一堵墙上，科学研究、商业和奇观在这段放映的影像中融为一体。

影像成为一种商品的迅猛发展发生在19世纪晚期，当时托马斯·阿尔瓦·爱迪生（Thomas Alva Edison）手下的雇员威廉·迪克森（William. K. L. Dickson）研发了一种通过活动电影摄影机（Kinetograph）录制影像，随后通过活动电影放映机放映的手段。爱迪生起先想把活动影像作为其留声机的附属品，但随后还是决定把工作重心集中到影像上来，因此有声电影的发展便被滞后了将近三十年。19世纪晚期，爱迪生公司的作品让活动影像在西洋景（peep show）节目——观众通过一台机器观看"活页片"（flip card）和一段胶片产生的影像的节目——上形成了缓慢而稳健的扩散效应；在镍币影院（nickelodeon），工薪阶层只要花费一个镍币便可到小房间内观看一段以床单作为银幕放映的短片；1920年电影宫的建成，便已部分证明了"电影制作者们将影像打造成为中产阶级观众的奇观"的愿望得到了实现。在20年代晚期的一次经济大萧条中，片厂为了取悦观众，复兴了爱迪生要将影像和声音合二为一的原初理念，拍成了"有声电影"（talking picture），并获得了丰厚的票房回报。

从独立的照片摄影师、发明家以及发展活动影像业务的实业家，

[5] 此人是斯坦福大学的创始人，他当时是聘请麦布里奇来对马匹的运动进行研究，其中便包括文中所称的"马匹运动时是否四脚离地"的现象，并非出于打赌才请的麦布里奇，文中翻译经作者指正后做了一定修正，因此与原书中的表述存在一定的出入。

到大规模批量生产影像的产业运作式的片厂,这一平稳的发展过程初看下是一次大飞跃,但实际上只用了25年不到的时间。

电影作为一种流行商业艺术在世界范围内的快速(甚至是同时)出现,仅仅比20世纪20年代发生的流行文化爆发略微早了一点。伴随电影发明一起出现的还有19世纪的伟大技术——电报和铁路。电影的早期发展也与新闻报纸的影响力增长保持着一致的步伐。电影在20年代与广播一起,最终成长为一种大众媒介;两者相互推动着流行起来,广播经常会有电影的口播版节目播出。最终,电影比其他19世纪的发明更加深入人心,因为它会用影像讲故事,而且让讲故事的人发了财。

电影的流行程度之高,使其产量在1900年之后不久便告供不应求。东海岸的影院老板们多数都是来自东欧的第一代移民,他们以做批发零售买卖起家,后来转到了放电影这门生意上。面对这种局面,他们决定采取一种给自己的影院供片的最佳方式:自产自销。他们要制作自己需要的影像。他们与妄图管控电影设备专利的爱迪生打响了持久战,后者有时还会雇打手去教训电影制作者并没收他们的设备(这些事件构成了影史学家所谓的1910—1913年间的"专利战争")。电影工作者们为了逃脱爱迪生的魔掌来到了加州,并在洛杉矶安营扎寨,随后迅速建立起了他们自己的组织严密的公司,而且都在20世纪20年代升级成为集电影制作的所有方面于一体的制片厂。若只从名称上来说,时至今日它们都还存在。

在电影史上,20世纪的前二十五年,对许多国家来说都是电影各方面创造力的活跃期:电影视觉叙事结构的发展;创意、片厂以及人才的转手;明星制度的建立;影像通过片厂自有的影院进行发行,从而保证了片厂的产品有自动的销路。这就是——我们将在下一章中将简要展开论述的——电影的制片史,它从一种以导演为基础的个人行为,变成了一套庞大的产业运作流程:领导者是被委派为影片监制的制片人,同时电影是通过导演、编剧、作曲、美工、电工、演员和其他技工组成的庞大内部员工队伍来协作完成的。

电影制作的商业发展进程是在观众的观看欲驱遣下前进的。电影从总体上为文化提供了一套想象和叙事的流程。它们将流行文化的基本故事——性与浪漫、囚禁与自由、家庭与英雄主义、个人与集体——延伸到了观众们可以即刻领会甚至几乎触手可及的视觉世界，而且当场在观众们的眼前展现出来。在电影中，时间和空间表面上似乎是完整的。人类形象会运动，也有感情。生活似乎在涌现出来。活动影像是一个活力四射的故事和意义生成器。活动影像可以通过比文学、绘画或照相更强的表现力，来展现许多甚或是大多数各个经济和社会阶层的人希望看到和听到的东西。他们看到或听到的东西无论从哪点看都是幻象，但观众不关心这些。事实上，正是这种幻象促成了电影的流行。在一个不包含明显结果的可靠知识领域内进行观看和感受，是我们在任何美学体验中都很重视的一个方面。活动影像对每个想看更多、感受更多的人来说都是一种特别的吸引，并且会安然接受这个无法抗拒的故事。时至今日，依然如此。

在接下来的章节中，我们将会分析观看欲的持续性以及这种欲望是如何被创造和保持的。我们将仔细研究影像、运动、故事、创作者和创作品的各种元素，以及它们和我们所根植的文化环境。我们会探寻活动影像的工作机理及其成因，同时观察我们为何会对其做出反应。在这个研究过程中，我们会尽量利用大量的电影种类和电影制作者加以论证，同时也会涉及对电影观众的讨论。

注释与参考

影像的真相　关于电影制作中数字影像运用的最佳分析内容可参见Lev Manovish的*The Language of New Media*（Cambrige, MA：MIT Press, 2003）。关于我们对影像和现实感知方式的基本信息来源包括鲁道夫·爱因汉姆（Rudolf Arnheim）的《艺术与视知觉》（*Art and Visual Perception*）（滕守尧、朱疆源译，四川人民出版社，1998年），以及E.H.贡布里希（E.H.Gombrich）的《艺术与错觉》（*Art and Illusion*）（林夕、李本正、范景中译，湖南科学技术出版社，2000年）。

透视法与视觉欺骗的愉悦　马里兰大学的Sharon Gerstel教授提供了关于透视法历史的内容；艾尔文·潘诺夫斯基（Ervin Panovsky）的*Perspective as Symbolic Form*，Christopher S. Wood英译本（New York：Zone Books，1991）是透视理论的绝佳参考。马里兰大学的Elizabeth Loizeaux教授也为暗箱理论贡献了想法。米歇尔·福柯（Michel Foucault）的短文"Las Meninas"提出了"透视理论作为一种对绘画空间的占有欲"的观点。文章收录在《词与物》（*The Order of Things*）（莫伟民译，上海三联书店，2001年）中。

照相与现实　安德烈·巴赞的引文和参考出自《电影是什么？》（第一卷）（崔君衍译，文化艺术出版社，2008），这本书对于理解现实理论和活动影像来说真的是无价之宝。同时可参见比尔·尼科尔斯（Bill Nichols）的*Ideology and the Image*（Bloomington：Indiana University Press，1981），对摄影的情感和理论探讨可参见罗兰·巴特（Roland Barthes）的《明室：摄影札记》（*Camera Lucida：Reflections on Photography*）（赵克非译，中国人民大学出版社，2011年）。关于文学中壮美主题的经典著作当推M. S. Abrams的*The Mirror and the lamp：Romantic Theory and the Critical Tradition*（New York：Oxford University Press，1985）。20世纪70年代和80年代被称为照相现实主义者（photorealist）的画家们会给绘制的对象拍摄宝丽来拍立得照片——人脸、街道、晚餐或一辆摩托。他们会在照片上绘制网格线（grid），再在画布上绘制对应的网格线，然后把照片上的内容依样画葫芦地描绘到画布上。当你看到照相现实主义的画作时，你经常无法区分哪张才是真照片。

活动影像　早期电影机器、马雷、麦布里奇和爱迪生等人的材料可参见Charles Musser的 *The Emergence of Cinema：The American Screen to 1907*（New York：Charles Scribner's Sons，1990）中15—132页的内容。艾蒂安-朱尔·马雷的资料可参见Marta Braun的 *Picturing Time：The Work of Etienne-Jules Marey*（1830—1904）（Chicago：University of Chicago Press，1992），David. A. Cook的 *A History of Narrative Films*（第三版）（New York：W. W. Norton & Company，1996），以及克莉丝汀·汤普森（Kristin Thompson）和大卫·波德维尔（David Bordwell）的《世界电影史》（*Film History：An Introduction*）（第六版）（New York：McGraw-Hill，2003），两者都是研究早期电影工业和艺术发展的绝佳材料。同时可参见Scott Bukatman的"Gibson's Typewriter"一文，该文收录在Mark Dery主编的 *Flame Wars：The Discourse of Cyberculture*（Durham：North Carolina University Press，1994）一书的第73—74页。Anne Friedberg的 *Window Shopping：Cinema and the Postmodern*（Los Angeles and Berkley：University of California Press，1993）则为19世纪的技术和大众媒介的发展提供了一种很好的读解方法。

第二章

形式的结构：电影如何讲故事

影像、世界与片厂

从照片影像到活动叙事影像的演化过程本身便是一段关于制造并理解幻觉的故事（narrative）。这个故事的流畅度可以媲美一部出色的好莱坞电影，而且与电影制作的经济史密切相关。几乎从一开始，拍电影和挣钱就是形影不离、相互制约的一对。早期的那些电影人凭直觉就明白了影像具有极度的可控性。他们甚至明白：通过对影像的操控，影像反过来可以左右人们看到的内容和观看的方式，以及他们对内容的反应，继而催生出想看更多影像并为之掏钱的欲望。为了制造景物纵深和身临其境（presence）的幻觉，文艺复兴时期的画家们引入了视线（sight line）概念，有着类似动机的电影工作者也会像他们一样，对影像的各个维度进行精巧的谋篇布局。视线、情节、角色、视点的设置（spectator positioning）——如何利用银幕上的影像和叙事创造一名理想的观众——等所有这些手段都是为了缩短观众和影像之间的感知距离，并完善观众的参与感。

从影像到叙事

为了能更好地理解幻觉的构成和惯例——那些一经发明便被反复运用的形式和内容结构——的形成，让我们花点时间来了解下活动影像的早期发展及其故事。在这一章里，我们将从影像和叙事结构的形

成问题入手，随后探讨形式及其变体是如何在电影历史进程中得以继承（perpetuate）的。只有先了解影像和故事的形成过程，才能进而探究其意义。

活动影像放映几乎是同时在美国、法国、英国、德国和世界其他国家出现的。1888年，照相师艾德维尔德·麦布里奇拜访了发明家托马斯·阿尔瓦·爱迪生，并恳求爱迪生将留声机技术与他自己的物动镜（Zoopraxographer）放映技术进行结合。1889年，爱迪生在巴黎约见了艾蒂安-朱尔·马雷，后者研制成了一种活动影像胶片。1891年，托马斯·爱迪生的助理威廉·迪克森公开演示了一台观景机（viewing machine），机器里有一段展示一个男人的流畅活动影像，而这个男人就是迪克森本人。1895年的法国，奥古斯特和路易·卢米埃尔兄弟（Auguste and Louis Lumière）放映了一部由他们制作、表现工人离开工厂的短片。法国魔术师乔治·梅里爱（Georges Méliès）在看了卢米埃尔兄弟的影片之后，于1896年放映了自己的首部电影。

爱迪生公司对电影制作的早期尝试，集中在单一的戏剧性事件上：如一个帮工在打喷嚏、一对情侣在接吻[1]等——色情影像在电影早期便出现了。卢米埃尔兄弟拍的是世界上正在发生的事件：他们的工人走出工厂、一辆火车驶进车站。不久后，他们也开始编一些趣事来拍：如一个小孩用水管捉弄园丁、哥哥奥古斯特给宝宝喂奶等。另一方面，魔术师梅里爱多数时间则在自己的摄影棚里玩影像编排，变镜头戏法。在他的影片中，人物会在一个场景中间突然消失，他们还会潜到水下世界，甚至去月球旅行。为了制造出色彩的幻觉，梅里爱会在成片发行前，让自己的工人为每格胶片手工上色。

这段长话短说的历史可能会给人一种错误的印象。尽管我们了解了爱迪生产品的历史，以及19世纪晚期在法国和其他国家出现的、发明类似爱迪生技术的故事，然而想为此后飞速发展的早期电影构筑一部连贯的电影史却是难上加难。究竟谁才是所有这些的"先驱"？这个问题尤难回答。原因很简单，默片时代（大致是1895—1927年间）拍摄的

[1] 该片是指拍摄于1896年的《接吻》（*The Kiss*），又名《赖斯和欧文之吻》（*The Rice-Irwin Kiss*）等，导演是威廉·海斯（William Heise），该段影片约47秒长，表现的是音乐舞台剧《寡妇琼斯》（*The Widow Jones*）最后一幕一对男女重逢后相拥而吻的场面，该片在某些地区上映时遭到了公众和媒体的猛烈抨击，甚至有些地方要求警方介入。1999年，该片由于其"文化代表性"而入选当年美国国会图书馆的国家电影名录。

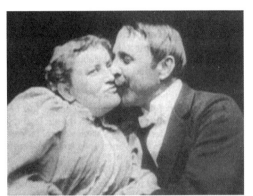

图2.1 电影和色情在现存的一些早期影像中便有了关联,《接吻》(The Kiss, 1896)。

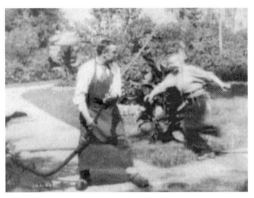

图2.2 卢米埃尔兄弟不仅会拍摄世界上正在发生的事件,同时也会为摄影机编排一些事件。从早期开始,电影就对基于人和物之间肢体互动的打闹喜剧(slapstick comedy)情有独钟。图为路易·卢米埃尔导演的《水浇园丁》(Watering of the Gardener, 1895)。

影片,有将近3/4已经遗失了。不过卢米埃尔兄弟、梅里爱和爱迪生公司的确为我们提供了一些早期电影发展特定路线的样板,而这些发展路线也颇为复杂曲折。他们的探索行为在此后催生了一个概念——实际上是个理论:正是从他们的影片中涌现出了三类电影制作的基本惯例。从爱迪生公司那里不仅诞生了劳动分工式的好莱坞片厂制度,还诞生了基于角色和行为的古典好莱坞或古典叙事风格;卢米埃尔兄弟则给电影指了一条通向纪录片的发展之路,让电影在记录那些即便摄影机不在场也会发生的事件时,发挥自身的力量(我们将在第八章中对纪录片的制作进行略为详细的讨论);而乔治·梅里爱的魔术戏法影片中,则诞生了奇幻片、科幻片和探险片,当然,这些日后都成了好莱坞电影的重要组成部分。

多年以后,另一名法国电影工作者却得出了一个不同的结论。他从1950年代至今一直以影评人和导演为业,并始终在质询电影与电视影像的本性,他的名字叫让-吕克·戈达尔(Jean-Luc Goddard)。他(借他1967年的影片《中国姑娘》[La Chinoise]中的一名角色之口)提出,卢米埃尔兄弟这些假想的纪录片导演和**实在现实**(actualités)——被摄

影机拍摄下来的当下事件，这些事件即便在摄影机不在场的情况下也会发生——的拍摄者，事实上并未给我们拍摄过19世纪晚期巴黎生活的纪录片。戈达尔基于对该世纪的判断指出，实际上卢米埃尔兄弟拍摄的影像替代了我们对19世纪晚期巴黎面貌的幻想。通过电影，他们的影像替代了我们对事物本来面目的假想——共有的影像白日梦（shared image fantasy）。戈达尔认为梅里爱似乎才是表现19世纪晚期法国中产阶级幻想的纪录片导演。

戈达尔的观点干净利落地扭转了他们的既有观念，这不仅是个学术难题，它还触及了影像问题的根本。卢米埃尔兄弟只是将摄影机对准了在街道和火车站发生的事件，这一行为并未让他们成为事物的记录者。实际上，我们知道他们会事先设计好许多镜头；他们会进行细致的影像构图，并经常使用文艺复兴时期的基本透视法则。梅里爱也没有因为在摄影棚里拍摄特技镜头（trick shot）而让自己成为一名单纯的幻想家。两者分属早期电影媒介、银幕影像呈现的不同种类，而且他们呈现的内容与现实无关，而是各自以不同的方式对现实进行电影化的建构，并以不同的方式来看待和诠释世界。爱迪生公司的作品也是同理。像法国人一样，爱迪生公司的电影发明家威廉·迪克森制作了推动民众想象力的活动影像，并一直致力于这些发明的商业开发。爱迪生公司的作品预示了好莱坞工艺流程，这个流程生产出富于想象力的商品，呈现了雄辩、动人的时尚影像，用以获取利润。

最终，电影并未只是演变成两三条各自独立的分支，而是沿着一些从基本动力源头衍生出来的多条支流前行，而且电影几乎永远不会抱着纯粹的心态用影像去观察、操控和表现世界。"纪录片"和"故事片"以非同寻常的方式相互交织着。电影通过各种交错的视角来观察这个世界。无论活动影像的起源为何——不论它记录的是世界上既有之物，还是摄影棚所造之物，想象力、文化、意识形态和经济始终都会介入其中。它们传达（mediate）并形成了我们在银幕上的最终所见；反之，作为观众的我们则通过对影像的意义化读解来完成逆向传达。

影像的经济学

在电影的发展过程中，卢米埃尔兄弟、梅里爱和爱迪生这三股脉络以一种耐人寻味的方式渐渐完成了合流。爱迪生公司催生了电影的经济原动力，催生了将影像当成"可拥有、可租赁、可买卖和可盈利商品"的迫切需求。卢米埃尔兄弟则催生了用影像去揭示、表现世界本来面貌的冲动，但最终这个世界总是以一种电影的或其他视觉艺术的特定方式呈现。他们也会买卖影像并从中获利。梅里爱却把影像变成了幻想的空间；他同时形成了一套影像编排的理念和方法论，这套东西最终成了美国影像加工经济的组成部分——电影制作的基石。梅里爱也会做影像买卖，发电影的财。

梅里爱的电影作品通过对影像中每个元素的掌控和制造，将这些元素一个个组合起来用以实现特定的效果。在外部世界拍摄影像时，奥古斯特和路易·卢米埃尔兄弟则容许意外的收获。梅里爱会统筹和把握镜头中的每一个元素。棚内制作、**停机再拍**（stop action）的运用（关闭摄影机的同时，在场景内移除或添加某些东西，然后再开机，便会呈现出人或物突然出现或消失的效果）、微缩模型的制作、布景的绘制，以及随后的胶片手工上色，所有这些工艺都表明了梅里爱和他的工厂绝不容许偶然性的存在，也极少容许外部世界的干扰。即便有传言说梅里爱电影中首次停机再拍是一次偶然意外产生的结果，但事实上影像制作过程中的每个元素都是经过电影工作者的精心计算、设计和传播（circulate）的，并且在一个不存在偶然性的封闭审计系统（accounting system）内把影像呈现到观众眼前。这套方法之后演变成了好莱坞的影像制作体系："现实"只不过是片厂中加工出来的产品，而经济不单是指对盈亏的计算，它还是指整个"创意、制作、发行、放映"的循环体系，每个环节都被设计成"能带来最大化情感回报和票房回报"的效果。倘若不弄清这套复杂的经济体制，那么我们就无法参透电影——尤其是好莱坞电影。

图2.3 戏法的胜利。人类形象（右侧）与绘景的结合。乔治·梅里爱，《月球旅行记》（*A Trip to the Moon*，1908）。

体制的发展：巴斯特·基顿与查理·卓别林

为了说明这些脉络是如何交织在一起并渗入当下我们观看的电影中的，我想在早期电影史中做些停留，并以两名喜剧电影工作者为例作集中性探讨——他们的名字是巴斯特·基顿（Buster Keaton）和查理·卓别林（Charlie Chaplin），两者的作品和工作方法依然是当今电影的楷模。

在**片厂制度**（studio system）出现前，电影工作者们就通过不同的方式尝试让影像既能趋近现实，又能符合影像经济学的标准。许多人在光线和布景现成就有的外景进行拍摄。例如，观众对默片喜剧演员巴斯特·基顿的电影作品的欣赏乐趣，很多来自背景中一闪而过的20世纪早期美国风物的影像，即便现实世界并不是影片的重点表现对象。基顿的影像不是纪录片，也并不关乎偶然，而是关于他的身体是如何在一个危险的情势下飞翔、奔跑、跌跤、落难并随即化险为夷的。默片喜剧中一个最伟大的时刻出现在基顿的影片《船长二世》（*Steamboat Bill, Jr.*，1928）中。基顿身处一场可怕风暴的中心地带，他身后建筑的前半部分突然倒了下来。这幢真实比例大小的房子——或者至少它的前端如此——朝呆立着的基顿倒来。当建筑坠落的时候，他的脆弱

感彰显无遗——他会被压扁。然而这套工程学把戏是如此精巧,以至于房子的正面直落到他头上的同时,顶楼中间窗户的豁口刚好落到了他所站的位置。他惊魂未定地站了会,随后逃开了。

这一特技本质上的激情活力在其他媒介中是难以想象的,因为在一个如此显性的空间内,世上没有其他媒介可以创造出这种演员身体和房屋朝他倒下来的在场式幻觉,甚至连戏剧舞台都不可能如此。只有电影,可以通过其建构空间、让我们感知空间的把戏来编排和构建现实,从而让事物看上去"真实"。就基顿的噱头来说,影像的二维性(电影和所有影像一样都没有纵深,因此事物可以被隐藏起来,摄影角度和视角可以欺骗我们的眼睛,纵深感和体积感也能被加工出来)、房屋的显性重量(实际上,房屋可能只是个布景,也有可能非常轻)、身体的在场(与除了绘画以外的其他媒介不同,电影对场景中的这些形象特别依赖)让这个特技变得令人叹为观止,妙趣横生,或以电影独有的风格而论——"真实"。

经过加工处理后加以运用的人类形象和背景风物同时也具备了在场性,而它们都成了基顿及其他伟大的形体喜剧演员——例如多遭人诋毁的杰里·刘易斯(Jerry Lewis)——的影片中场面调度(mise-en-scène)的一部分。**场面调度**——原是戏剧用语,意指"置入场景中"——是任何喜剧或非喜剧电影的一个元素,指的是电影中空间的组织和感知方式,其中包括人物和背景的构图方式。场面调度也包括灯光和摄影机运动、黑白与彩色的运用、摄影机和形象间的距离——所有画面(frame)中的事物,甚至包括画面本身。几乎在每部巴斯特·基顿的影片中,我们都能看到巴斯特以及街道、边路、房屋、汽车以及他周围的人。空间得到了大量运用;它开阔而宽广,除主体情节(action)之外的许多事情都会在画面内发生。基顿本人成了在空间内发生的诸多元素之一。这些事物当中的任何一件都随时可能变成一件制造笑料或特技的道具。在《船长二世》那个房屋倒塌的例子当中,外部世界的某些部分可能就是为了制造笑料而量身定做的。可是

即便基顿影片中的人物和街道看上去是自发性出现的，它们依然是影片所预设的、场面调度的一部分。正如戈达尔对卢米埃尔兄弟的评语一般，我们对基顿影片的反应也是我们对世界面貌的幻想。即便在基顿的影片中，我们也没见到世界本身。我们见到的是它的影像，它的视觉记忆，但这些强烈的现场感便足以使我们感到惊奇和鼓舞。

基顿在默片喜剧中的最大竞争对手是查理·卓别林，卓别林的拍片方式更加接近梅里爱的棚内摄影。卓别林极少会像基顿一样去拍摄外景，而几乎只在摄影棚内拍摄，并将场面调度的成分减小到只限于他本人的地步。卓别林电影中主要的指示性元素就是卓别林本人。他可能会设计一个复杂的笑料，比如在《摩登时代》（Modern Times，《摩登时代》拍摄于1936年，是在后默片时代摄制的默片，不过卓别林没有把它拍成有声片）中，他被卡在了一台设计精巧的机器当中。这段在摄影棚内建构出来的插科打诨，着重突出了卓别林和他与机器核芯（gut）的斗争，却没有像基顿和倒塌的房子一般产生自然建筑和身体的疯狂交汇感。

通过对自己脸谱（persona）的重点化表现，同时将流浪汉这个脸谱变成一种性格、态度和情感的再现，以及一个承载观众个人欲望、弱点以及社会或经济缺陷感的形象，卓别林便可以让镜头一直聚焦在他的身上。在此，他与卢米埃尔兄弟、梅里爱的风格大相径庭，不过或许和爱迪生的电影传统较为接近。因为后者在他早期的影片中会突出角色和面孔；而梅里爱和卢米埃尔兄弟则会使用更宏观的场面调度，人类形象通常只是其中的一个元素而已。对他们来说，活动影像代表的是主体、前景与背景间的交集。对梅里爱而言，这种交集是在摄影棚里打造的，当中某些部分甚至是纯手工的；然而卓别林的棚内作品却极少利用通过摄影机、绘画、特技摄影制造的手工（或视觉）技巧。他的电影是个性电影，是明星电影。

某种意义上，基顿和卓别林电影的不同风格代表了影像文化中、电影再现进程中以及电影从工艺品向商品的转变中的下一个层面。他们的作品也引发了我们对于影像现实的新一轮研究。作为喜剧演员，

图2.4 基顿喜欢将自己置身于物质世界之中,让摄影机拍摄身陷囹圄和洋洋自得的身体。图为巴斯特·基顿和克莱德·布鲁克曼(Clyde Bruckman)导演的《将军号》(The General, 1927)。

图2.5 自身场面调度的主体,卓别林明白观众感兴趣的是看到他;而且他会强迫观众这么做。图为查理·卓别林执导的《摩登时代》。

他们制造的影像和讲述的故事将世界和其中人类形象的地位夸张化了。尽管两名电影工作者都纵情于摔跤和追捕、追击和挨揍等滑稽情节(movement),但两者的风格却截然不同。基顿将他的电影世界看成他的身体与物质世界的竞技场;卓别林则把他的电影世界看成精神胜利和"小人物"发挥聪明才智、克服万难赢得单身女人芳心的场所。为其制造的影像给他的流浪汉角色提供了"穿越万难、通向救赎"的前进动力,让他从绝望变得泰然,帮助他取得了超越阶级的胜利。他想让所有这些都发生在一个直接传达的、看似无中介的世界中,他想要赢得的是观众的心。

不过当我们拿卓别林与基顿做比较时,就会发现一个令人欣喜的悖论,同时也使得后者与梅里爱的相似点变得更加有趣。基顿和梅里爱一样,喜欢在外部现实世界中插科打诨,并且知道如何对镜头中的要素进行处理以达成最佳的效果。基顿喜欢让影像的诡计成为影片笑料的一部分。在《剧院》(The Playhouse, 1921)中,基顿通过多重曝光技法的协助,独自一人完成了整出美式杂耍剧(vaudeville)的表演,而且每位台下的观众也都是他本人饰演的。在《福尔摩斯二世》

(*Sherlock*, *Jr.*, 1924）中，基顿成了一名电影放映员，整日里幻想着有朝一日可以进入银幕和影像中的世界，并且被其魔法所征服。场景变换；四季更替；流动的影像使之意乱神迷，并令他重重地跌落凡尘。

《福尔摩斯二世》中的这个场景，是诠释影像人工化程度的最佳注解和自白之一。基顿在他所有的电影中都被周围的事物所左右。影像中的人和物串通一气算计巴斯特，后者则能金蝉脱壳，而且以智取胜。在《福尔摩斯二世》中，他受到了来自他所创作的媒介本身的捉弄——和他对着干的恰恰是影像本身。然而，卓别林看上去却是影像的主人，并想让影像屈从于自己的滑稽脸谱。他不像基顿那样与物斗，而是更倾向于和人斗，或者利用事物来制造简单而揪人心魄的滑稽效果，就如同他在《淘金记》（*The Gold Rush*，1925）中"把一个叉子固定在两个轮盘上让它跳芭蕾，或者津津有味地吃自己鞋子"的情景。

公司化电影制作的发展

随着电影制作向工业化规模的迈进，卓别林和基顿共同预示了它的发展方向，并且在其发展进程中消解并回避了幻觉、现实、观众反应和集团需求间的界限。两者都是非常独立的电影制作者，他们的风格反映并共同组成了复杂且时而矛盾的艺术与商业成分，而美国及国外的电影制作都是由这两者构成的。连他们的职业生涯都指明了20世纪20年代电影制作的发展方向。

20年代晚期，成功经营着自家制片公司的基顿与当时业已成为片厂巨头之一的米高梅签订了一纸合约。与一个发明并促进了制片人体制的片厂签约后，基顿因为导演话语分量太小的体制弊端而丧失了很多创意掌控权和创意发散空间。他为米高梅拍摄的这些影片并不如他此前的独立作品般出色，之后便湮没无闻了，直到20世纪60年代才被重新发现。比之更早些的1919年，查理·卓别林和两名默片时代的大明星道格拉斯·范朋克（Douglas Fairbanks）和玛丽·璧克馥（Mary Pickford），连同知名导演D. W. 格里菲斯（D. W. Griffith）组建了联艺电

影公司（United Artists）。他们成立该公司的初衷是为了给自己的电影服务，但随着经济问题的加剧，加上演员和导演们将控制权移交给了早期片厂时代的一名重要管理人物——约瑟夫·申克[2]，联艺就变成了一家主流片厂——尽管它的主营业务是融资和发行，并非制片。艺术家们对制片方法和经济的控制虽则短暂存在过，但却从未有过真正的回潮，然而联艺公司的起源，却印证了早期好莱坞的某些人明白电影制作的发展方向为何。

卓别林和基顿分别以不同的方式被好莱坞体制利用了。卓别林器重自身的明星地位，让他的形象成为一个前片厂时代结构体中的情感焦点，这个结构体中的所有事物都是用来突出这个明星和他的故事的；事实上，他的这套方法成了美国电影制作的主导模式。查理·卓别林和其他两名大明星以及一名先锋导演成为一个片厂的共有人（part owner）的行为，也在此后促成了片厂制度的主流化（反讽的是，在50年代美国政府和片厂的反共清洗行动中，卓别林晚年的事业和清誉被毁灭殆尽）。基顿的个人天才则被片厂埋没了。随着旧有片厂制度的崩塌，基顿在晚年时又重新回到了人们的视线中，并以一个"重见天日的喜剧天才"身份重回影视界。在片厂中，表现外部世界的影像得屈从于在片厂原则内制造出来的世界影像。片厂制作的影像反过来得屈从于故事的吸引力和明星，而且一直得听从经济的摆布。通过故事和明星，以及观众针对电影要求其所看的东西的观看意愿等作为中介，影像就变得"真实了"——它会变得透明、不可见，于是就成了古典好莱坞风格。

古典好莱坞风格

编织影像

首先让我们来再次回顾一下那些基本的原则，随后再对其做详细的阐述。你在观看电影时看到的内容，并非你真正见到的东西。实

[2] Joseph Schenck：早期好莱坞电影工业体系发展过程中的关键人物之一，1933年他与达利尔·F. 扎努克（Darryl F. Zanuck）合伙成立了20世纪福克斯公司，他在任职福克斯主席期间，为行业内的女性演员、非洲裔演员争取到了许多权益，也为动物演员设立了同等薪酬标准，同时他也是美国电影艺术与科学研究院的创始人之一。

际上，你看到的只是一束强光穿过一条移动的塑胶带在银幕上的反射物。这条塑胶带上包含的只是前期曝光后的化学残留物形成的灰白相间区域，是它们组成了这些影像。银幕把投射的影像反射到你的眼睛里，而你则把它们理解成移动或静止的形象和物体。自19世纪晚期发明至今，这种影像的放映和感知方法并未有多少改变。当电影被转制成录像带或DVD时需要采用的新技术就更加复杂了。原始影像得先转换成模拟电磁波，然后被录制到磁带上，或经数码化处理烧录到DVD光盘的凹纹中，随后再被读取和转制成电子信号。当它们激活电视荧屏上的红绿蓝荧粉或点亮LCD屏幕上的二极管时，原始影像的再现是在显像管的反面被创造出来的：原先由光化学制造而成的再现变成了一种电子再现。在不久的将来，"电影"（film）将会从一开始就被录制成数字格式——许多影片已经是如此了，而老式的胶片工艺将会完全消失。模拟工艺也只会在电影放映时的最终解码阶段出现。从摄影到发行的整个过程中不再会出现一条塑胶带上的小格影像了，而是都会变成一连串的数字二进制代码。

我们对电影叙事的感觉是一种幻觉，这些光影的碎片化元素组合在一起，随后被理解成一个连贯统一的整体。拍摄电影的制片厂，是20世纪10年代和20世纪20年代的一系列从事电影制作和电影发行的小型商业机构拼凑而成的。自给自足的电影"加工厂"——其雇员涵盖了从编剧、导演、演员到布景师和电工的所有工种，即片厂创造了一种可见的经济，一种组织化、理性化和商品驱动化的制片形式；这种形式的存在得靠影片的组装式加工，而且每个加工环节都由片厂体系内的不同团体完成。成品则取决于观众对这些片段的理解和解码意愿，以及观众对其故事的读解和反应行为。

从20年代晚期到40年代晚期的片厂制作顶峰时期，为了保证最多每周两部的影片产量，片厂就得将制片流程流水线化。从20年代开始，各片厂就遵照必要的工艺流程进行了分工。处于最高决策层的是好莱坞的片厂老板与纽约的金融主管，管控资金的后者实质上掌握着片厂

的命脉。好莱坞的片厂老板挑选明星和资产（著作、戏剧或剧本），并移交给制片人。制片人和片厂老大转而将任务分派给编剧、导演和其他电影剧组成员。在电影开拍前，每个人的角色都已分配完毕：镜头被绘制在故事板上，布景已经搭建好，通常由多人经手的剧本也已完成大半。电影制作的过程，在过去是、到现在依然主要还是一套以精确、递进的方式执行一个计划的工艺流程，过程得到如此坚决的贯彻是为了尽可能减少错误、时间和花销。我们将在第五章中谈论这一流程中涉及的各色人等。

计划还包括将影像本身设计成一套经过编排的流程。通常情况下，一个**镜头**——一段任意长度的未经剪辑或剪切的曝光胶片片段（例如，一个特写或一个摄影机轨道运动的长镜头）——实际上是在一段时间内内容逐渐累积的结果，中间有很多双手对这个建构过程作出了贡献。在片厂的影片制作过程中，一个镜头中只有很少的元素——人物形象、背景、前景、天空、舞台布景、建筑——需要在创作过程的任一时刻得到展现。影像经济学要求片厂将镜头元素拆解成最小化的可控单元，正如它们将整个制片工艺流程拆成若干个可控单元。所有事情都能在室内完成，整个场景或部分场景被集中到一个摄影棚（sound stage）或一片外景地中（进行拍摄）。虽然在棚内造高楼是不可能的，但在棚内搭个低矮的楼面却不成问题，然后通过镜头构图形成"角色站在一幢看上去很高大的建筑物前"的景象，因为我们惯于用以管窥豹的方式去通过部分想象整体。在特定的镜头中，如果需要对建筑物的更多部分进行呈现，那么通过后期特效也能进行添加，或者画在一片玻璃上放在摄影机前（回想我们早先对二维影像的讨论内容；在这个事例中，透视法的诡计和我们自身对于空间排列的心理期待作用，就会使一个处于前景的背景在我们的观影过程中被看成是背景。）沼泽是很难进行拍摄的地点；但一墩土、一洼水、一些精心点缀的草木，在灯光和构图的精心处理下，就能传达出贴切的影像。德国导演F. W. 茂瑙（F. W. Murnau）的美国影片《日出》（*Sunrise*，1927）

图2.6 人工性的抒情诗意。电影工作者们可以在摄影棚内通过资源的组合创造出别有洞天的影像内容。此处，一轮明月和一些水洼，加上起幅于男人背后的摄影机（影片中，摄影机在男人身后随着他的脚步一路进行轻柔的轨道跟拍），便创造出了一种抒情和预兆效果。F. W. 茂瑙，《日出》（1927）。

中，通过一盏充当月亮的立式聚光灯，以及在场景中围绕着两名角色做轻柔运动的运镜，让这个沼泽段落的镜头成了电影史上最具诗意的镜头之一，尽管它全然是人工的产物。

去海上拍戏是一件成本高昂且实施难度大的棘手活。省钱的拍法是派遣副摄制组（second unit）去海上拍些船只，而其余部分内容则在摄影棚内拍摄完成。一大箱的水，外加一些工艺精巧的船只模型，便可替代变幻莫测的自然界全貌。在一个来回摇摆的液压升降台上搭建甲板的场景，便可胜任拍摄甲板上的对话镜头——人物必须被看到在说话。为了增加场景的真实效果，场景可以搭建在一块巨大的电影银幕前，银幕的后面会有一台放映机。银幕上放映的是波涛滚滚和阴云密布的画面，这些要么是**副摄制组**（second unit）在海上拍摄的，要么就是从片厂的存库拷贝里挑出来的，两者都可当成拍摄对话戏时的背景放映素材（在《泰坦尼克号》[*Titanic*，1997]中，导演詹姆斯·卡梅伦[James Cameron]用数码合成了大多数表现船只的镜头）。**背景放映法**（rear-screen projection）是片厂在拍摄开车戏时最常用的手段——至今也还在使用。银幕前放着一辆车的简化模型，司机和乘客坐在里

面交换着对话，背后的银幕上放映着街道的景象。在过去的片厂影片中，背景放映法有时会被用来拍摄两人在街上行走，而演员们其实只是站在跑步机上行走。

这些还是相对简明直接的影像加工方式。更为复杂的方式有背景/前景绘制、模型或蒙版，这些方式通过精心的处理和打光，在画面中可以与人物结合得天衣无缝，从而制造出一个复杂精巧世界的幻觉。绘制的背景/前景、模型和演员无需同时在场，而且在绘制背景/前景上会为安置人物的空间位置留白。有一种工艺流程叫做"蓝幕蒙版"（blue screen matte）或"活动蒙版"（traveling matte），它可以让镜头中的某些部分在一块蓝幕前完成。不同的镜头最终通过一台光学印片机（optical printer）——一种放映机和摄影机的组合器械，两者间经过了仔细的校准和同步处理——的连续投影被合成为一个完整的镜头。蓝色会被去除，镜头的各个元素经过融合形成了一幅完整的幻觉影像，甚至在蒙版镜头中包含人物运动时可以形成一幅运动幻觉的影像：超人的飞翔镜头、布鲁斯·威利斯在《虎胆龙威》（*Die Hard*，1988）中从一个电梯通道跌落下来的镜头、《奇爱博士》（*Dr. Strangelove*，1964）中

图2.7　一架模型飞机放在一个活动蒙版前的合成镜头。斯坦利·库布里克，《奇爱博士》（1964）。

SAC[3]的轰炸机飞过北极荒原的上空——实际上，几乎任何形象或物体置身于一片复杂背景的前景时都会用到这种方法。

我们常常认为这些精心打造的特效同动作片和科幻片才能搭上边，而且我们在看到这些"f/x"[4]的成果后会产生一种别样的愉悦。尽管我们能领会到这些效果的人工性，但还是会为这些镜头的真实效果所陶醉。不过事实情况是：无论其类型为何，所有的好莱坞片厂电影多数情况下都会使用特效。

这也是一项早已有之的传统了。1903年，埃德温·S. 波特（Edwin S. Porter）拍摄了一部叫《火车大劫案》（*The Great Train Robbery*）的短片。这是一部早期的西部片，也是一部最早在故事中出现叙事段落间来回跳跃的影片之一，其中有场火车车厢内的戏，车厢外穿行而过的景观实际上就是人工合成的——别处拍摄的景观素材通过背景放映法或光学印片的手段与车厢的场景设定进行匹配。这个段落和梅里爱电影的差别是：这种技巧不应被察觉，它不能是影片显性感染力的组成部分。这种奇特的**合成镜头**（process shot）——被称为背景放映法或蒙版镜头——是所有下述这类镜头的前身：人们在展现退后的大路和街

[3] SAC：美国战略空军司令部的简称，全称为Strategic Air Command。

[4] f/x：特技效果的缩写，有时亦为FX或EFX，因为这几个字母的发音连读时近似effects。

图2.8 这辆火车是一个布景。火车门敞口后面的外部景物掠过的影像可能是通过银幕的投影或后期的蒙版创造出来的影像效果。埃德温·S. 波特，《火车大劫案》（1903）。

道的电影银幕前开车,或者,在演员们去拍摄其他电影之后很久,利用绘景、电脑合成景或蒙版在他们行走的画面中加入周遭环境。

 电影中存不存那样的镜头,即其中观众们见到的所有事物在拍摄时都在现场呢?答案是肯定的。这就是纪录片的部分感染力所在,例如一部在最小的人工干预下用摄影机拍摄一部即便没有摄影机也会发生的事件的纪录片。纪录片工作者一直在寻找或试图再造一个完整的正在持续进行的事件,这是我们在第八章中要检视的问题。二战后的**意大利新现实主义**(Italian Neorealist)运动便是基于"到街上去拍片、到人物所处的环境中去即时观察"的拍摄理念,而且这种创作方式十分有力,有时令人惊叹。这立即引起了好莱坞的注意。在40年代晚期和50年代早期,美国电影,特别是低成本黑帮片也采用了一些实地外景拍摄的手法。美国60年代和70年代的剧情片回应的则是欧洲的另一波创新——**法国新浪潮**,倾向于至少是暂时性地摒弃虚构的人工影像:车内的场景就在一辆行进在街道上的车里拍摄;摄制组会花更多的时间在现场实地拍摄;拍摄时,演员和周遭的环境都出现在镜头内。从历史角度而言,欧洲电影对影像的零件式组合建构的倚重程度和美国电影制作不分伯仲。可无论在国外还是美国本土,过去和现在都有一批独立电影工作者希望走出摄影棚去拍摄外部世界。这些影片甫一出现——如萨蒂亚吉特·雷伊(Satyajit Ray)的阿普三部曲(《大地之歌》[Pather Panchali, 1955]、《大河之歌》[Aparajito, 1956]、《阿普的世界》[The World of Apu, 1959])中加尔各答的街道和乡村,或者在20世纪50年代许多美国黑帮片中以及马丁·斯科塞斯(Martin Scorsese)几部佳片中出现的纽约街道,影像以及我们与影像的关系就随之改变了。真实效果变得更为强烈,而"看到一个本似存在的世界"的感觉则让影像变得更为强大。近年来,一群自称为"道格玛95"(Dogma 95)的斯堪的纳维亚电影工作者团体,借鉴了意大利新现实主义前辈的经验,起誓要与摄影棚的镜头编排划清界限——全盘抛弃摄影棚。在他们的作品和其他欧美电影工作者的作品中出现的这种对"棚内制

图2.9 街上的黑帮分子。在斯坦利·库布里克的《杀戮》（*The Killing*，1956）一片中，约翰尼·克雷（Johnny Clay）拿了个手提箱去装偷来的钱。50年代外景拍摄手法的使用，标志着对片厂传统的一次重要突破。许多像库布里克这样的独立电影制作人，会进行低成本的创作，并将摄影机搬离摄影棚、扛到大街上。场面调度的视觉质感便随之开始发生变化。

图2.10 萨蒂亚吉特·雷伊的《阿普的世界》（1959）是"阿普三部曲"的完结篇（其中还包括《大地之歌》和《大河之歌》），影片在加尔各答的街道上拍摄完成，并通过审视人物在现实景观中的处境来探究一种文化。

图2.11 斯科塞斯用几近新现实主义的风格来拍摄城市街道上的人物（《愤怒的公牛》[*Raging Bull*，1980]）。

造的封闭而稳固世界"的回应，为表现外部世界中更加细节化、质感化、较少可控性的影像打开了一扇窗户。

在当今的好莱坞，影像的人工建构又回归成了主流。所有的老式背景放映法、蒙版工艺和其他影像制造工艺现在都由电脑来完成了。通过数字处理，零碎的影像渐次拼凑成整体。背景是在三维图形软件中被渲染出来的。人物可以被粘贴到人群中间，而人群的成员则是数

第二章　形式的结构：电影如何讲故事

字复制的产物（想象下《黑客帝国：重装上阵》[The Matrix Reloaded，2003]中的史密斯先生[5]就明白了），人物还能被粘贴到山顶或者外太空。恐龙也是图形渲染出来的，而且可以制造出"在人类的注视下穿过一片平原"的视觉效果；一艘巨大的星际飞船盘旋在纽约上空；一艘远洋邮轮撞上了冰山沉没；一颗原子弹或一颗流星毁灭了一座城市，所有这些不可思议的变形和毁灭行为都不需要外景，只要一台电脑终端即可实现。任何人、任何事都能被安置到任何地点做任何事情——即便是在一个看似简单、"真实"的镜头中。声音也是同理：数字声音可以制造出复杂的混响，其中每种简单的声音——从脚步声到人声——都是为了实现最佳的音响效果而被制造和合成出来的。数字影像加工和声音加工的目的与老式的光学工艺没有差别：都是为了给电影制作者节省经费，同时实现最佳的真实效果。

> [5] 史密斯先生在该影片中是一个电脑虚拟程序，他可以自我复制，在虚拟的世界中形成多个自己的人物形象，详情参阅电影本身。

自相矛盾的是，多数数字效果都是耗时又耗钱的，但它们让片厂拥有了最大限度的掌控力，从而使观众专注于影像，随后再使他们超越影像、专注于故事。有了数字技术，对实景的替代性奇观看上去就有了无限可能。在制片经济学的观念里，有时候花钱就是为了买控制，然而即便这个观念本身也在发生改变。数字合成技术使用得越普遍，它就会变得越便宜，而且在数年内，旧有的影像制作流程将会尽数消失，而数字摄影机将会把影像直接转化成二维码的抽象形式，并通过数字录音带、DVD或卫星直接传送到影院或高清电视机上。例如，最近的《星球大战》系列影片就是用数字摄影机拍摄的，演员被嵌入一个电脑生成的场面调度中，而且整部电影都是直接用数字录影带储存的。

整体与局部

镜头的建构方式——包括在加工过程中任一时刻镜头内出现元素数量的所有选择——和镜头组合剪辑的方式，是一种经济学和美学的结合。影像经济学与制片经济学以及感知经济学相互交织其中。虽然

片厂在改变、影片制作在顺应新技术的潮流，甚或某些形式和内容上的实验手法也随着电影制作文化环境的改变得以间或出现，但镜头制作的基本结构却倾向于保持原样不变。形式的结构——这一电影建构和电影观看的基础建筑——多半没有发生变化，或者只是发生了不易察觉的微妙变化。从故事的选择，到剧本的撰写——剧本经常由多人经手，再到场景的制造、场景的导演以及将场景串联成整体的**剪辑**，制片过程被分拆成若干个零碎环节来进行分项操作。电影是由零碎部件拼凑而成的，而这便是我们在银幕上看到的内容：影像和故事的碎片通过如此巧妙的方式组合在一起，让它们看上去就像一个连贯的整体。

例如，电影表演就是通过一个个镜头建立起来的。电影中的表演不像舞台表演那样是一个连贯的过程，而是由不同的部分组合起来的。电影不会按照段落的顺序拍摄，一个段落也不会只用一个**镜头**（take）来拍摄完成（为了方便起见，我们在此用了"**场景**"[scene]这个说法来指代情节单元或故事片段，而"**段落**"[sequence]则是指一系列相互关联的几场戏或者镜头组合。在许多情况下，场景和段落是可以相互转换的）。因此，演员必须得以喷薄的精神、短暂性的爆发式情感，在导演和一名称作场记（continuity person）的员工（或者用早期好莱坞的说法，场记妹[script girl]）的指导下进行表演——后者的工作是给剧本里所有的事物进行标注——从可能出现在镜头中的钟表上的手，到一条领带的位置，到一个完成了一半的体势，再到一个可能在各个镜头间一直存在的面部表情或视线的方向。

电影的任一部分都能在任意时间进行拍摄。中间部分可能先拍，第三个段落最后拍，结尾部分开始时即拍，倒数第二个段落则正好在中间那个段落之前拍。例如，如果一部电影中的若干场景发生在一间相同的房间内，那么较为省钱的做法就是一起拍完所有相关的镜头，这比拍完一场戏后弃之不用，之后再拍时又要重新搭建和打光要来得好。如果有一名片酬很高、不可或缺的演员参与了某部电影，那么较为节约的方式就是把与该演员相关的戏集中拍掉，而不是等故

事发展到特定段落后再把演员叫回来拍。如果影片当中包含一个**实景**（location），即一个离摄影棚比较远的、通常在户外的场地，那么在该外景地发生的所有场戏要进行集中拍摄，无论它们出现在电影中的何时何地。有个关于意大利电影导演米开朗琪罗·安东尼奥尼（Michelangelo Antonioni）执导的《放大》（*Blow-Up*，1966）的幕后故事，说他想按照故事发展的时间顺序来拍摄该片。电影中有两场主要的戏发生在一个伦敦的公园内，一场在开始部分，另一场在结尾，在故事中，两者的时间间隔为一到两天。实际的拍摄工作从春季开始，并在秋季收尾。当导演和剧组人员重新回到公园拍摄最后一场戏时，叶子的颜色都变了。为了重现之前的效果，他们不得不将叶子喷涂成绿色。如果换成一名美国电影制作者，他会在公园一起拍摄所有的场景，然后在剪辑阶段处理时间问题。或者用别的方式完全替代外景拍摄——美国电影制作者可能会在摄影棚内种上一棵树和一片草，然后在后期特效工作间或在电脑上合成其余的环境部分。

局部的不可见

通过碎片进行拼贴创造只是一道制作工序，而非一个接受过程。换言之，作为观众的我们不期望像电影制作一样以碎片化、停机再拍的流程观看电影。除了相对少数和重要的几个例外之外，全世界的电影都是建立在一个彻底自我消解的原则之上的——将形式渲染成不可见的形态，同时在创意和加工过程中尽可能地避免经济问题，并让观众在接受过程中完全不会有理解障碍。通过一套"观众会接受他们眼前的透明幻觉，并将电影看成一个无中介的连贯整体"的惯例和假设，这套原则才能成为可能。形式与风格、影像的欺骗性以及银幕表演的碎片化本质都将消解，并全部以表面完整的形式显现。

这种效果并非是电影独有的。回想一下我们之前关于透视法的讨论，尽管透视法是精心计算过的数学模型，然而绘画透视法的最终目的是为了将画像自然化，以及在一个二维平面上创造三维的幻象，并

通过这种方式为观者提供一个可以将画面尽收眼底的窗口。绘画展示的是"内容",表现的是外部世界,而且其使命在19世纪晚期之前都是如此。当照相和电影接管了这部分工作之后,绘画才开始表现它自身的形式,去探讨平面、色彩、形式和质地。当它跨出这一步时,它就给自身创造了理解障碍。看看那些抽象艺术吧,人们一直想知道:"它们想要展示什么?"

音乐靠的是一种"不费吹灰之力便可以将自身与情感反应建立起联系"的能力。极少有人会明白和声(harmony)与对位法(counterpoint)的复杂数学原理,知道64分音符(hemidemisemiquaver)——一种音符,其长度是全音音符的1/64——是什么东西,也不能解释何为奏鸣曲。在20世纪早期,一群作曲家开始反抗音乐形式的透明化,并且基于12平均律音阶的数学法则创作了无调性音乐。他们寻求的更多是音乐形式的表达,而非通向情感的捷径。理解他们的作品需要了解乐理知识,以及对声音情感之外的旨趣追求。这类音乐不易欣赏,也并不十分流行。

散文写作也有其不可见的形式。某些书的阅读也不需要你过多留意语言的结构。书的风格反而可能会要求读者专注于作者叙述的内容以及角色的行为,这同我们期望看穿画作的意义、期望体会到音乐的情感的欲望之间互有关联。那些专注于形式、将散文结构以及意义形成关系前置的作家——仅举几例:亨利·詹姆斯(Henry James)、詹姆斯·乔伊斯(James Joyce)、萨缪尔·贝克特(Samuel Beckett)、豪尔赫·路易斯·博尔赫斯(Jorge Luis Borges)、托尼·莫里森(Toni Morrison),往往都成了学术研究的焦点。不过在日常阅读中,对某本书的最高赞誉莫过于称其为"引人入胜"(page turner)了。这个短语暗示了读者已经忽略了页数、散文、形式或风格,而是被故事和人物的情节发展所吸引。

在电影中不存在等同意义的短语,可能是只有相对极少的电影不能与"引人入胜"画等号的缘故吧,而且也因为在我们看电影时,电影的"页面",即影像,是会替我们翻页的。这个假设便是:任何电影

的结构和形式都将不可见，从而让观者可以融入故事和人物的情感当中，并被两者所带动。其用意是为了让我们被情节和角色的动机所牵引而不能自拔。影像结构和剪辑，即故事的组合方式，便成了故事和角色生活的附属品。

故事、情节和叙事

现在我们已经对电影的组合方式以及局部的不可见方式（在下一章我们将对此作更为详细的探讨）略知一二了，那么接下来我们的任务就是让电影的形式与结构——它的制作、建构和理解方法——复苏并再次现形。首先让我们对"故事"重新定义一番。这是电影讲述的内容，是角色经历并制定的事件过程。情节是该故事的抽象主题，是我们在看过电影后归纳的内容，是影评人在电视和报纸上写的那些东西。叙事是故事的实际讲述过程，是故事的组合、成形和表达方式。

叙事是故事的结构。以史蒂文·斯皮尔伯格的《大白鲨》（*Jaws*，1975）为例。它的某些情节是：一条大鲨鱼在一个海滨小镇肆虐杀人，而最终被三人驾船给猎杀了。我可以把情节阐述得更加贴近故事——尽管这会让我给故事添加更多的描述内容，而且在任何情况下那都会成为我的影片故事，因为是我赋予了它叙事结构：布罗迪（Brody）警长受命保卫一个海边小镇，而他平静的内陆生活被一个侵袭小镇的恐怖生物给打破了。鲨鱼在袭击人类，而小镇的长者们却为保全假日的旅游生意而想息事宁人。布罗迪和长者之间的关系充满了紧张和未知。布罗迪虽是受雇于人，但是他有保护无辜的道德责任感。如此等等。

我也可以用一种更为贴近电影叙事的方式来进行描述：鲨鱼的出现是通过音乐暗示的——用低音提琴演奏的低音断奏和弦，而高音断奏弦乐则在希区柯克的《精神病患者》中使用过。当鲨鱼准备袭击人类时，电影会将我们安到鲨鱼的视角上，随着它一起穿越水下并步步逼近它的猎物。影片通过对海滩边布罗迪的视线玩弄，进一步加强了悬念。他对着水面左顾右盼，人们不停在他眼前穿梭，而他依然会猫

图2.12　在情节层面，布罗迪是在监视鲨鱼。不过这场戏的结构传达的不止这些：它把我们的视线引向了人物，同时通过对他的观看和他的主观性视角，创造出一种期待和兴奋感——特别是在这种主观视角受到遮挡时尤为明显。史蒂文·斯皮尔伯格，《大白鲨》(1975)。

腰或起身注视。一有假警报，我们的心弦就会紧绷。布罗迪（正打）和他所见（反打）之间的**正反打**（shot/reverse shot）交叉剪辑效果，在布罗迪最终发现了水面上的一个东西后达到高潮。此处斯皮尔伯格使用了阿尔弗雷德·希区柯克研发的一招：通过两种运镜的结合——正方向使用**轨道跟拍**（tracking shot），反方向使用**推镜头**，他将布罗迪的精神状态表现为"好似空间正从四面八方向其坍塌下来"的感觉，从而提升了我们对某些兴奋和恐怖事件的感知度。

在这段简短的分析中，我以讲述情节开篇，然后再从情节过渡到结构上——从内容过渡到形式上，并描述了讲述故事的某些叙事组合方式。通过揭示出斯皮尔伯格那些"并非全数原创，而是借用或改良了另一名电影工作者"的风格手法，这段分析也把结构置入一个语境当中。本段的中心思想是：一部电影的所有方面都是基于形式和结构法则的，同时意义和情感也是通过结构传达的。我们都是通过镜头以及剪辑成一个讲述故事的叙事结构的镜头编排来进行观看、理解和感受电影的。没有了一种传达的形式，意义和情感也就不会存在。我们永远不会单单"去了解"某些事，去看某些东西，甚或被告知某些事。当我们对一部电影产生反应时，这种反应总是受到一个形式结构驱动的。在电影的早期历史中，这种形式的发展便开始有意识地产生了：开始只是一些非常短的只展示一个事件的"单盘影片"（one-reeler）——情侣接吻、火车进站，随后几年内——在例如《火车大劫案》这样的电影中——导演们便开始尝试进行镜头组接，之后便有了D. W. 格里菲斯主导的长期实验，最终形成了我们今日所知的古典好莱坞风格。

惯例与意识

古典好莱坞（或连续性）风格组成了从20世纪早期至今几乎所有美国电影的基石。除了少数几位尝试不同电影表达方式的导演，以及与古典好莱坞为敌、想另辟新蹊的海外电影制作者，（其他导演所采用的）这套风格便是电影让我们观看的方式。或许关于古典好莱坞风格及其观众反应的复杂性可以被归结为一套"无意识与意识"的观念。古典好莱坞风格要求我们对形式和结构保持无意识，而对它们产生的效果产生意识，即多数电影想让我们对其产生即时的、直接的且无中介的了解。希望探索电影语言并以他们自己的法则来组织形式和结构表达的电影工作者，则想让我们对所有层面都有所了解——某些画家和小说家也会利用他们艺术范畴内的语言来引发受众对其手法的注

意。他们希望我们能知道他们何时做了剪切，并质询我们"通过剪辑样式（pattern）创造叙事意义的方法"；希望我们意识到摄影机运动的存在并思考其用意；希望我们去看穿画面内人物的编排方式，而不是把画面当成某种敞开的窗户或镜子去看。

总之，我们得留意每部电影中的每个事物，被古典连续性风格哄骗进入一个"由白色银幕上的光影标识"的虚幻境地是不可取的。认可不可见的意识形态或许会很轻松，但重要的是这并不安全。形式与风格的透明性并不代表它们实际上消失了。它们一直在场，而且一直在创造意义，并制造出你在观影时能体会到的情感。忽略它们就意味着：它们和创造它们的集体拿到了可以继续为所欲为、讲述那些无谓故事的通行证——这些故事对于我们了解世界来说是可有可无的。不过，我们可以有意识地对它们进行读解和分析，并且花同样的精力去读解那些没有使用古典风格的电影，那便意味着我们不仅能享受娱乐，而且还能弄明白我们被娱乐的原因和方法。

分析电影的幻觉本质并不会损害或减少观影的乐趣。恰恰相反，你对你看过和没看过的东西了解得越多，你的经验就越丰富，进而你就越发会去反思。对电影产生感性和理性的反应；感受故事，并了解故事的建构方式；透过影像去了解人物及其困境的同时，观察和了解影像自身——上述这些行为都会令人兴奋。感知和理解、总结与分析是可以做到的，也是必要的。

我们可以将这套分析和总结的流程从单部的电影延伸到制作这部电影的那些个体身上，随后又能延伸到更宽广的语境下，同时思考电影以及在总体文化环境中的其他流行娱乐形式的作用。电影是如何反映更大的文化事件的？为何文化会支持电影和其他大众娱乐形式的故事讲述惯例？为何电影一直和我们讲同样的故事？是谁在讲述？为了看清电影制作者们为了电影形式的不可见所付出的心血，我们首先得仔细审视故事的讲述方法，而后对镜头组合和剪辑的复杂性进行一番详查。

注释与参考

从影像到叙事　麦布里奇和爱迪生的故事,以及早期电影放映的内容摘自Charles Musser的 *The Emergence of Cinema: The American Screen to 1907*(New York: Charles Scribner's Sons, 1990), 第62—68页, 第91页。Linda Williams对影像的早期发展、影像与身体关系的探讨可参见 *Hard Core: Power, Pleasure, and the "Frenzy of the Visible"*(Berkeley and Los Angeles: University of California, 1989), 第34—57页。

集团化电影制作的发展　联艺公司的完整史料可在Tino Balio的 *United Artists: The Company Built by the Stars*(Madison: University of Wisconsin Press, 1976)中找到。Thomas Elsaesser的论文集 *Early Cinema: Space, Frame, Narrative*(London: British Film Institute, 1990)是了解早期电影工业形成的绝佳信息来源。特别参见第153—159页。

第三章

构成材料（一）：镜头

镜头

电影形式可简化为两大基本元素——镜头和剪辑，而且两者都复杂多变。镜头，是指任何完整的未经剪辑的一段胶片，这段胶片可以是35mm摄影机内的一整盘胶片（20分钟或更长），或者是摄影机内一盘时长更久的录影带。镜头也能在剪辑室里制作出来：将一段未经剪辑的胶片任意一端不想要的素材修剪掉之后，它就成了一个镜头。镜头的物理存在必须是一个不可分割的实体——或者表面看上去如此。

尽管镜头可能是由许多分别拍摄的部分组成的，但镜头仍然是电影的内部连续性单元。它使得电影可以将时间和空间表现成互为关联且不断发展的事物：镜头构成了空间，且在此空间内引导观众的视线，或者（为观众）提供一种对该空间的反射性、媒介性凝视。镜头中的内容千变万化：可以简单到让摄影机只对着一名角色拍，也能复杂到让摄影机跟随演员穿过一个漫长连续的空间。在奥逊·威尔斯的《安倍逊大族》(*The Magnificent Ambersons*，1942) 中，摄影机花了数分钟来拍摄角色们在一个布光阴暗、20世纪初期风格的厨房内进行的一场关于家族衰落的谈话。这是一个**长镜头**（long take）的经典案例——在长镜头中，电影工作者会让动作延续而不做剪切。这场戏的张力，源自摄影机坚定持久的凝视以及演员们的表演力量——其中一人大口地吃着草莓脆饼，而另一名角色则变得越来越心烦意乱。这是电影作

图3.1 这个镜头出自奥逊·威尔斯的《安倍逊大族》(1942)，镜头长度为4分27秒。除了该镜头开始和末尾处的两次镜头移动和中段时有个第三者入画之外，整个镜头都集中在这两名角色身上。除了表演之外，镜头通过其灯光和对画面的四部分分割处理，牢牢地吸引着我们的注意力，画面中的四部分包括：前景的桌子、谈话的两名角色、两人后面那些处于阴影中的锅碗瓢盆，以及背景中打了光的墙面。

品中少有的一部可以容许一段表演——以一种惯常的持续发展的感觉——自行延续的作品，而且威尔斯不愿意为我们提供其他视点，也不愿意用剪辑的方式去介入动作或从动作上转移，他让我们别无选择，只能静观其变。威尔斯在《安倍逊大族》之前拍摄的影片《公民凯恩》(1941)也使用了长镜头手法，而且在构图的使用上此片比《安倍逊大族》一片更为妙趣横生。构图是镜头最重要的元素，但为了理解构图，我们首先得了解一下那些凌驾于其上的限制。

构图：画面的尺寸

首先，构图——角色和物体在银幕**画面**（frame）内的编排方式——是关乎画面的，而画面是由包含影像的边界组成的。绘画、照相或电影的影像结构首先得依赖于画面的尺寸和影像的起止边界。在绘画和照相中，画面是灵活多变的：供一名画家选择的画布可大可小，或者像米开朗琪罗一样选择西斯廷教堂的整个天顶作画，甚或像那些伟大的墨西哥壁画家——如迭戈·里维拉（Diego Rivera），画上

几堵墙大小的壁画。照片没法拍成那么大的尺寸，不过摄影师也可以自行选择影像的尺寸，并进而决定画面包含的内容以及观者的视觉焦点。通过胶片在后期或电脑加工时采取的裁切和重新构图处理，她/他可以像拍照时那样来决定构图。对艺术家来说，取景（framing）和构图的主要目的，是为了引导观者对视觉和视觉叙事产生最强烈的感知。所有的艺术都是关乎控制的：艺术家控制了可见的内容，为的是让观者以艺术家设想中的方式看到她/他所想要表达的东西。

我们永远不会忘记：电影是一门技术性艺术，而其技术则是它的一项经济功能。因此，电影工作者永远不会享有类似其他视觉艺术家一样的选择自由度。画幅尺寸（或更确切地说，是宽高比）极少是由电影工作者决定的。在默片时代，许多电影工作者可以通过部分蒙版的方式来实现内在的画幅变化，例如使用**光阑镜头**（iris shot）——一种可以展开或结束画面的圆形蒙版，它无需剪切就可以将画面聚焦于一个人物或一个动作。甚至连胶片的片距（gauge）、赛璐珞的物理尺寸等在早期都是各式各样的，定位齿孔（sprocket hole）的排布方式亦是如

图3.2 D. W. 格里菲斯的《一个国家的诞生》（*The Birth of a Nation*，1915）：一场战争戏中的光阑镜头。

此,而后者是摄影机和放映机拉动胶片、进行逐格曝光的技术基础。不过在声音出现后不久,一种包含声轨的画幅尺寸便被确立为行业标准,其尺寸为4个单位宽度和3个单位高度。这个被称为"标准比例"的尺寸沿用了近30年。这便是当时电影工作者必须采用的画幅,但和其他任何标准一样,它的最大优点在于有据可依。摄影师和导演可以利用他们的构图知识在这个画幅中尽情挥洒自己的技艺,而且可以在电影院内被忠实地再现出来,因为即便银幕的实际尺寸会受影院大小的影响,但影院内的银幕尺寸比例与电影影像的尺寸比例是大略一致的。

宽银幕

到了20世纪50年代,当电影开始与电视展开观众争夺战之后,局面便全盘改变。片厂的监制们并未将心思放在制作更好的电影上,而是决定将一种巨型影像作为自己的竞争筹码,与那台"将观众从影院吸走,让他们闭门不出"的机器一较高下。宽银幕不是在50年代才发明的新玩意——自20年代起就有了不少实验性的尝试,但就像片厂在1927年的《爵士歌手》(*Jazz Singer*)之前就已经尝试过声音技术一样,当时并不存在开发这项技术的经济需求。在50年代,需求形成了,随后电影工作者也渐渐失去了他们对画幅的控制权。首先登台的是**西尼拉玛**(Cinerama)——一项繁重的技术工艺:首先,影像通过三台摄影机被拍摄下来,随后由三台放映机投影到一块巨大的弧形银幕上——类似一种设计欠佳的Imax(该技术仅使用一条大片距的胶片)前身产品。三块银幕间的缝合线总是清晰可见,然而西尼拉玛更多突出的是形式,而非内容本身。与古典好莱坞风格不同,西尼拉玛铺陈的不是故事,而是电影放映的尺寸潜能。它试图创造一种"将观众包裹在影像内"的宏伟体验——或许,它就是当今数字世界中宏伟现实试验的前身。换言之,某人去看片是为了感受西尼拉玛的震撼体验,而不是被这种特定形式所讲述的故事内容所吸引。

三机联映的西尼拉玛技术过去主要用于观光项目——风光片或

图3.3 这是一条35mm的胶片，你可以看到分布在上面的齿孔和声轨。电影名称不得而知，可能是一部20世纪30年代的影片。

是过山车影片——因此这类影片的侧重点在于其巨型弧形银幕的奇观性及其征服观众的潜力。除了尺寸，通过对奇观视觉的侧重，它还回归到了电影的草创时期——是早期电影中奇观展示的一种升级版。仅有一部故事片——多名导演合作完成的《平西志》(*How the West was Won*, 1962)——是由这种三机联拍的工艺完成的。

变形宽银幕与遮幅宽银幕工艺

西尼拉玛技术仅仅是吹响了电影画幅标准终结的号角。1954年，20世纪福克斯公司推出了一种他们在20年代采用过的专利银幕格式：**西尼玛斯科普**（Cinemascope）。这是一种**变形宽银幕**（anamorphic）工艺，意指在摄影机上安装一个特殊的镜头，将一幅宽银幕影像压缩成一种用标准35毫米电影胶片保存的变形格式。放映时放映机上的另一个镜头可以将影像拉伸为1∶2.35的比例。

西尼玛斯科普技术会在画幅的边缘部分形成畸变，出于这一原因及其他原因，另一种变形宽银幕技术——潘纳维申（Panavision）——渐渐取代了前者的位置，并使后者所属的公司成了当今变形宽银幕镜头和其他宽银幕技术的主要供应商，宽银幕也成了当今画幅的主流应用方式。

图3.4—3.5 第一张画面是压缩过的变形宽银幕影像在胶片上的呈现效果。第二张是通过一个变形宽银幕镜头放映时被拉伸后的影像。这部影片是《风雨日光村》(*No Down Payment*, 1957),导演为马丁·里特(Martin Ritt)。

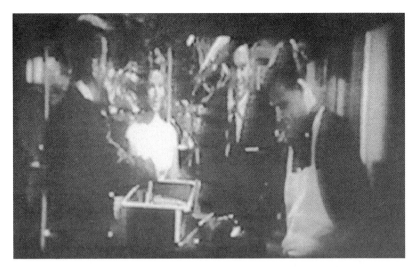

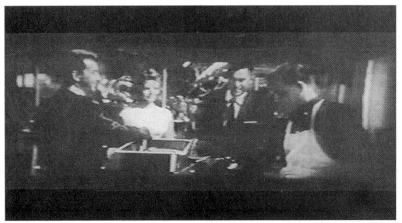

变形宽银幕的出现带来了一些直到现在才开始得到解决的问题。为数不多的一些导演,如黑泽明(Akira Kurosawa)和美国导演罗伯特·阿尔特曼则充分发掘了该银幕宽度的潜能,他们会在画面的两侧布置人物和动作,同时突出水平线的功能。不过有些导演却抵制宽银幕:阿尔弗雷德·希区柯克曾说这项技术就像是"通过一个信箱在看片",同时他也从未使用过该技术(尽管在1954年的《电话谋杀案》[*Dial M for Murder*]中,他采用了一项20世纪50年代的短命技术——3D,观众佩戴眼镜后可以将银幕上的两幅影像重叠在一起,从而看到一种

纸板式的3D效果）。德国导演弗里茨·朗（Fritz Lang）曾说，宽银幕技术"仅适合拍摄蛇和葬礼的场面"[1]。不过这些抵抗是无谓的：50年代早期，所有的片厂都在尝试不同种类的宽银幕技术。为了与福克斯的西尼玛斯科普竞争，派拉蒙影业研发了"**维斯塔维申**"（VistaVision）技术。借着50年代音乐录音和回放的流行东风，他们给这项发明冠上了一句响亮的口号——"电影的高保真"。今天，变形宽银幕和"遮幅"（不变形）宽银幕则成了行业的标准。

维斯塔维申起先是用装在摄影机中的65毫米、水平片条胶片拍摄的，之后会被冲印成标准35毫米的垂直片条胶片。影像的宽度虽经缩减，却可以在不同的比例下进行放映。维斯塔维申——关于它的美学我们将在第七章分析希区柯克的《眩晕》（Vertigo）时加以讨论——是"遮幅"比例宽银幕发展进程中的一部分。"**遮幅**"宽银幕（flat wide screen）可以通过多种方式进行拍摄和放映。影片在拍摄时，可以在

[1] 此处朗格拿蛇和葬礼上的棺材这两样东西为比喻，来讥讽宽银幕的画面尺寸过长的问题。

图3.6 黑泽明在使用变形宽银幕镜头时能充分发挥宽度的作用。《红胡子》（Red Beard，1965）。

图3.7 罗伯特·阿尔特曼是一名将变形宽银幕当做一块尽情涂抹的画布来使用的美国电影制作者（《雌雄赌徒》，1971）。

摄影机内安放蒙版——在影像的顶部和底部安放黑条，而在放映机内的另一种蒙版可以让影像填满宽银幕。同样可行且愈加少见的方法是：一部电影可以以35毫米画幅进行"全画幅"拍摄，在放映时，影片通过蒙版遮幅变成宽银幕比例。你可能会在录像带上留意到这些工艺的存在，因为你在录像带里有时会看到照明设备和话筒悬在画面的顶部。

到了50年代中期，"标准比例"已经寿终正寝，而且所有的影片都会以其中一种宽银幕形式来进行构图：西尼玛斯科普和潘纳维申的1∶2.35比例，或是遮幅宽银幕的1∶1.66或1∶1.85比例。有趣的是，1∶1.66比例可一直追溯到古希腊时代，他们遵循数学原理制造了这一比例（如同数百年后文艺复兴所预见的那样），并将其称为"黄金分割"，用以再现完美的比例划分。在此有必要说明的是：标准银幕构图比例消失后不久，电视变成了全彩格式，并且重创了电影，之后黑白摄影也从银幕上消失了，而这也将成为我们故事的一个组成部分。

标准的丧失

这些技术变迁像极了电影制作中发生的变化，从电影工作者手中拿走了大量的控制权。宽银幕让精致构图成了几乎不可能完成的任务。录像带很少会在转制变形宽银幕影片时加上代表影像宽度的黑框。取而代之的是一种称作"**画幅比例裁切**"（panned and scanned）的处理工艺，即由一名后期技师来决定画面中最重要的情节为何——当影片开播时出现"本片已被转制成符合您电视屏幕宽度的格式"的字幕卡或一张DVD上写着"全屏"字样时，你就知道他们已经做了这种处理。导演和摄影师用来给摄影机拍摄的影像取景（frame）的取景器（viewfinder）上可能也会有许多条取景线：变形宽银幕的、遮幅宽银幕的，还有电视荧幕比例的——而后者几乎是正方形的。

大卖场的影院不会按照影片拍摄的尺寸来设计银幕的尺寸，而是依循原本用来放映的狭小而奇形怪状的影厅形状来设计。于是，即便一部影片是以变形宽银幕摄制的，可能也会为了减少宽度做削边处

图3.8-3.9 仔细观察下大卫·芬奇（David Fincher）的《生日游戏》（The Game，1997）的这两幅画面。两幅几乎是出自该部电影的同一幅画面，其中一张是1：2.35比例的变形宽银幕画面，而另一张是经过画幅裁切处理成几近正方形的电视比例画面。显然有些人物在削减后的画面内消失了；不过更为重要的是，芬奇的意图——用他本人十分喜爱使用的、类似构图锚点（anchor）的水平线将迈克尔·道格拉斯（Michael Douglas）这名角色置身于一个囚笼中——被近似于特写镜头的东西替代，场面调度在此消失。

理。DVD和宽银幕电视机正将越来越多的电影以一种近似于它们摄制比例的东西带进家庭影院的观众群体中。电影工作者依然如故地饱受限制：画面尺寸已经不再有据可依。任何画面内的东西都有可能在影院或电视上无法被看到。

构图原理

在解释镜头实际的构图方式之前来谈论施加于镜头之上的限制，这看上去似乎有些奇怪。然而，所有的想象性作品都基于艺术家与她/他

的创作材料间的博弈而产生，而且在电影领域，创作材料常常是基于经济需求的，电影工作者就得运用非常高的想象力去克服这些局限。电影工作者们（导演、摄影师，甚至制片人）得遵从技术，而技术又得遵从片厂和发行商们的利益需要。我们得明白个中互相交缠的关系。

早期电影中的构图

许多被称为"原始"电影的作品都是没有故事的纯展示品。常常在单一镜头下展示带有奇观、情色或有时是恶心（例如爱迪生臭名昭著的影片《电击大象》[*Electrocuting An Elephant*，1903]）的事件，被称为"吸引力电影"[2]。在早期时代，多数电影完全仰赖镜头：这些正面拍摄的、视线水平高度的影像，为观众提供的是一些独特、兴奋甚至如爱迪生的《接吻》（见图2.1）般的挑逗性内容。这是一种美国杂耍剧——风靡于上个世纪之交及其后几年的音乐厅综艺秀（Music Hall）——的代表性衍生品。然而就像我们在卢米埃尔兄弟的《火车进站》（*Arrival of a Train at La Ciotat*，见图1.4）中所看到的那样，片中就有依循文艺复兴时期的透视法线条进行构图的早期尝试。非但如此，事实上，电影甫一演进并发展出叙事结构后，透视线条的重要性就变得越发突出了。

早期"吸引力电影"的某一方面得到了保留。在多数影片中，主体动作被中心化，银幕的中间地带是观众的视线聚焦地，同时也承载着影像的重心。外围景物可以制造氛围，甚至通过细致的置景和布光营造恰当的情境。然而，通过制造出纵深幻觉的透视法，视线总是被引导到画面中央。

D.W.格里菲斯

在早期电影历史中，"画面内影像中心化"这一大格局中也存在一些例外。D. W. 格里菲斯因《一个国家的诞生》和《党同伐异》（*Intolerance*，1916）而闻名于世，在拍出这两部饱受争议的鸿篇巨制

[2] 电影理论家汤姆·冈宁（Tom Gunning）提出的概念，简单来说就是对某种单纯以视觉内容见长的影片的称谓。

前，格里菲斯曾于1908年至1913年在比沃格拉夫（Biograph）公司当学徒，并因在那里拍摄了500多部短故事片而闻名乡里。由于其惊人的创作产量，格里菲斯和当时其他电影工作者一样，都是自学成才。当时拍电影还无定法，然而在构图和剪辑上却有广阔的实验空间，此处我们着重讨论的是前者。格里菲斯和许多当世同侪一样，使用视线水平高度的正面镜头风格来组织拍摄，而且他会像一名古典画家那样运用一些透视法则，而且这么做全都是为了让观众的注意力集中于画面中最重要的元素——人物。

不过并非时时如此，格里菲斯是通过一部部电影进行着一步步的构图尝试。在某些影片中，他会把角色安置在画面的下方角落，于是观众就得自己把他们找出来，而且更为重要的是，这样可以让观众明白角色是其所处环境的一部分。图3.10中这个来自《沧海长流》（*The Unchanging Sea*，1910）的镜头，让大海自身成了我们注意力的直接焦点。我们也不必费神寻找角色在哪里，他们就在前景中逆光而坐。格里菲斯将他们安置在画面左下角，代表了构图处理中"让人物成为环境组成部分"的早期尝试。

格里菲斯的另一项著名的绝技是通过**特写**（close-up）来达成戏剧效果。它成了一种引领观众贴近人物，并让人物对某一事件传达出一

图3.10　D. W. 格里菲斯的《沧海长流》(1910)。

图3.11　D. W. 格里菲斯的《猪巷火枪手》(1912)。

种紧张反应的标准构图策略——特别是在后期作品中，他会使用这种手法制造紧张效果。此前，在1912年比沃格拉夫时期的黑帮片名作《猪巷火枪手》(*The Musketeers of Pig Alley*) 中，格里菲斯使用了不舍弃角色周围环境的特写镜头。匪徒们依次贴墙而立，面色阴晴不定地向前移动着，连画面本身的边界几乎都受到了威胁。

90度法则

格里菲斯的构图实验影响深远——但这一影响最终并没作用于好莱坞风格上。他在剪辑方面的造诣也反响巨大，我们将在之后对其进行阐述。但在好莱坞风格的演进过程中，"影像重点元素的中心化"这

图3.12-3.13 《天蛾人厄兆》(*The Mothman Prophecies*，马克·佩林顿[Mark Pellington]执导，2002)。正片的开场镜头非同寻常，因为它用的是对着角色正面直拍的90度摄影法。影片的第二个镜头则更像是标准镜头，当两名角色在经过了第一个镜头中的人物面授机宜后，出现在了一个偏离90度角的镜头内，而且高度略低于视线水平。影片是一部恐怖片，所以导演可以使用这些非同寻常的角度。

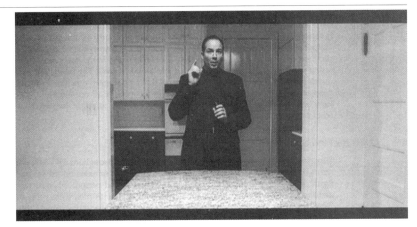

一核心理念在有声片出现后占据了统治地位,因为在有声片中,影像的重心偏移到了角色间的谈话上。角色被中心化了,然而角色的展示角度却并没有直面化。起先为了在二维银幕空间上避免过于明显的平板画面效果,进而制造出纵深的幻觉,导演和摄影师们在很早就在把人物置于画面中心,但几乎总会把摄影机偏离90度轴线进行拍摄。画面的中心成了观众的视觉重心,这便是我们被引导观看的区域。**90度法则**并未改变这一点,事实上反而起了强调的作用。通过偏离正中和90度的拍摄角度,镜头就能带入某些透视法效果,并且因为纵深幻觉的关系而获得了一种引导观众关注画面重点内容的能力。

片厂与镜头风格

对构图效果的实验在电影发展历史中从未有过间断。在多数情形下,重点依然在人物形象上,而且这点在有声片时代的早期得到了加强——当时认为观众想要看到人物间的谈话。20世纪30年代被称为**"浅焦"**(shallow focus)年代,因为当时的背景经常做柔焦处理,摄影机的焦点集中在明亮布光的角色身上。在电影的历史中,从未有过四海皆用的万全之策。环球影业在30年代就使用德国表现主义(German Expressionism)技法来拍摄其看家的"科学怪人"弗兰肯斯坦和"吸血

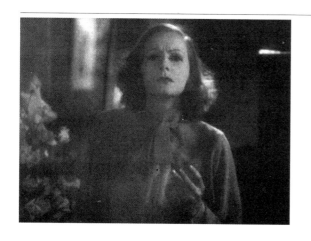

图3.14 20世纪30年代最伟大的明星——葛丽泰·嘉宝(Greta Garbo)在《大饭店》(*Grand Hotel*,埃德蒙·古尔丁[Edmund Goulding]导演,1932)中的表演。她的面孔是构图的主体。背景有点虚焦感,她本人也是。这是30年代常见的明星拍法,为的是消除所有的瑕疵。你只能看到嘉宝眼睛中的主光,同时还能清晰地看到背景光照射到了她的头发上,并在她身后的一些家具上产生了反光。

鬼"德古拉系列电影，这些影片注重对光影和奇异环境中形象植入的效果，而且有时会使用非常规的构图方式。

我们可以说：30年代这些浅焦、**高调**（high-key，即明亮式）布光、以对话为中心的影片定义了那个年代的场面调度风格，即电影镜头的组织方式。除了在构图和布光上的共同点，各个片厂也在场面调度形式上发展出了属于自身的诸多变体。从30年代可以看出片厂制度的全貌：每个片厂都有自己的艺匠，自己的制片、导演、摄影师和美工师，他们一起创造着属于他们自己的总体风格。因此，如果米高梅代表的是那个年代的总体原则——明亮布光、浅焦风格，那么华纳兄弟就会经常使用不同的构图策略、低调式布光和更具运动感的机位进行拍摄——在巴斯比·伯克利（Busby Berkeley）那些著名的歌舞片中尤为明显：那些电影中不仅有被精心编排的舞者和角色，而且通过构图处理后，舞者的身体变成了奇异的情色图案。

米高梅自傲于华贵时尚的风格：那是30年代低迷的经济和文化萧条环境下的一针视觉兴奋剂。反观华纳兄弟，他们认为无论从主题

图3.15 巴斯比·伯克利是30年代华纳兄弟影业公司的编舞。他的歌曲和舞蹈演员通常最初出现在一个舞台上，旋即飞速过渡到一个抽象空间内，在这个空间内的舞者们变成了图案而非个体人物（茂文·勒罗伊，《1933年的淘金女郎》[Gold Diggers of 1933]）。

还是视觉风格上，较黑暗的题材操作起来更为得心应手。华纳兄弟是最早拍摄有声黑帮片的片厂（茂文·勒罗伊[Mervyn LeRoy]的《小恺撒》[*Little Caesar*]和威廉·韦尔曼[William Wellman]的《国民公敌》[*Public Enemy*]，两者都是1931年的作品）。勒罗伊的《亡命者》(*I'm a Fugitive of a Chain Gang*, 1932）可能是当中最为黑暗的一部。影片控诉了美国南部监狱劳工队中的残酷暴行，并流露出对遭遇不公人士的同情，影片不仅在叙事情节的发展过程中秉持这一观点，而且也通过视觉处理对此加以展现：起先通过相对明亮的布光和开阔式的构图来表现中心人物——工程师詹姆斯·艾伦（James Allen，保罗·穆尼[Paul Muni]饰演）达到事业顶峰时的情景，而在影片的最后一个镜头里，灯光消失后却依旧透着一股不寒而栗的气息。再次脱狱的艾伦与他的女友进行了一次秘密会面。"你靠什么过活？"她问道。他转身遁入黑暗说："靠偷。"

图3.16 黑暗中的黑帮分子。早期华纳兄弟的黑帮片会把角色安置在黑暗中，他们瑟瑟发抖，持枪待发。

图3.17—3.18 在《国民公敌》（威廉·韦尔曼，1931）中，华纳兄弟（的影片）复制了米高梅影片中的高调魅惑式布光，甚至利用"前景中当时的妖艳明星珍·哈洛（Jean Harlow）、画面中景内由詹姆斯·卡格尼（James Cagney）饰演的黑帮分子、后景中目不转睛的那个怪异雕塑"创造出了一种有趣的层次性构图。不过当这个黑帮分子遭到报应之后，韦尔曼却把场景转移到了阴暗的雨中街道上，而这些东西预示了40年代的黑色电影风格。

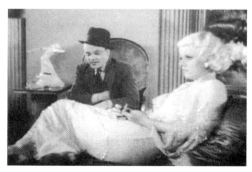

在上述所有例子中，构图都是为了给观众创造一个视觉中心——或者像《亡命者》一样，制造一种视觉阻碍，而且在许多例子中，影片会利用灯光和画面中从左到右、从前到后的不同部位来制造出其所需要的效果。

场面调度、德国表现主义、独特的作品

那些独特的作品——例如环球影业的恐怖片，以及"用光雕刻"的导演约瑟夫·冯·斯登堡（Josef Von Sternberg）的影片作品，都借鉴了电影史上最重要的运动之一——德国表现主义——的艺术方法。该运动在一战及其后的德国盛行，而且也是最早使用构图来制造情绪——对表现主义而言，就是黑暗、绝望和疯狂——并动用所有元素付诸实现的电影风格之一。它的影响极其深远，特别是因为大多数表现主义实践者都去了美国。

为了了解表现主义及其影响，我们得先回到场面调度的概念上来。在前面的章节中，我曾把场面调度说成是在影像内交代空间的方式。场面调度包含了画幅内发生的所有事情，包括角色的站位、摄影机的机位、摄影机的运动、灯光、黑白影片中灰色调的使用方式，甚或是彩色片中的色彩运用。甚至连音乐和声音都有可能被看做场面调

图3.19 在这幅出自约瑟夫·冯·斯登堡的影片《上海快车》（*Shanghai Express*，1932）的截图中，我们可以很明显地看到一系列30年代的构图和布光效果的组合。斯登堡把他最喜爱的演员玛琳·黛德丽（Marlene Dietrich）置于轻微的虚焦范围内，同时通过那副中文对联突出该画面的异域风情，并给整幅影像烙上了阴暗的标记。

度的一个方面。这个术语也成了一种评价标准,即我们能说一部有着"均匀式高调布光、视线水平高度且相对固定的机位、人物都处于实焦状态"风格的影片,是一部没有在对话和剪辑中加入任何我们可以领会到的潜台词的作品,也是一部没有场面调度的作品。一名导演如果能创造一种连贯的视觉氛围,同时能够表现性地利用黑白和色彩,让摄影机与角色进行关联式的运动,并且——简而言之——可以创造出多个同电影本身和角色对话内容都密切相关的空间,那么这就是一名场面调度导演。这样的作品很少,因为完成所有这些工作都需要一定的时间和精力,但纵观电影史,这样的人确有存在,而且一部有着强烈场面调度风格的影片绝对不会与其他影片相混淆。

德国表现主义便是关于场面调度的,确切地说是因为它将个体的压抑情感状态延伸到了环境之中。实现这种效果所需的控制力之大,使得构图中所有的视觉元素都不可能是偶然或实景拍摄的产物,而是要在实际绘制出来的扭曲建筑和曲折无尽、通向街灯影绰深处的险恶街道的布景内完成拍摄。疯狂、怪异、情感压迫,是表现主义的几个主要叙事主题,这也很大程度上反映了一战后德国文化的状态。这些风格被带入了弗兰肯斯坦和德古拉等与公众产生共鸣的系列影片中,因为正如某些人所提出的,它们让人们回想起了战争导致的可怖创伤和残缺。

图3.20 《弗兰肯斯坦的新娘》(*Bride of Frankenstein*,1935)中的表现主义倾向,詹姆斯·威尔(James Whale)导演。

图3.21 在罗伯特·维纳（Robert Weine）导演的表现主义影片《卡里加利博士的小屋》(*The Cabinet of Dr. Caligari*, 1919) 中出现的弗兰肯斯坦的前身形象。饰演梦游症患者的演员康拉德·法伊特（Conrad Veidt）后来去了好莱坞，而且他在《卡萨布兰卡》(*Casablanca*) 中饰演了斯特拉瑟上校 (Major Strasser) 一角。

斯登堡、茂瑙和希区柯克的场面调度

约瑟夫·冯·斯登堡是一名美国导演，1930年他在德国拍摄了《蓝天使》(*The Blue Angel*) 一片，进而在德国表现主义的影响下，发展出了一套更多基于阴影而非基于光的场面调度风格，回美后他便开始用细致的构图技巧来制作影像。与30年代影片中明亮的布光规范大相径庭，他的影片对构图、布光和场面调度基本建构的重视度与其对故事的重视程度相当。它们的视觉风格就是它们的故事，氛围和情色则是它们的叙事（见图3.19）。

在20世纪20年代和30年代，特别是在法西斯的影响下，许多德国电影工作者远渡重洋来到了美国，唯一的随身行李就是他们的视觉风格。F. W. 茂瑙是最先到来的人之一，他1922年在德国时就拍摄了一部最早的德古拉电影《诺斯费拉图》(*Nosferatu*)。他在他的首部美国影片《日出》(*Sunrise*，1927) 中，把表现主义技巧引入了后期美国默片当中。《日出》是一部充满魔力的作品。在前一章中我们可以看到如何在摄影棚中通过一些灯光和摄影机的运动来创造一种情绪。他也能把

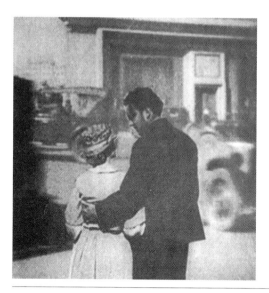

图3.22—3.23 F. W. 茂瑙的《日出》（1927）使用了本书中提到的非常电影化的技巧。这种多重曝光和蒙版镜头创造出了一种将乡间男子引诱到城市的节日景象。而且在乡间的小屋中，通过一个典型的扭曲空间的表现主义镜头，让背景中那个充满诱惑力的城市女人似乎将所有的平衡都破坏了。

影像以一种构图形式组织起来，并将他的角色叠印到奇幻的城市场景中来表现他们的快乐或悲伤。茂瑙对20年代晚期的电影技法无所不用其极，甚至还让侏儒饰演背景人物从而为自己的镜头制造强迫性的透视效果。《日出》是一本构图风格的百科全书，也是电影史上最完美的言情剧之一。

阿尔弗雷德·希区柯克则与斯登堡背道而驰。他是一名英国导演，在移民美国前已创作了大量的作品。他在其英国创作阶段的早期，曾去德国工作，并在那里执导了几部影片，同时也从表现主义风格中获益良多。甚至在像《精神病患者》（Psycho，1960）这么一部较为晚期的作品中，我们都能看到通过场面调度来表现情绪的表现主义构图。不过希区柯克的作品在构图控制方面走得更远，并且通过接近现代绘画风格的场面调度，对表现主义做了延伸。《精神病患者》是一部精心建构的影片，它就像一部机器般精密，而且无论何时欣赏，它都能让你在以为毫无惊喜可言时大跌眼镜。他之所以能够创造出这部表现疯狂必然性的黑暗视角影片，是因为其结构的缜密性都是建立在

构图和摄影机的运动——以及浴室段落著名的剪辑处理——等基础之上的。在一个抽象构图图案的基础上,他通过一种封闭的、孤立的、颇具威胁性的黑白世界的建构,让影片产生了丰富的表现力。换言之,希区柯克和他的设计师索尔·巴斯(Saul Bass)一起,通过垂直和水平线条组成的可控性构图图案、水果刀的杀戮段落,以及预示角色身处危险的高机位视角建构了《精神病患者》一片。如同我们可在所附剧照中看到的那样,影片所依赖的是对我们的视觉控制,好似我们可以无限接近疯狂的帷幕,却永远无法将它捅破。

图3.24 索尔·巴斯为影片《精神病患者》(1960)做的片头字幕段落,他建立了一套由直线和水平线构成的图案,同时也产生了构成影片情节范式的分列式弧线。

图3.25 从片头字幕过渡到故事开篇的叠化镜头,抽象的图案映衬到了影像上。

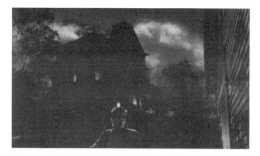

图3.26 旅馆和老式的哥特住宅是影片所建立的构图结构最为坚实的例证。这个镜头完全揭示出了希区柯克的表现主义根源。

图3.27 这种结构让希区柯克可以创造出一个几乎抽象的图案来,如同在浴室戏之后出现的这个镜头一般。

图3.28 俯视机位是希区柯克的最爱。这个镜头表现出了一名角色正处于危险境地,并且给观众带来了不安感。

图3.29 浴室戏通过一种弧线式的屠戮动作打破了水平/垂直的构图形式。

奥逊·威尔斯及构图的改进

如上所述,表现主义的影响波及甚广,而且没人可以像奥逊·威尔斯在《公民凯恩》(1941)——这部使人不得不重新思考电影构图的影片——中那样,将表现主义的上佳优势彰显无遗。在进军电影圈之前,威尔斯曾在广播界和舞台剧界活跃。他希望让自己的构图可以在拥有舞台布景式纵深的同时,展现出在电影中才有可能实现的运动感和灵活性。他和他的摄影师格雷格·托兰(Gregg Toland)使用了一种在其他影片中偶尔才出现的**深焦摄影**(Deep Focus)技法,并将它奉为一种构图准则。深焦摄影,或"景深"摄影,是一种摄影机光学效

[3] f-stop：是摄影中用来衡量镜头拍摄时光圈大小的一个术语，其取值等于焦距值除以光圈的直径，数值通常为 $\sqrt{2}$ 的倍数，电影摄影中经常用"T"制代替"F"制，在此不作深度展开。

果。充足的照明和小光圈（也可用一个很高的光圈系数[3]来加以解释）才能制作出这种效果。操作难度大、实现成本高、形式感太强——这三点成了它在电影制作中出场率极低的原因。

偶尔也会有人利用可以在两个纵深位面上进行对焦的特殊镜头来拍摄伪景深的影片——马丁·斯科塞斯的《恐怖角》（*Cape Fear*, 1991）中便有此类运用。在《公民凯恩》一片中，托兰为了实现自己期望的效果也使用了这类特殊镜头；可是如果这套方法不奏效，他就会用那套屡试不爽的老办法来解决问题——将角色安排在玻璃绘景的后面以实现强制透视效果（在银幕的二维平面上，一幅正确放置于角色前的绘景可以令人产生相反的感受），或者利用其他的光学特效来实现自己和威尔斯理想中的效果。回想一下我们之前说过的基本规则吧：在镜头首次拍摄时，不要把最终会出现在镜头内的所有东西都放进去。

不过《公民凯恩》中的多数镜头都是在多数元素在场的情形下完成的，其完成效果也令人赞叹不已。威尔斯逼着观众们去看：在特定镜头的前景、中景和背景处都有很多物件，每样物件都得留心关注。

图3.30　这是苏珊·亚历山大·凯恩自杀未遂的画面，影像被分切成了三个渐次向画面背景处延伸的层面。当然，这是一种假象。药瓶和玻璃杯都是模型，而且有可能是事先加入其中的蒙版。

图3.31　拍摄读书的场景时一直都是需要让说话的中心人物得到充分照明的。而在此处，凯恩在读这份"原则声明"时则处于阴影中，这也预示了他不会严格遵守这些原则。

说话的人物不再是构图的中心焦点。事实上，在叙事的某些关键时刻——如凯恩正在阅读他对自己所办报刊的"原则声明"时，他整个人都是在黑暗中的。这段声明或许听上去没那么令人不可思议，不过镜头却极富冲击力，而且在此起到了一个双重叙事的效果：一方面质疑了凯恩对该"原则"的诚信度，另一方面也呼应了影片后段凯恩从他曾经的朋友杰德·利兰（Jed Leland）那里收到那张残破的"声明"的场景。

深焦镜头与长镜头

威尔斯在《公民凯恩》及其之后的作品中，一直尝试用一种与当时许多画家有些近似的手法来运用透视法则。卢米埃尔兄弟作品的摄影师借鉴的是古典绘画的单一灭点形式，而威尔斯和他们相去甚远：他和其他视觉艺术家一样，明白透视法则只是一种惯例——是某种被当成了"真实"世界的唯一表现方式的发明产物。然而就像我们一直说的，"真实"是我们或艺术家对世界的理解，而且威尔斯则通过电影的方式，把世界看成了一个黑暗的神秘场所，在这里，个体的真实性格所仰仗的是其谈论者。这些角色所处的空间不仅以黑暗的深焦形式呈现，而且在构图上也采用了透视线条脱节、视线被迫同时多向投射的方式，从而让观众对任何东西都失去了视觉掌控力。

图3.32中是关于这一手法的一个视觉样例。它出现在影片前半部分中记者汤普森（Thompson）首次拜访凯恩的第二任妻子苏珊（Susan）的那场戏中，她当时陷于沉默，同时汤普森正在给自己的编辑打电话。这个镜头是一个持续时间很长的深焦长镜头，而且当汤普森钻进电话亭后，构图被分割成了一幅三相画（triptych）的格局，或者说是相互关联的三层纵切画面。苏珊绝望地坐在第一层画面的左后方；侍应站在中间，而前景中是只有剪影的汤普森在打电话，而他处于中间和右侧的两层纵切平面之间。正在谈话的他本应是中心，然而站在中景位置的侍应——尤其还有虽身处后景的苏珊，三人都得引起我们的

图3.32 在这样一幅影像中,观众们都得花上些工夫,因为威尔斯并未在不同的角色间进行剪切,而是在画面内进行了分割,让他们同时都能在视线之内。

图3.33 此处我们可以看到威尔斯是如何通过场面调度的编排来歪曲透视法则,并将我们的视线引导到镜头中的各个层面中的。

注意。这个构图的透视法为何?答案是不止两个,而是有很多透视线条,而且每条都把我们的视线引向不同的方向。图3.33中对某些元素作了标示。

《公民凯恩》中有一场戏提到了凯恩的童年,着重交代的是他母亲将他的抚养权用一纸契约交给了富商萨切尔先生(Mr. Thatcher)的那段戏。这场戏的着眼点在于母亲、儿子、父亲以及一位新的家长式角色之间不断转换的关系,而后者将把孩子从他的双亲处带走,并将他带入一个财富与孤绝的世界。威尔斯在交代这些关系的转变时,主要并非借助人物间的谈话内容,而更多的是通过摄影机和演员们在这场戏的空间中的穿行方式来表现。这场戏开始时,凯恩夫人望向窗外,叫唤着正在玩雪橇(影片的结尾暗示了雪橇就是凯恩的临终记忆——"玫瑰花蕾")的儿子。在凯恩夫人转身时,摄影机做了一个上摇后拉(pull up and back),随后通过运动镜头交代出了她右边的一个人物——新监护人萨切尔先生。摄影机在两人走向房间的另一边时,在两人身前来了一个拉轨镜头,同时两人边走边谈论着"签订赋予萨切尔先生以凯恩监护权的契约"事宜。在整个过程中,窗外雪地中的小孩一直处于可见可闻的状态,即便摄影机在向后移动时也是如此。

摄影机的深焦镜头和后拉式跟拍长镜头效果，使得空间会向画面的后方纵深扩展。所有事件的发生地——小木屋——被扩展成了一片表现心理变化和变迁的宽广区域，随后出现在镜头中的父亲则强化了这种效果。

当凯恩夫人和萨切尔先生走向房间的另一边时，凯恩先生出现在了画面的左边。在他的妻子和萨切尔先生靠近放有合约的桌子的整个镜头过程中，他总是保持着略微在她身后的位置。在他们走向桌边的过程中，孩子依然在窗户外的雪地里玩耍，有时他还会被他母亲和父亲挡住，但三个成年人和这个小孩之间形成的一种三角力关系却贯穿了整个镜头。当母亲的眼神从外面雪地里的凯恩身上收回之后，她两眼直视着坐到了桌子旁，此时萨切尔和凯恩先生的眼神还停留在凯恩夫人的身上。她是一个关键角色，是决策者。两个男人得依赖她的行动，而同时孩子和她则被分隔开了，而且几乎是通过摄影机从窗户向桌子的运动过程中创造出来的视觉效果被硬生生地拉开的。

当凯恩夫人和萨切尔先生坐定在桌边，凯恩先生走到两人身边之后，摄影机便做了个上摇（tilt-up）动作，让父亲暂时成了一名略带威胁的形象——至少是对这些即将签走他孩子的人带有威胁性。我们可以注意到，一种异常低角度的摄影机位，常常可以制造出"让一名角色以一种威胁的姿态环伺画面"的视觉效果。尽管如此，威尔斯有时也会反讽式地利用这种角度去暗示这名庄严的角色即将失去权力。

一个异常高的机位则会将角色缩小，希区柯克经常会使用一个令人眩晕的高俯角镜头来表现一名角色处于精神或道德的危险境地。在我们所例举的《公民凯恩》的这场戏中，父亲的权力是柔弱且缩减的，他即将把自己的儿子拱手让给一个实际上是从孩子他妈手里买走孩子的人。三个大人在谈论这笔交易的时候，年轻的凯恩在窗户的另一端依然清晰可见，远离大人们的他现在成了三角的顶点。当凯恩先生了解到对方开出的价码后，他的反对态度也变得温和了许多，随后他走入了后房并闩上了窗户——仿佛将他的儿子闩出了自己的生活。凯恩夫

人和萨切尔先生跟着起身；她重新打开了窗户，然而最终在大约2分30秒过后，摄影机从窗户外面给了凯恩夫人一个180度的反打镜头。

这一复杂的空间和角色的反复编排，在一个小空间内创造了一种俄狄浦斯之舞，一种表现了"在孩子得失问题上的家长权力关系变化"的舞蹈。摄影机和角色在其强有力的空间约束下完成的这段舞蹈，是比对话更有表现力、比事件更为生动的处理方式。

《公民凯恩》中另一个稍不复杂的长镜头出现在凯恩竞选刚失败之后，这是一段凯恩和好友杰德·利兰之间的长时间对话。摄影机被安放在一个低于地板平面的地方，并向上仰拍两名角色，一位是刚刚在竞选失利后形象锐减的巨子，另一位是翅膀渐硬的谦卑好友。摄影机随着他们运动，但当中却没有任何剪辑。镜头的角度很具反讽性；两名角色在他们的世界中所处的位置，以及蕴含其中的权力关系，都正在我们的眼皮底下发生着改变。

在《公民凯恩》以及威尔斯活跃时期拍摄的所有其他影片中，银幕对他而言成了一块高度延展的空间，一块在其中要求我们观众必须积极找出构图中各种不同元素的空间。《公民凯恩》连同其他一些影响，成了**黑色电影**（film noir）的前身。我们也将在之后详细阐述这

图3.34 这个仰角深焦长镜头揭示出了角色处境和权力的变化状况。凯恩竞选州长失利，而且他的朋友杰德·利兰将要离开纽约。这个场面调度处理，提供了和对话一样多的信息。

一类型。但在此有必要指出的是：这类影片对黑暗、中心偏移、透视线条复杂化的构图形式的依赖都是直接源自《公民凯恩》和现代艺术的。黑暗成了它的主题和视觉结构。构图——如同在《精神病患者》中一般——用来制造紧张感而非稳定感。

特立独行者们

另一些电影工作者则利用长镜头进行创作，这种手法的拥戴者都是那些试图与好莱坞风格对着干的导演。这类影片浩如繁星：如茂瑙的《日出》（1927）、霍华德·霍克斯（Howard Hawks）的《长眠不醒》（*The Big Sleep*，1946）、贝尔纳多·贝托鲁奇（Bernardo Bertolucci）依照英国画家弗朗西斯·培根（Francis Bacon）的画作进行构图的影片《巴黎最后的探戈》（*Last Tango in Paris*，1972）、尚塔尔·阿克曼（Chantal Akerman）的《让娜·迪尔曼》（*Jeanne Dielman，23 Quai du Commerce，1080 Bruxelles*，1975，将在第六章中对本片进行详细讨论）、法国导演让-吕克·戈达尔的所有作品、特伦斯·戴维斯（Terence Davis）的《长日将尽》（*The Long Day Closes*，1992）、亚历山大·索库洛夫（Alexander Sokurov）的《俄罗斯方舟》（*Russian Ark*，2002），以及希腊导演西奥·安哲罗普洛斯（Theo Angelopoulos）或俄国导演安德烈·塔可夫斯基（Andrei Tarkovsky）的任一作品——在此我仅举极少数的几例。这些作品说明：电影工作者们为了实现与标准的好莱坞常规作品不尽相同的效果，可以通过使用"长镜头拍摄、不同的剪辑模式，以及非同寻常的视觉和戏剧节奏"等种种手法，以迥异于连续性剪辑。在上述这类电影中，观众的视线从某种程度上摆脱了故事的桎梏，与之断绝了关联，并转而开始关注起故事的创造过程来了。

类似上述影人，有些电影工作者试图通过使用180度法则来探索并展示银幕的二维构图空间，从而将我们的注意力聚焦于影像。斯坦利·库布里克就是其中之一，他不仅使用正脸拍法，而且采用对称式

图3.35 在库布里克的《发条橘子》(*A Clockwork Orange*, 1971)开场的长镜头中,摄影机在后拉过程中展现了一种令人恐惧的对称性、人工性、怪异性和威胁性——这正是好莱坞常规风格的对立面。

图3.36 在P. T. 安德森2002年的影片《私恋失调》中,他对90度直拍镜头进行了试验。

构图,并只会稍加偏移来制造出影像和构图的不平衡。当代导演P. T. 安德森(P. T. Anderson)也在影片《私恋失调》(*Punch Drunk Love*, 2002)中用90度镜头进行了试验,制造出的构图效果将人物——尤其是亚当·桑德勒(Adam Sandler)——置身于一个几乎抽象的布景中,移除了多数叙事影片中的现实因素。

意大利电影制作者米开朗琪罗·安东尼奥尼(Michelangelo Antonioni)则对构图理念来了个全面修订。他的影片——尤其是《奇遇》(*L'avventura*, 1960)、《夜》(*La Notte*, 1961)、《蚀》(*The Eclipse*, 1962)、《红色沙漠》(*The Red Desert*, 1964)和《放大》(*Blow-

图3.37 米开朗琪罗·安东尼奥尼重构了构图的可能性,其激进与标新立异堪比威尔斯在《公民凯恩》中的作为。在《奇遇》(1960)的这个镜头中,人物形象成了海洋和岛屿形成的构图水平线的组成部分。不过回想一下,这个构图与格里菲斯的《沧海长流》(见图3.10)有多少区别呢?

Up,1966)——有时与抽象表现主义画作十分接近,总是利用构图来表现角色的心境,并将他们降格为景观中的塑像,而景观往往是角色的主导者。抽象表现主义画作将人物形象完全摒弃的做法,是叙事影片没法实现的。但是在安东尼奥尼的作品中,人物和景观经常以一种抽象的形式融合在一起,从而表现出他们在现代世界中的存在状态。

灯光和色彩

《公民凯恩》的灯光很有特色,它不仅有别于30年代通用的高调光(high-keyed)照明,而且也有别于通用的电影灯光。不过黑色电影是个例外,夜色中的追逐、恐怖片的古旧黑宅、灯光昏暗的停车场里危机四伏——这些阴影和黑暗场景常常被当成故事的驱动力。总体而言,三点式布光(three-point lighting)依然是惯例:**主光**(key light)打向正在对话的演员,正面照射到他们的眼睛上(看下任何一部影片,你将会发现前景演员的眼睛中总会有一束微光闪烁,如图3.14);打在演员身后的**背光**(back light)将他们从背景中凸显出来,并创造一种纵

深感;**补光**(fill light)可能是最微妙的灯光了,它可以用来凸显纹理质地、制造景深、提供视觉线索,并用来定义场面调度。

彩色影片出现后带来的照明问题与黑白摄影大不相同。色彩其实一直存在,甚至出现在最早期的电影中,只不过那时是通过染色、调色甚或手工上色实现的。制作者们尝试了许多种不同的色彩捕捉工艺,直到三色**特艺染印法**(Technicolor)的出现。特艺染印法实际上始于1917年;但直到1932年,"三色"工艺才得以完善。这是一项复杂的工艺:它采用三条黑白**负片**(negative),经过滤镜处理后让每条胶片分别获得黄、绿、青三原色中的一种。这些负片随后被洗印到可进行染印作业的**正片**(positive)上,再根据负片上的滤镜色彩进行配色染印后转制到胶片上。[4] 这项工艺耗资不菲,设备庞大(如果你去参观华盛顿特区的史密森尼研究院[5],就能看到一台庞大的老式特艺摄影机摆在那里),而且它对灯光的需求也是巨大的。除此之外,特艺还是一项专利工艺,这意味着每个片厂必须得租赁设备和一名特艺顾问才能进行拍摄。通常担任顾问角色的是娜塔莉·卡尔慕斯(Natalie Kalmus),她是这项专利持有者的前妻,她对银幕上的色彩呈现颇有一番见地:明快鲜亮的色粉画风格。

事实上,今天我们当中的有些人认为黑白是"不真实的",而彩色正好相反。然而从30年代到50年代,结论恰恰相反,彩色反而几乎是歌舞片和幻想片的专利。如上所述,到了60年代,当电影的主要矛头指向了正在变成彩色的电视后,黑白摄影才告别了银幕,而特艺工艺也一同退出了历史舞台。伊斯曼柯达(Eastman Kodak)的"莫诺派克"[6]工艺成了主流——它将所有的颜色都染印到一张负片上。这项工艺更为廉价,而且也没有捆绑性的制约,不过制成的**发行片**(release print)色彩却完全不稳定。电影工作者们于20世纪70年代开始抱怨他们的影片过大约五年后就染上了一种不可逆转的粉色,柯达公司随即就制作了一种更加稳定的产品。

除了这些问题,以及对规格统一的彩色摄影的需求之外,一些导

[4] 负片即一般我们见到的底片,其冲印后呈现的影像颜色是和实际影像颜色相反的(底片上的黑色其实是实际当中的白色),在制成电影放映胶片前,负片必须冲印成正片才能变成颜色与实际一致的影像,正片不能直接用于拍摄。

[5] Smithsonian Institution:是美国政府于1846年建立起来的一系列博物馆和研究中心,其总部位于华盛顿特区,包括18座博物馆、9座研究中心和一个动物园,2009年的影片《博物馆奇妙夜2》(*Night at the Museum:Battle of Smithsonian*)对该建筑群有过详细表现。

[6] monopack:如文中所言,是一种单面三原色胶膜彩色胶片。

演还曾试验过将色调调冷的方法；有些人则对他们的胶片进行"闪曝"（flash）甚或预曝光处理，从而让他们的影像有一种统一的色调，例如大卫·芬奇的影片《七宗罪》（Seven，1995）中统摄全片的灰暗的黄绿色调。而且许多导演也会非常谨慎地选择色彩组合，用来制造情感关联并表达人物的心境。斯坦利·库布里克的最后一部作品《大开眼戒》（Eyes Wide Shut，1999）中，全片都用了蓝色和金黄色的灯光进行照明，从而渲染出了一种油画般的色彩统一感。米开朗琪罗·安东尼奥尼的复杂构图上文已提及，而他在《红色沙漠》一片中将色彩做了更类似于绘画的处理，影片的调色板由此成了展示几近无声的人物情感的画布。安东尼奥尼创造了另一种表现主义，他用色彩去表现情感的价值，或许角色或电影的这些情感价值本身就像一块巨大的画布。

黑白片也好，彩色片也罢，灯光既能让一个场景变得平面化，也能用光线去雕刻出它的立体轮廓。它制造了一种叙事效果：在"我们应当如何诠释一个角色及其行动或整部影片的发展方向"这些问题上默默地引导着我们。在黑色电影中，黑暗比光明更具有主导性。黑色电影的世界将其角色包围在黑暗中，而我们有时得从黑暗的且常常是倾斜、偏移、非常低或非常高机位的构图中去找出他们。

图3.38　在约瑟夫·H. 刘易斯[7]（Joseph H. Lewis）的影片《大爵士乐队》（The Big Combo，1955）的最后一场戏的这个镜头中，灯光侵入了反派的黑暗空间。影片的摄影是伟大的黑色电影摄影师约翰·阿尔通（John Alton）。

[7] 原文中所标注为Joseph L. Lewis，应该是原作者或排版的笔误所致。

总而言之，灯光作为构图的一部分，帮助银幕的二维空间制造了纵深感和质地感，同时能引导或转移我们的注意力，并将我们引入影像胜境——把观众变成整体场面调度的接受者，甚至是一部分。

宽银幕的构图

灯光可以增加纵深感，银幕的尺寸则可以增加宽度感。威尔斯可以让一幅标准的电影画面发挥出所有的潜能，并根据画面进行恰当的构图。正如我们之前所讨论的，当今多数导演的构图倾向于向银幕中央进行靠拢，为的是保证他们的取景在电视、录像带和商场影院内不致被破坏。然而正如我们所见的：从过去到现在，依然有不少认真思考宽银幕的电影工作者们是当中重要的例外——就像任何优秀的艺术家都会从他用来呈现世界的媒介出发去思考和观察这个世界一样（见图3.6和图3.7）。传言说西尼玛斯科普和潘纳维申的出现会毁掉特写镜头，因为整张脸无法填满这个宽的长方形。意大利电影工作者塞尔吉奥·莱昂内（Sergio Leone）在其被称作"通心粉西部片"（Spaghetti Western）的作品中（如《荒野大镖客》[*A Fistful of Dollars*，1964]、《黄金三镖客》[*The Good, the Bad, and the Ugly*，1966]、《黄昏双镖客》[*For A Few Dollars More*，1967]以及《西部往事》[*Once Upon a Time in the West*，1968]），将特写变成了他构图策略的中心：通过对演员面孔的长条形展示，他创造了一种名副其实的凝视咏叹调。

图3.39 塞尔吉奥·莱昂内通过将特写变成一种画面填充的景象，从而解决了潘纳维申画面中的特写问题（《西部往事》，1968）。

图3.40 变形宽银幕中水平线条的严谨处理。在出自大卫·芬奇的《七宗罪》(1995)的这个镜头中,人物几乎要消失在闭合的地平线上。

　　罗伯特·阿尔特曼的宽银幕画面从左到右都填满了人物,然后通过一个推拉镜头去摘取人群中重要的(或不重要的)事件。甚至连阿尔特曼影片的声轨都是"宽银幕式"和听觉深焦式的。与"让一个人说话,然后停下来等另一个人说话后接着说"的方式不同,阿尔特曼影片中的每个人——就像霍华德·霍克斯和奥逊·威尔斯影片中的人物经常做的那样——会同时说话。观众在欣赏阿尔特曼的影片时不得不将自己变成一台混音器才能完全听懂。

　　大卫·芬奇对潘纳维申银幕的水平线几乎有一种视觉痴迷,而且他的影像会反复沿着地平线进行构图。最后,最具专业性和天赋的电影制作者们都会与一种样式对着干,或许他们对引导观众的视线去关注说话的形象兴味索然,而让他们兴味盎然的是创造出一种构图策略来:调动所有场面调度中的元素去表达情感、想法,以及最为重要的视觉信息。

运动镜头

　　运动镜头很难用语言描述。然而运动镜头是电影中最重要的构图元素之一,而且在此得引起我们相当的重视。它之所以重要,是因为它让电影制作者们可以创造并截取空间。运动镜头成了导演好奇双眼

的一种延伸——如果导演本身具有好奇心，那么它就能成为导演大胆尝试的惊叹注脚，如马丁·斯科塞斯在《好家伙》(Goodfellas) 中用将近4分钟交代亨利 (Henry) 和卡伦 (Karen) 访问科帕加百纳酒吧 (Copacabana) 时的情景。随着水晶乐队 (the Crystals) 的音乐伴奏，他们出现在街头，然后漫步走下台阶后穿过厨房，随后来到了夜总会，那里为他俩预留了一张桌子；他们坐下来交谈，直到摄影机为了第一时间捕捉到他们桌对面的另一群人而再次移开，随后一名滑稽演员开始登台表演。这既是一个富于勇气的伟大创举，也是对角色的一种定义。亨利正处于其职业生涯的巅峰时期，而且将开始下滑。摄影机的运动表现出了角色的性格组成：强势、掌控感，在他接近时连空间都得给他让道。

在《发条橘子》(1971) 的唱片精品店一场戏中，库布里克在阿历克斯 (Alex) 身上做过类似的镜头处理。摄影机在此非但没有跟随演员，反而是在他穿越大卖场时在前面鸣锣开道，声轨上响彻着贝多芬威武的号角音乐，阿历克斯泰然自若地向前走着，摄影机和它创造的空间则像他的奴仆一般在前面做着清场工作。

有时运动镜头也可以是警示性的，它们可以通过对空间的重新构

图 3.41 剧照出自《发条橘子》(1971) 中音像店戏的轨道运动镜头。图片显示出了另一种库布里克经常采用的构图技巧：灯光可以直接照射到摄影机镜头中；所使用的广角镜头可以制造景深和扭曲影像。

图来传达角色正面临的陷阱和腐蚀。威尔斯就这么做过，他在黑暗中调动着自己的摄影机，让它悄悄地溜到了角色的前面——如《审判》（The Trial）中表现约瑟夫·K（Joseph K.）跑过一段由木板搭成的地道时，他就采用了这种方式。极少数情况下，运动镜头能在天才手中用来象征时间。希腊导演西奥·安哲罗普洛斯的影片《流浪艺人》（Traveling Players，1975）中，就有一段一群人走过街道的大**远景镜头**（long shot）。摄影机随着他们的走动一起运动，街道周围的环境也随之改变，仿佛时间的长河倒流回了历史之中。亚历山大·索库洛夫在《俄罗斯方舟》中创造了一个更为戏剧性的典范。用数字影像拍摄的这部影片，是一个96分钟的连续长镜头，摄影机徜徉在圣彼得堡赫米提巨博物馆（Hermitage museum）的长廊和画廊间，并且让一件看似不可能的事情成为可能——一段涵盖了俄国三个世纪历史的未经剪辑的蒙太奇。

即便是在戏剧性较弱的影片中，运动镜头，特别是用**长镜头**拍摄的运动镜头，也是一个关乎时间的事件。与常规电影中的短镜头不同，运动长镜头段落可以表现时间的长度，同时让演员可以像在舞台上一样表演，从而可以在他们的情感发展中抽离出一段时间进程。

显然，构成构图的元素是数不胜数且复杂多样的。毕竟，是它们组成了任何一部电影中直接的视觉存在。它们连同剪辑一起创造了叙事。那么我们现在就进入剪辑阶段的讨论吧。

注释与参考

构图：画面的尺寸	关于作为奇观的早期电影，可参见汤姆·冈宁（Tom Gunning）收录在Leo Braudy和Marshall Cohen主编*Film Theory and Criticism*，6th ed.（New York：Oxford University Press，2004）中第862—877页上的文章"An Aesthetic of Astonishment：Early Film and the（In）Credulous Spectator"。John Belton的*Widescreen Cinema*（Cambridge，MA：Harvard University Press，1992）是一部关于宽银幕技术和美学的绝佳参考资料。关于黄金分割率的相关信息，可查阅Ocvirk，Stinson，Wigg，Bone和Cayton合编的*Art Fundamentals*，9th ed.（New York：McGraw-Hill，2002）中第62—65页的内容。Lotte H. Eisner的*The Haunted Screen*（Berkley and Los Angeles：University of California Press，1974）仍然是关于德国表现主义的最佳著作。关于恐怖电影源于一战反应的理论在罗伯特·斯卡尔（Robert Skal）[8]的《魔鬼秀：恐怖电影的文化史》（吴杰译，上海人民出版社，2005年）都有介绍。
片厂与镜头	关于巴斯比·伯克利及其对于人物形象的处理方式的出色研究，可参见Lucy Fischer的*Cinematernity：Film，Motherhood，Genre*（Princeton，NJ：Princeton University Press，1996）第37—55页的内容。
斯登堡、茂瑙和希区柯克的场面调度	关于《精神病患者》的延伸视觉分析，可参见本书作者主编的*Alfred Hitchcock's Psycho：A Casebook*（New York：Oxford University Press，2004）中第205—258页的文章"The Man Who Knew More Than Enough"。
深焦镜头与长镜头	安德烈·巴赞在其专著《电影是什么？》（崔君衍译，文化艺术出版社，2008年11月）的各篇文章中对深焦镜头和长镜头的思想本性都提出了自己的看法，本书第一章已有援引。
灯光与色彩	参见James L. Limbacher的*Four Aspects of the Film*（New York：Arno Press，1977），作者还分析了银幕的尺寸问题。

[8] 此处对应的作者名为大卫·斯卡尔（David J. Skal），多方资料搜索显示这名作者并未有Robert Skal这个曾用名或化名，故此处有可能是作者引用错误，有待商榷。

第四章

构成材料（二）：剪辑

在传统的好莱坞电影制作中，长镜头算是一种稀有的手法。在一部一般意义上的好莱坞影片中，我们在银幕上所看到的是一个看上去透明连贯的叙事过程，但这一过程绝不是由一个长镜头完成的。为此我们可做一个实验：数一下每个镜头在银幕上持续的时间——换言之，从一幅新影像替代之前那幅影像的时刻开始计时，直到另一幅影像出现后停止计时。我敢保证实验的结果会令你大吃一惊：你会发现一部美国影片的平均镜头时长大约在9秒左右，通常更短，偶尔会长些。不过，这并不一定是说在影片制作过程中所拍摄的镜头只有9秒钟长，不过它的确点出了被称为"古典好莱坞风格"的影片中深入而持久的幻觉特质：通过短小的影片段落拼接，制造出一种持续的故事进程印象。

不过为了充分理解这些，我们还得稍许做些功课。镜头及其构图是我们从银幕上看到的东西，剪切或剪辑则是不可见的；唯一可见的是其结果：另一个镜头的出现。不过剪辑制造出的意图和可能性，却同组成镜头的元素一样复杂——镜头本身的内容也部分决定了剪辑点。和镜头一样，剪辑也能通过搭建时序结构——穿插于影片叙事中的角色和故事的发展——来交代时间和空间，它还能确保我们和角色凝视的对象是电影制作者们认为重要的那些事物和事件。剪辑还能制造出从某时某地到彼时彼地的转场效果（transition）。例如，在一个镜头淡出的同时，另一个镜头淡入的**叠化**（dissolve），就是一种剪辑效

果,而一场戏的渐黑式淡出(fade to black)就表明了一个叙事时刻的终结。这曾是阿尔弗雷德·希区柯克最偏爱的技法;事实上,他会用一个快速的渐黑式淡出结束一场戏,从而给观众留下一个悬念,以及他们对后续事件的期待。这样的技法是通过摄影机或**光学印片机**(optical printer)——可以把多重影像投影到一层未经冲印的胶片上的设备——等光学手段创造出来的,但即便如此,它仍然是一种剪辑技巧。有些技巧变体已经成了电影的惯例,比如涟漪式的叠化出现时,我们就会明白一次**闪回**(flashback)即将发生。它经过反复使用,到观众能即刻明白其意指时,就变成了一种惯例。如今,这种技法和其他一些转场技法——比如叠化和**划**(wipe)——都被**硬切**(direct cut)取代了。

剪辑的形式表现和方法是剪切,即一种直接性的——如今也有可能是数字式的——镜头分割。镜头是一段实际上或表面上完整的电影胶片——而剪辑就是破坏这种完整性的手段。不过,剪辑既能进行分割,也能进行组合。利用剪辑手段,电影工作者们可以对镜头进行编排,从而搭建出一部影片的结构。剪辑是对一个镜头的加工过程。剪辑就是剪切;然而一个剪辑通常是指两个镜头的组合。剪辑风格有许多种,占主导地位的是美国电影的古典式**连续性剪辑风格**(continuity style)。

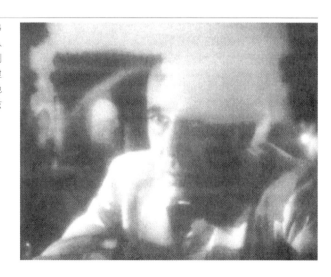

图4.1 通过这种叠化手法,里克(亨弗莱·鲍嘉[Humphrey Bogart])的思绪陷入了一段巴黎美好时光的闪回当中。在此例中,摄影机向他推近,并且焦点慢慢地虚化,与此同时巴黎的地标建筑叠化在了他的脸上(《卡萨布兰卡》,迈克尔·柯蒂兹[Michael Curtiz],1942)。

在此可能带出的一个问题是：为何要进行剪辑？为什么不把电影中的每场戏用一个镜头拍完？这样时间和空间的统一性就能得到保留，而且也不需要通过欺骗观众的眼睛才能让其相信"片段即整体"的道理。这个问题的答案深深根植于好莱坞片厂电影制作的历史和文化之中，而且也会与古典风格的发展息息相关。电影在草创时期——从爱迪生、卢米埃尔兄弟和乔治·梅里爱的时代，延续到20世纪初期——都是短片，而且通常由一个或几个镜头组成。这些影片中没有很多镜头运动，而且由镜头构图界定的空间也经常是正面、静止的。人们已经将这种正面、静止的视角理论化地阐释成了"从观众席的视角来表现舞台化景观的一种尝试，是一种多数早期电影观众易于理解并接受的视觉透视法"。就像我曾经提及的，更多近期的理论则强调了早期电影中的奇观因素：一个镜头就展现了一种迷人而富于吸引力的事件——麦金利总统（President McKinley）收到一份电报、一个扇子舞者、两个人在接吻。在接下来的几年里，随着观者对影像构图和镜头空间布置的日渐适应，电影工作者们便开始进行电影故事建构——叙事——的相关实验。单一的镜头看上去不能提供足够多的自由度。自由度是剪辑得以存在的一个关键理由：电影工作者们开始为了制造交替视角而进行剪切，并让观众的眼睛参与其中，同时找到一种通过场景和段落的组合剪辑便能更为轻松实现的**叙事**方法。

不过，这不能一蹴而就，也不能心不在焉。从始至今，没有一件电影制作方面的事情是可以随随便便或优哉游哉就能完成的。当两个镜头剪切在一起或从一个远景镜头切到一个特写镜头时，观众能看明白么？答案是肯定的。电影可能是所有艺术中最容易无师自通的。观众不费吹灰之力就接受了新的故事构造方法，而且在他们接受的同时，电影工作者们又会去尝试更多的剪辑技巧。到了20年代早期，这种实验得到了深化。埃德温·S. 波特1903年拍摄的《火车大劫案》是一部运用交叉式场景剪辑的早期电影范例——在抢劫本身的场景和众人参加一场舞会的场景之间来回切换，而且它为叙事建构的高自由度

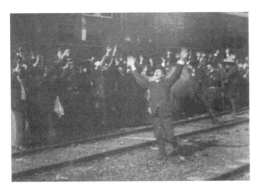

图4.2—4.5 通过四个空间的组合剪辑来形成一种叙事,除了抢劫本身,还有:舞会,一名妇女为抢劫的受害者祈祷,正在跳舞的小镇居民,以及策马追击的镜头。这些镜头样本彼此间没有直接的承接关系,不过却揭示出了波特为了完成一系列情节而采用的叙事操控方法(《火车大劫案》,埃德温·S. 波特,1903)。

图4.6 对着摄影机开枪的抢劫犯(《火车大劫案》,埃德温·S. 波特,1903)。

图4.7 斯科塞斯通过这个镜头再度利用上了波特的手法:吉米(乔·佩西)在《好家伙》(1990)的结尾对着观众开枪。

指明了出路。在20世纪早期的某一小段时间里,对这种自由度的掌控甚至延展到了电影放映商——电影院的拥有者——那里!《火车大劫案》中有一个著名的镜头:一名匪徒用枪指着摄影机,就像对着观众开火一样。放映商(在放映时)可以自由决定把这个镜头放在片头还是片尾。80多年过后,在电影《好家伙》(1990)的尾声处,斯科塞斯让乔·佩西(Joe Pesci)饰演的吉米(Jimmy)在一个镜头中用枪直接对准了观众,这是对波特早期电影的一次直接指涉。

连续性剪辑的发展

想象一下这么一个问题:一部影片需要两个事件同时发生。一个妇女被一名居心不良的男子囚禁了起来,她的未婚夫知道了她的所在并赶往营救。如同我们会在第八章中所见的,这是一种电影(和文学)的元叙事(master narrative),即**羁缚叙事**(the "captivity narrative")。这种类型的叙事版本至今依然存在于我们周围——回想一下大卫·芬奇的《战栗空间》(*Panic Room*,2002)吧。这个信息是如何被建构成最大效果的呢?一种方式可能是用一个单一的镜头表现每一个动作,每个动作都在其自身的镜头内完成,而后一个接一个地展示出来。这种方法可以延展作为早期电影支柱的单一镜头建构,但却不能提供时间控制(temporal control)。换言之,支配故事动作的是镜头的线性时序,而非情节节奏:女主角被关起来了,英雄赶往营救,英雄到达,然后美女得救。

对这一问题的成功解决之道是:将两场戏剪辑在一起制造一种同时性的幻觉,这样妇女被抓的镜头和未婚夫赶往营救的镜头就在一个交替转换的场景中被交叉剪辑在一起了。对两场戏的交叉剪辑(通常叫**交叉剪切**[cross cutting]或**平行剪辑**[parallel editing])提供了一种巧妙灵活的方式来组合故事。早期的电影制作者——我们在《火车大劫案》中已有看到——发现:悬念可以通过改变交叉镜头之间的时间长度来

创造，在英雄接近美人的被困地点时，或许缩短镜头时长便能增加剧情的张力。观众能轻易接受这种结构，而且它也成了古典美国电影风格的基础之一。

其他非常重要的剪辑元素是在1905年至20世纪10年代之间发展起来的，它们对于连续性剪辑风格和用来引诱和拴住观众视线的电影来说至关重要。一个元素是对一种看似简单问题的解决方式：一名电影工作者可能需要让一个角色从椅子上起身并走出房间，并在她穿过门时从房间外再次拍到她。极富可行性和戏剧性的做法是：用一台移动摄影机做一个后拉式的轨道跟拍，做**轨道运动**（dollying）的摄影机（在轨道或其他设备上进行移动）在她起身并穿过门时与人保持一定的距离（进行拍摄）。然而在早期，摄影机不是很轻便。因为他们没有电动马达，而且需要手柄操作，所以行动不便，除非设备和操作员都装在一辆运动的交通工具上——格里菲斯在《一个国家的诞生》和《党同伐异》中这么干过，但在一个封闭的空间内这种方法却行不通。除了物理限制，如我所言，在电影中还有一种针对韵律结构的诉求，而这种诉求唯有通过剪切才能实现；相对于连续完整的镜头而言，这种节奏可以在不断变化的镜头中始终抓住观众的注意力。叙事节奏成了剪辑发展过程中的一种重要驱动力。

无论是早期还是近期的电影，都充斥着一类镜头：人们从座位上起身，离开房间，钻入车中并驶向目的地，这些都是不可或缺的叙事转场。然而在1910年以前，这一系列运动不是每次都会以连贯的形式剪辑在一起的。在一部早期电影中，"一个人在第一个镜头中从椅子上起身，而后在第二个镜头中这个人从上一个镜头中所处的相同位置起身"的情况屡见不鲜，观众最终看到的是：这人从椅子上重复起身了两次。这并不是表现不当，而是电影语法没有完全形成标准化的一种征兆——似乎当事人并不知道（或关心）"一个并列式连接剪辑的两端镜头内容须是不同的"这一条例，反而说道："她从椅子上起身了，然后她从椅子上起身了。"当时并没有连续性剪辑的惯例，也不存在相应

的规则；它们得在发明出来后被人反复使用过才能成为惯例。但如同我们之前指出的，"发明"一说并不精确。发明连续性剪辑语法的诸个体不是理论家，当然也不是科学家。

格里菲斯与剪辑

剪辑工艺是一项直觉性的活计，而且你能发现它的发展跨越了整个年代，特别是在D. W. 格里菲斯为比沃格拉夫公司拍摄的短片中多有体现——这些短片我们在之前的构图章节曾有过讨论。格里菲斯和其他人都学会了组接镜头的方法，于是一个单一动作的分解——一个人从椅子上起身并离开房间——看上去就不会是现实状况下该动作的一系列碎片，而会形成一个连续性动作的幻觉。即便是当中最生硬（hard）的部分——从女人离开房间切到她从另一端走出房门的镜头同步匹配工作——也变得流畅起来，并且恰如其分地实现了角色及故事在情节演进、动机行为方面的理想效果。事实上，并列分号成了逗号。通过一个连续性动作的剪辑来隐藏剪切的痕迹，用画面中的其他事物转移观众的注意力，以及从1930年以降用对话或声音当幌子等这些手法都成了连续性剪辑风格的主要功能。

此处有一段来自格里菲斯的《隆台尔的接线员》（*The Lonedale Operator*，1911）的几近完美的连续性镜头范例，同时这也是一部火车劫案影片。影片中包含一段"电报接线员收到一条电讯，起身走出房间并向即将到站的火车招手"的简短场景。第一个镜头拍摄的是接线员，并为她实际的起身和离开预留了一大块空间。随后他在将镜头剪切至她起身和离开房间前，给了一个电讯内容的**主观镜头**（point of view shot），之后他把镜头剪切至她走到门的另一侧的情景。当她走向通往火车站的门时，她开始挥手，然后格里菲斯再度剪切到她从另一侧走出来时再次挥手的镜头。放在今日，这样的情形可能是一个**不匹配剪切**（mismatched cut），尽管格里菲斯可能原本就打算让女演员在走

图4.8 在一个中景特写镜头中,隆台尔的接线员正坐在她的椅子上誊抄一封电文。

图4.9 格里菲斯剪切到她誊写的电文。

图4.10 在一个全景镜头中,接线员为了将电报送到即将到站的火车上而离开了桌子,随后开始朝门口走去。

图4.11 此处有一个切向门另一侧的一个镜头,而她继续朝门口走去。

图4.12 她穿过了第二道门,开始招手。

图4.13 格里菲斯随后切到门外的承接镜头上,而在这个镜头中她还在招手(《隆台尔的接线员》,D. W. 格里菲斯,1911)。

出门和走到外面时各挥一次手。

虽然连续性瑕疵依然会在影片中间或被人注意到，不过缝合式的连续性剪辑业已成为标准，而且电影工作者们研发出了一套可让他们运用剪辑于无形的惯例：动作剪切，一个动作结束接另一个动作的开始；依循音乐或对话进行剪切，这样两种元素当中的其中之一或两者都能消弭明显的剪切痕迹；剪切到一个不同的场景，由之前或之后场景中的对话与之提示呼应。所有这些技巧都是电影的形式专利。它们并不是自然的或"先天的"；运用于无形的剪辑手法让我们学会了忽略它们的存在，故事则继续发展着。不过任何时候都会有伟大的特例出现。或许电影史上最伟大的非连续性剪切出现在影片《2001：太空漫游》(*2001: A Space Odyssey*)中。剪辑从一个刚刚学会用工具杀戮的猿

图4.14—4.15 在库布里克的《2001：太空漫游》中，镜头从一个史前猿人扔到空中的一根骨头切到了数万年后一艘前往月球空间站的宇宙飞船的镜头。

第四章 构成材料（二）：剪辑

人挥舞到天空中的一根骨头开始,随即剪切到一艘太空飞船与一个绕月空间站的星空之舞。这是一个有意为之的非连续性剪切,一个短暂的剪切实际却跨越了万千年,让一切尽在剪辑中。如此大胆的实践,印证了电影工作者可以突破成规,即便是在像连续性剪辑这么复杂的范畴内亦可以进行创新,并能创造出更复杂、更可见的东西——让我们注意到电影结构本身所能表达的同其他任何叙事元素一样多。

正/反打镜头

它在许多方面都是连续性剪辑最重要的元素之一,因为它为电影所创造的叙事方式建立了一套基本的结构性原则。我们在第二章对《大白鲨》的讨论中曾有所涉及。这类剪辑包含一个视线的概念,即角色间相互看的方式,以及我们观看和接收银幕上角色视线的方式。我们与电影故事的关联多半是通过这些视线的组织编排而形成的,而这项组织编排工程的首席指挥就是正/反打:从一名角色在看的镜头(正打),剪切到角色所看内容的镜头(反打,如果那是角色所看的内容,就是一个主观镜头)。让剪辑结构的碎片不可见并创造出一个持续性动作幻觉所仰赖的基础是:将观众的视线建构进影片的叙事和叙述空间中。我们的视线被引导、交织、缝合进入了视觉结构,于是我们便忘记了剪切这一动作,并陷入每个剪切所揭示的意义中。事实上,影评人经常运用一套外科手术式的比喻来把我们的视线缝合进入叙事的过程称为"**缝合效应**"(suture effect)。我们参与到了故事的讲述过程当中,同时我们又是故事的听众。

或许最为显著、常见的正/反打样式是表现两名角色间一场简单对话的场景。这一结构多年来已是司空见惯(这个样式在有声片出现前就已出现),如果你观看一部电影或任何电视剧甚或电视新闻采访节目,你绝对能看到下述镜头:摄影机用一个**双人镜头**(two-shot)拍下两人,随后他们便开始对话。这个镜头可能会持续10到12秒,随后场景就切换到一个其中一名参与者看着另一人的过肩镜头。几秒钟过后,

场景就会切换到该镜头的反打镜头：第二名参与者看着第一个人的过肩镜头。这些反打镜头——每个大概持续3到6秒——将会交替持续，在此过程中可能会插入一些**单人镜头**（one-shot）——画面中单独出现其中一名对话者的镜头——直到对话结束，并且会以最初包含两名角色的双人镜头为结。

我们几乎可以在任意一部影片中阐述这一样式。然而因为这种剪辑样式过于普遍，我们能归纳成一段文字描述，并制造一个放之四海影片而皆准的模板。设想一下接下来的场景：一个男人走进一个房间，坐在了一个女人的桌对面，然后两人开始对话。房间中的第三个人正站在那里听着。剪辑结构可能就会如下所述。每一点都指出了你可能在银幕上看到的镜头：

1. 女人抬头朝门看。
2. 男人开门而入的镜头。
3. 女人抬头，表情惊讶。
4. 男人靠近并坐在桌边。
5. 房间中的第三个人抬起睫毛的镜头。
6. 男人和女人在双人镜头中对谈（两人都在画面中）。
7. 剪切到女人看着男人的**过肩镜头**。
8. 男人看着女人的过肩反打镜头。
9. 重复该样式三次，可能插入每个人的一个单人镜头，然后回到
10. 两人谈话的双人镜头。
11. 第三个人微笑的镜头。

这场戏的核心可能实际上是由八个独立镜头构成的。例如，"女人朝门看，面露惊讶，随后微笑"的镜头可能是用一个镜头拍摄完成的。"男人走进房间，走到桌边，随后坐下"可能是第二个镜头。男人和女人在桌边对话的双人镜头可能组成了第三个镜头的内容；从一名对

话者到另一名对话者的过肩镜头,然后摄影机做个机位转换,这就组成了第四和第五个镜头;每个人的单人镜头则组成了另外两个镜头。所有观察者的反应内容都会放在一起拍摄,就像桌边两人对话的双人镜头和过肩镜头一样。尽管八个镜头就建构了这一场景,然而实际却要拍摄更多的镜头(它们被称作同一个镜头的"**镜次**"[take])。每个实际使用的镜头是从一系列镜头中挑选出来的,这些镜头在相同的布景、相同的对话和同样的情节设置中反复拍摄,直到导演觉得有足够好的镜头可供挑选(记住,传统意义上而言,电影拍摄时只会使用一台摄影机,所以每个**全景镜头**[wide shot,展示所有人物的镜头]、单人镜头、双人镜头或特写,都是分别拍摄的)。从所有这些镜次(take)中,挑选出合适的镜头(shot)并被剪切在一起,从而创造出一个连贯的场景。

某些镜头可能不需要所有人都出场。男人进房间的镜头可能三人都在画面内,最初的那个双人镜头亦然。但是女人抬头看的镜头就没必要让其他两名男演员出现了,观察者对谈话的反应镜头也是如此(尤其是当这些镜头是用**中景**[medium]或完全用**特写**[close-up]拍摄时)。在组成桌边对话的过肩镜头中,或许就没有必要把那位被摄影机过肩的演员也呈现出来。如果镜头仅仅只显示某位演员脸部的一小部分,那么就可以用一个替身演员,这样肯定可以节省部分费用。在电视访谈节目中,在被访谈者离开后补拍采访者的反应镜头已成惯例。这些镜头随后就会被剪辑进去,从而给人以采访者对采访主体给出的答案作出反应的印象。

如同通过不同的元素构成单个镜头,电影制作者会在一场戏的剪辑过程中创造意义,而我们则为了理解故事的进展而进行读解。在我们自我补足(made-up)的场景中不难想象:女人富于期待地朝门看的眼神,也会让我们有所期待,而且我们的期待随着镜头切换至男人进门后得到满足。旁观者视线的作用是将对话参与者和观众封存进场景的内容中,并为事件制造戏剧性的上下文。如果旁观者脸上露出了

善意的微笑，我们就会认为一切顺利；如果旁观者开始抽泣或面露苦涩，那么我们就会觉得接下来的事情可能不妙。然而这就从剪辑范畴跳入"**编码**"（coding）的议题范畴，在编码体系中，特定的视线和动作在电影中被反复使用，并向我们传达意义，因而便为一种叙事经济学——一种让视觉叙事可以快速便宜传播的方式——开辟了空间。

视点

视点（point of view）是这个叙事经济学的组成部分，而它在电影中指的是对角色所见内容的再现。它是由基本的镜头单元和剪辑单元组成的。如果一名"角色在看某物"的镜头后面紧接着一个物体或他人的镜头，我们就会猜想（因为电影几乎从不给我们提供产生其他想法的理由）当前所见的就是角色之所见。这是电影中最接近文字小说中第一人称效果之处。电影中的"我"（I）几乎真的成了"眼"（eye）。我们被迫去相信我们通过角色的眼睛看到的东西。有极少数的实验作品会将影片完全建构在第一人称之上。威尔斯本想把他的处女作——改编自约瑟夫·康拉德（Joseph Conrad）的《黑暗之心》（*Heart of Darkness*）——用第一人称叙事拍摄，但未能如愿。演员罗伯特·蒙哥马利（Robert Montgomery）试图在其改编的影片《湖上艳尸》（*Lady in the Lake*，1946）中模仿侦探小说家雷蒙德·钱德勒（Raymond Chandler）的第一人称风格，结果拍成了一部摄影机贴着鼻子、咖啡杯举到镜头前模拟角色啜饮的呆板愚蠢之作。主角唯一一次露脸是在他看着一面镜子的时候。

电影中的第一人称效应可以通过视线相互作用得以完美实现，而视线的相互作用可以通过观看的角色和他所见之人或物之间的交叉剪辑被创造出来。因此，电影多半是通过一名静默的第三者、通过导演及其摄影机的监督视角以及导演对剪辑的掌控性运动进行叙述的。第一人称视点便被构建入这个通用的第三人称结构当中，以个体视线的张力与其结合。

视线

我们应该记得：对话场景中的每个镜头，或一部影片中的任一场景，都是独立拍摄，然后在剪辑过程中被组接在一起的。出于场景建构以及在观众观看时保持场景连贯性的需要，保持角色们的视线一致至关重要。因为担心打破观众在一场戏中本身的视线节奏，角色在每个镜头中都必须朝相同的方向看，这称为**视线匹配**（eye-line match），而且它也是连续性剪辑风格的另一个要素。如果在一个镜头中一名角色朝左看，那在接下来的镜头中视线得保持一致，而且另一名角色得一直朝右看。非但如此，当剪辑将我们的视线从一个角色移向另一个角色时，摄影机的位置必须保持在位于角色前方的同一平面内。如同这一过程中所有其他事情一般，这就是至关重要、绝对任意性（absolutely arbitrary）的**180度法则**（180-degree rule）。

180度法则

古典好莱坞风格中最雷打不动的一项规则就是180度法则，它甚至比影像构图中的90度法则还严苛。基本来说，摄影机不允许越过一条从左到右贯穿场景的180度假想线。为了将其形象化，你可以想象自己俯视着一场两个人的戏，并且能看到在两人身后甚或头顶画着的一条线。摄影机可以放置在该线一侧的任何位置，但不得在这条线的另一侧（而且如上所指，永远别安置在其前方正好90度的位置，因为空间看上去会太二维平面化）。这条法则是出于这样的顾虑：假如演员在各个镜头中朝着不同的方向看，假如摄影机移到了180度线的另一端，或正好90度对着人物进行拍摄，那么观众就会受到困扰，而电影空间的虚假结构也会显露无遗。

当这些或其他惯例在一部接一部的电影中遵照这样的规律进行运作时，我们便开始将其视为理所当然。我们的视线是如此交织，以至

于形成了一种双向或三向的样式，我们在这些样式中就像观看透视法画作的观众一样，被赋予了空间优越感和叙事空间的物主幻觉。事物是为了给我们看才发生的，而且随着我们与电影中角色视线的交错，我们感到自己成了事件的一部分，也成了叙事的一个元素。就像连续性剪辑的每个其他方面一样，正打/反打场景会通过非常简单的方式实现复杂的结果。

当然，正/反打镜头不限于在对话场景中使用，它可以孕育意外的结果。在《精神病患者》临近尾声的部分，莱拉·克雷恩（Lila Crane）——在浴室遭到残暴谋杀的玛丽昂（Marion）的姐妹——走进了诺曼（Norman）母亲的古旧房间去拜会这名老太太。从她走上通往宅子的楼梯开始，希区柯克就通过一系列的正/反打镜头来建构这一场景，当我们看到莱拉恐惧或好奇的表情时，镜头就随即切换到她所见之物：宅子、一个房间、一块布料、一张床。通过这一建构，希区柯克让我们的期望和担忧与莱拉同步，这样他就能开两个玩笑了。第一个玩笑既是针对角色的，也是针对我们的。莱拉进入了贝茨（Bates）的房间，然后朝写字台走去，她的视线被一双处于并拢状态的光滑手部铜像给吸引住了——与此同时，摄影机在反打镜头中做了持续的推镜处理。当她站在办公桌边时，她在镜中的映像经过她身后另一面镜子的反射在画面中形成了三个莱拉的景象。我们从后面看到了莱拉的

图4.16　在莱拉探索《精神病患者》中的古旧暗宅时，她被自己的映像给吓到了，希区柯克使用正/反打镜头捉弄她和观众。

背影。在她身前的镜子中，我们看到了她的映像，而在第二个映像中我们看到了她的背影。这些影像都是极快出现的，于是在我们搞清楚她的映像前，她被这些映像吓了一跳，并尖叫着转了身，而且我们也随着她一起尖叫了。在她转身时，希区柯克将镜头切换到她身后的镜子上，现在镜子成了她和我们的视线目标；她看到那个吓了她一跳的形象只是她的映像，同时我们也恍然大悟并如释重负。

那个只对我们观众开的玩笑出现在莱拉观察诺曼的房间时。希区柯克再度从莱拉看的镜头切到了所见之物的镜头上：诺曼家的床、

图4.17 当她望向诺曼的房间时，希区柯克再次利用一个正/反打镜头的场景来开玩笑。莱拉·克雷恩检查着诺曼·贝茨的房间。她的视线注意到了什么。

图4.18 她走向书架，取出了一本书，并开始翻看。在她打算翻页时……

图4.19 给了一个反应镜头——一个她对所见内容的反应镜头。

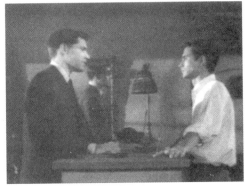

图4.20 然而，希区柯克并未将镜头切换到向我们展示莱拉所见内容的主观镜头上，而是切换到了一段发生在旅馆别处诺曼与萨姆对峙的情节。我们从没看到书上的内容（《精神病患者》，阿尔弗雷德·希区柯克，1960）。

一个洋娃娃、诺曼的留声机上放着的一张贝多芬《英雄交响曲》的唱片。莱拉从书架上拿下了一本书，并且注意到这本书的书脊上没有标题，我们则是从反打镜头中看到的。她看着书页，流露出惊讶的神情，并在接下来的反应镜头中夹杂着些许恐惧。可是希区柯克拒绝给出一个最终的反打镜头。他并没有向我们展示莱拉刚才从书中看到了什么。在某一时刻，缝合线被切断了，我们得自行猜度。

正/反打惯例是电影制作和观看机制中一种十分强大的既定组成部分，而一个聪明的电影工作者可以利用它煽动出特定的情绪反应。不

图4.21—4.22 180度规则的不合理性。这条"规则"原本是用来让我们不会被摄影机跃向银幕另一端的方式所迷惑。当电影制作者们打破规则，如斯坦利·库布里克在《闪灵》(Shining, 1980)中那场用鲜红色及白色加以布置的著名洗手间场景，那么它就能制造出惊讶的效果，而不会让人感到迷惑。

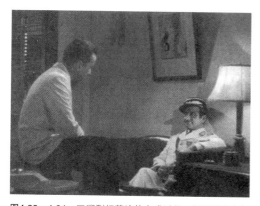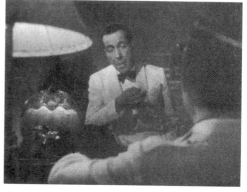

图4.23—4.24 回溯到好莱坞的全盛时代，似乎没人会担心观众会去思考在这个遵循180度法则的过肩镜头中，后面的墙是怎么处理的（《卡萨布兰卡》，迈克尔·柯蒂兹，1942）。

第四章 构成材料（二）：剪辑

过掌握这种手法的人少之又少，尤其在好莱坞电影中更是如此。它的标准化设计可以让电影工作者进行快速拍摄并节省预算，也能让我们在不被叙事的形成方式转移注意力的情形下轻易、快速地理解叙事。

惯例、文化与抵制

在此有必要提醒的是：在古典风格的建构过程中，意识形态也在起作用。许多超越我们的文化范畴甚至地理范畴的电影观众，都赞同电影应当为何和不应当为何——它应当看上去如何，推而广之就是它应当说什么。他们已经认同了电影是故事的透明传播体：对接受故事的过程不应加以干预，而且在读解和诠释故事时也不需要有意识的过程。电影应当全盘给予，而要求极少。它不应当是——我们之前对此也曾提及——严肃的、费力的或是"深奥的"。对此存在多种不同层面的假设前提，而且有必要在此对它们进行拆解。

如我此前所说，想象性的作品，无论其外在为何——绘画、音乐、小说，还是电影——都不单单是现实的镜像，也不是纯粹的情感或故事。想象离不开媒介，离不开色彩和形状、声音（在音乐领域，甚至会细致到通过数学方法来决定）、词语和移动影像的媒介传达。在所有情况下，内容——故事、角色、情感——都不会只是放在那里等着我们去看的东西。内容是通过想象性作品的形式和结构被制造出来的，且只针对所完成的作品种类。绘画的形式和结构同小说或电影制作的形式与结构是不一样的。在任何情况下，某种诠释性的工作都会需要观众或听众的参与。在某个层面上，最普遍意义的读解包含把握作品的形式，理解它，阐释它，将它与其他同类作品比较，将它放在互文体系里；简而言之，就是使作品产生意义；简言之，读解就是使作品具有意义。意义不是先天的，它必得通过制造才能产生。

理解电影的意义并不是一个自动过程。我们得学会如何读解镜头和剪辑，以及它们所创造出来的叙事影像。不过这部分工作在电影早

期就快速轻易地完成了。在20世纪初期，早期的电影制作者便开始学习如何让影像和剪辑通俗易懂，如何将它们建构成更易读解的东西，同时如何让他们讲述的故事简明易懂。虽然称之为"学习"，不过正如我指出的，这并非十分准确的说法，因为并不存在一个可供早期电影工作者吸收的知识体系。"摸索"（intuiting）可能更为恰当，因为这些电影工作者都是通过随意猜测的方式来判断如何建构影像和叙事才能获得最佳效果的。到了20世纪10年代末，他们的猜测工作已完成大半。他们完成了一项连他们自己都不知道从何时开始的任务：他们制造了一个通用而简明的影像、运动和叙事结构，它可以在观众面前溶解成纯粹的故事。这个结构的组成部分至今并未有过多少改变。除了少数几个特例，它们在一部又一部的影片中都是被沿袭和反复使用的手法。如同任何沿袭的传统一样，我们使用得越多，就越少留意它，我们的反应也会变得更加自发。

当我们观看一部影片时，便参与了认同电影的存在性和完整性的过程——即便它是缺席的，而且通常是在不同制作阶段通过镜头碎片组接而成的。这种认同是一种意识形态现象：我们想看的和我们得看的达成了共识，并凌驾于我们实际看到的"现实"之上，因此我们很少会对此产生质疑——甚或留意它。此前，我们将意识形态定义为"我们看待自身、待人接物、创造人生价值观"的认同方式。在此，我们可以将意识形态的定义加以延伸，从而包含对事物"理所当然性"（obviousness）的认叫——如某位作家所言。我们将电影形式的惯例看做"理所当然"，并因此——如我们在此所做的——透过它们的理所当然性去深入制造这种"理所当然性"效果的结构中去，为的就是弄明白它们是如何运作的，而我们又是如何对此做出反应的。

为了看清它们的人工性，以及它们如何将其"理所当然"的形式作用于我们之上——甚至在不被察觉的条件下，我们可以从语义角度将正/反打结构和过肩对话场景比喻成一个句子。牢记这一点，我们就能明白如下道理：在轻松享乐、仅需一种正面情感回应的休闲活动的

意识形态大旗引领下，电影工作者和电影观众就得共同参与制作可被即刻理解和欣赏的影像和故事。即便它们并不存在，而且是由一大堆戏法堆砌拼凑而成，一个世纪多以来其形式和内容的反复沿用也让它们毫无独特性可言，但是其强大的即时性让它们看上去就是存在的、现成的，也是独特的——理所当然的。没有别的戏剧、视觉或叙事形式会使用这些惯例（即便它们在连环画中得到了应用改良，并且在电视中也存在许多变体），而且在常规体验中也不存在相类似的事物。没人会在观看两人谈话时从一头跳到另一头。惯例已经沿用了100多年，且已无处不在，其普遍程度会让一名通常想探索有别于好莱坞连续性风格手法的电影制作者首先想到的，就是摈弃过肩镜头或违反180度和90度法则。

连续性剪辑是一套工业标准，类似轿车上的驾驶和副驾驶车门规格，以及让一个螺栓和螺母相匹配的确切偏差。与其他标准一样，连续性剪辑创造了功能性和普遍性，而且成了一种可以让电影工作者和观众在进行情感传达和故事叙述的过程中忽略结构细节的方式。叙事的生成和故事的叙述都得从连续性剪辑的基本原则出发，而其关键要素是：在故事的叙述过程中，创造故事的结构要做到最低程度的干扰。创意的能量和观众的理解无须通过形式的复杂性来吸收，因为形式——无论其复杂程度如何——是极度惯例化的，因此观众看它就像在看着一个故事自行展开。如同我们在《精神病患者》的范例中看到的，一名有独创性的导演可以对这些技艺进行开发，并使观众产生不一样的反应。多数导演都是机械地加以运用。作为观众，我们对这些构图和剪辑的技巧已经司空见惯，甚至都不会察觉到它们的发生——而这才是要旨所在。拍摄一场对话戏就是创造一种过肩镜头的剪辑样式。因此，观看一场对话戏意即观看过肩镜头、正/反打的剪辑样式。我们将它视为一种既定形式，并且根本上无视它的存在——我们就这么看进去了。更准确地说，我们并未对剪辑做出反应，而是在这种安全舒适的样式中亦步亦趋，同时想象自己进入了银幕上对话者的视线。

古典好莱坞连续性风格有着惊人的经济性。既然每个电影工作者都得知道如何拍摄一场对话戏、一场悬疑戏，甚或一场"一个女人望着一个男人并心知自己坠入爱河"的戏，那么场景布置（灯光、机位、地板上演员的站位标记）就变得相对简单了。它们的拍摄手法简单明了：浅景深、明亮布光甚至高调布光、与演员视线齐平高度的固定拍摄机位。对话承载了叙事的大部分内容，余下的部分则由面部表情、肢体语言、道具和其他场面调度元素来承担，而所有这些都是为了让一场戏与整部戏协调一致。它们几乎总是取决于其他影片中拍摄的千万个类似场景。如我们所见，如果将一场戏分解成许多不同的镜头，就不必让所有演员同时出现，也不必同时搭建整个布景。如果一个好人和一个坏人有一场发生在仓库中的紧张对峙戏，那就需要使用每个人物虎视对方的个体镜头（单人镜头），而且只要特定镜头中的角色出场即可。在摄影机取景范围之外的某人（通常是负责保持镜头之间连续性的人）可以念好人的对白，同时镜头拍摄的是坏人在做着威慑性的呼喝并亮出枪。这场戏的两部分镜头可以在剪辑室中被组接起来，如有必要，另一时间另一场戏拍摄的演员反应有更佳表现的话，也能被剪进这场戏来。**多机位素材镜头**（coverage）——从不同角度拍摄一场戏，并就每一角度拍摄多组镜头——保证了影片可以依据制片人的喜好、在符合常规剪辑流程的条件下、在便宜的剪辑室内完成组接。只要注意力都集中在每位演员所见之物，灯光一致而且背景没有变动——例如一座钟不能用来指示实际的拍摄时间，而只能用来指示一段叙事时间——那么剪辑师就能将动作、对话和声音匹配起来，以便两名角色间的交叉剪辑可以与对话内容相匹配。

如我们所见，连续性风格的经济学既作用于接受过程，也作用于制作过程。作为观众，我们已经对这一风格的精髓了然于心，从而让演员只消些许的眼神交流，就能通过两名角色间的视线剪辑传达出万千含义。例如悬疑片和恐怖片，就得完全通过演员的惊讶和惊恐表情，来为我们所期望看到的焦虑对象做铺垫。这个对象可以在接下来

的一个或数个镜头之后中展现。不过其展现形式得贴近"观看—期待—满足期待"的心理循环。甚至当新的电影理念变得流行时，也会迅速变得惯例化。

当今用古典风格拍摄的惊悚片、恐怖片和科幻片，可能都会用一种特别灰蓝、烟雾缭绕的灯光效果来拍摄夜景戏。有些恐怖片运用夸张的主观镜头来让我们与怪兽保持"一致的视点"。不过这些也都成了惯例；我们期望看到这些，而且我们也明白它们的含义。这些古典风格元素就像其他所有元素一样变得不可见了，同时也被大量地符码化了。特别是在恐怖片中，我们甚至可以在享受这些符码带来的欢乐的同时，头脑清楚地拿它们的外在性当笑料：欣赏最近的《惊声尖叫》系列（*Scream*，1996，1997，2000）和《我知道你去年夏天干了什么》系列（*I Know What You Did Last Summer*，1997，1998）以及《女巫布莱尔》（*The Blair Witch Project*，1999）都得依赖我们对这些符码的认知度。这些类型的成型得靠它们，而我们也不断地希望被它们所捉弄。

一方面，我们无视它们的存在，而另一方面，这种惯例又在向我们简明扼要地传达那些对理解故事和体会情感来说必要的东西。当摄影机用一个推轨镜头推向一个眼睛微微上抬的演员的特写，而在该镜头完成后又接了一个涟漪式叠化镜头，我们就能明白个中原委：这是一场梦、一场白日梦、一段回忆，或是一出幻想戏（见图4.1）。有人偷偷溜入一间公寓或一个地下停车库并躲在暗处。随后出现了一个女人，旁若无人地做着她的事情。我们的视线在许多类似的场景中都受到了特殊照顾，在这些场景中，我们看到的和知道的都比这个女人多。熟谙剪辑之道的我们明白：女人在暗处有恶人蹲点的黑暗空间中活动是件极度危险的事。我们感到不安，并对接下来可能产生的后果惊慌不已。无论故事接下来会发生什么，这些镜头的组合已经自圆其说。角色的主观视角并不重要，我们的视角才是重点。无论何时，只要摄影机以弧线形式或急速向前的轨道镜头形式接近一个目标时，我们的血压就会升高（或许是因为摄影机在其他时刻通常静止吧）。在

面部表情或肢体运动之间进行对位式剪辑，也能传达许多信息。一个点头、一丝冷笑、咧开的嘴唇、眯缝的眼睛、张大嘴巴的同时高举双手；一只手摸向一个口袋；耸起双肩或两手一摊；脸埋在摊开双手中或单手托下巴——这些连同其他许多组合动作和组合体势，组成了为电影所用的一套叙事符码的修辞方法。

性别

性别带动了许多电影惯例的产生。"强健男人救助羸弱女人"之类针对特定性别的套路化人物，贯穿于早期交叉剪辑的发展进程中——通过"处于危险境地的女人"和"前往赶来的营救者"两组镜头的交叉剪切而完成的羁绊/营救场景的剪辑。总的来说，电影中的视线结构其实就是男性角色和男性观众凝视女性角色的结构，而后者作为一种欲望客体被建构其中。电影中的视线交换通常都是色情的，因而视线结构带动了叙事，驱动了我们的情感，并通过剪辑推动了角色互相间的投怀送抱。即便是细微的体势也带有性别的标记，而且很多叙事材料是通过这些材料使用人的性别加以表达的。只有女人才会把双手放到脸上来表现惊恐、害怕和伤感。男人可能猛然收肩或伸出一条臂膀——如果有女人在场，这条臂膀通常都是具有保护性质的。一个男人可能会在紧张时让自己的头垂到前臂上，或者让头垂在双肩之间表达愤怒的情绪。女人向上抬眼是出于不同的性挑拨动机；男人则用嘴表达，他们常常露出一副沉默的微笑或傻笑。男人可能会抬眼，但通常这都是一种不耐烦的表情。几乎在所有情况下，从剪辑结构到一名演员手部或脸部最细微的运动，都是形式决定内容，而且几乎总是性欲决定两者（见图8.3）。

编码

以角色表情为主导，或从更高层面上来说，以表情和剪辑结构为主导的方法在所有的电影中得到了一致性的贯彻，观众需要被明确告

示的东西就很少了。事件、反应、情感、叙事演进都被编码了。看过电影和电视后，我们就知道该如何阅读这一结构。就像计算机编码一样，它激发了我们的反应，并且在既定的范围内可被赋予多种变量。因此，说所有的电影都一样，它们都传达同样的意义，并且从我们身上收集到同样的反应，似乎就有些荒谬。然而，它们对我们反应的引导、编码和传播的方式，实质上却是非常统一的——统一到从既有样式中发展出来的激进变体都会被我们发现，而且我们可以依据其可见性困扰我们的程度来决定接受或拒斥它们。这一编码过程的大部分都以类型的方式出现，意即得依影片的类型而定，在后文中将对此进行详细论述。不过当中多数也是通过剪辑和构图而产生的效果。

观众和影评人都会谈论昆汀·塔伦蒂诺（Quentin Tarantino）在其1994年的影片《低俗小说》（*Pulp Fiction*）中玩弄叙事时序的方式。时序是古典风格中一个很重要的方面，而且自亚里士多德的经典概念提出以来并未做过明显的改进，即认为一个叙事结构必须包含一个开头、一个中间和一个结尾（让-吕克·戈达尔曾说亚里士多德所言极是：叙事应当有一个开头、中间和结尾，但并不一定要按照此顺序来）。电影叙事必须依照一条可辨识的发展路线演进，并且需要完成闭合结局（closure）。任何在角色生活的开始时产生，并在中间恶化的不协调、不顺利之事，必须在影片结尾被解决。《低俗小说》似乎打破了这种演进模式。影片第一个段落的结尾，即两名枪手在一场餐厅劫案中无法抽身，出现在了影片的结尾。在影片中间，其中一名枪手，约翰·特拉沃尔塔（John Travolta）饰演的文森特（Vincent）从厕所出来时被射杀了——这场戏毫无缘由，暴力死亡成了塔伦蒂诺影片的一个主要叙事支撑点。接下来，他又在影片结尾的一场戏中活了过来，而这场戏是我们之前看到的那场戏的开始部分。

对惯例性剪辑的回应

《低俗小说》的结构不是小打小闹式的激进做法，而确实帮助塔伦

蒂诺将他的电影连成了整体，同时也没有让观众产生不适。它给了文森特一个重新开始的机会，同时也将他送回到了厕所中，为的就是与之前的事件形成一种反讽对位关系，并进一步强调了贯穿全片的肛门指涉。它也为萨缪尔·L. 杰克逊（Samuel L. Jackson）饰演的朱尔斯（Jules）提供了一种嘲弄性质的自我救赎——此人决定结束他的犯罪生涯，去从事宗教事务。叙事连贯性中的细小断层固然好玩，但只有挑衅到一定程度才会引发观众的好奇。在其他电影工作者的作品中，也有许多更严肃的实践，当中多数都是美国以外的作品——这些国家的电影实验传统出现较早，且一直在延续。例如，有部英国影片叫《背叛者》（*Betrayal*，大卫·琼斯[David Jones]，1983），编剧是剧作家哈罗德·品特（Harold Pinter），其叙事完全倒过来，始于结尾并终于开始。《宋飞传》（*Seinfield*）中的一集戏仿（parody）了这种叙事伎俩，克里斯托弗·诺兰（Christopher Nolan）在《记忆迷局》（*Memento*，2000）里也进行了同样的实验创作。迈克·菲吉斯（Mike Figgis）的《时间码》（*Timecode*，2000）将叙事拆散到银幕上的四块象限中，并使用声音来让观众把注意力集中到这四件正在发生的、相互关联的事件中的某一两件上（见图5.3）。在由法国导演阿兰·雷乃（Alain Resnais）拍摄的经典影片《去年在马里昂巴德》（*Last Year in Marienbad*，1961）中，正常的连续性剪辑也变得不连续了，而且整个电影叙事中的线性时序都受到了挑战。在影片中，任意一个关于记忆的不确定性的反打镜头，都有可能发生在比前一个镜头更早的时候，因而它也不再是正常意义上的反打镜头。对古典风格、古典连续性和惯例性叙事情节演进的替代手法在电影史上时有出现，甚至在古典风格自身的创造过程中便已经出现了。

爱森斯坦式蒙太奇

电影史上曾经有一个挑战"连续性剪辑是最佳电影制作方式"观念的重要时期，而且它源自一场政治风暴。1917年的俄国革命在新兴的苏联艺术界释放了无穷的创作能量。革命艺术家受到了一种

"让美学、文化、意识形态和政治在一种可见的形式层面互动，同时为多数大众所接受"的欲念的驱遣。在电影界，像列夫·库里肖夫（Lev Kuleshov）、亚历山大·杜甫仁科（Alexander Dovzhenko）、弗谢沃洛德·普多夫金（Vsevolod Pudovkin）、谢尔盖·爱森斯坦（Sergei Eisenstein）、吉加·维尔托夫（Dziga Vertov）和埃斯特·舒布（Esther Shub）等艺术家把视线投向了剪辑——或者用更加贴切的说法就是**蒙太奇**（montage），并把它作为一种可以将电影的原始素材——镜头——转换成一份充满政治能量的声明的方式。他们细致地观摩好莱坞电影，特别是D. W. 格里菲斯的影片，找出它们的工作机理。结果他们发现，在西方发展起来的连续性剪辑，是一种通向和谐或救赎之路的形式：男人拯救了身处险境的女人，坏人被好人制服。歌颂"美德"的高潮和收尾段落是必需的。在《党同伐异》（1916）中，格里菲斯并不排斥让基督和天使在片中下凡来结束叙事，并将其归于永恒。苏维埃的电影工作者们却另有他想。他们要的是观点，不是救赎；他们想把历史的主导权交到他们的观众手中，而不是永恒的平和手中。他们通过蒙太奇找到了出路。

爱森斯坦尤其执迷于运用蒙太奇这一美学和意识形态的工具。在他的影片（《罢工》[*Strike*，1925])、《战舰波将金号》[*The Battleship Potemkin*，1925]、《十月》[*October*，又名《震撼世界的十天》(*Ten Days That Shock the World*)，1928]、《旧与新》[*Old and New*，1929]、《亚历山大·涅夫斯基》[*Alexander Nevsky*，1938]、《伊凡雷帝》[*Ivan the Terrible*，1943，1946]）及其撰写的相关论著中，他构想出了一个高于蒙太奇的电影制作结构；这是一种试图在观众身上制造革命历史冲动的设想。爱森斯坦相信：电影结构的基本单元不是镜头，而至少得是两个镜头的相互组接。镜头剪辑组接的过程，并不是受制于"以连续性的名义展现事件情况"的一种机械操作。蒙太奇更多的是一种劈头盖脸地向观众呈现内容的形式，它是清晰易懂和富于力量的，也是一种能让观众坐下来并全神贯注的方式。爱森斯坦的电影同侪，吉

加·维尔托夫——他从许多其他影片中挑选素材,于1922年至1925年间剪辑完成了23期称之为《电影真理报》(Kino Pravda)的新闻纪录片,并于1929年拍摄了《持摄影机的人》(Man With a Movie Camera)——将自己的电影拍摄和剪辑方法称为"电影眼"(kino eye)——电影化的眼睛。"吉加·维尔托夫相信电影眼,"爱森斯坦说,"而我坚信电影(kino)应该排在第一位。"(见图8.4)

对爱森斯坦而言,镜头只是原始素材,而蒙太奇才是电影艺术家可以用来将影像组接起来并制造冲突和视觉矛盾的工具。为了让观众看到比单个镜头更多的内容,爱森斯坦会在两个镜头间做对立处理。一个蒙太奇场景可能是建立在单个镜头的节奏和戏剧元素之上的:制造对角线冲突,一个镜头中的人物运动方向与另一个镜头中的运动方向正好相反;制造观念冲突,从一个祈求和平宁静的女人的镜头切换到行进队伍与歇斯底里的骚乱人群的镜头。这种交互方式,成了影片《战舰波将金号》中伟大的"敖德萨阶梯"段落中蒙太奇样式的一部分。在该段落中,为了对其中一艘靠岸的叛舰进行报复,沙皇海军在岸边袭击了平民。这场戏的镜头内容从敖德萨人民表达对叛舰支持逐步发展成了袭击本身,而且通过快速而常常颇具震撼力的镜头剪辑进行了渲染,如开火、人群,以及孤独的女人在阶梯上抱着她死去孩子,同时士兵们正举枪列队从反方向行进而来,等等。大量的人、士兵、平民以成群或三三两两的形式聚在一起,并沿着相反的方向运动,同时通过一种表现袭击的疯狂和残暴的蒙太奇形式进行镜头组接。在电影史上最著名的一场蒙太奇镜头中,敖德萨阶梯上方的一名推着婴儿车的女人被军队射杀了,而这场戏也被多名后来者戏仿,如伍迪·艾伦的《香蕉》(Bananas,1971)、布莱恩·德·帕尔玛的《不可接触》(The Untouchables,1987),更别提《白头神探3之终极侮辱》(Naked Gun 33⅓: The Final Insult,1994)了。随着这场戏的进行,镜头每隔几秒就会切回到她身上来,她慢慢地向地面跌落下去,然而这些连续的镜头相互之间并不存在连贯性。我们看到的她的每一个跌落

镜头，她的姿态和之前那个镜头并不相同，通常比前一个镜头结束时要直一些。她在坠落时的悬念和痛苦，便因此变得不连续，被拉长和一再重复了。

爱森斯坦反对好莱坞发展出来的连续性剪辑编码规则，并拒绝过分营造线性时间的幻觉，而是用一种情感时间——悬念、思考的时间——加以替代：延长女人的坠落时间就是为了让观众理解施加其上的无穷罪恶（它也在敖德萨阶梯的另一场戏中产生了回响：那是一个简短却颇具震慑力的镜头，特写下的一名老妇劝说群众与袭击者理论，结果眼睛中了一枪）。当女人最终落地后，她松开了握着婴儿车的手，而后者最终脱缰般地从阶梯上飞滚而下，它以一种加速蒙太奇的形式沿着军队行进和群众逃跑的人流逆向而下，最终粉身碎骨。

爱森斯坦的电影是一种观念电影，是一种有着巨大政治情感的电影。在他的影片中，影像的冲突样式试图表现出历史本身的冲突——一种由阶级斗争、反抗压迫和无产阶级胜利组成的马克思主义历史观。爱森斯坦所做的，就是想给电影赋予一种唯物主义辩证法，即"事件和观念永远在矛盾中相互搅动，相互否定，创造新的合成体，在旧有矛盾元素上建立新元素"的历史哲学。用"创造苏维埃蒙太奇以对抗好莱坞式剪辑"来概括爱森斯坦的抱负再贴切不过了。

然而，他的野心超越了政治的现实。爱森斯坦在20世纪20年代晚期出访了美国，在墨西哥拍摄了一些影片素材，并与派拉蒙影业协商制作一部改编自西奥多·德莱赛（Theodore Dreiser）小说《美国悲剧》（*An American Tragedy*）的电影。他失去了那些墨西哥影片素材的所有权，而且他的观念和政见对后来违约的派拉蒙来说太激进了。他随后回到了一个处于野蛮制裁阵痛期的苏联。此时的苏联，艺术得遵循社会主义现实主义的修改意见，而这是国家主导的美学，削减了形式实验，推行一种对工人和农民英雄的透明化再现。爱森斯坦已经受够了斯大林——这个导致他的墨西哥影片流产的间接责任人。这名先锋共产主义电影工作者——他正巧也是一名同性恋和犹太人，在一个反犹

反同性恋的文化环境下工作,并且猛然发现自己正处于一个反先锋的政治气氛中——被准许拍摄的影片越来越少。他用写作和教学度过了自己余生中的大半时光。

爱森斯坦的影片在俄苏和其他国家的电影界只形成了零星的影响。他的风格可在30年代的某些纪录片中看到痕迹——包括美国政府资助拍摄的电影,如佩尔·洛伦茨(Pare Lorentz)的《开垦平原的犁》(*The Plow That Broke the Plains*,1936)和《大河》(*The River*,1938)。在好莱坞,爱森斯坦的蒙太奇手法多数演变成了另一种视觉特效的变体,并随后被遗忘大半。然而他的电影和蒙太奇理论,依然是电影史上一股对好莱坞风格的重要回应力量。爱森斯坦式的思想一夜之间在MTV音乐视频的剪辑风格中遍地开花(多半不是以一种革命性的形式),而且以一种更为有趣的方式在奥利弗·斯通的作品中——尤其是在《刺杀肯尼迪》(1991)、《天生杀人狂》(1994)和《尼克松》(1995)

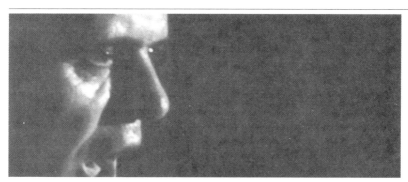

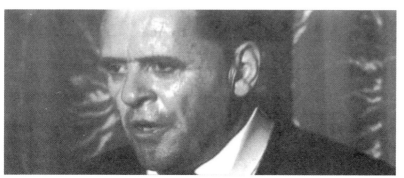

图4.25—4.26 在《尼克松》(1995)中,奥利弗·斯通使用了一种爱森斯坦式蒙太奇的变体。这两幅影像是前后相连的。第一幅是彩色的,第二幅是黑白的。这种对位法表现了一名角色——此处正在宣读一份近乎精神病患式的政治声明——的内在和外在生活是彼此断裂的。

第四章 构成材料(二):剪辑

中——再度亮相。在这些影片中，斯通会像爱森斯坦那样以一种有悖于对时间的预期的方式进行剪辑。他会重复一个动作或一个演员的评论。像爱森斯坦一样，他把时间变成了一股情感和政治力量，变成了一种表达观点的方式，而不是一条只是让故事跟随的简单轨迹。

古典风格的叙事

爱森斯坦和其他许多例外需要观众全神贯注并做出回应，但除此之外，古典风格占据着主导地位。它以叙事为发展主轴，且将我们恰如其分地置于其中。然而奇怪的是，好莱坞惯例却讲述了另一个故事。从许多方面来看，古典风格自成一套叙事。它讲的是自己的故事，而这个故事的内容是：刺激与效果，动作与反应，在影像和运动、人物，以及能满足我们似乎无尽欲望的故事的不绝溪流中，我们期望看到并做出回应。古典风格的形式手段传达了意义、变化，以及在影片中一脉相承的那些故事元素。为了保证让我们可以全然理解发生的故事，面部表情、手部和肢体运动、道具、运动镜头、灯光和剪辑样式等形式手段都会被反复使用。令人惊讶和着迷的是：所有这些风格和体势的重复，在上下文中并未表现出任何的不严肃，除非它们自身有意为之、夸张做作、时机不当，或者电影制作者本身天资愚钝，抑或如近期的那些恐怖片一般，用来戏仿它们本身的惯例。至少部分原因是：我们不会去嘲笑那些有助于我们轻易理解场景和影片中所发生事件的东西，我们也不会去嘲笑这些将我们带入故事中的套路化体势和动作——故事会让我们全神贯注于它本身，而非让我们分神于创造故事的形式方法。

因此，古典风格是隐匿的，同时也是高度可见的，而其可见性和不可见性可形成一种对应关系。一部建立在普通的"正/反打镜头、视线匹配、常规表演体势"结构之上的影片，可能会突然在一个惊艳的运动镜头或非比寻常的空间构图中绽放迷人的光彩。电影制作者可以通过夸大一个动作或一个体势，从而将这些不可见之物转而变成可

见之物，正如希区柯克所使用的**交错式轨道镜头**（cross-tracking）的效果一样，他在一个拍摄演员的运动镜头与同样处于运动状态的、演员所见内容的主观镜头之间来回剪辑，或者猛然切入一个他经常使用的高机位镜头，来表现一名刚刚有了惊人发现或处于极度危险状态下的角色的畏缩和脆弱感。正如我们所见，有些在好莱坞体制内的电影工作者，会制造新的符码，给情节和体势、镜头和剪辑赋予新的含义，或者拧开旧瓶装新酒。奥逊·威尔斯和斯坦利·库布里克会利用轨道运动镜头去表现他们的角色所失去的和缩减的权力量度。奥利弗·斯通让爱森斯坦的蒙太奇再现生机，将时间、角色、叙事和文化铸入了一种别样的历史观之中。正如我们将在玛丽·哈伦（Marry Harron）的《美国精神病人》（*American Psycho*，2000）和朱莉·达什（Julie Dash）的《尘土之女》（*Daughters of the Dust*）中看到的那样，前者将场面调度变成了一种厌女症（misogyny）的反映，而后者让场面调度成了表现家族记忆的变幻时刻。

先锋电影

先锋（Avant-Garde）运动诞生于20世纪20年代的欧洲，至今仍在世界各地薪火相传，它是一种异质化风格，非商业性质、极具个人化色彩，且突出电影形式而非故事叙述。先锋是个很难定义的术语，而且值得做一番题外解释。通俗点说，几乎任何拒绝一种线性情节线索、简单现实主义和主流叙事惯例的电影或其他艺术形式，都能用这个术语来称呼。不过更为精确地讲，先锋通常是指一名艺术家或一部作品，在一种经过艺术家的美学意愿改造后的媒介之中，完全致力于呈现小范围的、主观的甚至私人的想法。先锋艺术针对的不是普罗大众，制作成本也不高，而且可以是纯粹地甚或令人发指地呈现个人化或隐晦的特质。

在电影中，16mm摄影、反复、抽象、单画面镜头、无节制的性爱内容，抑或纯粹的美学愉悦是先锋风格的标志。它的繁荣期从40年代晚

期持续到60年代，通常在小型电影俱乐部中放映。当中某些参与者，如斯坦·范德比克（Stan VanDerBeek），像某些小说家和诗人一样在学院中占了一席之地。其他如约翰·惠特尼（John Whitney）等人，在电脑图形成像上的早期实验对后来斯坦利·库布里克《2001：太空漫游》中"星门"段落产生了影响，而现今它已然成了电影制作的标准。先锋艺术几乎最终总会与流行文化合流，有时则会以一种让其创始人望而却步的形式亮相——如电视广告片。

到如今，视频成了多数先锋题材和政治电影的主选媒介，因为它成本有限（数码制作不久也会跟上），而且视频让女性电影工作者有了自己的创作天地。我们将在第六章中对女性电影进行详述。

惯例框架内外的创作

上述所有所体现的结论是：虽然古典风格依然稳居高位，但它并非不可动摇。极少的电影制作者，甚至是美国的电影制作者，都不会单纯地依赖镜头的时长和镜头的内容来表现其电影的叙事空间。许多导演——我们已有提到——会通过镜头和剪辑的组合来创造一种时空场面调度，从而让他们可以研发叙事的精妙。反过来说，这保证了观众可以理解画面之中和剪切之间的一系列意义和情感。在第六章中，我们会讨论一些将创作焦点同时放在风格和故事上的电影制作者个体。这会让我们看清，电影制作者是如何使用基本的电影建构材料来创造独特的、颇具想象力的作品的，而这些作品可以证明惯例和规则的存在无非是出于两个目的：保障好莱坞体制的顺畅运行；让富于想象力的电影工作者可以打破陈规，探寻电影的新边界。

注释与参考

对于非常早期的电影和观众反应的一份有趣分析，参见Jonathan Auerbach在*American Quarterly*第51卷第4期（1999年12月）中第797至832页的文章"McKinley at Home：How Early American Cinema Made News"。

连续性剪辑的发展　作为第一章中所引用的Thomas Elsaesser的*Early Cinema*的早期论文集的补充，其他两部著作对古典好莱坞风格的早期发展有着一种广阔而富于创见性的考察，两者均把研究重点放在了剪辑和叙事模式的发展上：诺埃尔·伯奇（Noël Burch）的*Life to Those Shadows*，Ben Brewster编译（Berkeley and Los Angeles：University of California Press，1990）；以及汤姆·冈宁（Tom Gunning）的*D. W. Griffith and the Origins of American Narrative Film*（Urbana and Chicago：University of Illinois Press，1991）。波特在1903年拍摄的电影《一名美国消防员的生活》（*The Life of an American Fireman*）通常被认为是首部使用交叉剪辑的影片。事实上，在一个发现的更为可靠的电影拷贝中，该片的场景间是通过线性方式连接起来的，于是证明了交叉剪切版本是后人之作——是由一名在交叉剪切成为标准后的人完成的。参见Stephen Bottomore在Elsaesser的*Early Cinema*中的论著"Shots in the Dark——The Real Origins of Film Editing"以及同书中André Cutting的论著"Detours in Film Narrative：The Development of Cross-Cutting"。关于将观众视线缝入叙事的"缝合效应"概念的标准著作是Daniel Dayan在*Film Theory and Criticism*第106至117页发表的论著"The Tutor Code in Classical American Cinema"。对电影中声音处理的绝佳著作可参见Rick Altman编撰的*Cinema/Sound*（New Haven：Yale French Studies，1980）以及*Sound Theory*，*Sound Practice*（New York：Routledge，1992）。

正/反打　"从某人向某个东西看"的镜头剪切到"被看的某个东西"的镜头便能制造恰当的情感反应的观念早已有之，20世纪20年代早期的"库里肖夫效应"故事便是如此：苏联电影工作者列夫·库里肖夫拿了一段一名演员中性表情的特写镜头胶片，然后将这段镜头与一盘食物、一口棺材和玩耍的

	孩子交叉剪辑在一起。电影放映时，人们被演员多变的表情所感染，他能在食物面前表现饥饿，在棺材面前表现伤感，在孩子面前表现愉悦。
惯例、文化、抵制	有许多论著和著作都是探讨古典好莱坞风格的意识形态的。其中两本非常棒也极易入门的论著是在 Film Theory and Criticism 第717至726页中Robin Wood的"Ideology, Genre, Auteur"和Colin McCabe的"Theory and Film：Principles of Realism and Pleasure"。在第一章中引用过的比尔·尼科尔斯（Bill Nichols）的 Ideology and the Image 也是很好的参考。"理所当然性"概念源自Louis Althusser在Ben Brewster翻译的 Lenin and Philosophy（New York and London：Monthly Review Press，2001）第172至173页的论著"Ideology and Ideological State Apparatuses"。关于古典好莱坞风格更详细的历史，可参见大卫·波德维尔、Janet Staiger和克里斯汀·汤普森的 The Classical Hollywood Cinema：Film Style and Mode of Production to 1960（New York：Columbia University Press，1985）。
类型	关于男性视线，可参见劳拉·穆尔维（Laura Mulvey）在 Film Theory and Criticism 第837至848页中的论著《视觉快感与叙事电影》，而且在其他地方多次重刊。
爱森斯坦式蒙太奇	爱森斯坦的论著被集结成了两卷著作，即陈力（Jay Leyda）编译的 The Film Form：Essays in Film Theory（San Diego：Harcourt Brace Jovanovich，1977）；以及陈力编译的 The Film Sense（New York：Harcourt Brace Jovanovich，1975）。
先锋电影	两本关于先锋电影的绝佳著作是P. Adams Sitney的 Visionary Film：The American Avant-Garde in the Twentieth Century，3rd ed.（New York：Oxford University Press，2002）和Gene Youngblood的 Expanded Cinema（New York：E.P. Dutton，1970）。

第五章

电影的讲述者（一）

　　电影到底是谁拍的？我们已经考察了制作电影的结构性要件，也考察了作为结构部分组成的经济要素，还审视了若干导演的作品——而且我们也会审视更多的作品，特别是那些已经超越了好莱坞风格的导演的作品。然而，我们很难像对一首诗、一幅画或一段音乐一样，为一部好莱坞电影指定一个精确的创作实体。在评论界，个体创作者这个概念近年来已受到了审视。有些理论家认为，总的来说，人类个体性的概念仅仅是个概念而已：个体性不是与每个人的大脑自动关联的东西，而是由一种文化创造出来的、在它自身及其成员间保有的思想观念。它是一种意识形态。电影以及一般意义上文化的主导故事（dominant fiction）之一，便是个体的重要性和"个体自由"。电影总是在向我们灌输"发现、'忠于'自我和我们每个人都有的个体性"的历程故事。

　　不过近期的见解认为，这只不过是我们在过去6个世纪内被灌输的故事内容的一部分。我们所认为的个体性，实际上是一套复杂的社会关系设定，其中的"我"和"你"、"我们"、"他们"和"它"，都会依照我们所处的地点、我们的谈话对象抑或我们的谈论对象，时刻不停地变换着排序和位置。换言之，自我既不是固有的，也不是固定的，个体实际上是一个不断变换的事物。写这部书的"我"与看《阿呆与阿瓜》（Dumb and Dumber）的"我"、与教书的"我"、与对着朋友埋怨生活的"我"显然是不一样的。事实上，所有我所具备的"特点"都是由一段长时间的现世生活、与我交谈的"你"和某些谈论我的

"他"所建构而成的。个体性只是某一时刻某个场所的一种功能。回想一下《出租车司机》(*Taxi Driver*)中特拉维斯·比克尔(Travis Bickle)的场景吧——他对着自己的镜中映像说"你在和我说话么？"。

如果一般意义上的个体性的确如此，那么我们又该如何谈论个体创造性呢？那些告诉我们"个体性和主观性是文化形态（culture formation），而非客观实在"的理论是强大而极具说服力的，这是因为它们将文化和历史因素考虑在内了。他们用更宏观的力量来抨击个体性，因为个体在那些力量中仅是一颗微粒，且随时可被替换。不过，即便一切为真，而且抽象意义上的个体性只是一种文化形态和意识形态，我们依然相信它的存在，并且在我们或其他人表现出个体性时证明了它的存在。毕竟我们会感受，会思考，也会创造。因此，我们可以设想关于个体的各种不同观点：个体性是一种共享式的文化信念；由一个个体完成的行为，包括创意行为，同样也是在许多内在和外在的力量作用下形成的；一部创意性的作品，包括并特指创意性的电影作品，实际上有许多作者，其中包含了观众及围绕并渗透于其中的文化，更不用提将其塑造成形的经济力量了。个体的贡献最终取决于他们在其作品或由他一人完成的一系列作品中被发现的那一时刻，而非事先决定的。从某种程度上说，作者是从该人的作品中被创造出来的。

只要牢记这一道理，我们就能运用逆向思维去发现某些个体在一部电影的制作层面上发挥了怎样的作用，并永远牢记这些人都是其中的一分子，而且是通过历史和文化进程被部分创造出来的。这句话的实用价值在于，如果我们明白了个体对一部影片的贡献，继而就能了解一部电影并非凭空产生，而是工艺、计算，以及——在某些时候是——艺术，共同作用的结果，而上述所有这些都是人类活动的产物。我们也不会把创意想象的过程理解成如下场景：在一个罗曼蒂克的场景中，一名富于创造力的个体正独自思考，他召唤着孤独的力量帮助自己完成这份独特的工作。我们会明白：想象是一个集体事件，是一个集体项目的结晶。

作为创意的合作

合作是电影创意的核心。从最为独立的电影制作者到规模最为宏大的片厂制品，人们都是共同合作，分工明确，各尽其能。可能会存在单个或很多个指导者整合或策划全局的情况，也有可能存在一种在经济层面对其进行指挥的外在抽象力量：如代表了观众及其观看意愿的票房。在此得再次强调一下：我们必须明白好莱坞的想象过程是一个经济体制，是一种想象经济学，而且现今这种体制已在全世界通行，并渗透进了那些原先个体创作力更能得到肯定的国家中。

我们喜欢把电影制作在美国的起步归为一群顽固的个人主义者的工作，却罔顾爱迪生是一家公司的事实，除了电影，这家公司还生产其他许多东西。我们已经讨论过了爱迪生美国工厂的雇员威廉·迪克森、法国的卢米埃尔兄弟和乔治·梅里爱成功发明电影制作和电影放映器械，并发展出某些沿用至今的基本叙事结构的过程——还包括发行方式的发明。20世纪早期，其他人与爱迪生派出去保护自己产品专利的暴徒们进行斗争（有时甚至是肢体上的），并最终在洛杉矶建起了工作坊。曾几何时，在好莱坞和纽约拍摄的影片，都是个体电影制作者与小公司合作研发、协作发明技艺的作品。D. W. 格里菲斯便是其中之一。他和他的摄影师搭档比利·比策（Billy Bitzer）一起，在为比沃格拉夫公司工作的5年时间里，为连续性风格的发展作出了重大贡献。随后他自成一派地创作了《一个国家的诞生》(1915) 和《党同伐异》(1916)，而这两部作品巩固了电影作为社会和文化形态的地位。

不过这样的独立性只是昙花一现。连格里菲斯都明白公司化和将自己的作品纳入更大经济实体的经济优势。我们在第二章中已经讨论过，他是如何在1919年与查理·卓别林及其他两名顶级红星——道格拉斯·范朋克和玛丽·璧克馥——合作成立了以发行不同电影工作者的独立作品为目的的联艺影业公司的。尽管在管理运营上并未为格里菲斯带来经济上的好处——在钱的问题上他总是无可救药——但这对于

当时的电影制作状况却有其指示性意义。制片经济学同化了个体的想象力，最终唯有令它抵制这些限制。片厂制度进化成了一种创意工业化的手段——它使创意成为经济效益上可行的东西，而且将个体活动转变成了协同作战，让工业化电影制作得以实现。

如同所有制造性成果一样，电影批量制作的精髓在于速度与效率，最大化地节约成本。片厂成了自给自足的实体，它配有设施、技术人员、制片、演员、编剧、作曲、导演，人人都在其职能范围内工作，人人都有合约在身。当中的某些人，从电工到编剧再到导演，组成了工会，并因此让劳动分工的界限越发明显（如果你是个片尾字幕爱好者，你可能会留意到：那些故事背景设定在美国城市的影片，片尾字幕会提示出它们实际都是在加拿大的多伦多或其他地方拍摄的，这是制片方为了避开美国工会所为——而这是字幕没告诉你的）。简而言之，每项工作都有现场人员负责，而且每位员工都知道自己职责所在。有一种倾向是将这种工作的结果——片厂制作的影片——简化为大批量生产的无个性之作。实际上在20世纪50年代，流行文化的评论就是这么想的，并提出：为了满足大众消费和经济收益，由工厂制作的想象性作品，是无法达到艺术所要求的复杂性和状态的。然而一个与之相对的观点却听上去更为有理有据：一种通过合作创造出来的新艺术种类，正在片厂制度中显现。我们也可以辩驳说，实际上有很多重要的个体参与了电影创作，许多个体在合作效应中发挥并使用了他们的才能，只不过在此过程中个体的技艺被群体效应吸纳了，并在最终成片中被匿名了。

创意性的手艺人

从物理装置本身的层面来说，许多人从以前到现在一直都在片厂内施展自己的才华，尽管他们更为常见的是以独立供应商的身份出现的：这些人就是电工、掌机员、录音师、美工师、绘景师、园艺师、胶片洗印技工、助理剪辑师等。这些人负责装配灯具，架设摄影机

（同时也负责开机、关机和为拍摄进行对焦），做布景外饰及上色，布置植被，创造将演员、背景、绘制场景和模型在单幅画面中合为一体的空间效果，冲印胶片，混录声音，在镜头剪辑的复杂流程中做辅助性工作，之后在行将做成发行片的母带底片上进行剪辑匹配。

然而自20世纪90年代中期以来，另一支骨干个体力量正在不断成长：他们就是电脑图形设计师、软件工程师，许多大公司——如乔治·卢卡斯的工业光魔[1]——和更小的数字特效工作室——如瑞胡斯工作室[2]——的成员。你只消再看下片尾字幕，就会发现有多少人参与了业已替代片厂特效组的数字特效工作了。

下列所举的，是参与电影制作的创意性员工和技工当中最为重要的一些人。我已经尝试根据他们的重要性以及在影片制作过程中或后期过程中所起的作用，进行了分类。尽管如此，我还是把编剧、演员和制片放在了最后。他们不单是"手艺人"，他们的创意才能对整个影片创作过程都至关重要。

摄影师

摄影师（cinematographer）是影片制作过程中最为重要的创作人员之一。他（在一个以男性主导闻名的工业体系中，很少有女性摄影师的身影，尽管最近她们的数量开始有所增加）要处理灯光，选择合适的镜头及胶片，决定所有与影像尺寸相关的元素，同时确定那些会影响影像呈现效果的空间品质、饱和度、色值和灰度——从一开始的电影胶片，一直到放映机的光束投射到银幕上的最终呈现效果，都在他的职责范围内。如果导演想要来一个全景镜头或在影像中带入一点畸变，摄影师可能会选择在摄影机上安上一个可以制造一种非常宽广的、带有深焦效果的28mm镜头。摄影师会选择合适的灯光组合来为场景营造出贴切的氛围，甚至也会调节色彩来制造一种整体性的视觉效果。摄影师和导演一起设计了我们在之前几章中分析过的影片构图。

摄影师应当尽力成为电影导演最亲密的合作者，也是他的谏师

[1] Industrial Light and Magic：乔治·卢卡斯创办的数字特效公司，多数影史经典科幻片的幕后特效主导者。

[2] Rhythm and Hues：一家电影人物动画和电影视觉特效的制作公司，曾为《指环王》系列、《哈利波特》系列、《泰坦尼克》、《异形》系列影片中的某些内容制作过视觉特效。

或顾问。在片厂时代，某些大明星在每部影片中都有自己的御用摄影师，例如，威廉·H. 丹尼尔斯（William H. Daniels）就一直与米高梅在30年代最光彩照人的神秘女星葛丽泰·嘉宝搭档，因为嘉宝和片厂都觉得他能为她布出最佳状态的光。这不是一种虚荣的行为，而是出于片厂和观众希望他们的明星拥有统一形象的愿望，而摄影师最能满足这一要求（见图3.14）。

在某些情况下，摄影师可以实现超凡的创作自由，尽情延展制片人或导演想呈现的电影视觉，格雷格·托兰与奥逊·威尔斯在《公民凯恩》一片中的合作便属此例。托兰当时肯签这个项目，就是因为他觉得与一名富于想象力的新人年轻导演合作会给他提供实验机会，事实也正如他所想。他涂装（ground and coat）了新镜头，尝试了新的打光方式，并且设法实现了他和威尔斯都梦寐以求的景深构图和表现主义风格。《公民凯恩》的视觉呈现——它对空间、光线和构图强有力的细致表现——对电影制作的影响力恐怕要大于自《一个国家的诞生》以来的所有电影作品，而后者同许多格里菲斯的电影一样，是由比利·比策拍摄的（见图3.10—3.11）。在《公民凯恩》一片中，这种表现力是威尔斯与托兰精诚合作的结果，威尔斯对此也称许有加。《公民凯恩》可能是唯一一部导演和摄影的名字同时出现在片尾字幕的片厂电影了。有些人甚至争辩说：在许多影片中，摄影师作为电影视觉风格的创始者和开发者，应当享有同等或者更高的荣誉。

在许多影片中，导演和摄影师会形成一种拍档关系。在欧洲电影业和**后片厂时代**（post studio period）的美国电影业中，这类情形更为常见，因为在这些地方，个人被指派到一部影片参与拍摄的可能性较小，而编剧、导演和制片人选择他们自己的合作对象的可能性较大。电影史上最为知名的导演—摄影师组合，非瑞典导演英格玛·伯格曼（Ingmar Bergman）和摄影师斯文·尼克维斯特（Sven Nykvist）莫属。伯格曼成为60年代和70年代最著名的欧洲导演之后退出了电影界，而尼克维斯特则在美国开始了职业生涯。他通过精心调校的光影来塑造

细致的室内细节，从而将自己丰富的视觉风格移植到了一部看似不可能的电影中——大受欢迎的《西雅图夜未眠》(*Sleepless in Seattle*，诺拉·埃弗隆[Nora Ephron]导演，1993)。

阿尔弗雷德·希区柯克与一名叫罗伯特·伯克斯（Robert Burks）的摄影师合作了12年。在开拍前就已经对每个镜头的结构了然于心的希区柯克，需要一名可以精准诠释他的指导意见的可靠伙伴。卡洛·迪·帕尔玛（Carlo Di Palma）曾为意大利导演米开朗琪罗·安东尼奥尼拍摄过两部杰出的彩色电影——《红色沙漠》(1964)和《放大》(1966)，80年代之后又与伍迪·艾伦在后者导演的多数影片中保持着合作关系。在当今好莱坞，有些导演和摄影师的合作关系依旧十分密切；例如，史蒂文·斯皮尔伯格与艾伦·达维奥（Allen Daviau）或雅努什·卡明斯基（Janusz Kaminski），奥利弗·斯通和罗伯特·理查森（Robert Richardson），马丁·斯科塞斯与迈克尔·巴尔豪斯（Michael Ballhaus）——后者也曾是德国电影导演赖纳·维尔纳·法斯宾德（Rainer Werner Fassbinder）的摄影师。

美工师

手艺人是利用电影制作的技术或物理工具进行创作的工人，其他人的工作则更接近概念化层面，也更接近我们对艺术家的常规认识，即从事与电影相关的文字、设计和影像工作。例如，**美工师**（production designer）——在片厂时代通常称作"美术指导"（art director）——便得构思并精心打造那些有助于赋予影片自然质地和时空方位的布景、内景和外景，而且让人对这些代表过去或现在的布景一目了然，甚至给人一种"以假乱真"的幻觉。如果影片故事背景设定在一个特定的历史时期，美工师——连同服装设计师——的工作就显得尤为重要。在片厂时期，每个公司都有一名首席（head）美工师——例如，米高梅的塞德里克·吉本斯（Cedric Gibbons）、20世纪福克斯的莱尔·维勒（Lyle Wheeler）、派拉蒙的汉斯·德莱尔（Hans Dreier，

他的职业生涯始于20世纪10年代的德国乌发片厂）、环球的罗伯特·克莱特沃西（Robert Clatworthy）等，在为每个片厂创造基本风格这一点上，他们都功不可没。

自从片厂实施全权掌控后，美工师就发展出了个人风格，有时可与特定导演的作品相关联。迪恩·塔沃拉里斯（Dean Tavoularis）在阿瑟·佩恩（Arthur Penn）的《邦妮和克莱德》（Bonnie and Clyde，1967）和弗朗西斯·福特·科波拉的《教父》系列电影（God Father，1972，1974，1990）中精心再造了30年代和50年代的空间和物件。汽车及尘土漫天的中西部城镇出现在前者之中；后者的桌椅、地毯和墙上的挂件，经过精挑细选和精心布置后，唤醒并展现了一个特定时间背景下特定阶级的家庭空间。在《教父1》中，一间摆满了古旧报纸和杂志的街头书报亭就会让人感觉置身于50年代。《教父2》中的一个房间的布置反映出了50年代和60年代的装饰风格。在《现代启示录》（Apocalypse Now，1979）中，塔沃拉里斯（在菲律宾）为科波拉创造了一个噩梦般的越南丛林。

回想一下已故的安东·弗斯特（Anton Furst）为《蝙蝠侠》（Batman，1989）设计的那个富于黑暗和奇幻意味的未来城市吧。这些场景——多数场景包含了加入电影镜头的手绘蒙版，用来创造一种物理质感——帮助导演蒂姆·伯顿为影片创造了一种绝望感和莫可名状的恐惧感，从而为影片提供了不少潜台词。意大利美工师丹特·费莱蒂（Dante Ferretti）在斯科塞斯近年来的许多电影中从事美工工作。欧洲已故的美工师亚历山大·特劳纳（Alexander Trauner）在20年代入行，并帮助完善了法国电影——特别是30年代以马塞尔·卡尔内（Marcel Carné）的影片《天堂的孩子》（Children of Paradise，1945）为顶峰的"诗意现实主义"流派——的"视觉风格"。之后他与奥逊·威尔斯在《奥赛罗》（Othello，1952）中进行了合作，并在好莱坞与德国移民导演比利·怀尔德（Billy Wilder）共事。如同任何优秀的美工师作品，他的设计同样经得起细节考验，而且可以用来吸引观众的注意，抑或是隐匿

图5.1 在这幅来自托德·海因斯的《远离天堂》（2002）（我们将在第九章中对此片做详细讨论）的影像中，我们可以看到美工师和摄影师的技艺（马克·弗里德伯格[Mark Friedberg]和艾德·拉赫曼[Ed Lachman]分别是影片的美工师和摄影师）。由20世纪50年代风格的灯具散发出来的灯光占据了画面的右部。左边的人物处于阴影中，注视着空荡的房间。

其中，本身并不扎眼，却为导演的场面调度增添了不少意味。

美工师与图形艺术家的能人们（在当今，后者的范畴包括电脑图形设计师、室内装潢设计师、建筑师、艺术史学家或未来主义者）精诚合作，为的是制造出许多创意——曾经是由场景设计师、蒙版画家、木匠、植被师和特效人员监督并组织的——来对世界进行时髦的包装，而这个世界能用摄影机拍摄，能用电脑制造，也能用剪辑拼接成连贯的时空再现。美工师为演员提供了立足的空间，也为摄影师或摄影指导提供了拍摄的空间。

电脑图形设计师

我之前曾说：在几乎任何一部片厂电影中，一个镜头都是由多种元素组成的，其手段有背景放映、蒙版摄影，以及任何可以将影像加入未冲印的电影胶片片段上的光学仪器。**数字图形成像技术**（computer graphics imaging，简称CGI）兴起于80年代中期，当时约翰·拉塞特（John Lassiter）——《玩具总动员》系列（*Toy Stories*，1995，1999）的导演，并以监制的身份参与拍摄了《海底总动员》（*Finding Nemo*，2003）——为巴里·莱文森（Barry Levinson）的电影《年轻的福尔摩斯》（*Young Sherlock Holmes*，1985）创造了一个数字骑士，随后通过詹

第五章 电影的讲述者（一）

姆斯·卡梅伦的《深渊》(*The Abyss*，1989)和斯皮尔伯格的《侏罗纪公园》(*Jurassic Park*，1993)所涌现出来的一大批数字艺术家骨干的努力，CGI已经替代了多数老式光学特效形式。同音响设计一样，该领域内出现的巨头数量寥寥，原因多半是特效制作公司会雇很多人来参与一个需要大量知识协作的复杂项目，同时从事这份工作的人需要结合想象力和电脑技术两方面的技能。

很显然，像《玩具总动员》或《海底总动员》(安德鲁·斯坦顿[Andrew Stanton]、李·昂克里奇[Lee Unkrich]导演，2003)这些由迪斯尼和苹果总监史蒂夫·乔布斯(Steve Jobs)运营的皮克斯动画工作室(Pixar Studios)出品的特效电影或电脑动画片，完全是由CG技术完成的。3D动画片的制作是一项异常艰巨的任务，不仅需要电脑软件，而且需要设计师和动画师在二维空间内完成三维视觉的能力。老式的动画片会画许多连续的"单元画格"(cell)，单元画格间的动作变化幅度很小，每个单元画格都会被单独拍摄下来。电脑动画片则需要生成一个形象，有时从涂鸦(scratch)开始，但通常是像老式动画片那样通过**转描技术**(rotoscoping)——拍摄一段实物的活动影像，用它作为CG形象的参考，然后为其建立动作路径，并将它与三维背景相结合，最后把整段内容转换成胶片。从《侏罗纪公园》到最近的《星球大战》系

图5.2 数字唱主角(《黑衣人2》[*Men In Black II*]，巴里·索南菲尔德执导，2002)。

列（*Star Wars*，1999，2002）、《蜘蛛侠》（萨姆·雷米执导，2002）、《黑衣人》系列（*Men in Black*，巴里·索南菲尔德[Barry Sonnenfeld]执导，1997，2002）等任何一部特效电影，真人与CG形象的混搭几乎到了天衣无缝的程度。

然而，除了这些显而易见的特效和CG电影，言情剧、黑帮片等所有传统类型片都开始像它们的前辈一样进行虚拟创作了——貌似它们几乎历来如此。只不过现在创造的虚拟情境不是模型或绘景，而是创造了银幕像素的电脑代码。如今这些还会被转成胶片；不过不久以后，或许你读到本书时，情况就已经不一样了。"影片"（films）将会继续使用数字设计技术，但它们从头到脚都会以数字的形式录制和放映。我们已经经历了一个由CG设计技术带来的主体技术变革；我们将会再次经历一个从使用数字影像的赛璐珞进入到全面数字化时代的变革浪潮。

音效师

有声片的到来并非一日之功。华纳兄弟的《爵士歌手》（艾伦·克洛斯兰德[Alan Crosland]导演）并不是在1927年的某一夜凭空冒出来的。片厂对有声片的尝试已经有些时日，然而直到华纳兄弟发现自己陷入了经济困境，并开始寻找将观众拉回影院的救命稻草时，才将这部配有同期声的无声长片奉献给了世人。当然，"同期声"是个操作术语。我已提到，电影一直都有音乐伴奏，但能制作出跟上演员嘴唇动作的对话则完全是另外一回事。起先，人们用留声机录音，但结果显示，拿这些录同期声是难上加难。**光学声轨**（optical sound track）——实际上是一段紧挨着**影轨**（image track）的声波影像——的出现，才让同期声技术变得简单明了起来（见图3.3）。

我必须再次强调：这并非一个简单的线性发展过程。一方面，大体意义上的同期声诞生于电影的早期。爱迪生想利用声音作为其早期电影发明的伴奏工具，而他的发明家雇员威廉·迪克森在19世纪80年代晚期便致力于该技术的研究。欧洲人也是如此。技术门槛加上兴味

索然，使得有声片技术被雪藏到了20世纪20年代。而当它随着《爵士歌手》重获生机后，每个片厂各自采用的技术有略微差异，直到标准化的必要性彰显之时才统一起来。

录音界的"明星"寥寥无几，极少有人可以享有某些摄影师或美工师一样的盛名。一是因为音效工作者多是工程师或技工，在自己的岗位上默默地施展着特殊才能。他们工作勤恳、才华横溢，但大都籍籍无名。另一个原因是：声音从未引起过与抢眼的电影视觉同等的重视。几名天赋异禀的个人已经获得了广泛认可：米高梅的道格拉斯·希勒（Douglas Shearer）在有声片的早期有过突出贡献，晚近的有沃尔特·默奇（Walter Murch），曾为弗朗西斯·福特·科波拉完成了出色的音效工作。有一位早期有声片的音效先驱的名字已经成了一个艺术术语，他就是杰克·弗雷（Jack Foley）。他的名字已经成为一个形容词。在过去的15年或更久的时间里，你在每部影片中都会看到**拟音**师（foley artist）、拟音设计师（foley design）这样的幕后人员。如同美工师一样，这一术语表明：现在的电影会聘请一名音效师，他会负责建立影片的音响结构——从脚步声到特定的音效，再到伴随所有镜头出现并将它们连成一体的环境音（ambient sound），从而帮助影片建立叙事。

显而易见的是，音响技工得负责对话的录制。不过即便如此，这也不是一桩轻松的工序。我们听到的对话内容为何？我们是如何听到的？声音的空间维度如何实现？事实上，就像摄影师要在一个二维平面上制造出景物纵深的幻觉，音响工程师也得为声音提供一种空间维度，如果没了它，声音就会变得平板且了无生气。正如在剪辑过程中进行配音（dubbing）、加入配音以及提升配音音量、添加背景噪音和音效一样，通过麦克风的布置以及混响来达到正确的均衡度和深度也是一项复杂的工作，而这些已经成了当今电影录音的主体工作。对话可以通过混响方式被突出出来，从而引导我们的注意力，其吸引力同构图和剪辑相当。最显著的例子就是迈克·菲吉斯近期用数码影像拍摄的实验片《时间码》（2000）——标题指的是在曝光的电影胶片或录

图5.3 《时间码》（迈克·菲吉斯，2000）将影片分成四格画面——每格画面都由一个连续长镜头拍成，同时以不同的方式降低其中三个画面的音量，将观众的注意力转移到第四个画面上。

影带上的时间和帧数标记。电影由四段分别在银幕的四等分中同时展示的长镜头组成。片中唯一能吸引观众对某个等分或其他等分中内容注意力的方法就是：菲吉斯会提升在叙事流中最重要等分内的音量。但在所有的影片中，对话的组接是用来弥补或隐藏剪辑，抑或让我们的注意力集中于镜头本身。当然也有例外：像奥逊·威尔斯、霍华德·霍克斯或罗伯特·阿尔特曼这样特立独行的电影工作者，就会通过多种方式进行混响工作，从而让观众可以同时听到多种声音，编织出一块复杂的听觉织体，与视觉织体互为补充。

近年来，特别是随着数字音响技术的出现，许多包括对话在内的音响都是在剪辑过程中添加的。与早期的配音技术相比，**自动对白补录技术**（Automatic Dialogue Replacement，简称ADR）在给对话场景配音时不会出现断音（dead sound）和嘴唇动作不匹配的情况。电影后期配音称作"**循环配音**"（looping）。数字音响以及许多通过声音——连同音乐——来影响观影反应方式的复杂手段，已经通过不同的现有

声音素材以及电脑合成声音制作出了非凡的音响效果，只消回想一下《侏罗纪公园》中恐龙的嚎叫声便可知一二了。更为重要的是，听一下当今电影中对话之外的声音：在以前的电影中，对话多数是被寂静包围的，除非一场戏发生在户外或一个大空间内。然而现在的对话发生时几乎都会有些响动：**室内环境音**（room tone）或**室外环境音**（world tone），用以前电影制作的行话来说，这些就是指对白后面的背景音。电影工作者们小心翼翼地用一种听觉氛围来烘托镜头的视觉氛围——有时声音出现在背景中，几乎听不太清，但也经常会成为重点；有时用来制造惊吓效果——总而言之，他们一直都在制造听觉空间。

剪辑师

摄影师是对全片的视觉风格特性负有重要责任的人。他/她会和美工师、数字影像设计师尤其是导演进行紧密合作。摄影师在电影筹备期和拍摄期都会出现。拍摄完成后，除了导演和制片之外的所有人都去忙其他项目了，**剪辑师**（editor）便开始通过在前面一章中已经讨论过的各种方法将影片素材拼接成一个连贯的整体。一直以来，剪辑都是面向女性开放的少数主要职业之一，最明显的一个原因是：剪辑师是赋予一部影片最终形态的人，是迎合制片人（在片厂时代和片厂时代之后）或导演（在片厂时代之前，导演会全程监督剪辑）意志的人。有种诙谐的观点认为：因为剪辑师是个唯命是从的职业，所以制片人觉得让一个缺乏抵抗性的女性担纲会比较顺意。但一名剪辑师的基本才能，远比服从性和耐心来得重要。剪辑师需要具有异常的灵敏度，一双能捕捉到细节和节奏的锐利双眼，以及超强的视觉记忆力。在片厂时代，剪辑师是将曝光后的电影胶片按照连续性风格的样式进行构建组合的人。在制片的监督下，她完成了观众将会看到的最终成片——而且经常会在试映糟糕的情况下重新进行制作。从过去到现在，很少有导演可以用精确而经济的拍摄方法来掌控其影片素材的最终形态。许多导演依旧会拍摄大量的素材，只有少数一些人会进行

"机内剪辑",为的是只给剪辑师提供较少的素材,好让他们有较少的选择余地。下面两种情况会让制片人焦虑:给剪辑师提供的素材太多让其无所适从,或是给的素材太少让其无从下手。

剪辑过程挽救了许多影片。一名平庸演员的拙劣表演可以被剪掉,甚或一名优秀演员吐词不清,与戏中的其他人物对不上号,那也可以用新录制的对白配音加以替代,从而创造一种最佳的表演状态。许多影片是在剪辑阶段才有所创新的。动作片中的暴力特技镜头是通过剪辑构建起来的。那些表现人物搏斗、坠楼、撞车的戏,都是基于镜头——其自身是由不同的影像元素组成的——的精心组接,才能创造出一种拳拳到肉、高空坠地的幻觉。多数影片中,通过剪辑组接起来的镜头片段并不一定需要同时拍摄。例如,如果现在需要一个特写镜头,而之前拍摄的一个镜头效果更好,那么剪辑师就会把这个镜头剪进去。顺便一提的是,这并不意味着所有的剪辑师和导演都会功成名就。剪辑风格平淡无奇、影片镜头冗长、动作剪辑缺乏流畅性、剪辑缺乏叙事节奏的也大有人在。一旦这些败笔铸下,那么场面调度的吸引力就会尽失,而且电影中的各个部分就会变成一盘散沙,更无从引发我们的半点兴趣。但是,所有这些都需要放在一个连续性风格的宏观视野之内,在这个风格中,所有的动作、进程、发展和统一性都是由影片小片段组接成的——这正是剪辑师的任务所在。

片厂时期的美国电影界,剪辑师在执行片厂的剪辑风格上负有主要责任,而且有些重量级人物与片厂的关联度甚至超过了导演:哥伦比亚影业公司的维奥拉·劳伦斯(Viola Laurence)、华纳兄弟公司的乔治·艾米(George Amy)。多萝西·斯宾塞(Dorothy Spencer)在多家片厂工作过,操刀了许多风格各异的影片,如:《关山飞渡》(*Stagecoach*,1939)、《毒龙潭》(*The Snake Pit*,1948)、《埃及艳后》(*Cleopatra*,1963)以及《大地震》(*Earthquake*,1974)。有些剪辑师与特定的导演保持着长期合作关系:乔治·托马西尼(George Tomasini)与希区柯克、迪迪·艾伦(Dede Allen)与阿瑟·佩恩、特

尔玛·休恩梅克（Thelma Schoonmaker）与斯科塞斯、迈克尔·卡恩（Michael Kahn）与史蒂文·斯皮尔伯格。当中某些是创意性的合作关系，其他的则是剪辑师帮助导演将电影变得连贯，不过在所有情况下都是他们赋予了观众所看到的叙事结构。

作曲

一部电影的音乐**声轨**（sound track）的作曲者，都只是一部电影实际制作时的外围参与者。他可能不需要花很多时间待在片场。他不像美工师和摄影师那样与电影视觉元素的建构有直接关联。他和剪辑师一样，更多参与的是部分而非整体的工作。作曲可能会与制片人或导演商谈、阅读剧本，继而谱写几段旋律。甚至到了剪辑阶段，导演都可能会用现成的音乐来营造一种临时的背景情境，直到制片人、导演和剪辑师找到了电影成形的感觉，作曲才会介入，并通过音乐来帮助组织起最终的叙事和情感路线。

只有标题曲和片尾曲是以完整形式谱写的曲目（即便是微缩版）。其他的都是作为"提示音乐"（music cue）来谱写的，即简短的旋律片段，有时甚至只有几秒钟，它们的作用是为了填补场景或转场的空白，分散人们对剪辑效果的注意力（甚或是连剪辑都无法掩盖的拙劣表演），并从整体上为观众创造情感回应，有时它的作用比叙事、场面调度或表演还要强。音乐可以带动一部其他方面较弱的电影，并且在言情剧和惊悚片中（但不仅限于这两种类型）为观众提供线索，提示我们何时该做出什么样的反应。

电影音乐的发展史，正好标记出了在电影制作及影响它的文化力量上的某些主要动向。在片厂时期，作曲和其他所有的创意人员和技术人员一样，与单个的片厂有合约。他们——同编剧、摄影师、剪辑师、美工师和导演一样——是在影片制片人的领导下领薪水的劳工，同时也得听命于片厂老板。许多早期的作曲家，如埃里希·沃尔夫冈·科恩戈尔德（Erich Wolfgang Korngold）、马克斯·斯坦纳（Max

Steiner）和米克洛什·罗萨（Miklos Rozsa）等人都在欧洲拥有声名卓越的作曲和指挥事业，但到了好莱坞之后都成了各大片厂的签约作曲家。同时签约的还有像弗朗茨·韦克斯曼（Franz Waxman）和迪米特里·提奥姆金（Dimitri Tiomkin）这样从电影作曲起家的人。有些人与单个导演合作紧密，如伯纳德·赫尔曼（Bernard Herrmann），他与奥逊·威尔斯的水星剧团[3]一起，在纽约开始了自己的广播剧和戏剧作曲生涯，之后随威尔斯来到了好莱坞，并为《公民凯恩》谱写了原声。随后他又与其他不同的导演有过合作，到1956年，他便开始了与阿尔弗雷德·希区柯克长达8年的合作关系。他为希区柯克所谱写的音乐，与希区柯克创造的叙事影像之间结合得非常紧密，以至于你光听伯纳德·赫尔曼的音乐都能体会到源自影片的情感。

伴随着赫尔曼与希区柯克的合作同时发生的，还有交响乐原声时代的结束和片厂结构的变革。随着40年代晚期和接下来数十年里电影观众的下滑，并随着演职员的合约到期，片厂从拥有一个现成雇佣班底的故事片全套承包商，变成了中心化程度较弱的制片机构和发行商。那时的片厂可能只会在项目立项、资金提供和成片的院线发行上出些力，而把相关细节和拍摄班底的事务让渡给那些为了某部特定影片而形成的个人制片团体。到了20世纪60年代，编内作曲和片厂指挥就成了这些片厂无力供养的孤苦人群。这一时期也是流行音乐——特别是摇滚乐——兴起的年代，同时在电影营销手法上也产生了变革。

电影观众通常会被区隔成三六九等。片厂制作"女人电影"，更准确的说法应当是言情剧，是为了讨好女性观众；而动作片和西部片则男女通吃。但至少直到1946年，片厂还有一种可以拿来当靠山的观众——那类对其产品狂热喜爱的观众。到了60年代，片厂就得主动去找观众了，他们随即发现：最具发掘潜力的是那些处于15到35岁之间的人群。当这些人被证明是他们最大的摇钱树后，加之流行乐和摇滚乐在这群人当中十分风靡，交响配乐便渐渐失宠了。自60年代开始，许多电

[3] Mercury Players：奥逊·威尔斯和制作人约翰·豪斯曼（John Houseman）于1937年在纽约创办的汇报剧团，他们因该剧团的成功而名声鹊起，之后他们又步入了广播界，开办了一个名为《空中水星剧团》（The Mercury Theatre on the Air）的节目，并在1938年制作了广播剧《世界之战》（The War of the Worlds）。

影都会拿现成的流行乐或摇滚乐作背景音乐。罗伯特·阿尔特曼的杰出西部片《雌雄赌徒》（1971）便用了伦纳德·科恩[4]的音乐，而这些歌曲与影像的结合度十分紧密，以至于让人觉得它们就是为影片专门谱写的。马丁·斯科塞斯通过老式摇滚乐创造出了相当复杂的原声音乐形式——特别是《穷街陋巷》（*Mean Streets*，1973）、《好家伙》（1990）和《愤怒的公牛》（1980）的配乐，以至于某些人会将这些影片称为"视觉点唱机"（visual jukebox）。同时，斯科塞斯对交响乐的感染力也十分敏感。他曾委托伯纳德·赫尔曼为其创作《出租车司机》（1976）的音乐，这就成了该作曲家的绝唱，也是他本人除为威尔斯和希区柯克之外谱写出的最伟大的乐章。斯科塞斯对赫尔曼的过世心怀不甘，并委托了另一名好莱坞前辈作曲家艾尔默·伯恩斯坦（Elmer Bernstein）来为他的翻拍影片《恐怖角》（*Cape Fear*，1991）重新谱写了赫尔曼的配乐，同时也在之后的几部影片中继续让这位作曲家担纲配乐的角色。

[4] Leonard Cohen：加拿大歌手兼词作家、音乐人、诗人、小说家。美国摇滚名人堂成员，从上个世纪60年代一直活跃至今。

到了60年代，大片厂的交响乐团消失殆尽，同时被历史的尘埃掩盖的，还有那些伟大的电影作曲家的名字。同时期的欧洲，有些导演却依然与一些独立作曲家保持着合作关系，并且在影像、叙事和配乐之间形成了一种一气呵成感。费德里科·费里尼（Federico Fellini）和尼诺·罗塔（Nino Rota）、米开朗琪罗·安东尼奥尼和乔万尼·福斯科（Giovanni Fusco）、塞尔吉奥·莱昂内（Sergio Leone）与恩尼奥·莫里康尼（Ennio Morricone）等就是意大利的典型合作代表。为塞尔吉奥·莱昂内杰出的"通心粉西部片"谱写配乐的恩尼奥·莫里康尼，同时也为美国影片谱过曲。

其中，有一项电影配乐的惯例得到了保留。几乎从有声片诞生之初，与一部电影相关的音乐就变成了一种可以脱离电影独立售卖的商品。一首歌曲或一段配乐可能会变得十分流行，而且能以唱片的形式售卖，甚至电影制片人会特地为了某首电影歌曲去争取授权或申请版权，目的是为了让它在电影上映后可以单曲的形式进行售卖。50年代的歌曲，如"温柔陷阱"（The Tender Trap）和"罗马之恋"（Three Coins

in the Fountain）[5]等便是例证，而今天这项惯例已经拓展到了如MTV视频之类的周边产品（tie-in）中。视频中会植入歌曲，并展示电影的某些片段。如果一部电影的配乐由一系列歌曲所组成，那么制片人便会顺理成章地将这些歌曲打包成CD来独立售卖，以此获得额外利润，同时也可以在前期宣传的电影**预告片**（trailer）中为这些音乐做广告。

70年代晚期，美国的电影配乐又回归到交响乐上，部分是因为怀旧心理，部分是因为研究过电影史的年轻电影制作者们为片厂时代的音乐运用所着迷，而主要是拜史蒂文·斯皮尔伯格与约翰·威廉姆斯（John Williams）在《大白鲨》（1975）及其后影片中的精诚合作所赐。而今，无论是专为一部电影谱写的精良配乐，还是由一系列摇滚乐和说唱乐甄选而成的原声带，音乐依然是电影叙事流、情感张力的重要组成，在天才的手中它甚至可以成为电影结构的必要组分。一名电影作曲家可以在许多领域内有自己的建树：如亨利·曼奇尼（Henry Mancini）可以在许多媒介领域创作出风格迥异的作品；丹尼·埃尔夫曼（Danny Elfman）为两部《蝙蝠侠》影片以及蒂姆·伯顿的其他影片谱写了配乐，同时也为电视剧集《辛普森一家》（*The Simpsons*）撰写音乐；约翰·威廉姆斯除了继续与斯皮尔伯格保持合作关系之外，闲暇时也是波士顿流行交响乐团（Boston Pops.）的指挥；而好莱坞知名作曲家阿尔弗雷德·纽曼（Alfred Newman）的侄子[6]兰迪·纽曼（Randy Newman），已经把工作重心从写流行歌曲转移到了为《奔腾年代》（*Seabiscuit*，加里·罗斯[Gary Ross]导演，2003）或《怪物电力公司》（*Monsters, Inc.*，彼得·道克特[Peter Doctor]与大卫·希尔弗曼[David Silverman]联合导演，2001）等影片谱写配乐上。片厂时代的终结，似乎让作曲们在许多领域有了施展拳脚的机会。

作曲的地位是异常稳固的，因为他可以在某种程度上与制片环节脱节。作曲知道他的地位如何，且明白自己得听命于人，少有让自己思考和展现个性的空间。有个可能是半真半假的笑话，说的是多年前俄国著名的流亡作曲家伊戈尔·斯特拉文斯基（Igor Stravinsky）与片厂

[5] 两首歌曲均为同名影片的主题曲，且原唱同为美国传奇歌手兼演员弗兰克·西纳特拉（Frank Sinatra），特别是前一首，让演员西纳特拉在银幕上小试歌喉之后一炮而红，使其在歌唱界和电影界两地开花。

[6] 原文中称两者关系为表兄弟（cousin），实则两人关系为叔侄。

总监萨缪尔·高德温（Samuel Goldwyn）曾有过一次关于电影作曲工作的会话。在达成了某些共同意见后，片厂总监问斯特拉文斯基需要多长时间才能交稿。"一年吧。"他回答说。会谈与合作便就此告吹了。如摄影师一般，对作曲来说，"个人才华"得从属于集体创作。艺术得为制造叙事服务，且所有东西都得服从预算和档期的安排。

编剧

每部电影都始于文字。可抛开这句话来说，编剧们的工作远非如此简单明晰。他（有时是她）在电影创作人才领域曾经——在30年代和40年代——是被疑虑、暧昧、变化不定、自我厌憎、不信任所摧毁的一个形象。编剧为何是一个如此饱受折磨的形象？为何作为观众的我们很难确信片尾字幕中被标为编剧的那个人到底对影片有多大的贡献？这些问题可以说神秘莫测。美国和欧洲文化一直对作者持有19世纪的印象：认为他们苦心孤诣地创作出完全由自己掌控的作品。就算不考虑那些辅助性的神话——如有关海明威是一位好斗、酗酒、喜欢冒险的作者的神话——我们依然认定写作过程本身是在一个不容侵犯的隔离环境下进行的，而创作者就是其作品的掌控者。许多作家也对这个故事深信不疑，即便如此，它也只能和其他文化杜撰一样，属于某种程度上的真实。尽管许多写作实际上是独立完成的，但并非都是如此（试想下连在小说写作中都会存在的合著现象），而且很少有作家享有摆脱编辑干涉的自由——很少有作家的作品进入书店时和他交稿时是一样的，其稀缺程度与能在银幕上看到自己影片版本的导演差不多。总而言之，写作一点都不浪漫：只是有人努力把优美的文字写在纸上。如果说作家及其文化环境需要保持有关"独立的不可侵犯性"的神话，那么电影总监显然更加深谙此道。

作家一直在参与电影的制作，然而到了20年代晚期和30年代早期，当演员开始说话后，片厂就觉得有必要让作家干些除了创作故事、撰写字幕卡（intertitle）或演员对白字幕之外的活，让他们撰写演员要说

的实际对白。片厂当时没有多少回旋余地，因为那时的好莱坞不是一个伟大的文学圣地，于是片厂便开始从纽约高薪聘请知名的作家——小说家、剧作家、专栏作家。当这些作家抵达洛杉矶之后，片厂老板们就把他们关进办公室，让他们从事朝九晚五的文字工作。作家们发现自己成了普通劳工。片厂总监们却高兴得手舞足蹈，为什么？因为当中还有不少半文盲的他们，非常愿意让知识分子们听从自己的指挥。除此以外，他们会寄希望于用砸钱的方式让自己的命令得到贯彻。

雪上加霜的是，总监很少会让一个作家完成某部电影的所有文字工作。无论作者本人是否愿意，片厂老板们都会在所有层面贯彻电影的协作本质。片厂总监们会让多人经手剧本，当中某些人擅长于特定种类的写作：喜剧对白、爱情纠葛、戏剧转折、中段情节（mid-story plot）以及角色润饰（按照当今好莱坞的说法就是"**背景故事**"[back stories]）。以前和现在的某些编剧享有出色的"剧本医生"的名声。他们不会创作素材；他们会修正其他人写就的那些语句，因为制片人或导演觉得原先那些内容不会奏效，或者在拍摄时会变得词不达意。这类作者的名字可能不一定会在演职员名单中出现。事实上，编剧名单是所有名单中最不可靠的，因为有很多人会参与最终拍摄剧本的创作。剧本的创作过程反映出了电影制作自身的碎片化本质：从一个剧情概要开始，然后到一段剧本论述、角色分析，最后到场景脚本和剧本，每个环节都需要出发点各异的各色人等来进行充实。事实上，这一规程死板至极，有些崭露头角的编剧甚至可以购买软件来将他们的创意和文字以正确的形式体现到每个环节中去。

过去有些大作家，如斯科特·菲茨杰拉德（F. Scott Fitzgerald），就不是很能适应这套流程。大体而言，能适应的人少之又少。威廉·福克纳（William Faulkner）曾与华纳签约，并和霍华德·霍克斯合作了《空军》（*Air Force*，1943）和《长眠不醒》（1946）等优秀影片，后作才署上自己的名字，而前作则没有。他曾问片厂头领杰克·华纳（Jack Warner），自

第五章 电影的讲述者（一）

己是否可以享有特许权并在家工作。华纳同意后，福克纳便立马动身从好莱坞赶回了自己在密西西比州牛津镇的家。他一边为"这些人"写剧本；一边为自己和公众写小说，而包括他自己在内的所有人都获得了共赢。这是一种罕见的自由，而且也不是单靠福克纳的声誉便可以获得的。它更多的是对福克纳所担任的角色半真半假的演绎，同时在每个人身上加了些许信念坚定、通情达理和自信沉着的品格。

与其他大型的商业企业一样，好莱坞的电影制作通常靠的不是通情达理和自信沉着。金钱和权力才是它的驱动力，而权力建立在让人不得不工作的危机感、愤懑和恐惧心理之上。这便是作家在片厂制度下会觉得境遇悲惨的原因所在。在片厂时代，总监们觉得一切都是理所应当的，而作家们不这么想。一种不愉快的文化氛围笼罩在他们周围，而且当中多数人都觉得自己干得很消极。不过也诞生了两桩好事：其一是编剧协会（Screen Writers Guild），这是一个强大的并且在早年观念偏左的工会组织，它是作家们在30年代成立的用以全力保护自己利益的组织。从过去到现在，编剧协会的一项重要任务便是仲裁作家在一部影片中的署名权。在30年代，它也为作家们提供了一个讨论那些他们不便在影片中表达的政治、学术事务的场所。

另一桩旷日持久的系列事件是从30年代早期到50年代中期出产的那些杰出的片厂电影，这些影片证伪了那些老式的有关文化的神话：通过团队的努力，优秀的故事和强大的叙事结构是可以兼得的。尽管极少电影具有字字珠玑、舌粲莲花的对白，但许多电影的对白是足够优秀的。某些作品还捕捉住了当时语言的韵律（即便因为制片法典[Production Code]的存在和对于违法的普遍恐惧心理，渎神言论直到60年代才出现在银幕上）。当中多数影片都勾勒出了角色的轮廓，推动了故事的发展，并表达了情感。对白是连续性风格的核心组成，并且也开始整合进同故事和动作编织而成的严丝合缝的网。如果一部电影是连贯的，那么观众不会注意到多人经手的故事破绽。同剪辑和音乐一样，它变得一体化和连贯化，而且成了故事风貌的一部分。

如今的编剧群体中，愤懑和自我厌憎的情绪已然少了很多。原因之一是关于编剧流程不再那么懵懂了。多数入行的编剧都明白这是一个合作项目，而且自负心理以及关于独立创作和作品掌控的美妙神话都是空的。或许更为重要的是，编剧这个职业就是为了挣大钱而存在的。处女作便拿25万美元并非耸人听闻，功成名就的编剧能拿好几百万，比如罗伯特·唐恩（Robert Towne）（《唐人街》[*Chinatown*，罗曼·波兰斯基执导] 的作者）或乔·埃斯泰豪斯（Joe Eszterhas），后者因为《本能》（*Basic Instinct*，保罗·维尔霍文[Paul Verhoeven]执导，1992）的剧本而赚了300万美元的薪水。

刻薄点的人会说：利益会把伪善的外衣撕个粉碎；善意点的人会说：越来越多的作家会有意识地选择编剧作为他们的职业，他们明白电影写作的规则，并能融入我们之前讨论过的合作氛围中，而且很少会抱着个人创意的幻想从事自己的工作。他们有创意，只不过其表现方式通常与我们预想的存在差距罢了。

演员

在电影发展的早期，电影工作者和观众都找到了一个忽略幕后人员创作流程的办法：把注意力集中到摄影机前的那个视觉形象身上，这个形象就是电影演员。毕竟演员是一部影片中最易辨识、最易推销，有时也是最易记住的元素。他们创造了一种具象化（embodiment）的幻觉，并赋予故事血与肉。他们变成了我们欲望的仿像[7]——对我们所想成为和我们所想看到之物的再现。他们是我们的集体想象——是关于美貌、性感、浪漫、力量及权力的影像的文化仓库。起初（很久以前的20世纪初期），电影制作者们试图将他们的表演者隐姓埋名，这样就不用付给他们很多薪水，不久后他们便不得不妥协于公众的好奇心——公众的欲望，并且积极推广这些成了他们摇钱树的人。

在此，我们完全可以做出论断：当公众对明星的认知和羡慕已经使电影制作者们了解到"他们可以将电影内的人物故事延展到电影

[7] simulacra：这是后现代文化理论中一个很重要的术语，19世纪晚期附着于其上的一个内涵是指：没有原始实体和原始质地的影像。后经过后现代理论家的延伸拓展，有了不少基于该内涵的诸多解释，在此不作详细展开。

之外从而额外获利"时，才诞生了我们认知意义上的电影——连同宣传、影迷、期待、身份和欲望等附属品。电影叙事成了一大片故事丛中的一个，明星制度成了人见人爱的香饽饽。在银幕内外，观众们都可以生活在对其所钟爱的演员的幻想和欲望之中。与电影主题核心密切相关的性预兆，可以从电影叙事延展到宣传叙事，而且让新闻业成为片厂制度的另一种延伸，互为补充。片厂的电影制作和宣传机器安上了报纸、杂志、广播和电视的齿轮，为的就是写就一部关于性、财富和恣意妄为的超级叙事。时至今日，这套叙事依然通过广播和电视电影评论，通过《今晚娱乐》（*Entertainment Tonight*）、E! 有线电视和网络、《人物》（*People*）杂志、小报以及坐车去贝莱尔区[8]参观"明星之家"的观光项目等进行下去。

然而演员作为创作个体的作用到底为何呢？电影表演，以及从事表演的个体，都应当明白：自己是电影场面调度的一部分。一名表演者是电影叙事空间的一个元素。一名演员在外貌、体势、谈吐、动作和眼神方面的表演方式，可以与镜头中或镜头间所有其他元素产生关联，并进而被观众理解，从而成为电影总体设计中的一个重要元素。如果一名演员很有名，而且在贯穿其事业生涯的每部电影中都有一个独特的招牌体势，那么这一组合中便会增添一种记忆的互动。连贯性和持续性是关键。一名好演员可以在一部电影中或多部电影中保持一种风格的张力。她能在某部特定的电影中创造出一种表演方式，进而形成一种在每部影片中都能被辨识的风格。体势、反应和念白不仅推动了一部电影叙事的发展，而且也通过一系列电影推动了演员演艺事业的发展。

电影表演正是处于舞台表演或其他我们持有的表演观点的对立面，当你明白了电影表演真正为何之后，这一点就变得显而易见了。在电影中进行表演，不需要表现出一种连贯、持续、发展性的叙事驱动式情感——至少对演员来说是如此。表演是由电影结构、场面调度和电影剪辑创造的。演员实际上是在相对短暂的一段时间内、在展现

[8] Bel Air：洛杉矶好莱坞明星们聚居的区域。

相对短暂的动作表情的多个镜次内——通常是源于某场戏的镜头——进行着"表演"(斯坦利·库布里克会一个接一个镜头地拍摄演员念白的镜头，直到所有的压抑和抵抗情绪消失为止，这样他们就能制造出导演觉得有用的效果来)。电影表演的实际过程是连续性风格的组成部分，是在剪辑工作室内通过碎片组合而成的。如果我们将表演定义成一种角色和情境的发展过程，那么实际上创造了表演的是制片、导演和剪辑师。他们强调自己想要突出的东西，掩藏他们不想突出的东西；有时候，如下这些剪辑手法能更加简洁明了地传达意义：当一名特定角色在说话时，将镜头切换到另一件事或另一个人；将一场戏的不同镜次混合使用；在一场戏中切入一个本来留为他用的反应镜头。电影制作者可以通过电影拍摄时的灯光、摄影机位和运动，以及电影组接时的音乐和剪辑节奏来为一场戏增添语调。演员必须按要求利用他/她的技巧和天分来传达情感，而无需对最终剪辑组接完成时这场戏之前或之后发生的事情产生实际的关联感。和作曲一样，演员按需进行创作，而且是以不连续的片段形式进行——一个眼神、一种体势、一段对话。连续性风格创造了现实和情感实在与连续性的幻觉。这样，演员的身体就被赋予外在的直接性——如果不说是血肉的话，而且表达出深切情感的幻觉。

我提到过，非常出色的电影演员都拥有一种天赋：他们可以在某部电影中创造一名角色，同时也能创造出一种在每部电影中传承的表演风格。这些人的表演行为和表演风格，要么已经超越了导演和剪辑的掌控范畴，要么可以用来激发所有人的最佳潜能。某些电影表演艺术家可以创造脸谱(personae)，即由神态、体势和面部表情组成的自身人物版本，其高度连贯性和持续性使其拥有了极高的辨识度，而且有时其趣味性超过了他们参演的影片本身。当这些与一种关乎演员脸谱的文化神话阐述相结合后，一个基于演员的银幕角色和宣传内幕的故事便会在大众的流行意识中建立起来，一个超越了演员单部影片中单个角色的形象也会随之塑成。约翰·韦恩(John Wayne)就不止是

这部或那部电影中的一个人物,即便是死亡,也不能阻止他成为一个不断演进的英雄理念(我们要留意下第九章中韦恩在西部片中的演艺事业)。玛丽莲·梦露(Marilyn Monroe)的形象超越了《七年之痒》(The Seven Year Itch, 1955)和《热情似火》(Someone Like It Hot, 1959)——两部影片均由比利·怀尔德导演,并融入文化中的集体"性危机感",以及有关性活跃、自毁式的女性的神话。其他人或许并没有占据多少文化空间,但依然能吸引我们去关注他们在电影内外的表现:亨弗莱·鲍嘉、亨利·方达(Henry Fonda)、凯瑟琳·赫本(Katharine Hepburn)、罗伯特·德·尼罗、凯文·史派西(Kevin Spacey)、朱莉娅·罗伯茨(Julia Roberts)、布鲁斯·威利斯、萨缪尔·杰克逊、卡梅伦·迪亚兹(Cameron Diaz)、本·阿弗莱克(Ben Affleck)、乌玛·瑟曼(Uma Thurman)等演员,都因其在每部影片中引人注目、张弛有度、优雅从容、特立独行的体势和眼神而享有盛誉。同样,过去和当今那些伟大的喜剧演员也是如此:他们是卓别林、基顿、马克斯兄弟(the Marx Brothers)、劳莱和哈代(Laurel and Hardy)、杰里·刘易斯、艾伦·阿尔金(Alan Arkin)、罗德尼·丹格菲尔德(Rodney Dangerfield)、杰克·莱蒙(Jack Lemmon)、约翰·坎迪(John Candy)、琼·库萨克(Joan Cusack)、史蒂夫·马丁(Steve Martin)。

有些演员对角色的把握可谓收放自如。马龙·白兰度(Marlon Brando)有着让人一望便知的特质,他在表演抬手、点头、委婉表达失望情绪的微妙方式上也有很高的辨识度。在如《欲望号街车》(A Streetcar Named Desire,伊利亚·卡赞[Elia Kazan]导演,1951)、《岸上风云》(On the Waterfront,伊利亚·卡赞执导,1954)、《飞车党》(The Wild One,拉斯洛·拜奈代克[László Benedek]执导,1953)、《教父》(The Godfather,1972)和《巴黎最后的探戈》(贝尔纳多·贝托鲁奇执导,1972)等代表个人最佳表演功力的作品中,白兰度就像一块牢牢吸住摄影机的磁铁——他拥有一种让观众的视线聚焦到自己所饰演

的角色身上的能力，同时他也可以通过自己的表演让角色凸显出来，并成为影片场面调度的中心焦点。"气场强大"（take up a lot of space）这句俗话用在白兰度身上真是再贴切不过了。在一名优秀导演的提点下，他可以让自己的才智服务于电影的叙事。他可以演活一个角色，并让观众觉察到他是如何将其演活的。他先是成为叙事的主心骨，然后随着叙事并肩发展。然而在他完成所有这些行为的过程中，他能让所有的情节都围绕在电影周围，同时让观者的知觉聚焦在自己身上（见图7.3）。

某些当代演员——如比利·鲍勃·桑顿（Billy Bob Thornton）、布里吉特·方达（Bridget Fonda）、威廉·H. 梅西（William H. Macy）、比尔·派顿（Bill Patton）、格伦·克洛斯（Glenn Close）、帕克·波塞（Parker Posey）、约翰·库萨克（John Cusack）、爱德华·诺顿（Edward Norton）——可以像变色龙一样在不同影片的不同脸谱间不停地变换自己的风格。而且总有那么一大堆长着一张熟面孔的或大或小或无名的演员经常在影视剧中抛头露面或担纲角色。他们跑龙套有余，当明星不足，然而在戏中处处可见，同时能传达重要的叙事信息，并且可以锁住我们的目光。他们让我们感到慰藉，就像类型一般——时时处处在场，也时时处处在变。

一名可以维持一种表演幻觉并塑造一名贯穿影片叙事的连贯性角色的天才演员，可被看做电影中的一个创造性角色，但却不是电影的创造者。其脸谱超越了一部电影的演员可被看做另一种叙事的联合创作者：她或他的神话般的人生，在片厂公关人员、报纸和电视的协同营造之下，在银幕内外被描绘出来。那些受雇于人的实力派配角或龙套演员，仅仅是在履行自己的工作职责，帮助丰富银幕及叙事的内容，并且在完工后静静地赶往下一个片场接手下一个角色。所有这些人都需要靠另一名创造性角色来辨识：这个人就是观众。观众欣赏着影片中的演员表演，搜寻着名人的身影并对其做出反应，同时沉浸在一个关于"欲望、满足、最终失落"的故事中不能自拔——间或伴有剧中角

色的悲剧性死亡，而角色本身也是个半真半幻的虚幻影星形象。

让我们进行一下小结。在电影制作的不同阶段，都会有一群创作人员参与其中：从编剧到作曲，从美工师到摄影师再到电脑图形设计师。摄影机前则有演员的创造性表演。显而易见，电影是一项集体作品，其中每个个体的贡献组成了最终的整体成果。尽管如此，合作却并不代表共有（communal）。想象性碎片的拼接方式很少是委员会决议的结果，而且从来不是各个成员间达成的共识。总有某个人会在电影制作中承当负责人的角色，他整合工作、发号施令、协调工作——执行权力。我们还剩下两名角色没有讨论，他可能是一部影片的主要创作力量，也正好匹配该等级制度中的首脑一角：他们就是制片人和导演。围绕这两名角色之间展开的权力、创意，以及创意的神话的争论，至今不绝如缕。

制片人

奥逊·威尔斯曾说过，没人能搞清楚制片人到底是干什么的。在学院奖颁奖典礼上，"最佳影片"的殊荣是授予获奖影片的制片人的。在一部影片的职员字幕表上，制片人的字幕十分醒目，尽管这一职位经常会分化成好几个人：监制（executive producer）、联合制片（coproducer）、助理制片（associate producer）、执行制片（line producer）。这些人到底是干什么的？从一些因素来看，**制片人**是项目发起者、资金筹措人、影片交易者以及影片的监督者。制片人也是一个江湖骗子，一个自大狂，常常自以为是到够格充当暴君。制片人及其同伙拥有金钱，并代表金钱。她会监督剧本、卡司[9]、设计和导演。制片时常会在拍摄期间出现在拍摄现场，并且在电影组接阶段到剪辑室转悠。所有这些控制条例，赋予了制片人一项在影片上留下其美学印记的权利。即便只是建议改变一个镜头角度或一段演员的念白，抑或在剪辑时剪掉几帧画面或整场戏，再抑或是为了从**美国电影协会**（Motion Picture Association of America，简称MPAA）处获得合适的影

[9] casting：指电影人物和角色的挑选工作。

片分级，制片人也乐意将自己的行政创意延展到艺术领域。

制片的权力不能被低估，在好莱坞也从未被低估过。1923年，路易斯·B.梅耶（Louis B. Mayer）将欧文·撒尔伯格（Irving Thalberg）委任为米高梅的监制，同时重新规划了电影制作流程，并将导演降格为另一种合同工，在这之后，制片人就成了美国电影制作体制的中心。梅耶和撒尔伯格是将电影片厂当成艺术产品的工业组装流水线进行建设的两个人。片厂首脑通过负责影片的监制来统管好莱坞电影制作全局。身在纽约的片厂所有者（有时是片厂首脑的亲戚）把控财政。监制与片厂老板在片厂一起挑选故事和明星，并向单独的影片委派制片人。每部影片的制作人员，会根据编剧、明星、导演和摄影师与项目的匹配度、合适度和档期进行编配。监制向每部影片委派制片人，而制片人监督每天的影片制作，同时从监制和片厂老板那里得到命令来干预全体人员的工作。他的话就是法律。他的创造性体现在权力的行使过程中，他会让他们按照计划和日程进行工作，同时保证影片能维持片厂的风格和标准。

片厂制度创造了一套完美的命令和管控等级体制。它安插了一名主要职责是"保障工作按照管理层的设想进行"的角色来当负责人。该体制会调停和减弱创造力，因为片厂代表会一直在场，以保证影片按照片厂的方式制作。如果说这套体制压制了想象力的恣意驰骋，那么它也会容许小范围的创意实现，并且可以在制作出一些隶属于各个片厂的统一风格的作品时，还能够有所变化。这样的创作宽容度只会涌现出不少庸才，不过当中也有可供实验的余地。奥逊·威尔斯1939年被雷电华聘请到好莱坞之后，他就拿到了多部享有最终剪辑权[10]的影片合约。他制作的影片由雷电华发行。这类合约古往今来没有几个人可以签到。这也成了威尔斯从一开如就被好莱坞厌弃的事情之一。不过在最近的一本威尔斯的传记中指出，片厂从未放弃过（对其影片的）控制权。他们坚持要随时进行磋商，并出于审查目的而保留对影片的剪辑权。虽然威尔斯是《公民凯恩》的制片兼导演，但雷电华从

[10] final cut：顾名思义，是指影片拍摄完成后，最终上映的成片剪辑是按照拥有该权力的人的意志完成的。

未放手过任何事情。当雷电华施行管理改制，并在推出了新的片厂口号"雷电华要讨好观众，而不是讨好天才"之后，便将威尔斯扫地出门了，这也预示了在片厂制度中进行创作实验将永远不会是一件高枕无忧的事情，它只能在恰当的时机存在。威尔斯在巴西开始拍摄美国政府投资的纪录片《一切为真》(It's All True) 时被开除。他为雷电华拍摄的第二部影片《安倍逊大族》的剪辑工作，连同该片最后一场戏的补拍工作，以及对许多出色素材的丢弃处理，都是片厂所为。

在后片厂时代，制片的角色只是动了些皮毛。有些制片人依然为片厂工作，而且有时成了管理者，许多人成了自由职业者（还有女性制片人，如最终坐上制片交椅的动作片制片人盖尔·安·赫德[Gale Ann Hurd]）。片厂本身不再是自给自足的工厂，而是成了大型公司（常常是跨国公司）的一部分，这些大公司与电影制作没有关系，只不过其一部分资产恰好是片厂而已。尽管片厂的规模似乎大不如前了，但权力依然握在它的手中。虽然制片人不再有一个需要汇报的老板了，但她依然是电影投资与电影产品之间的中间人，而两者通常是由制片牵线搭桥的（尽管并非回回如此：现在，一部电影可以由一个经纪人、一个导演或一个明星牵头，他们经常会雇一个制片人来做事，或者如当今常常发生的那样，给明星挂个联合制片的头衔便足矣）。与过去的片厂时代不同的是：现在几乎没有"批量生产"的东西，人员也不是随处一抓一大把了。在电影制作流程的周边领域产生了一大批服务性商业：器材租赁供应商、录音棚、卡司经纪公司、数字特效公司、餐饮服务供应商以及大权在握的、代理所有编剧、摄影师、作曲、美工师等诸如此类原先属于合同工的明星经纪公司。这门整合生意已经变得复杂了，而制片人得想方设法斩断乱麻，并让影片最终获利。

那么，有伟大的制片人存在么？当然有，约翰·豪斯曼[11]便是其一，在奥逊·威尔斯前往好莱坞之前，他一直都是威尔斯的制片人，随后担任了包括《公民凯恩》在内的许多其他杰出影片的制片人，同时他也是一位对导演的作品异常敏感的人。当今电影界，有个人可

[11] John Houseman：原书中写成 John Houston，但约翰·豪斯曼并未使用过这个别名，因此为原作者笔误所致。

能敏感不足但才气有余,他就是动作片大师杰里·布鲁克海默(Jerry Bruckheimer),他在节奏感强、高潮迭起的影视剧方面很有一套(他是《犯罪现场调查》[CSI]系列剧的监制之一)。迪斯尼子公司米拉麦克斯(Miramax)的主管鲍勃和哈维·韦恩斯坦兄弟[12]成就了无数由他们制片或发行的半独立电影的辉煌,如《低俗小说》(昆汀·塔伦蒂诺,1994)、《时时刻刻》(The Hours,史蒂芬·达尔德里[Stephen Daldry]执导,2002)、《芝加哥》(Chicago,罗伯·马歇尔[Rob Marshall]执导,2002)、《纽约黑帮》(Gangs of New York,马丁·斯科塞斯执导,2002)和《华氏911》(Fahrenheit 9/11,迈克尔·摩尔[Michael Moore]执导,2004)。

[12] Bob and Harvey Weinstein:两人目前已经不再担任米拉麦克斯公司的高管职务,而是自立门户成立了韦恩斯坦影业公司(The Weinstein Company)。

不过结论就像我们此前所说的,制片的创作能力是体现在管理上的。他得明白如何牵头、协调和斡旋。他必须坚信他拥有一种可以造就商业成功的直觉,并利用一名雷厉风行的管理员所具有的控制权,将这一直觉贯彻到整个影片制作过程当中。他得坚信他知道"观众需要什么",并且让一部既符合观众口味又能满足片厂和发行方要求的影片得以完工,而且得用老板唯一能接受的衡量标准来评判影片成功与否:票房收入、有线电视订单量和录像带出租量。如若不然,那么索尼(哥伦比亚电影公司的所有者)或报业巨子鲁伯特·默多克(Rupert Murdoch,其新闻集团旗下拥有20世纪福克斯电影公司),甚或时代华纳影业集团,抑或维亚康姆(派拉蒙影业的所有者,同时也是CBS的东家,更不用提MTV和Blockbuster Video了),抑或是新近加入的财团(conglomerate)——名如其文——维旺迪环球娱乐公司(包括环球影业、通用电气和NBC国家广播公司)就不会让这些人继续为其制作影片。

我们并未完全回答掉一个问题:电影是谁拍的?即如果我们依然去寻找符合个体创作传统的电影制作范例,那么我们就没有回答完这个问题。即便我们能接受集体创作的理念,那么意识形态的交替角力几乎仍会一直持续下去,并迫使我们说出"任何团体创作的作品都不

会很有创意"的言论。因此,即便最终的答案不能真正满足我们对创作这一浪漫神话的长久期待,我们也将继续搜寻的步伐。尽管,"找出栖居于一部想象性作品内,并在作品周围以灵韵形式存在的创作者"的文化期望一直十分强烈,而且其强烈程度到了没有这种期望,便会让人对一部作品失去敬意。只要影片还是一种"他们的"产物,而非他/她的产物,它在影评人的观念里就依然是一团乱麻,任何快刀都斩动不了它。为了严肃地看待电影和研究电影,一个单独的、可辨识的作者形象(他不会是在学术和学院圈里不被敬重的管理者)就得被界定出来。而且实际上,这个人已经被定义了出来,或是以一种猎奇、间接的方式被想象了出来,而这个人就是我们下一章的讨论对象。

注释与参考

关于个人主体以及不断变换的位置,有一部十分精彩也有待商榷的参考著作是Kaja Silverman的 *The Subject of Semiotics* (New York: Oxford University Press, 1983)。

勇敢的读者可以去拜读一下让-路易·鲍德利 (Jean-Louis Baudry) 在 *Film Theory and Criticism* 的第355至366页上的文章《基本电影机器的意识形态效应》[13]。关于作者存在性的最佳也是最清晰的理论当属米歇尔·福柯在Vassilis Lambropoulos和David Neal Miller主编的 *Twentieth-Century Literary Theory* (Albany: State University Press of New York, 1987) 一书中第124至142页的文章 "What Is an Author?"。

摄影师	介绍摄影师的最佳作品之一当属一部叫做《光影的魅力》(*Visions of Light*) 的电影汇编集 (Arnold Glassman, Todd McCarty, Stuart Samuels, 1992),录像带版本和DVD(为宜)版本都可以找到。其中有很多很好的评论和非常棒的视觉范例。
电脑图形设计师	Lev Manovich在之前(第一章)曾被引用过的 *The Language of New Media* 一书中曾详细描述过电影中的电脑图形设计工作。
声音	有声片的早期历史,可参见第一章中曾有引用的Cook的 *A Narrative History of Film*。关于当今有声片理论的论著合集可参阅Rick Altman编撰的 *Sound Theory, Sound Practice* (New York: Routledge, 1992)。
剪辑	关于电影剪辑的一本佳作是由导演卡雷尔·赖斯 (Karel Reisz) 所著的 *The Technique of Film Editing* (New York: Hasting House, 1968)。
作曲	因为极少有人既有电影批评的天赋,又是电影音乐的专家,因此关于电影音乐的著作并不多见。最近的两本著作是Kathryn Kalinak的 *Setting the Score: Music and the Classical Hollywood Film* (Madison: University of Wisconsin Press, 1992) 和Royal S. Brown的 *Overtones and Undertones: Reading Film Music* (Berkeley, Los Angeles, London: University of California Press, 1994)。关于电影中流行音乐的

[13] 中文读者可参见中国人民大学出版社出版的"视觉文化系列"丛书的第三卷《凝视的快感:电影文本的精神分析》(北京:中国人民大学出版社,吴琼编,2005)一书当中的第18至32页的译文(吴斌译)。

使用，可参见Jonathan Romney和Adrian Wootton编撰的*Celluloid Jukebox：Popular Music and the Movies since the 50s*（London：British Film Institute，1995）和I. Penman的文章"Jukebox and Johnny-Boy"，收录在*Sight and Sound 3*，no.1（April 1993），pp. 10—11。斯特拉文斯基在好莱坞的故事可以在Otto Friedrich的*City of Nets：A Portrait of Hollywood in the 1940's*（New York：Harper & Row，1986）中的第38至39页，以及John Baxter的*The Hollywood Exiles*（New York：Taplinger，1976）中的第220至221页中找到。

编剧　有个故事可以说明有时编剧署名的困难程度。1995年有部名为《冤家路窄》（*Bulletproof*）的影片上映，编剧署名给了一个叫Gordon Melbourne的加拿大人。事实上，影片是由美国人Mark Malone写的。影片中放入这个伪造的编剧姓名是为了让影片在加拿大享受避税政策（参见《纽约时报》1995年5月21号第11—12版）。想要了解好莱坞编剧的总体概况，可参见Richard Corliss的*Talking Pictures：Screenwriters in the American Cinema*（New York：Penguin Books，1975）。若想了解好莱坞编剧的某些故事，可参见Tom Dardis的*Some Time in the Sun*（New York and Middlesex，England：Penguin，1981）。

演员　最近有两部书是关于演员的，它们是詹姆斯·纳雷摩尔（James Naremore）的*Acting in the Cinema*（Berkeley and Los Angeles：University of California Press，1988）和Christine Gledhill的论著合集*Stardom：Industry of Desire*（London and New York：Routledge，1991）。同时可参见Richard Dyer的*Stars*（London：British Film Institute，1979）。关于库布里克作品与演员的关系，可参见Vincent LoBrutto的*Stanley Kubrick：A Biography*（New York：Donald I. Fine，1997），以及John Baxter的*Stanley Kubrick：A Biography*（New York：Caroll & Graf，1997）。文化历史学家Garry Willis曾写过一部关于约翰·韦恩的重要著作：*John Wayne's America：The Politics of Celebrity*（New York：Simon & Schuster，1997）。

制片　威尔斯的传记由Frank Brady写成，名为*Citizen Welles：A Biography of Orson Welles*（New York：Scribner，1989）。威尔斯的《一切为真》最近已被发现并剪辑成片。该片于1993年发行，距离其拍摄期已有50多年的岁月，距离导演的逝世也有7年之久。威尔斯为《安倍逊大族》拍摄的原始素材至今未得重见天日。Robert L. Carringer完成了一个印刷版的"重建"，名为*The Magnificent Ambersons：A Reconstruction*（Berkeley：University of California Press，1993）。

第六章

电影的讲述者（二）：导演

还有一个人物我们尚未讨论过，这个人也可以说是电影制作过程中最具创造力的个体：导演。如我们即将见到的一般，无论是在影片制作还是影片的批评分析过程中，导演扮演的是一个颇具争议性的角色。在我们对几位导演的作品展开讨论之前，我们有必要了解下这段历史当中的某些内容。

作者论的欧洲起源

从历史角度而言，欧洲电影的个人化程度要高于美国电影。尽管欧洲也曾出现过主流的拍摄机构，如英国的谢伯顿制片厂（Shepperton）和伊林（Ealing）制片厂，法国的高蒙（Gaumont）和百代（Pathé）影业公司，以及二战前德国的乌发（UFA）电影制片厂（该厂受到了美国片厂的大力资助），然而其制片规模却从未企及好莱坞片厂。直到晚近，日本以及世界其他地区的某些国家，都有庞大的拍摄设施存在。即便到如今，印度的电影产量也要高过好莱坞。事实上，"宝莱坞"（Bollywood）出产的这些（在西方人眼里）富于异国情调的神秘超现实主义爱情歌舞片，如今正在走进美国观众的视线。在欧洲，小团队和独立制片才别具风格。电影导演经常主笔或参与编剧，并且对剪辑过程予以指导。制片人只是另一个职能人员，极少有人会享有在美国电影制作过程中那样的无上权力。其他国家拍摄的电影——特别是那些拍给

国际观众看的影片——通常更具个人特色，并且较少依赖美国电影制作者喜闻乐见的元叙事和套路化角色。然而，千万不能因此而落入对欧洲电影浪漫化谀赞的窠臼之中：其中某些电影与众不同，部分导演把握住了机遇，而有些影片比绝大多数美国电影更为紧张复杂。法国的让·雷诺阿（Jean Renoir）和马塞尔·卡尔内在战前时期的作品，弗里茨·朗和F. W. 茂瑙在德国时期的作品（在此仅举几例），以及二战后欧洲电影大爆发时期的作品都是一种强健而独立的电影智慧的佐证。不过有两点我们得牢记在心：为欧洲本土观众群消费所摄制的影片，依然是基于特定文化群体所偏爱的俗套和叙事样式的（一如之前提及的印度电影），而且其拍摄方式就如美国电影般拘泥。而且，欧洲和世界上其他国家的电影也未曾达致美国电影般的多样化程度，同时也鲜有充沛的能量，而且也没有实现很高的流行度——这也是我们在一种大众艺术中搜寻创作个体时的关键要素。欧洲人对美国电影的热情比对自己国家影片的还要高。

电影中个体创作者的神话——或法文中对作者（author）一词的表述：**作者（auteur）**——间接地通过二战后法国和美国之间的政治经济争议显出了端倪，而战后一群拥护美国电影并对本国电影不满的法国知识分子身上强烈的表达企图，则是该神话的直接催化剂。无论何时何地，每当美国电影威胁到该国本土电影的生存时，那类政治经济争端便会出现。法国人试图通过一种限定美国电影和法国电影数额比例的政策来解决这一问题。在1940至1944年纳粹占领时期的法国，美国影片是不允许出现在法国银幕上的。战后，之前好多未曾得见的影片涌进了这个国家，而影迷们则欣喜若狂。法国电影制作者们希望和洪水猛兽般的美国电影一较高下，并且通过拍摄一些"优质"（high-class）电影来争取法国电影的配额。他们拍摄极其乏味、通常是舞台剧般的电影，而且多基于流行文学或文学名著改编，例如克洛德·奥唐-拉腊（Claude Autant-Lara）的《红与黑》（1954）改编自司汤达的法国古典文学作品。这群年轻的电影爱好者——他们迅速成长为影评人，并且在

50年代晚期因**法国新浪潮**（French New Wave）之名而成了同代人当中最具影响力的电影工作者——对自己国家的电影大加鞭笞，而将美国电影奉为圭臬。弗朗索瓦·特吕弗、让-吕克·戈达尔、雅克·里维特（Jacques Rivette）、埃里克·侯麦（Eric Rohmer）和克洛德·夏布罗尔（Claude Chabrol）用厌恶的口气指摘本国的电影人，而颇具影响力的刊物《电影手册》（*Cahiers du cinéma*）则是他们的主要言论阵地。让-吕克·戈达尔如是评价他们："你们的机位运动之所以丑陋不堪，是因为你们的影片主题太烂；你们的演员表演之所以如此差劲，是因为你们的对话毫无意义；一言以蔽之，你们根本不知道如何创作电影，因为你们会在不久的将来连电影是什么都搞不明白。"

那谁又是懂电影的呢？按照这些法国人的说法，某些欧洲导演，如让·雷诺阿和新现实主义导演罗伯托·罗塞里尼（Roberto Rossellini）是懂电影的人。不过最关键的是，依照他们的目之所及，一批美国电影工作者才是深谙此道的人：奥逊·威尔斯和阿尔弗雷德·希区柯克；约翰·福特、霍华德·霍克斯和奥托·普雷明格（Otto Preminger）；尼古拉斯·雷（Nicholas Ray）、拉乌尔·沃尔什（Raoul Walsh）、萨缪尔·富勒（Samuel Fuller）——实际上有些人一直以来连美国影迷都不是很了解——是被供奉在伟大导演万神殿中的神明。戈达尔、特吕弗和他们的同侪认为，这些美国电影人形成并保持了一种我们在上一章中一直苦苦寻觅的特质：个人风格。这些法国影评人设想出了美国电影中很重要的一些东西，这些东西不仅为他们自己开拓了在本国和之后国际化的电影事业路线，而且也让电影研究在美国成了一门被人正视的学问。他们的思想成果让电影得到了尊重。他们的结论是：尽管片厂制具有匿名和大批量生产的性质，尽管影片中可能参与创作的人有制片、编剧、摄影和演员等，尽管有片厂的存在，尽管一部影片获利有多有少，但连贯性和一致性可以在一系列影片中被发现，而这些影片与一个人的名字紧密关联：导演。

作者论

　　风格连贯性的基本原则是由法国影评人提出的,随即在60年代中期经由美国影评人安德鲁·萨里斯(Andrew Sarris)之手,被冠以作者论的名义引入了美国。作者论的原则基于这样的假设(暂且不论其真假如何):导演是影片结构中的掌控力。萨里斯认为,这种掌控力包含三方面的基本特性。第一种是可以彰显导演表现化地理解并运用电影制作技艺的技能水平。第二种是连贯的个人风格,即可以在每部影片中被甄别出来的一系列视觉和叙事特性。举例来说就是,奥逊·威尔斯对深焦镜头和运动镜头的运用;约翰·福特将纪念谷作为他想象中的西部风貌外景地的处理(我们将在第九章中加以讨论);希区柯克对"交错式轨道镜头"的运用,及其在一名角色接近或看见一件具有威胁性的物体时,与这个慢慢靠近的不祥之物之间进行多变的正/反打处理,还有表现某个角色处于脆弱境地的俯拍运用;斯坦利·库布里克的对称构图和精心设置的、几近符号化的色彩主题;大卫·芬奇黑暗风格的场面调度,沿着潘纳维申的银幕水平线进行创作的手法;奥利弗·斯通非同寻常的蒙太奇手法。瑞典导演英格玛·伯格曼在表现角色沉迷于一种存在主义式的绝望情绪时所采用的紧凑特写处理;德国导演赖纳·维尔纳·法斯宾德利用门廊和门框来为演员进行构图的处理手法(法斯宾德的作品将在第九章中加以分析);他的同僚维姆·文德斯(Wim Wenders)拍摄的关于男人开车在德国或美国的城市间穿梭的影像,这些都是可以彰显导演特殊视角的感知世界、制造影像的方式。我们得明白:这些风格特性是形式化的,有时甚至是符号化的意念和感知表达。纪念谷之于福特,就是西部和所有边疆神话的再现,而这一再现在他的每部电影中都会一再出现。希区柯克的运镜策略表明:他对角色身处困境重重、危机四伏甚至有杀身之祸的境地中的展示方式有过一定的思考,而这些都表达了一种他所构想的"充满不安、间或有暴力"的情境理念。芬奇在《七宗罪》(1995)、《生日游戏》

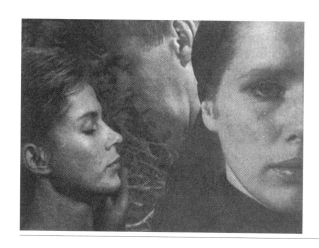

图6.1 面孔的张力：英格玛·伯格曼在《假面》（Persona, 1966）中对特写的极端运用。

（1997）和《搏击俱乐部》（1999）中所塑造的黑暗城市景观，也等同于一种对"万事皆表里不一"的压抑世界的表现。

风格不是装饰，而是千变万化的视觉创意、情感表达和电影语言化的思考方式，而且会被导演在一部接一部的影片中反复使用。这种"语言"可能由好莱坞风格的个体变奏组成，或者得益于新的电影洞悉方式的引入。因此，便有了在萨里斯看来最为重要的第三种作者特性：一种统一的世界观、一系列连贯的心态和意念。萨里斯称之为"涵养"（interior meaning）或境界（vision），但也可以称之为一种世界观、一种哲学，或一种个人化叙事，后者要么是特定导演的独门法宝，要么是一种针对更大的叙事惯例的主要和一贯的变体。

法国导演让·雷诺阿曾说过，一名导演需要全数习得与电影相关的技法，然后再悉数忘掉。电影化思考的能力、知道如何放置机位、知道如何在画面中创造动静效果、了解如何给演员构图并指导其表演、知道如何做恰如其分的剪辑——这些都是作者的初级标志。习而后忘的技艺就成了风格，因为风格就是对技术的创意性使用。任何受过良好电影训练的人都能拍出一个仰拍镜头，即摄影机对准一个赫然呈现在它面前的人。然而只有电影才子才能将这种技艺转化成一种风格特色，而且唯有真正的电影化想象力才能将其表述为一种世界观。

奥逊·威尔斯就喜欢使用仰拍镜头（见图3.34），在他的手里和眼里，这成了一种延展水平线、扭曲一名角色周遭世界的方式。他通过这种形式来揶揄一名角色的精神意志，或者来预见一名自以为大权在握的角色的陨落。这成了威尔斯的迷宫世界景象中的一部分，在这个世界中，人类形象只有暂时性的主导权。这与希区柯克利用俯拍镜头来观察处于脆弱时刻或道德危机关头的角色是不谋而合的（见图3.28）。

在约翰·福特的西部片景观中，人物形象超越了构图的体例（见图9.1—9.3）。它们描绘出了西部神话中的变动景象：定居与家庭生活，作为大地力量的印第安人，以及孤胆英雄踏上由东向西的必然征途时，作为障碍出现的不法之徒。福特的视觉风格将个体固着在符号化的西部景观中；将女人固着在家庭景观的中心，处于舒适的家园内部，与此同时，男性则骑马驰骋到外围去行使安全保卫。通过许多部由不同的人编剧、不同片厂筹拍的影片，福特用电影的语言对我们的西部记忆和西部神话进行了质询，并逐步发展确立了一套动态的保守主义观念。他坚定执著、对自己的作品讳莫如深、隐而不现；他是一名优秀的电影工作者，不动声色地发展出了自己的风格和叙事。他不断发展自己的西部理念，并最终转向了批判。他晚期的电影，如《搜索者》（*The Searchers*，1956）和《双虎屠龙》（*The Man Who Shot Liberty Valance*，1962），便开始质疑他最初确立的边疆英雄主义理念。

罗伯特·阿尔特曼——下列原创影片的导演：《陆军野战医院》（*M.A.S.H*，1970），《雌雄赌徒》，《漫长的告别》（*The Long Goodbye*，1973），《纳什维尔》（*Nashville*，1975），《大力水手》（*Popeye*，1980），《詹姆斯·迪恩并发症》（*Come Back to the 5 & Dime Jimmy Dean, Jimmy Dean*，1982），《大玩家》，《银色·性·男女》（*Short Cuts*，1993）；在此仅举几例——对推拉镜头的使用到了几近痴迷的地步。这项技法便顺理成章地成了他视觉风格的组成部分（尽管在他晚期的作品中已较少出现）。他把它当成一个探头，以这种方式接近并越过演员，同时以这种方式让身为观众的我们明白：在部分意义上，观影是一种欲望，这种欲

望总想要我们去接近一张总是从我们面前溜走的面孔影像。阿尔特曼用推拉镜头——特别是当他将其与一种长焦镜头和宽银幕构图相结合后，这种组合让影像平面化、空间幽闭化——不断地否定着我们的欲望。他玩弄着我们所想见之物，将镜头推近后又溜开，并最终将我们的视线孤立在人物和人物间的关系上。

 推拉镜头连同其他的构图和剪辑技法，成了阿尔特曼风格的一部分，不仅仅因为他总是使用这些技法（如果是这样，那这些技法就只是在重复而已），而且也因为它们是其电影化思维方式的核心因素。他对于权力、个人与他人和环境间的关系、故事接近或错过真相的方式、电影揭示并隐藏个人历史和全球历史的方式等诸多方面的独特理念，都是通过这些技法向观众进行传达、呈现和生成的。

 他们都佐证了一个关于作者论的中心观点：一旦你看过几部某个作者的影片，并且了解了他/她的风格特质、世界观、政治观、历史观、社会秩序观、精神观、性观念和权力观念，你便能在其他任何一部属于该导演的作品中将这些元素识别出来。英国批评家彼得·沃伦（Peter Wollen）将其置入了结构主义的术语范畴，并提出：如果我们提取作者作品的主干，并将属于每部电影个体部分的叙事变体加以剔除，我们就会发现一个基本的主题和风格特性结构，一种以电影化的眼光看待并理解世界的抽象样式。这种样式随后成了一种模板，我们可以在这个模板上看到每部作者电影的形式和内容的生成过程。让·雷诺阿的说法更直接，他说：一名导演终其职业生涯其实就拍了一部电影。

 一言以蔽之，对作者作品的研究——如同研究小说家、诗人、画家或作曲家的作品——成了一种发现主题和形式样式的方法，它的发现对象还包括：相似观念间的关联和抵触方式，影像如何以相似的方式进行架构，一种连贯的历史和人类行为观念是如何通过艺术家的作品发展起来的。这是一种省心省力的探索方式，因为它是在个人层面上进行的相似性推演。我们可以通过识别他/她的标记来深入研究一位

电影工作者；我们可以从中找出——如同我们在文学、绘画或音乐中做的一般——一种创意性的人格。正因如此，作者论的发展使得电影研究成为一门学科变成了可能。当我们研究小说时，我们从不会考虑匿名创作或合作的问题，除非这部小说是合著的。作者与作品是连在一起的。我们在研究梅尔维尔[1]或斯坦贝克[2]时，从来不会将一部小说的作者称为"他们"。通过假设甚至虚构的方式，作者导演把电影放入了和其他人文学科相同的范畴。现在，我们可以将个人与他们的作品关联起来，并且对单个创意发展出来的风格和意义结构进行分析。将单个创意与一系列电影加以关联的方式，还能让电影学者们把电影从一种作为匿名商业形式的争议性地位中解救出来，并还原为严肃艺术家的想象表达。因为法国人发现了在好莱坞制片体系中发展出了自身风格和境界的作者，所以美国电影最终也脱离了作者匿名的苦海。

作者论的成功带来的影响是空前的。电影被重新发掘并得到了尊重，分析方法论也遍地开花，而且一套全新的研究学科也得以建立。电影制作者们现在可以颂扬他们自己的媒介了。为了对他们发现并创造的好莱坞作者表示尊崇，作者理论的创始者们——戈达尔、特吕弗、夏布罗尔以及其他法国新浪潮的电影工作者们——拍起了电影。他们会在自己的影片中间接提及美国电影——一个可能源自某部弗里茨·朗影片的运动镜头创意，一个借鉴自道格拉斯·瑟克（Douglas Sirk）言情剧的构图，一个源自文森特·明奈利（Vincente Minnelli）的演员体势，一段来自霍华德·霍克斯的台词，一段来自尼古拉斯·雷的《琴侠恩仇录》（*Johnny Guitar*，1954）的对白。新浪潮创造了一片电影的宇宙并尊之为荣，并且暗自认同了T. S. 艾略特[3]的著名论文《传统与个人才能》（Tradition and the Individual Talent）中所持的观点。艾略特认为，诗歌是共存并可以相互影响的。电影亦然。就像一位新诗人，一名新的电影工作者回应、影响和丰富的对象是现有的电影宇宙；新电影吸收老传统，并随即成为整个电影宇宙的一部分。

作者论提出后，在其倡导个人化表达的感召下，许多美国电影工

[1] 赫尔曼·梅尔维尔（Herman Melville）：美国小说家，《白鲸》（*Moby Dick*）的作者。出于对其小说的崇拜，法国导演让-皮埃尔·梅尔维尔（Jean-Pierre Melville）便起了和他相同的名字。

[2] 约翰·斯坦贝克（John Steinbeck）：美国作家，《愤怒的葡萄》（*The Grapes of Wrath*）和《伊甸园之东》（*East of Eden*）的作者。

[3] T. S. Eliot：美国作家、诗人，代表作《荒原》等。

作者迈向了艺术的成熟境地。与那些通过在片厂内摸爬滚打习得手艺的好莱坞前辈不同，这些新导演都是电影科班出身，并且都是通过学习电影史来了解电影制作的。同法国新浪潮导演一样，他们在自己的作品中指涉其他影片，并常常把电影制作本身当成主题之一，以此来颂扬自己的学识和媒介。与那些吸收了古典好莱坞风格及其隐匿的故事带入方式的前辈不同，某些当下的电影工作者——特别是那些在60年代末和70年代初开始入行的人——不太会隐藏自己的风格，也不会让我们忘记自己是在看一部电影。他们更倾向于突显电影及其方法的存在，并且邀请我们去观看故事，理解观看这个故事的门道。他们经常拍摄复杂的电影，表达异于常规的观念。

罗伯特·阿尔特曼

让我们先把讨论中心转回到罗伯特·阿尔特曼身上。若要说最能代表阿尔特曼风格和视觉的影片，则非《银色·性·男女》（1993）莫属。影片由作家雷蒙德·卡佛（Raymond Carver）的一系列故事改编而成，迄今为止，这是反映"性别不平等"和"女性物化"问题的最有力的电影作品之一，同时它也是一次伟大的叙事实验。通过一系列多数发生在洛杉矶中下层阶级人物身上的复杂交织故事，影片揭示了性别差异甚或是性别恐慌的主题。众多人物——他们的故事通过偶遇、交际社团交织在了一起（一个关于阿历克斯·崔贝克[4]及其主持的电视节目《危险边缘》[5]的玩笑贯穿影片始终）——以及一刻不停的、如探头般的推拉镜头，共同揭示出了性别间的敌意关系，而这种关系既是公开化的也是无意识的。影片似乎发现了一种几乎具有普遍性的现象：对个人感受和不当行为的漠视。一群男人在钓鱼野营的过程中发现了一具漂浮在水中的女性尸体。他们没有报警，而是继续钓鱼。当其中一名男人回家把这件事情跟自己的妻子说了之后，他的妻子下床去洗了个澡，好似她想重新体验下那名死者当时的处境，同时洗掉她丈夫因为麻木不仁而给自己留下的创伤。她去参加了那名女子的葬

[4] 此人原名为Alex Trebek，没有Trebeck这一别名，此处有可能为原作者笔误。
[5] *Jeopardy*：这是一档问答类智力冲浪节目，类似于中国中央电视台的《开心辞典》，选手回答对指定的问题将获得巨额奖金，否则就会被淘汰。

礼，并且在来宾簿上签字时只做了一个签字的动作，她宁愿和那群男人眼中的死去女子一样，保持自己的匿名性。

影片中充斥着连环欺骗行为（两性都有）、数年前夫妇中一位对另一位所犯过错而引发的积怨，以及导致了深度愤懑并最终演变成暴力的针锋相对。其中一名男子是一个泳池清洁员，他对妻子通过接电话性爱的工作来贴补家用一事怀有很深的怨恨心理，于是他带回一个姑娘并把她杀了。他作案时发生了一场地震，于是这名被害女子的死因便被媒介归结成了自然界剧烈冲突（upheaval）的牺牲品，而事实上她是两性间剧烈冲突（upheaval）的一个牺牲品。

尽管《银色·性·男女》偏向于同情遭受多种方式凌辱的女性一方，但在某种程度上它是厌世的，总体上对两性关系抱着冷峻和悲观的眼光。与一般讲求两性结合团圆的言情剧惯例相反，影片在表现性别与性如何通过多种方式让人与人之间变得冷漠与疏离方面具有惊人的洞见性。它试图教人领会这样一个道理：后女性主义时代的生活，并未比女性应该"安身立命"的时代好到哪里去，而且男性甘愿处在性别主导地位——好似它是理所应当的。阿尔特曼知道文化中没有所谓的理所应当，在人际关系中尤为如此。他的人物都在抗争着这一事实，而他永不停息的探头式摄影机将他们的斗争逼仄到了极限。《银色·性·男女》是一部纲要电影（summary film）。它是阿尔特曼将近50年从影生涯中积累下来的焦虑、技法和世界观的集大成。他会因为终

图6.2 在《银色·性·男女》的这张剧照中，片中多名人物中的一些聚在一起参加一场派对。其中一位男对妻子很久前的出轨怒不可遏，他穿得一如本人，是个小丑。

其一生所担当的好莱坞风格惯例和叙事的掘墓人角色而永垂影史。

马丁·斯科塞斯

马丁·斯科塞斯——至少在近几年之前——是那类通过电影史了解电影并一直试图再造这些影片的明星影人代表。他是60年代中期纽约大学电影学院的毕业生和兼职讲师，而今他已经成了美国最为知名和最具自觉意识的电影工作者之一。他的作品横跨多种类型，并曾与多家片厂合作，同时发展出了一套统一且明晰的风格。他也附带地影响了一众人成为他的效仿者，其中包括昆汀·塔伦蒂诺，以及许多拿自己的首部和次部电影向斯科塞斯作品致敬的年轻电影工作者（试想下《低俗小说》[1994]、布莱恩·辛格的《非常嫌疑犯》[*The Usual Suspects*，1995]、凯文·史派西的《白鳄鱼》[*Albino Alligator*，1996]等，实际上所有包含黑帮元素的处女作都是）。甚至更多的影坛熟手也拍摄了效仿斯科塞斯的作品，比如英国导演迈克·内维尔（Mike Newell）的《忠奸人》（*Donnie Brasco*，1997），而流行HBO剧集《黑道家族》（*The Sopranos*）则加长并重演了《好家伙》。

比起那些名声相当的同辈影人——史蒂文·斯皮尔伯格、伍迪·艾伦和弗朗西斯·科波拉，斯科塞斯在向观众介绍电影语法方面保持着不懈的热情。但与此同时，他又了解用流行媒介进行创作的本质。他在玩味并改进古典风格，时常揭露其运作原理的同时，也会遵守那些让自己的影片可以一直获得经济资助和观众认可的基本叙事法则和视觉建构法则。就像他的两名主要影响者——约翰·福特和阿尔弗雷德·希区柯克，还有让-吕克·戈达尔、弗朗索瓦·特吕弗和英国电影工作者迈克尔·鲍威尔（Micheal Powell），他可以同时在体制的许多方面做文章，他既有商业生存力，也具备探索和实验精神。他就是那类最初被定义为作者的天才：在片厂制度下工作的同时能悄然颠覆它，利用体制的惯例去发展个人风格。

斯科塞斯的电影生涯开始于水准如一的低成本影片，产量不一。

60年代后期他拍摄了一些短片和一部长片《谁在敲我的门》(Who's Knocking at My Door, 1968)。70年代他拍摄了《大篷车伯莎》(Boxcar Bertha, 1972)、《穷街陋巷》(Mean Streets, 1973)、《爱丽斯不在这里》(Alice Doesn't Live Here Anymore, 1974)、《出租车司机》(1976)、《纽约，纽约》(New York, New York, 1977)、《最后的华尔兹》(The Last Waltz, 1978)。80年代斯科塞斯拍摄了《愤怒的公牛》(1980)、《喜剧之王》(King of Comedy, 1983)、《下班后》(After Hours, 1985)、《金钱本色》(The Color of Money, 1986)、《基督最后的诱惑》(The Last Temptation of Christ, 1988)。而在90年代他又陆续拍摄了《好家伙》(1990)、《恐怖角》(1991)、《纯真年代》(The Age of Innocence, 1993)、《赌场风云》(Casino, 1995)……以及《穿梭阴阳界》(Bring Out the Dead, 1999)。《纽约黑帮》(Gangs of New York)是一部预算很高、实验性较少的大型古装剧情片，该片于2002年问世。所有这些影片中，只有《恐怖角》和《纽约黑帮》产生了很高的票房回报，而且斯科塞斯的《恐怖角》只是拍给环球影片公司的献礼片，因为后者资助他拍摄了颇具争议的影片《基督最后的诱惑》。与众不同的是，斯科塞斯的风格和名声是缓慢并自觉地建立起来的，与此同时，不仅观众可以记得他那出色的视觉和情节意识，而且这些作品也能对其他电影工作者产生影响。

在我看来，斯科塞斯70年代和80年代的影片，都是在自觉意识的主导下拍摄的，而且其主要信息也是关于自觉的。在故事层面，斯科塞斯通常的着眼点是那些处于精神崩溃边缘或已经崩溃了、不成气候的小太保或混混之流——从一种更加复杂的层面加以读解的话，这些影片既是关于风格与名声的，也是关于人在这个世界上的表现和感受的，还是关于你看别人以及你被别人的眼神看、望、认和伤害的。他的影片——通常就像斯坦利·库布里克的影片一样，尽管两者的拍摄手法截然不同——都是存在主义和非常关乎身体的。肉体和人格总是处于不断交锋中。他的角色们杀人并被杀，痛打别人或被痛打，飞黄

腾达并深受其累，或无名小卒们通过戕害自己或别人的身体而成为显赫人物。

这就是杰克·拉·莫塔在《愤怒的公牛》中所做的事。他试图控制自己的身体——它不是忙着伤害别人，就是在他试图通过暴力和妒火，通过冒犯性地将自己的身体强加于他人之上的方式来控制周遭的世界时，增加着体重。最终影片所思考的是控制的无效，或者说始终处于被控制之中，就像演员总是被导演控制，观众被电影控制一样。《愤怒的公牛》聚焦于一名拳击手，他对外部世界和自己在其中所处位置的意识已经模糊得一塌糊涂。他一直受瞬时的、未假思索的兴头和反应的驱遣，而且最终变成了一个戏仿，既针对他自身，也针对电影呈现一名拳击手的各种方式，毕竟，这一戏仿就是《愤怒的公牛》中罗伯特·德·尼罗所饰演的杰克的本质——一名演员，在一部显然是从拳击片这种已蔚为大观的亚类型片中发展出来的影片中，他饰演"真实"的拳击手。《愤怒的公牛》的最后一个镜头中，斯科塞斯的身影似乎部分出现在了镜子当中，并对着从冠军拳击手转行为夜总会老板、最后成了脱衣舞串场司仪的那个年老体肥的杰克说，该上场去表演那段来自伊利亚·卡赞的影片《岸上风云》中"我本应是名角逐者"的段落了，而这部影片恰恰是讲一名退役的拳击手陷入了与工会的纠葛之中。在电影的尾声段落，德·尼罗饰演的杰克·拉·莫塔正在蹩脚地模仿着马龙·白兰度在一部老电影中的拳击手角色，而在本片导演饰演的舞台监督正在一旁催促。杰克·拉·莫塔被表现成了一名由矛盾的自我组成的角色，一个映像中的映像。在这部影片中，他是一个既"真实"又虚构、既在场又不在场的角色，就像影片本身。斯科塞斯和希区柯克一样，喜欢将自己的影像铭刻到自己的影片当中（和希区柯克一样，他几乎在自己的所有影片中都有露面）。他将我们的注意力集中到名声的欺骗性和电影的幻觉本质，同时也集中到影片及我们的反应是受到某人控制这一事实。尽管斯科塞斯从不会让幻觉倒塌，但会让它一直处在摇摇欲坠的境地。《愤怒的公

图6.3 增肥后的罗伯特·德·尼罗饰演的杰克·拉·莫塔在镜中的映像，而斯科塞斯的映像在左侧边缘依稀可见（《愤怒的公牛》，马丁·斯科塞斯，1980）。

牛》最后一场戏让保罗·托马斯·安德森（Paul Thomas Anderson）深深为之着迷，而他在《不羁夜》(*Boogie Nights*，1997)片尾做了效仿，正如阿尔特曼的《银色·性·男女》启发了他的另一部影片《木兰花》(*Magnolia*，1999)。

幻觉和名声让斯科塞斯和他的角色为之着迷。《出租车司机》中的特拉维斯·比克尔在自己浑然不知的情况下就出名了。特拉维斯是一个疯狂的、不能自制的精神病患者，他眼中的世界仅仅是一个残酷的毁灭之所。他的世界通过一种最基本的正/反打、主观镜头和剪辑技法的富于想象力的运用建构而成。特拉维斯和其他许多斯科塞斯的人物一样，充满威胁并且时常留意着身边的威胁。妄想主导一切。当特拉维斯（或者《愤怒的公牛》中的杰克·拉·莫塔）看这世界时，看到的是一个充满威胁的场所。斯科塞斯的一种处理方式就是制造一种主观慢镜头（当今许多电影工作者都在效仿的一种效果），让角色的世界看上去就好似一个幻觉。斯科塞斯完善了这一技法，以便可以在一个镜头中真正地改变运动速度。主人公看到的人物将慢慢地移动并缓缓地加速，直到他们以一种正常步速行进。这种方式提炼了希区柯克的技法——在运动中的角色和这个角色所看的同样也在运动中的人或物体之间交错剪辑，它有悖于我们所期望的正/反打的稳定性，所以令

人不安。它创造了一个不稳定的空间,并反映了一名不稳定角色的知觉。主观镜头和场面调度就融入了角色和情感状态——他所栖居的、我们所要观看的情感空间(emotional space)——的表现性定义。

于是,特拉维斯的世界就成了尖锐和阴暗的碎片之一,而这些碎片是通过一种妄想和侵犯性的观念创造出来的。特拉维斯坚信,他有责任去清洗他所设想的世界:起先是去协助一名总统候选人,而在这种方法失败后转而去营救一名不想被拯救的年轻妓女。在此过程中,他在一段梦魇般的暴力和毁灭插曲中谋杀了三个人,最后摇身一变成了媒介眼中的英雄。数部影片之后,特拉维斯又转世附体于斯科塞斯导演的《喜剧之王》中的鲁伯特·帕普京(Rupert Pupkin)之上,该角色还由德·尼罗饰演,这名演员成了斯科塞斯导演样式和场面调度的一部分。帕普京不像特拉维斯那样是一个疯狂的妄想狂,而是一个不能被羞辱的普通疯子。他的生活目标是在一个午夜场脱口秀(由杰里·刘易斯主持)中说一段独角戏,而他的做法是绑架这位明星并威胁他的聚光灯生涯。最终他如愿以偿,进了监狱,随后通过那家被他挟持的媒介成了一个明星。

鲁莽闯荡、迷途尘世、行事癫狂、品格高尚,甚或有些心血来潮,从鲁伯特到耶稣基督,斯科塞斯的角色试图与世界凌驾于自身之上的东

图6.4 《出租车司机》中的一个构图表现了特拉维斯的精神世界。他正在打电话给他的"女友"贝齐(Betsy),或者是想象自己在给她打电话。摄影机不久后便开始做轨道运动,慢慢地拐到了右边的空旷走廊上,这就像是特拉维斯敏感的精神状态的写照(《出租车司机》,马丁·斯科塞斯,1976)。

西进行斗争，并将他们自己的意志和精神施加回给世界。这一强加性（imposition）问题是他角色的核心，也是古典好莱坞风格的核心。这便是斯科塞斯的电影争议点所在。如同他的角色，他希望将自己的意志施加到电影结构之中，并通过施加自己的风格、自己的电影化世界观来颠覆古典风格的强加性。与角色不同的是，他成功了。他坚持认为：我们观众不仅与角色形成了默契，而且也与他们的观看和被看方式达成了默契。他同时也要求我们去质疑自己观看电影的方式。

即便是在细微的层面，他也会用一种方式提醒我们：他的影片源自其他影片。《恐怖角》——本身并非一部精妙的影片——是隐约按照阿尔弗雷德·希区柯克的《火车怪客》（*Strangers on a Train*，1951）来搭建段落的。你得对希区柯克非常之熟悉，才能看出其中玄机。两部影片都是关于表面正直的角色，成了代表他们阴暗、腐朽本性的人物的牵连对象或跟踪对象。两部影片中都出现了这些角色之间明暗镜像

图6.5—6.6 一名导演通过另一名导演的镜头来看世界。马丁·斯科塞斯将《恐怖角》（1991）盖在了希区柯克的《火车怪客》（1951）之上。第一幅画面来自希区柯克，神经兮兮的布鲁诺在盯着网球手盖伊看，他的头一动不动，而他周围的人则关注着网球比赛。在《恐怖角》（1991）中，神经质的马克斯·卡迪在独立日游行的人群中盯着萨姆看。

交会的场景。例如在《火车怪客》中，名叫盖伊（Guy）的网球手"男主角"看到了他邪恶的另一半布鲁诺（Bruno）在他比赛时从看台上注视着他。除了布鲁诺，其他观众都跟随着两边来回跳动的球而转着头，但布鲁诺只是盯着盖伊看。在《恐怖角》的类似场景中，律师萨姆（Sam）和他的家人一起去观看一场独立日游行。人群都在看游行队伍，而其中的马克斯·卡迪（Max Cady）这个出狱来找萨姆寻仇的前科犯人，却直勾勾地盯着街对面——施虐者用眼神封冻住了他的目标。

一旦你发现了这些关联——还有其他关联——《恐怖角》就成了一段与电影前辈的有趣对话，正如《出租车司机》在许多方面也像是《精神病患者》的翻拍版，并间接提及了约翰·福特的《搜索者》。有时，斯科塞斯会十分古怪地执迷于表现其影像之电影根源。在《基督最后的诱惑》开始部分，耶稣走到了抹大拉的玛丽亚（Mary Magdalene）在表演艳舞的帐篷里。他坐在观众群中，而摄影机拍他的方式就好像他在一间电影院中看着银幕。在影片的结尾部分，耶稣被钉在十字架上，他对俗世生活的幻想已经完结，耶稣死了，随后斯科塞斯切入了一段抽象色彩和形状组成的蒙太奇，在这段蒙太奇的中间还有胶片的齿孔出现。即便是他对基督故事的思考，最终也是一种关于电影及其呈现传说和神话的方式的思考。

他也可以很戏谑，几乎就是在取笑我们的境遇，因为我们是精心编造的故事的观者。这就是他在《愤怒的公牛》片尾所做的事，也是《好家伙》的主要策略。后者像是其早期影片《穷街陋巷》更具活力和想象力的版本。它也是交给我们观众的一张问卷，询问我们在观看另一部关于纽约黑帮的影片时该思考些什么。有趣的是，他在《纽约黑帮》中放弃了类型的拷问，转而创造了一部以老生常谈的恋母情结为寓意、关于纽约早期暴徒的宏伟甚至略显老套的古装剧情片。但在《好家伙》中，斯科塞斯却要我们思考影片中的讲述者是谁，我们在听谁说话，我们该信任谁——在要我们找出黑帮电影迷人之处的影片的上下文中，这是一个重要的问题。亨利·希尔（Henry Hill，雷·利

奥塔[Ray Liotta]饰演）是该片的叙述者和主要人物，看上去似乎是我们的向导和眼睛。他的声音自始至终都在和我们说话，而且我们所见就是他之所见。或者说，真的如此么？斯科塞斯最喜欢的一种主观镜头技法，便是将摄影机当成其中某个硬汉角色在穿过某个俱乐部吧台时的替身。他在《穷街陋巷》和《好家伙》中都用了此种手法。

在《好家伙》开始部分，亨利用画外音叙述的方式向我们介绍了酒吧中的黑帮同伙。摄影机沿着轨道运动，渐次在每张面孔上稍作停留，每位角色都对处于画外的亨利微笑和回应。此处所有的事情都是在佐证一个事实：我们是通过亨利的眼睛在看，共享着他的视角——直到这一轨道运动镜头快结束时才揭晓真相。摄影机移到了吧台的末端，亨利正前往那里查看一些偷来的皮草。一架子皮草出现在了画面中，同时亨利也出现了。摄影机一直在画面中做从右往左的对角线运动。亨利却在左边，与摄影机的走向相反。因此，在这一镜头结束时，亨利本人出现了，不过是从画面的左侧出现的——而非摄影机所指示出的位置。利用这种细微的期望干扰方式，斯科塞斯向我们抛出了一干问题：谁到底在看什么？我们真正能依赖的是谁的视角？

如果我们本来是通过亨利的视角看东西，那这怎么可能？所以，我们当然不是通过亨利的眼睛在看。亨利是故事中的角色之一，他只是被设计成看似是掌控叙事的人而已。正如我们看到的，斯科塞斯会不断诘问人物掌控全局的真相。这是他反复探讨的主题，也是其风格形式架构中的主要组成部分。就像他的前辈希区柯克，斯科塞斯玩味着他的角色、他的观众以及后者与前者之间的想象性关系。例如在《出租车司机》中，斯科塞斯利用限定的视角，逼迫观众们通过一双疯子的眼睛去看这座黑暗、暴力的城市。《出租车司机》通过玩味德国**表现主义**和黑色电影的惯例，并借鉴希区柯克通过角色看世界的方式和世界反观角色的方式来界定人物的能力，影片将我们的视觉束缚在了单一、癫狂的情感视界内。《愤怒的公牛》中的职业拳击赛一场戏，试图创造的就是一种由嘈杂、扭曲、夸张的动作和声音组成的场面调

度，从而表现出斯科塞斯心目中所认为的拳击赛局的样貌。"对某人来说会是什么样子"是斯科塞斯影片的驱动力。有限的视点、拿"谁在看什么"这个问题耍弄观众，甚至玩弄胶片播放速度——当他切到一名角色的主观镜头时，采用慢动作镜头。以上种种都是斯科塞斯用来表现情绪变幻、不确定性和多变反应的手法。在斯科塞斯看来，感知是一种流变、不可靠且狡猾的事物。他使用多种多样的电影特性来给我们传达这些道理，并且让我们意识到电影可以教导我们如何感知，也可以一直对我们进行愚弄。

《好家伙》用一种复杂到令我们莫可名状的技巧，在看似掌控叙事的亨利和其他视角——可能是斯科塞斯的视者，或者一种讲述电影掌控感知能力的更为抽象的"声音"——之间玩着对位法游戏。亨利的"故事"会被静止的画面——亨利在转述刚才的情形或接下来的情形时，画面冻结——间或打断；同样起打断效果的还有技艺精湛的运动镜头，正如那个一直跟随亨利和卡伦从街上走进科帕加百纳夜总会，而后下楼穿过厨房，坐到自己座位上的迷人轨道运动镜头，该镜头持续了将近4分钟。

有时，亨利的声音会被卡伦的替代，于是这名女性的声音仿佛成了叙事的主导。有时剪辑会代替二者，并模仿角色的视点，例如在影片后段，卡伦和亨利吸食可卡因上头之后，两人都坚信自己被一架直升机跟踪了。此处的剪辑既快又令人不安：时间仿佛加速了一般。

最后，斯科塞斯来了个全盘接管。这是他的电影，而且他想拿这个做文章的一个目的就是：对黑帮电影做总体评论，尤其还要评论我们对这类电影的关注和反应。他希望我们能对故事及其讲述者进行一番思考。他将亨利这个俊俏的恶棍、这个背叛朋友的人处理成一个很有魅力的角色，而他知道这很容易实现。亨利表面上不断地用他的自信来感染我们，并且对他和他的朋友犯下的暴力罪行避而不谈。他是个英俊、有趣而且充满朝气的人。然而这还不足以让我们去喜欢一个三流罪犯，斯科塞斯需要在我们和他的角色间建立起更疏远的距离

感。为此，他不断地指出亨利的外强中干，直至最终一无所有。他自始至终都在电影中玩弄着亨利的视点和我们对视点的共享心态。在电影后半部分暴徒被捕后，亨利就去约见吉米（Jimmy，罗伯特·德·尼罗饰演，这是他在斯科塞斯影片中所饰演的一名相对次要的角色）。亨利打算向警察出卖包括吉米在内的所有其他人。他们在一家餐厅碰头，两人坐在窗前，摄影机在半身景别下注视着侧身抵着它的两人。

突然，视角和空间来了个转换。斯科塞斯做了一个反方向的拉镜头和正向推轨镜头，于是背景——餐厅窗外发生的事——便像是在两人坐着不动时渐渐逼了上来。希区柯克在《眩晕》中用这一技法来表现斯科蒂（Scottie）对高度的反应，史蒂文·斯皮尔伯格在《大白鲨》中利用这一技法来传达布罗迪警长看见鲨鱼时的反应，而且也出现在许多其他电影中。这一技法已从一名年轻电影人用来向希区柯克致敬的自觉手段，迅速演变成连在电视商业广告中都可见到的电影语言老套。在《好家伙》中，它起到了一种局外评论的作用：它提醒我们电影中构建的世界行将抽身，我们所投注认同的角色已无所依傍，甚至从未有过。这是摄影机和镜头的刻意姿态，用来强调我们通过摄影机眼看到的一切东西都是人工的，而且体现了"艺术化制作"这个词组的最好含义。

导演对人物视点和我们对其依赖的意外一击，出现在影片快结束

图6.7 像夜总会中的轨道长镜头一样，很难在这里呈现《好家伙》中的复杂运镜。这幅剧照来自影片尾声部分的轨道推拉组合镜头。想象一下摄影机在缓缓地做推轨运动的同时，镜头却在缓缓向后拉。这种效果就像是外部世界逼到了角色跟前——而这正是叙事中发生的情况（马丁·斯科塞斯，1990）。

前的审判段落上。在这一段落中，亨利只是走出场景，直接走进了法庭的场景并开始朝摄影机发表评论，这是好莱坞连续性风格中的忌讳之一。通过这种方式，他想告诉我们的是：所有这些都是一场幻觉罢了，所发生的一切都是某人脑海中的念头——亨利的、导演的、我们的。随着电影进入尾声，我们看到亨利成了证人保护计划的一员，他住在一片无名的郊区，画外音抱怨着他无法买到一瓶不错的番茄酱，他再次望向摄影机并开始微笑，好像在说："我们都知道这是怎么回事情，不是么？"而且为防我们不能领会，斯科塞斯在此插入了一个亨利最头疼、最暴虐的朋友汤米（Tommy，乔·佩西饰演）的镜头，他举起了冲锋枪开始朝摄影机射击。这个镜头并非来自《好家伙》的其他场景的某出戏，而是对另一部影片的间接影射，即埃德温·S. 波特于1903年制作的《火车大劫案》。在那部影片中，有一个牛仔举枪朝摄影机射击的镜头，而该镜头可以根据各地放映商取悦观众的需要，自由选择在片头或片尾进行放映（见图4.6—4.7）。

因此，通过使给观众的一个眼色和对电影史的点头致意，斯科塞斯让我们明白了我们喜欢黑帮片和暴力的哪些内容。我们喜欢观看，我们喜欢安全感，我们喜欢欲望，而且我们也喜欢掌控感与恐惧感间的微妙平衡。同样，我们也喜欢聪明人。在《好家伙》中，斯科塞斯将我们依附到一个似乎主宰世界的欲望化角色之上，最终发现他从属

图6.8 亨利对着摄影机做着陈述，从而宣告了他自己是影片的（假）叙述者，而且是影片场景中的一名演员。

于我们所观看的电影，我们自己亦然。导演既玩弄了他的角色，也玩弄了我们，请我们入瓮，或将我们引入一种被愚弄的催眠状态。这只是一部电影，而选择是我们自己做的。

斯科塞斯试图向观众反映出影片的结构并剥离部分幻觉的欲望，是一种现代作者所共有的特质。他们与他们的前辈不同，他们想要的不是仅仅重复使用古典连续性风格的旧式策略，而是对其进行探索和拓展。像斯坦利·库布里克、罗伯特·阿尔特曼、史蒂文·斯皮尔伯格、保罗·施拉德、斯派克·李（Spike Lee）和伍迪·艾伦这样的美国电影制作者会留心他们在欧洲、亚洲和拉丁美洲的先辈和当代同侪，如让·雷诺阿、罗贝尔·布列松（Robert Bresson）、路易斯·布努埃尔（Luis Buñuel）、让-吕克·戈达尔、弗朗索瓦·特吕弗、米开朗琪罗·安东尼奥尼、约瑟夫·罗西（Joseph Losey）、贝尔纳多·贝托鲁奇（意大利时期）、费德里科·费里尼、赖纳·维尔纳·法斯宾德、黑泽明、小津安二郎、古巴的温贝托·索拉斯（Humberto Solás）和俄国的安德烈·塔可夫斯基（仅举几例）等善于探索和实验的导演。这些电影制作者会要求观众不要把电影这一媒介当块玻璃一样来透过它观看，而是应该在它之上观看。他们从来不会牺牲情感与叙事，而是试图通过让我们了解电影本身的运作方式来为情感服务。当代的美国电影作者们都在试图通过不同的方式传达这一理念。

斯坦利·库布里克

斯坦利·库布里克是上文所述的导演之一，他从1955年拍摄《杀手之吻》（*Killer's Kiss*）至1999年拍摄的《大开眼戒》的所有影片，不仅都是伟大的电影作品，而且在《奇爱博士》（1964）、《2001：太空漫游》（1965）、《发条橘子》（1971）和《大开眼戒》这样的作品当中，包含了对文化和政治行为的深刻洞察和预见。库布里克本人试图完全回避作为一名导演的公众生活。他的工作起步于好莱坞，而且他的第一部片厂作品《杀戮》（*The Killing*，1956）让他引起了圈内人的注意——

特别是演员柯克·道格拉斯（Kirk Douglas），正是他让库布里克执导了后者的第一部大作品《光荣之路》（Paths of Glory，1957），并在其中担纲。之后，道格拉斯要他接手《斯巴达克斯》（Spartacus，1960）的导演工作，而实际上，库布里克在该片中并无权力可言，有过这番经历之后，库布里克便开始前往伦敦工作，并最终在那里安了家。他很少游历，晚年从不出门，在摄影棚、影视基地或附近的外景地（例如以北伦敦老煤气站作为《全金属外壳》[Full Metal Jacket，1987]中越南的外景）中构建自己的影像世界，而且只有在实际的拍摄过程中才和很多人打交道。库布里克是一名效法小说家进行生活的电影工作者，并苦心经营自己的项目——在那些冷酷的电影中，有的是震撼人心的影像、精心把控的色彩主题，以及那些能够帮助观众理解角色心境并明白应该如何读解的轨道运动镜头。他会炫耀惯例性的电影制作法则（见图4.21—4.22），并且编织出复杂的主题，即暴力和政治的文化，人类能动性（human agency）的绝对失落。《发条橘子》之后的几部电影作品，都是他花了很长时间去精心打造的，而且是在与世隔绝的情况下，每隔七八年才完成一部。他那些构思复杂的影片可以让人铭记于心，而且在每次观看时都能不断投射出大量信息。他的这些电影多数也取得了商业成功，成功地实现了流行与晦涩相结合的伟大而罕见的壮举——雅俗共赏，它们可以在观众的心目中形成某种不自在感觉的同时，带给他们一种自得感。

　　库布里克是一位追根究底的先知：他的影片许多以当时的年代作为背景，部分设定在过去，有两部则设定在未来，所思考的问题都是关于人类的局限。这些影片不是乐观的，通常处于厌世的边缘——他就是不认为人们会有伟大的前程。在他影片中出现的角色，都承载着一种拥有情感生活、拥有过去和当下的幻觉；事实上，他们与其说是依惯例而形构的电影人物，不如说是理念——是以电影呈现的态度。这是一个困难的概念，因为我们已经非常习惯于这样一种角色创造过程：他们的出现，是单纯让我们爱或恨，让我们羡慕——甚至让我们

产生想成为他们的欲望，或者就反角来说，我们期待他们被消灭。库布里克的角色不会吸引我们。他们很像是希区柯克影片中的角色，都是某个宏观样式的组成部分，而这个宏观模样是由导演在角色周围构建起来的环境所定义的，且多受制于这个环境。而且，库布里克从不会让这个样式轻易被人看破。

例如，《发条橘子》的布局精妙到让我们一不留神就会忽略其玩笑性——许多影评人便是如此，甚至下面这个玩笑在它首次出现时也不例外。乍一看（或一听，画外音叙事在库布里克的影片中扮演着重要角色），阿历克斯是个国王。在他所生活的那个肮脏腐朽的准未来世界里，他是一股恶魔般的强暴力。库布里克逼着我们去喜欢上这个令人作呕的恶棍，只是因为他是场面调度中最具活力的一个因子。摄影机一路跟随他穿过音像店，在那里遇见两个女孩，之后便带回家寻欢作乐，在整个过程中，他完全处于掌控地位。当他的掌控力像发条一样在影片的第二部分松懈下来后，我们就替他难过了。他告诉我们要替他难过。随后，他实现了自己的愿望，而且看似重新获得了力量——但是他成了掌权的政治力量的一种政治工具。他和我们同时被控制住了，而且在他最后的性幻想过程中，他喊着"我被医得好好的"，于是我们就明白了：这种治愈可能比疾病还糟糕。

库布里克是电影工作者中的稀有品种，是一名反讽家。如同希区柯克和许多欧洲电影人一样，他让我们从不止一个视点去审视角色和事件。为了了解他们，我们就得观察他们是如何在电影的场面调度样式中进行设置的，以及这样式是如何以微妙的形式进行转换和变化的。库布里克让其电影的空间——不仅是《2001：太空漫游》（我们将在第九章中对此进行详细讨论）中的空间——对电影和我们的视角都进行了转换和改变。这便是为何库布里克的电影在看过很多遍后仍不会穷尽全部意义，而且有时永远无法穷尽。你已经看过多少遍《2001：太空漫游》的最后一场戏后却仍在思索其意义呢？对一部电影来说，不只是拥有一种简单意义，而是拥有浮现出许多可能意义的

多元视角，并且在每次观看时都会有所变化，这是非同凡响的。但除了影片中的这些转换、视觉结构、奇观式的正面180度角对称镜头（见图3.35）、反复出现的人类因看不透自己打造的内在和外在困境而一败涂地的景象——无论是被《奇爱博士》中终结世界的末日装置打败，还是如《全金属外壳》中那些在训练过程中已经被教官去人性化的炮灰，在越南被一名女性狙击手结果——在库布里克的电影中，每个人都是输家。不过，失败成了观众的收获。作为一名先知先觉的电影工作者，库布里克容许我们看清他自己的厌世观，去研究他的影像，将那些视觉和叙事的碎片拼接起来，甚至——如果我们留心的话——去发现他每部影片中所蕴藏的玩笑。

阿尔弗雷德·希区柯克

阿尔弗雷德·希区柯克会在电影开拍前就精心设计好作品中的每个形式步骤。希区柯克明白，电影的形式和结构就是用来制造叙事和生成情感的方式。在结构的创造过程中不应该有任何偶然性存在，而且没人可以在开拍前干涉最终的计划。希区柯克曾欣然说道：在拍戏时，他从来不用看摄影机，因为他对影片的规划及执行建议已经完成了。因此，希区柯克的那些最佳作品——他在1922至1976年间拍摄了48部，还不包括他执导的电视作品——都建立在复杂的叙事结构之上，其中的每个构图和剪辑都包含大量的信息。希区柯克世界的空间，特别是在如《疑影》(*Shadow of a Dout*，1943)、《美人计》(*Notorious*，1946)、《后窗》(*Rear Window*，1954)、《眩晕》(1958)、《西北偏北》(*North by Northwest*，1959)、《精神病患者》(1960)、《群鸟》(*The Birds*，1963)和《艳贼》(*Marnie*，1964)等影片中，是通过角色站位和机位设置来创造的，这样便制造出一种常常对角色处境进行反讽评论的构图。他会通过在凝视的目光之间微妙地切换来将角色和目标关联到一起，从而在观看某人某物的一名角色和一个表现被看之物或被看之人的运动镜头间制造出一种相互作用，通过精心的处理，这种来

回往复的剪辑可以形成一种威胁感和脆弱感。这便是我们此前已经讨论过的交错式轨道镜头。

即便不使用交错轨道跟拍，希区柯克依然可以通过构图和剪辑的结合来实现非凡的效果。例如《精神病患者》中那场浴室谋杀戏之前，诺曼邀请玛丽昂到他的客厅那场戏，通过对这些处于自身孤立世界中——如同玛丽昂所说的，他们自己的小岛——的角色之间的剪辑处理，以及诺曼同鸟类标本间渐次增强的视觉关联（其中包括一个极其凶险的仰拍镜头：一只猫头鹰标本悬在诺曼头顶），这场戏揭示出了这段情节中的诸多神秘性。一开始，恐惧而畏缩的诺曼表现出了被动和不安，而在随后的一个画面中，他身体前倾、目露凶光地看着玛丽

图6.9 诺曼被他那些标本鸟的黑暗影像所包围。这个画面不动声色地点出了他的标本杰作——他的母亲！

图6.10 诺曼朝着画面前倾，用一种威胁的眼神看着玛丽昂·克雷恩，而且预示了他最终的威胁手段——他将扮成他的母亲将她戳死（《精神病患者》，阿尔弗雷德·希区柯克，1960）。

昂和观众，这场戏通过对阴暗和凶险空间的强调，让场面调度组成了影片的核心。它的视觉结构连同对话，让我们明白了现在发生的和接下来要发生的事——如果我们留心观赏或聆听的话。

在《眩晕》开始部分（这部影片我们将在第七章中详细讨论），斯科蒂去拜会那个布了个大局来毁掉他生活的男人盖文·埃尔斯特（Gavin Elster）。斯科蒂当时已经十分虚弱。他的恐高症导致一名警官同伴死亡，自己因此从警队退休。在盖文的办公室里——雄伟壮丽的旧金山码头一览无余，窗外还有一个巨大的建筑吊臂在移动——斯科蒂被处理得看上去很小，有时几乎缩成了一团。在这场戏的多数时间里，希区柯克让他蜷坐在一张处于画面角落的椅子中，而盖文则站在办公室一个高大的位置上，统领着他和观众。通过场景和摄影机——它的摆放和运动不断对斯科蒂进行排挤——建构而成的空间安排，我们才得以领会到对话中没有表述的那层暗流涌动。盖文向斯科蒂讲述了一个关于他妻子如何被一个昔日幽灵纠缠的故事。事实上，盖文是想把斯科蒂当成其杀妻计划的一枚棋子，而这个计谋会让斯科蒂最终完全崩溃。斯科蒂将会变成我们在该场戏中所见到的那种被排挤的角色。如同《精神病患者》中的那场客厅戏，希区柯克让我们将他的人物看做其富于表现力的场面调度的一部分，并通过这种方式让《眩晕》中的这场戏泄露出影片的诸多玄机。

女性作者

1999年1月31日，南希·哈斯（Nancy Hass）在《纽约时报》上发表了一篇文章，内容如下：

> 当这个月早些时候好莱坞的片厂纷纷宣布自己1998年的财务收益时，片厂中的女性们发出了一阵平静的欢呼。咪咪·莱德（Mimi Leder，《天地大冲撞》[Deep Impact]的导演）和贝蒂·托马斯（Betty

Thomas，《怪医杜立德》[*Dr. Dolittle*]的导演）拍摄的影片都创造了超过1.5亿美元的国内票房收入。两名女导演同时领到了"亿元大片"俱乐部的通行证。

然而在此前几月公布的一组数字，却让这声胜利的号角听上去略显空洞。由美国导演协会发起的一项研究表明：在托马斯女士和莱德女士拍摄影片的那一年里，受雇参与片厂拍摄项目的女性员工的总体数量呈戏剧性的下降。1997年，女导演的院线片工作时间占协会成员总工作天数的比例低于5%。比上一年几乎下降了50%。

明显而可悲的是，我们所列的电影作者的简短列表中尚未包含女性导演的名字。答案简单明了：电影制作只许女性发挥很小的作用，尽管可以乐观地说情况正在改观。索菲娅·科波拉（Sophia Coppola），《教父》系列影片导演的女儿，她的才能正在被迅速认可，特别是在她执导的影片《迷失东京》（*Lost in Translation*，2003）有了出众表现之后。不过鉴于女性在电影圈内的地位既复杂又充满挫折，我们就需要在一些问题上做差别对待。其中之一便是对女性自身的再现：电影如何"观看"女性、讲述她们自己和她们的故事。我们此前曾讨论过：正/反打交叉剪辑的基本叙事结构，特别是在营救叙事段落中的叙事结构，是建立在"男性对女性的拯救"基础上。我们同样也已经看到，而且也会在接下来的数章中更为全面地检视：凝视的结构——一名角色同时望着另一名角色和观众——是如何将女性引导为色欲对象的。

原因简单来说就是，电影作为宏观文化的一部分，反映的是这种文化的价值观，并且通过男性主导的思维和控制方式将女性圈定起来。商业故事片坚持将自身圈限在老旧过时、漏洞百出的元叙事内：被动的女性和主动的男性，异性恋则是唯一的亲密形式。此前曾有一些不按这套叙事常理出牌的重要作品出现，而最近的少数主流电影也开始不拘成规地触及同性恋话题，仅有少数作品——唐纳·戴

奇（Donna Deitch）1985年拍摄的言情剧作品《爱的甘露》（*Desert Hearts*）、迈克·尼科尔斯（Mike Nichols）1996年的作品《假凤虚凰》（*The Birdcage*），以及弗兰克·奥兹（Frank Oz）1997年的作品《新郎向后跑》（*In & Out*），后两部片均为喜剧——试图采用一种与异性恋最终结合在一起不同的叙事。电视界也通过流行剧集《威尔和格蕾丝》（*Will and Grace*）以及迈克·尼科尔斯拍摄、托尼·库什纳（Tony Kushner）编剧的HBO电视电影佳作《天使在美国》（*Angels in America*，2003）加入这一行列。好莱坞的故事机器（电视也是其内部零件）总会回应另类文化潮流，且不论这种回应有多简短。

不过这些都是叙事层面的议题。我们在本章中讨论的是作为女性电影工作者，作为摄影机后制造影像、构思影片的女性导演的故事。女性从早期就开始参与电影制作。她们是剧本作者，最常见的是剪辑师。她们是保障镜头间连贯性的重要角色——"场记妹"（script girl）。她们极少担任导演。首先，让我们来研究下当中的先锋派人物。

女性先锋电影

在先锋电影界，特别是近几年来，由女性制作的电影和视频已经变得十分普遍，而且她们当中的许多人都采用比院线片更为复杂的形式来探讨性别、种族，以及替代性的社会准则等问题。其中包括像帕梅拉·叶茨（Pamela Yates）这样的拍摄福利权益问题视频的导演，以及崔明慧（Christine Choy），她拍了《谁杀了陈果仁？》（*Who Killed Vincent Chin?*，1988，16mm胶片拍摄），还是主要致力于独立政治电影的发行机构第三世界新闻片（Third World Newsreel）的创始人之一——这家机构同另一个组织"妇女拍电影"（Women Make Movies）一道，为许多无法通过其他方式找到作品展映渠道的年轻电影工作者提供了不少机会。不过我们得回溯到数年前，来找出那位具有深远影响力的先锋女性导演先驱。

玛雅·德伦

玛雅·德伦生于俄国,却自孩童时代起就在美国长大。她自40年代一直活跃到50年代早期——有时会和她丈夫合作,其电影作品、文字作品以及先锋作品的推广活动,帮助她在知识分子地下圈开创了一种电影类型。玛雅·德伦的实验短片从不自我放纵,而总是对主体感兴趣;影片对日常生活的回应在绵软中透着视觉的锋芒,而且通常都透着黑暗;这些影片都是抒情的,有时是暴力式的抒情,而且常常都是超现实的。在《在陆上》(*At Land*,1944)一片中,一个女人(由德伦自己饰演)从海里爬了出来,她爬过了一段浮木,而在浮木的顶端是一出雅致的室内晚宴派对。她沿着桌子匍匐爬行,同时宾客没有注意到她的存在,而她在桌子的末端看到了一块棋盘,上面的棋子正在自行走动。这些如梦似幻、异想天开的影像,是对出乎意料的思维进行关联和结合的结果。

德伦最知名的作品是《午后的罗网》(*Meshes of the Afternoon*,1943,她与丈夫亚历山大·哈米德[Alexander Hammid]合作拍摄而成),这是一部富含了梦境影像的非凡作品,其中使用了不少领先时代的技法,如**跳接**(将一个连贯的动作剪碎,使得连贯性本身被一种空间内的急速变化代替,是散文中省略手法的电影化版本)就比让-吕克·戈达

图6.11 玛雅·德伦的影片《午后的罗网》(1943)中的梦境世界。

尔在《筋疲力尽》(*Breathless*，1960)中那次著名的运用早了好多年。在一场戏中，中心人物——德伦本人——正在攀登一架梯子。然而，她的运动被剪辑成了一种急速蒙太奇形式，并让她看上去好像在梯子上来回爬动，仿佛在每一次切换之间，她都踏到了梯子上的不同区域。

影片受到了西班牙超现实主义电影工作者路易斯·布努埃尔和法国超现实主义诗人、艺术家兼电影工作者的让·科克托（Jean Cocteau）的影响。同样，它也影响了后来的那些电影导演，如瑞典的英格玛·伯格曼、让-吕克·戈达尔以及另一名法国人阿兰·雷乃，同时也影响了美国导演罗伯特·阿尔特曼，尤其是影片探讨的女性将自己的敏感投射到世界上所面临的困境。《午后的罗网》触及了身份和自我拥有权的女性主义核心议题。中心人物在一张椅子上睡着了，并且梦见了两个另外的自我，以及一个身着黑衣、拿镜子当脸的死神形象（英格玛·伯格曼在他1957年的影片《第七封印》中借用了这一形象，但没有用到镜子）。一把钥匙和一把刀作为影片开篇和结尾的两个重要影像出现：它们消失甫又再现——两者都变成了对方。一名男性角色——情人或是丈夫——叫醒了女人，然后她就上床休息了。他爱抚着她，同时作为响应，放在她身边的花朵变成了一把刀。床边的镜子碎了，它的碎片飞向了海洋。男人归来后，女人已经死了——凶器是那把刀还是那面破碎的镜子？

在一部影片中，女人之死是用来给人造成困扰，不然就是在探讨女性表达的可能性。它可能诉说的是争取表达权时的挫折感；或者从先锋美学的层面来讲，它探讨的是一个开放问题，缺乏令人快慰的圆满叙事和解释，这将这类电影创作与好莱坞风格划清界限。

艾丽斯·居伊-布拉谢和路易斯·韦伯

玛雅·德伦是一名探讨女性话题的女性导演。她的影片有很强的独立性，而且它们并不依赖片厂的资金和发行渠道。既然我们的研究中心是院线故事片，那么我们就得考虑女性在这一领域内的遭遇。答案很简单，也很令人不快，那就是：并不如意。

有两名早期的电影工作者是女性。其中一位是法国人艾丽斯·居伊–布拉谢（Alice Guy-Blaché），她在法国拍了几年影片之后就去了美国，并于1910年在那里成立了自己的制片公司。另一位叫路易斯·韦伯（Lois Weber），她在1916年发表了关于作者论的有力言论。她在拍摄关于当时社会问题的进步影片时写道："真正的导演就应该对一部电影有绝对的控制权。"两位女性拍摄的电影中，女性角色都比通常的影片具有更积极的作用。韦伯——其拍摄生涯一直持续到了20世纪20年代——可能更具探索精神。

她的影片《多心妻子负心汉》（*Too Wise Wives*，1921）是以一对夫妇背着夕阳的美妙画面开场的，随后字幕写道："我们的故事本应如此开场……但是……"随后我们的女主人公便以一种驯良的女性形象登场了——"一个为丈夫而生的殉道主妇……"两个独立的镜头分别交代了叼着烟斗看报的丈夫和打毛线的妻子。她在清理那些难闻的烟灰，然后他便进入了闪回状态，回想起了一位不介意他抽烟的早年旧爱。然而回到现实中后，他又念及情分欣然穿上了妻子给他织的拖鞋，尽管他很讨厌它。场景随后切换到了另一名自私而精明的妻子那边："一名非常成功的妻子"——韦伯本人饰演了这个角色。之后出现了许多诡计、书信和误解，最终妻子们幡然悔悟。但在这一过程中

图6.12　图片出自路易斯·韦伯的《多心妻子负心汉》（1921）当中的一场女性政治集会。背景中的一名女性穿着当时妇女参政权论者的"制服"。

存在着一种对女性权力的强调，同时某些地方还映射了当时的政治情况，而且其中有一场"两名妻子互相给对方化妆"的戏——即便在这之后，也很难见到这种展现女性友谊的场面。影片拍摄精细，且有意以女性为焦点。尽管它是一部在女性套路化角色上并无多少突破的影片，但至少它将女性角色放到了前台，并且尊赏她们的个性。

多萝西·阿兹纳

更晚近有一名女导演叫多萝西·阿兹纳（Dorothy Arzner），和许多好莱坞制片厂的女性一样，她由剪辑和编剧起步。她从1927年开始执导影片，到1943年共拍摄了17部影片。她的某些作品——尤其是《克里斯托弗·斯特朗》（*Christopher Strong*，1933）和《跳吧，女孩子》（*Dance，Girl，Dance*，1940）——以一种复杂而精明的方式诉说着女性及其在文化中的弱势地位。这些影片都提出了性别在文化建构中的变换方式（在《克里斯托弗·斯特朗》中，由凯瑟琳·赫本饰演的主角多数时间里都穿得像个男孩），以及女性是如何理解她们作为男人观看物的景况的。电影史上最值得赞颂的一个女性主义时刻是：《跳吧，女孩子》中的某位女性表演者和观众说起了话，并表达了她成为他们观赏物的愤懑。容许一名女性从女性的角度说出她对电影和性别表演的理解，的确是一件稀罕事。

艾达·卢皮诺

自30年代到50年代，艾达·卢皮诺（Ida Lupino）曾是多部影片的女演员（其中的某些佳作如拉乌尔·沃尔什的《夜困摩天岭》[*High Sierra*]和迈克尔·柯蒂兹的《海狼突击队》[*The Sea Wolf*]，两部作品都是1941年出品，以及尼古拉斯·雷的《危险边缘》[*On Dangerous Ground*，1952]）。她想要获得自己作品的控制权，但是她并没有选择出走并起诉自己的片厂——像女演员贝蒂·戴维斯（Betty Davis）在30年代所做的失败举措那样——而是抓住了50年代早期片厂的合约纷纷到

期、片厂多年来在握的大权也开始衰落的时机，成立了自己的制片公司，从而获得了导演自己影片的权力。

卢皮诺是个精明的女生意人，同时也是个优秀的电影人。她同样清楚她工作的那个年代的文化境遇。在采访中，她都会强调自己作为母亲和家庭主妇的身份，而把自己的导演才能形容成是被动和顺从成分居多的东西。或许在50年代，女性可以扮演起传统男性的角色，但利用"家庭主妇——在此例中——恰好又是一名电影工作者"这套令人心悦诚服的话语来当说辞，也是很有必要的。

卢皮诺的作品第一眼看上去很像50年代黑色电影的风格。它们的主人公通常都是中产阶级底层的男人，并且陷入了离奇的境地，但中间会出现有趣的反转。《搭车客》(The Hitch-Hiker，1953)中没有任何女性角色。它讲述的是两名去钓鱼的男子被一名疯汉虐待狂给绑架了，并让他俩把车开到了墨西哥，直到绑架者被捕。作为女性角色的替代品，两名被绑架的男人吉尔·波万（Gil Bowan，弗兰克·拉夫乔伊[Frank Lovejoy]饰演）和罗伊·柯林斯（Roy Collins，埃德蒙·奥布莱恩[Edmund O'Brien]饰演）被迫陷入了被动、孩子气，或者——用文化惯例的术语来说——"娘们"式的境地。他们几乎是被那个疯狂的绑架者给奴役了，后者还对他们的"软弱"和考虑各自安危的态度加以嘲弄。最终，两名居家男人被警察从绑架者手中解救了出来（最后罗伊还将被警察铐住的那个疯子打倒在地），并双双走进黑暗中。吉尔用手揽着罗伊，并对他说道："没事了，罗伊，没事了。"

这肯定不是唯一一部由男性或女性执导、有男性角色间相互示好或关爱内容的影片。尽管如此，这并非一部关于男性亲密关系的作品，因为角色之间并未形成一个"团队"，而且除了没有女人在场，他们也并未在女性缺席的情况下共享欢愉。两名角色都受困于自己的处境：他们不能逃脱，而且他们仍然是良好的中产阶级居家男人。即便在电影开始部分，罗伊想要在墨西哥找妓女寻乐，吉尔也拒绝了，实际上是在别人行乐的时候他自己装睡。片中也提到，正是因为罗伊的

图6.13 男人：被动，被疯子所控制。艾达·卢皮诺导演的《搭车客》（1953）。

心猿意马，才使两人着了疯狂搭车客的道。确切地说，这类微妙性才彰显出了这是一部出自女性之手的影片：男人们惹火上身是因为他们寻花问柳；男人们都降格成了逆来顺受甚至哭哭啼啼孩子气的角色；除了偶尔会有外出偷欢的闪念，他们始终都依附于那没有现身的家庭之上。卢皮诺通过粗粝而冷硬派的对白和晚期黑色电影的严整构图，成功地看到了男性的软弱和脆弱，并且略微调侃了这些特质，同时指明了一种力量，并不源自惯常的男性自夸和过度膨胀的英雄感。

在《重婚者》（*The Bigamist*，1953）中同样存在着类似的反转主题，这部影片也显示出了卢皮诺在构图和画面方面的天分，她通过这些平静而张扬的揭示人物情感状态的方式来贴近人物。电影的叙事是以哈里（Harry，再次由埃德蒙·奥布莱恩饰演，他和弗兰克·拉夫乔伊是50年代平凡人物的典范）娶了两名妻子的闪回经历展开的。卢皮诺为这部影片创造了一种复杂性，从而避免了故事的流俗。哈里的第一个妻子伊芙（Eve）不能生育，并转而去经营哈里的生意。这是50年代的一种很主流也是很可憎的叙事套路：无子嗣的女性必须将她的母性渴望转移到"男性工作"中去才能获得满足，并因此摒弃自己的女性气质。甚至哈里还暗示他和妻子间已经不再有性生活了。不过卢皮诺拒绝将这件事放到台面上。她所描述的伊芙是希望能收养一个小孩、同时能经营生意的贤良妻子。经常得去洛杉矶出差的哈里被表现得很

孤单落寞。他与洛杉矶的一名叫菲利斯（Phyllis）的女招待（卢皮诺饰演）相识、相爱、怀孕并成婚了。

冲突的言情剧潜质——特别是当哈里的秘密被那位领养资格调查员发现之后——被一笔带过。卢皮诺感兴趣的是紧紧盯着落魄而落寞的男性和女性的面孔看。她并没有谴责任何一方，而且对双方的需求给予同等的关注。传统电影中的女性品格在该片的男性身上体现得比《搭车客》还要全面：善变、脆弱、挫败感，甚至是软弱。男性导演也会创造出"敏感"的男人，而且我们将在第七章中对这一现象加以详细考察。然而作为当时那个年代——几个年代——内唯一的女性导演，艾达·卢皮诺明白：性别不是由电影定义的事物，它只是被电影套路化了而已。与其他许多电影工作者不同，她可以向所有的角色展示自己的同情心，并且可以创作出一部像《重婚者》般触及禁忌主题的电影：全面的同情，并且能够理解，若非因为文化和性别的要求，男人和女人需要的甚或追求的会是什么。

当今的女性电影工作者

随着旧片厂制度的终结和女权运动的兴起，人们曾经怀揣过女性题材和女性导演的影片会更受欢迎的期望，而且在70年代和80年代似乎出现过一些端倪。某些男性导演——或许最知名的当属马丁·斯科塞斯的《爱丽斯不在这里》（1974）了——尝试去表现过从难以忍受的家庭境况中解放出来的女性。但就像《爱丽斯不在这里》一样，多数这类影片都会认定女性角色只需要找到"更如意"的郎君，由此让异性恋团圆的传统叙事闭合得到了再生。

对女性导演来说，在80年代和90年代早期曾出现过一阵短暂的机遇。各色电影工作者通过不同的手段来探讨女性话题，例如苏珊·赛德尔曼（Susan Seidelman）的《神秘约会》（*Desperately Seeking Susan*，1985）和《机器宝贝超级妞》（*Making Mr. Right*，1987），后者指出完美的男人得造得像机器人一样。唐纳·戴奇的《爱的甘露》上文曾提

及，它触及的是女同性恋主题。特别是在《燕特尔》（*Yentl*，1983）和《浪潮王子》（*The Prince of Tides*，1991）这些影片中，芭芭拉·史翠珊（Barbra Streisand）通过言情剧的形式来展现坚强的女性形象。《温馨点心》（*Household Saints*，1993）是南希·萨沃卡（Nancy Savoca）创作的一部关于种族特性和女性气质的非凡超现实主义影片。尤其是在《末世纪暴潮》（*Strange Days*，1995）中，凯瑟琳·毕格罗（Kathryn Bigelow，该片由詹姆斯·卡梅伦合作编剧和制片）试图通过对男性中心地位和男性视觉焦点重定位的方式来对动作片进行改观（alter）。《末世纪暴潮》的故事背景设定在千年末日的洛杉矶。人人奋起抗争，而警察则逍遥法外。在这种混乱状态之中，她创造出了一个技术白日梦：一台装在人头部的录制设备可以录制并回放似乎是他们真正遭遇过的经历。其中一段录影是关于一个女人遭到奸污，装在她头上的录制设备捕捉到了她的恐惧，最终呈现出来的是一幕令人毛骨悚然的场景，而且我认为，只有一名女性电影工作者，其采用的创作方法才会是淡化其中固有的剥削元素（exploitative elements），并强化这一行为给当事女性带来的恐惧感。

影片的"男主角"（hero）是一名美国黑人女性，她爱上了一个白人男性，而那个男人非但不是英雄，还是个窝囊废。在起义的高潮段落，毕格罗似乎是为了屈从于惯例而引进了一名让警察改邪归正的家长式警官形象，不过除了他，只有这对情侣脱颖而出，并旋即公然相爱。他们相拥而吻——这是一个软弱的白人男性和坚强的美国黑人女性间的吻，一个不带任何评注、不追求任何耸动效应、只是单纯给观众进行展示的吻。从某种程度上，它表明：所有的枪战、所有的暴力和所有的暴行，其实都是一张让电影展现其文化越轨行为的面具。如同在咪咪·莱德的《天地大冲撞》中出现的一名美国黑人总统，是一种乌托邦式的世界观：除了暴力和破坏，世界也可以变得更美好。说只有女性导演才会这么做是愚蠢的，我们只能说女性导演确实这么做了。

当其中某些原是当代女性电影制作者的人物,如赛德尔曼和戴奇等,似乎不能再继续追寻她们的事业或作品产量减少时,其他人却以不同的方式开始活跃起来。彭妮·马歇尔(Penny Marshall)从一名电视情景喜剧演员转型成了一名拍摄迷人电影的高票房导演,其作品包括《飞进未来》(*Big*, 1988)、《无语问苍天》(*Awakenings*, 1990)、《红粉联盟》(*A League of Their Own*, 1992)、《天使保镖》(*The Preacher's Wife*, 1996)和《辣妹青春》(*Riding in Cars with Boys*, 2001)。佩内洛普·斯菲里斯(Penelope Spheeris)则通过拍摄由电视幽默短剧和电视节目改编的机灵喜剧(clever comedy)为自己圈出了一块舒适的领地,其作品有《反斗智多星》(*Wayne's World*, 1992)和《豪门新人类》(*The Beverly Hillbillies*, 1993)。2003年,她拍摄了一部关于一家彻底破产的能源公司——安然(Enron Corporation)——的纪录片。艾米·赫克林(Amy Heckerling)在拍摄商业流行片的人当中算是异数——例如《开放的美国学府》(*Fast Times at Ridgemont High*, 1982)和《独领风骚》(*Clueless*, 1995)两片,后者成功地保留了一名年轻女性的世界观,而不带丝毫感伤。

加拿大出生的玛丽·哈伦将一个令人反感的高难度题材进行了非凡的改编。2000年,她拍摄了《美国精神病人》,影片改编自布雷特·伊斯顿·埃利斯(Bret Easton Ellis)1991年的小说,其中关于一名男性肢解女性的描述让不少读者反胃。哈伦推翻了创作前提,并没有将这部小说变成一部女性主义影片,而是让男人——而非常规影片中的女人——变成了顾影自怜、沉迷时尚的自恋狂,他们对名片有一种接近性体验的快感,且着迷于最乏味的80年代流行乐。主人公如此内向,以致直接穿透了自己的人格,并以一种杀人暗号的形式从人格的另一面走了出来;他成了一个被谋求商业成功的竞争体制所摧毁的疯子(他把"企业兼并和收购"[mergers and acquisitions]念成"谋杀和处决"[murders and executions]),而他对男女施行的暴力袭击很有可能都只是幻想。如同许多恐怖片,《美国精神病人》将女性作为主要受害者;但在很大程度

上，她们并非其性别的受害者，而是一个疯子的性别概念及其彻底缺失自我的牺牲品。最为重要的是，哈伦的影片立意很明确：对于许多男性，或更重要的是，对于我们的工作和许多电影而言，女性并不是独立的角色，而是一名头脑发热的男性性幻想的产物。她用这部小成本的商业电影，平静地颠覆了电影再现女性时的某些支撑性理念。

朱莉·达什、朱莉·泰莫和尚塔尔·阿克曼

女性拍摄电影时用来表达异见的方式除了故事类型，还有讲故事的叙事手法。为了弄清这一问题，我们得跳出主流电影来做一番研究，有时甚至得跳出美国电影的范畴。

电视是一块女性可以施展电影拳脚的领地。艾达·卢皮诺离开电影业后，在60年代就去了电视界。当代的一名美国黑人导演朱莉·达什，曾经为现已停拍的PBS[6]单元系列剧"美国剧场"（American Playhouse）拍摄过一部名叫《尘土之女》（1991）的影片。影片受到了来自PBS、（美国）全国艺术基金会（National Endowment for the Arts）和许多其他政府、宗教和财团机构的资助，并且获得了小规模的院线发行。

[6] 是美国公共电视台（Public Broadcasting Service）的简称，是美国的一个公共电视机构，由354个加盟电视台组成，成立于1969年，主要制作教育及儿童类节目，如《芝麻街》等。

影片制作精良，充斥着优美的意象，其中的色彩、安在摄影机上的镜头效果、快慢镜头的使用，均强化并形成了一套关于忘却与记忆、过去与未来、灵与肉的复杂叙事。影片背景设定在1902年美国卡罗莱纳州和佐治亚州沿海地区的海洋群岛（Sea Islands），同时将皮赞特（Peazant）家族的成员聚在了一起，该家族原先为奴隶世家，而现在其中的一些人已经进入了中产阶级，有些人还打算去北方发展。这很像一部家庭团圆片，但这个家庭有着不愉快的奴隶背景，成员身上不仅留存了该家族的泰然处世观和凝聚力，而且也保留了多样化的宗教习俗，当中有非洲人，也有基督徒和穆斯林。

《尘土之女》关注的是文化和时间边界的模糊性，是一部关于传统的结合、进步之必然的影片。我们可以从影片的构图元素中窥探到

这些信息，构图很大程度上依赖的是沿海岸线铺陈的水平广角镜头，而且画面中经常出现人们跑着穿过的身影。然而这种线性的视觉风格却被角色间复杂交织的记忆、闪前和闪回、物体与面孔的特写给拆散了，从而创造出了一系列环环相扣、或明或暗加以点出的故事。事实上，达什在对影片的评论中说，她的这种叙事结构是基于传统非洲说书人和部落传统的守护者——"格里奥"（Griot）——采用的形式创作出来的。正因如此，影片中才有许多梦境和回忆的魔幻和意象。用来拍摄全家福的相机镜头中出现了一名未出生的孩童。试图将一座非洲雕像沉入一片沼泽地的年轻男子可以在水上行走。

图6.14 前奴隶和历史的声音。

图6.15 海滩上的孩童。

图6.16 水上行走：古老与现代、宗教与灵性的混合（朱莉·达什导演的《尘土之女》，1991）。

《尘土之女》在许多方面都是一部带有魔幻现实主义笔触——一种融合了传统现实主义和幻想的风格——的种族志（ethnographic）电影。换言之，尽管这是一部叙事性的故事片，然而同时也是对一种生活方式及其文化和手工艺品的记录，不过它是用一种奇异事件的叙事方式将记录性包裹起来。它深情地注视着皮赞特家族中的男男女女、他们过去的冲突矛盾和他们的解决方式。甚至在展现过去的靛青染料奴隶种植园——这个奴隶们得用双手制作毒性染料的场景时，影片都没有出现暴力。事实上，作为该种植园幸存者的曾祖母，身上总穿着一件靛蓝色的衣服，而多数其他角色穿的则是白色衣服。这部影片证明：人类的恐惧在没有被表现出来的情况下，也能被有效传达出来。

《尘土之女》视觉上美轮美奂——有人可能会认为这一点太过，以致画面的美感盖过了叙事。但我认为达什是有意打破当今美国黑人电影制作中以凄凉、荒芜、暴力为中心的惯例。至少在这部电影中，她是以某些伟大的非洲电影人的传统在拍片，就像奥斯曼·塞姆班（Ousmane Sembène），将自己根植于他们自身的当代运动和文化历史运动的同时，来寻求召唤灵性、恪守传统的文化与宗教方式。在这种语境下，角色们就会处于一个不断铭记过去的思想过程中。"其中必有

关联",《尘土之女》中的曾祖母说,"我们是带着镣铐来到这里的,我们得活下去……我们必须活下去"。影片便是一种追寻那条生存轨迹的方法。

达什此后想进入主流,她为电视台拍摄的一些影片并没有实现《尘土之女》般的绵延感与魔幻感。但是这只能证明一个观点:女性当导演很难,而一名有色人种女性当导演则是难上加难。因此,富于才华的导演如朱莉·达什也必须工作,不论这份工作是否卓越不群,至少能为她的一部未来杰作提供资金基础。

近来,有位舞美设计师——朱莉·泰莫(Julie Taymor),她之前最著名的工作是为迪斯尼动画片《狮子王》的舞台版做舞美——成了有两部佳作傍身的导演。其中一部是根据莎士比亚早期的复仇悲剧《泰特斯·安德洛尼克斯》(*Titus Andronicus*)改编的影片《泰特斯》(*Titus*, 1999)。这出戏本身有些疯狂怪诞,其中包含了将仇敌的儿子们烘烤成一块派的场面。泰莫通过运用色彩和几近舞台化的表演,将这些歇斯底里的情绪融入了影片的场面调度之中。她在弗里达·卡洛(Frida Kahlo)——画家,也是壁画家迭戈·里维拉的妻子——的传记片(biography,在好莱坞这类影片被称为"biopic")中,将这种形式的运用又提升了一个台阶。《弗里达》(*Frida*, 2002)将卡洛的画作——奇异、焦虑而又深深地带有个人印记——以及她的坎坷人生(深受背痛以及一个名望很高但耽于女色的丈夫的双重折磨)当成自己的视觉灵感。场面调度本身变得超现实化,也异常缤纷夺目。其中有一场梦境戏是由奎伊兄弟(Quay Brothers)操刀的,两人是《鳄鱼街》(*Street of Crocodiles*, 1986)等受表现主义影响的怪异动画片的作者。影片中不乏历史片段——斯大林的心腹党羽在墨西哥刺杀俄国革命家列昂·托洛茨基(Leon Trotsky)的行动,但更多的是通过各种鲜活的电影手法来表现一名充满激情与创意的女性艺术家形象,她不断地与自己的生理缺陷和耀眼的名人丈夫进行抗争,而影片的创作者则是另一名女性艺术家。泰莫并不需要将通常受到欲望驱动的视线引导到角色

图6.17 奎伊兄弟在朱莉·泰莫的《弗里达》(2002)中制作了这段动画的梦境戏。

身上,而是让角色自己的视线辐射到影片的场面调度之中,并且将主体自身内在的世界观展现给观众。

在对男性凝视和整个女性言情剧类型的质疑问题上,最成功的尝试之一当属比利时导演尚塔尔·阿克曼1976年的作品《让娜·迪尔曼》。和许多当时的欧洲电影一样,这部影片如今很难觅到片源,但绝对值得做一番探寻。阿克曼从真正意义上改变了传统的男性对女性角色的凝视方式。她要观众去看,但这是一种没有快感(即男性凝视女性时的快感)的观看。作为阿克曼凝视主体的女人不是欲望化的,当然也不是色情化的。在将近三个小时的影片时间里,她的摄影机多数情况下都只是注视着中心人物——一名底层中产阶级家庭主妇,她和自己十来岁的儿子居住在一间微型公寓内,而且靠下午卖淫和寡妇抚恤金来贴补家用。摄影机在一段可以保持冷静态度的距离之外、从一个略微低于水平视线的高度、纹丝不动地默默观察着这个女人忙于那些她热衷的活计:煮饭、晒儿子的鞋、收拾房间、逛商店、照看邻居家的孩子、接自己的孩子,以及毫无乐趣地接客。摄影机一直看着。除了转场,片中几乎没有任何剪辑,而转场通常也都是转到公寓内的另一个地点。一切都不紧不慢、不慌不忙。摄影机则以冷静的态

度一刻不停地观察着这一切。

观看的行为将一切都神秘化了。女人和她的工作、女人和她的性行为被简化成了"她做事，我们看"的一道程序。她和她的生活成了客体，就像我们在电影中见惯了的许多女性角色一样。在传统言情剧的过度风格之中，对凝视的亲密化假想加上连续性风格的推进作用，让我们可以认同于角色。我们看着她，同时我们也和她一起在看。我们想要拥有她，我们希望她能得逞，也希望她受到惩罚。言情剧将欲望来回地进行着转换。但在《让娜·迪尔曼》中却没有消遣，也没有过度——除了由摄影机时刻不停地凝视所创造出来的过度。角色身上的欲望被转移回到了我们自己的观看行为中。我们要么是想持续观望事情的后续进展，要么就想放弃观看。事实上，没有任何事情发生在这个女人身上，直到影片的后半部分才开始对她执迷的行为加以揭露。她忘记了日常生活流程的部分内容，反复做了某些事情。随后她在一张椅子上坐了很长时间，摄影机便一刀未剪地凝视着她。随后，一名嫖客来了。女人和他云雨后体会到了一次性高潮——或许是她生平第一次，然后她拿了一把剪刀开始戳他。她已经失去了理智，她的情感浮出了水面，她似乎无从求助，只能通过摧毁这种情感来试图重建理性。

当然，和《致命诱惑》(*Fatal Attraction*，阿德里安·莱恩[Adrian Lynne]执导，1987)、《双面女郎》(*Single White Female*，巴贝特·施罗德[Barbet Schroeder]执导，1992)或《本能》(保罗·维尔霍文执导，1992)不同，《让娜·迪尔曼》不是另一部关于性自由女性的后女性主义电影，前面那几部电影中的女主人公是真正疯狂和凶残的。而且，这部影片也不是关于一位将死的母亲的，因为它没有步像卡尔·富兰克林（Carl Franklin）的《亲情无价》(*One True Thing*，1998)的后尘，去描写一位职业女性放弃了她的独立生活去照顾她生病的母亲和运转不周的家庭。《让娜·迪尔曼》更像是对言情剧的一种评论，试图将女主人公色欲化，而后又将她从性欲中解救出来。《让娜·迪尔曼》思考

的是：如果我们以古典好莱坞风格所禁止的距离不加修饰地观看言情剧，那么它会变成什么样子？《让娜·迪尔曼》探索的是女性在电影中是如何呈现的，以及这种呈现是如何将她们变成了机器人。它也探讨了我们自身对言情剧的观看处境，并——通过排除观看过程中所有的奇观、煽情、音乐、精致的场面调度、运动镜头和剪辑——将我们带入赤裸裸的凝视层面，同时让我们极不舒服。

那么，为何要去看一部让我们觉得不舒服的电影呢？是为了了解存在着别样的选择；美国电影的语言和形式并非电影唯一可用之法；实际上电影就是一种语言，但它也存在可变通的法则。这样的电影有其重要性，它展示了标准的电影语言和词汇——特别是在探讨女性时——并非不可更改。在此我开一个过分点的玩笑。上一次我在课堂上放映《让娜·迪尔曼》的时候，学生们开始冲着银幕喊道："切！……快切，够了！"没有人会听到他们的喊叫声；它只是一部电影罢了，而镜头依然在继续。在此，言情剧的戏剧性转移到了观众身上。

一名女性导演和她的一部关于一名迷途女性的影片，让班级成员感到不自在。与古典风格的彻底决裂对观众的预期产生了阻碍，而班级成员把他们的懊恼情绪重新转移给了不会应答的银幕本身。在我看来，这种转移行为成了一堂有趣的课，这堂课的内容是关于电影的预期以及我们没有在电影中看到自己期望的东西时如何反应。这部影片也可以很好地说明为何此类激进的实验性作品少见于世，而且或许也能解释为何女性电影工作者在她们的作品中只敢冒相对较小的风险。或许，害怕冒险的恐惧心理，正是执掌导筒的女性如此之少的原因之一。

今日的好莱坞不再"厌憎"女性了。但是它一直害怕不一样的东西，而且就像我们文化中的许多其他方面一样，害怕对男权的揭露。公众会接受一部立场鲜明的女性主义影片么？即便业内对于女性成为制片人，进而成为预算掌控者的适应度在逐年增高，然而电影制作业究竟能否适应让女性成为电影制作的直接"老板"？这些问题都能从单

部影片延伸到更为宏大的文化领域、社会学领域，以及权力与权威的根本问题上。

美国之外的作者

尚塔尔·阿克曼绝对不是唯一一名在60年代和70年代的美国之外进行实验的导演，而且我们将在第九章中分析欧洲电影工作者如何抵抗美国电影的类型和形式时，对其他人加以研究。要点在于，美国以外的电影制作是导演的媒介，在美国的片厂制接手这一媒介功能很久之后并在法国人自己发明这个术语之前都是如此。例如，日本在二战前后就产生了一大批伟大的电影人。黑泽明是最知名的一位，还有另外一些人，如传奇的小津安二郎和沟口健二，践行着长镜头摄影，以及有关家庭和女性的别样视角。特别是小津——我们会在第九章中重新讨论他——以日本人的传统坐垫榻榻米（机位高度）为仰角来拍摄对象的摄影手法，其本质成了一种文化观。他拍摄的那些冷峻而富于抒情意味的言情剧，故事的年代横跨了日本的战前战后，其中心都是关于时代对家庭造成的影响。

西班牙的路易斯·布努埃尔从20年代开始从事电影创作，当时他与画家萨尔瓦多·达利（Salvador Dali）合作了一部卓越的超现实主义电影《一条安达鲁狗》（*Un Chien Andalou*，1929）。这部影片以一个或许是电影史上最著名的影像作为开场：一个男人（布努埃尔自己）用一把剃刀割开了一名女子的眼睛（不用担心，一只死羊的眼睛在特写镜头中替代了那名女子的眼睛）。一方面来看，这是一个非常厌女的时刻；但从另一方面来说，它是一把揭开电影奥秘的钥匙——张开眼睛，来看看前所未见的东西。"银幕的白色眼睑只要能够反射它自己的光，就可以搅翻整个宇宙。"布努埃尔曾说。而且这成了贯穿他电影作品的信条。法西斯独裁者弗朗西斯科·弗朗哥（Francisco Franco）令他在西班牙的生活频遭坎坷。于是，他便在20世纪40年代来到了美国，并

图6.18 "银幕的白色眼睑只要能够反射它自己的光,就可以搅翻整个宇宙。"——路易斯·布努埃尔。这幅图片取自他的首部影片《一条安达鲁狗》,是他与超现实主义画家萨尔瓦多·达利在1929年合拍的。

去好莱坞找了份助理的工作,直到后来他去了墨西哥,并在那里拍了许多电影。有些是流行的赶制货,而其他的作品则是非常出色的超现实主义影片,里面充斥着奇特的、慢镜头的梦境和怪异的遭际,而且通常其讥刺的对象都是中产阶级。他拍完其最知名的作品之一《比里迪亚娜》(Viridiana,1961)之后曾有过一次短暂的回国经历,但随后便因为该作品遭到了再次驱逐。他又回到了墨西哥,随后去了法国,并在那里继续拍摄超现实主义影片——这次他的预算增加了不少,比如《白日美人》(Belle de jour,1967),影片讲述的是一名女性通过做妓女将自己从一场乏味的婚姻中解放出来,和所有布努埃尔的作品一样,这部影片充斥着奇特的景象、出人意料的遭遇和似真似幻的事件。尽管《白日美人》和布努埃尔之后的一些影片都是带字幕的外语片,但它们在美国却很受欢迎。

今日的作者论

在美国,作者理论曾一直是一个理论,一种谈论和思考电影的方式,远非一种对电影实际拍摄情况的精确描述。它同时也是一种对电影制作业内权力等级重分配的思考。与世界其他地区不同的是,在美

国,至少自20年代早期片厂制度让导演成了为某部影片效力的一员普通工匠之后,导演主控权就一直罕见了。美国的电影制作依旧被经济和观众的反馈牢牢掌控着,因而其产品不可能放任一人来管。除此之外,鉴于片厂制度及其集体创作流程,同时考虑到电影制作很大程度上是文化搅拌物的组成部分,也是其制作年代的社会思想、行为、工艺、信仰和政治的组成部分等事实,那么就很难将美国电影制作简化为单个个体的想象成果。然而,作者论的便利性及其隐含的亲密性又极具诱惑。它提供的分析工具也是如此,让我们可以将电影结构理解成一种清晰连贯的风格和个人想象力的主题运作。作者论至少给影评人以力量,偶尔也能将力量带给一名电影观众。"你知道斯皮尔伯格吧,"我曾经听一名看完了由当之无愧的好莱坞风格大师拍摄的《拯救大兵瑞恩》(*Saving Private Ryan*)的影迷说道,"他每次都能打动我。"然而我们或许得经常以牺牲这种清晰性和把控为代价,直面作为一种复杂文化混合体成分的电影的纷乱现实。同时,在我们的探讨中混合各种不同分析方式——作者的、类型的和文化的——是完全有可能的。

当今电影制作的实际运作方式——除了少数像斯皮尔伯格这样的导演明星,以及像马丁·斯科塞斯这样对自己的作品比其他人有更多掌控力的人——很大程度上是回到了制片人和片厂首脑掌控的时代,或者仅仅回归到一种当下版的古典风格。导演成了一名自我审查者。"个人"风格很少,而且除了少数几个像大卫·芬奇或托德·海因斯(Todd Haynes)(《安然无恙》[*Safe*, 1995]、《天鹅绒金矿》[*Velvet Goldmine*, 1998]、《远离天堂》[*Far From Heaven*, 2002])这样的导演,或托德·索隆兹(Todd Solondz)的奇妙、颠覆、乖张之作《爱我就让我快乐》(*Happiness*, 1998)等例外,创新是受到严格控制的。但与此同时,这也为那些此前默默无闻的导演提供了机会。这可能是作者论最伟大的遗产:片厂监制会认为,即便他们会对导演有所限制,但是在影片创作过程中可以让导演享有某些创意性的发言权。

非洲裔美国人虽然依旧是少数派，却为了在现今的好莱坞风格范畴中找到一种发声渠道，一直在寻求拍摄电影的机会。斯派克·李那些感情浓烈的社会言情剧——如《为所应为》(*Do the Right Thing*, 1989)、《丛林热》(*Jungle Fever*, 1991) 和《马尔科姆·X》(*Malcolm X*, 1992)——所取得的成功，为一些拥有非凡想象力的导演开辟了道路，例如约翰·辛格尔顿（John Singleton）(《街区男孩》[*Boyz N the Hood*, 1991]、《马路罗曼史》[*Poetic Justice*, 1993]、《校园大冲突》[*Higher Learning*, 1995]、《紫檀镇》[*Rosewood*, 1997]，以及更具商业性的《神探夏夫特》[*Shaft*, 2000]和《速度与激情2》[*2 Fast 2 Furious*, 2003])。

斯派克·李的影片，有时会给人深切激昂的泛煽情感，有时也会像《黑街追击令》(*Clockers*, 1995) 那样以轻描淡写而隐晦的方式，来说明将一名本应深受同情的角色抓为典型并怪罪于他是如何轻而易举。《萨姆的夏天》(*Summer of Sam*, 1999) 是李拍摄的首部处理族群问题而不仅是非洲裔美国人的影片。它属于连环杀手这一亚类型片，但是他通过强有力的影像和宏大的场景，将这种流行样式进行了延展，使得该女性谋杀犯成了一个更为宏大的文化暴力温床的一分子，该温床内滋生的是怀疑和仇恨，以及对差异性的恐惧。

其他的少数族裔则在低成本电影中出现，例如罗伯特·罗德里格斯（Robert Rodriguez）的《杀手悲歌》(*El Mariachi*, 1992) 和《从黄昏到黎明》(*From Dusk' Til Dawn*, 1996)，以及预算较大的《墨西哥往事》(*Once Upon a Time in Mexico*, 2003)。《喜福会》(*The Joy Luck Club*) 是香港出生的导演王颖（Wayne Wang）1993年拍摄的一部高成本电影，导演其他的作品包括1982年的一部叫《陈氏失踪》(*Chan is Missing*) 的短片，以及1995年拍摄的一部讲述一个男人及其家庭的影片《烟》(*Smoke*)，该片架构错综、情感内敛。其他的亚洲导演也有在好莱坞工作的，最有名的当属拍摄大型动作类型片的吴宇森（John Woo），还有李安，他1997年的作品《冰雪暴》(*The Ice Storm*) 沉静内敛，对70年代郊区生活的历史和文化层面有着敏锐嗅觉。他的华语动作

片《卧虎藏龙》(*Crouching Tiger, Hidden Dragon*, 2000) 获得了评论和票房的双丰收。《绿巨人》(*The Hulk*, 2003) 则一无所得。但至少李安像一个作者那样，尝试不同的类型，磨炼自己的技艺，并且在实验过程中要求观众和他合作。

其他的新秀电影工作者，试图通过一种个人风格来标榜他们的影片。沃卓斯基兄弟的《黑客帝国》系列试图——尽管不是每次尝试都能成功实现——表现世界和数字仿像的另外几面，同时略微探究一下数字时代中"虚实关系"这一古老的哲学问题。大卫·芬奇的作品我们已经在其他上下文中有过接触，其中某些作品对隐藏在人类活动表面之下的黑暗元素进行了探索。比起《黑客帝国》系列来，带有社会和政治意识的《七宗罪》、《生日游戏》和《搏击俱乐部》创造了更为有趣的另类世界，这正是因为从特定层面上来说，它们的世界看上去像我们自己的。但像超现实主义者布努埃尔一样，其作品几近梦境，或许更确切地说，是我们用一个奇特而不安的视角反观自身的镜像世界。

这些电影工作者会否突破好莱坞风格的樊篱？这个问题还有待商榷。他们或许会偶尔做些实验。他们也可能继续制作会折射出（或不会）自身文化背景的优质流行电影。然而对电影工作者来说，对导演来说，其总体趋势是不要局限于只制作非洲裔美国人电影、女性电影、亚洲电影，甚或煽动不安情绪的阴翳电影。当中依然存在许多制约性的变数：金钱、荣誉、权力，乃至——不全然悲观的话——追求不同创意手法的一己私欲。

事实上，电影制作的经济和文化现实虽然在很大程度上压制着要成为一名拥有主体风格和强烈的个人世界观的创作者的欲望，但也是可以被克服的，即便只是偶一为之。制片的经济现实全世界都存在，而多数影迷的观赏品味有时是可以被成功挑战的。一种不寻常的、主观性的电影制作风格很少能赚钱，到目前为止这依然是对的。激情的世界观通常来自一种激情的自我，而对导演来说，几乎没有什么空间放置他的大自我，因为他的工作是执行来自另一个带着金钱的

自我——制片人——的命令。观众通常都会对电影中不羁的想象感到不适,在当前"独立"电影洪流不绝的情况下,这一问题变得愈加明显,这些影片中的多数都是独立于片厂的融资和发行渠道且不沾染好莱坞风格惯例的作品。我们即便通常会对艺术家在影片中进行不同寻常的想象实践感到不适,还是会倾慕艺术家的构思。

我不想以悲观论调来为本章作结。从60年代末期到70年代末期这段将近10年的时间里,在美国和世界其他地区兴起了一种生机勃勃、有时略带实验性质的文化。许多我们在此讨论过的电影制作者都是在那个时代入行的,而且新观念遍地开花,有些至今仍在绽放。许多生活在这一文化环境下的人都会严肃地思考、谈论和书写电影。电影的严肃研究是在这段时期内发展并建立起来的。在过去的十年间,"独立"运动的发展为某些电影制作者开放了实验的空间,尽管事实上许多"独立"电影的发行商是大片厂的子公司。鉴于文化和创意的大循环本质——文化形式会在循环过程中持续性地自我枯竭,只有通过新的天才将它再次复苏,同时也鉴于在过去的十年间、在许多不同的影片中出现了创意性的信号,一个生机勃勃的时代必定会重现——尽管或许会以某种出人意料的不同形式出现。

注释与参考

作者论的欧洲起源	戈达尔的引文出自 *Godard on Godard*，Jean Narboni和Tom Milne著，Tom Milne译（New York：Viking，1972）的第146—147页；新版（New York：Da Capo Press，1986）。
作者论	萨里斯的文章"Notes on the Auteur Theory in 1962"可见于*Film Theory and Criticism*的第561—564页。彼得·沃伦对作者论的著作在其*Signs and Meanings in the Cinema*（Bloomington and London：Indiana University Press，1972）一书中收录。萨里斯的*The American Cinema：Directors and Directions*，*1929—1968*（Chicago：University of Chicago Press，1985）是一部经典。T.S.艾略特的《传统与个人才能》被广泛重刊，而且也能在合集*The Scared Wood*中找到。
阿尔特曼、斯科塞斯、库布里克	关于罗伯特·阿尔特曼的最佳著作莫过于Robert T. Self的*Robert Altman's Subliminal Reality*（Minneapolis：University of Minnesota Press，2002）。同时参见罗伯特·考尔克的*A Cinema of Loneliness：Penn*，*Stone*，*Kubrick*，*Scorsese*，*Spielberg*，*and Altman*，3rd ed. New York：Oxford University Press，2000）。
希区柯克	关于希区柯克和《精神病患者》的一些观点，可参见罗伯特·考尔克主编的*Alfred Hitchcock's Psycho：A Casebook*（New York：Oxford University Press，2004）。
女性作者	关于多萝西·阿兹纳的内容，可参见Judith Mayne的*Directed by Dorothy Arzner*（Bloomington：Indiana University Press，1994）。路易斯·韦伯的话引用自Anthony Slide的*The Silent Feminists：America's First Women Directors*（Lanham，MD：Scarecrow，1996）。同时可参见Claire Johnstone在*Movies and Methods*第一册中的文章"Women's Cinema as Counter-Cinema"。关于先锋电影的两部佳作分别是P. Adams Sitney的*Visionary Film：The American Avant-Garde in the Twentieth Century*，3rd ed. New York：Oxford University Press，2002）。以及Gene Youngblood的*Expanded Cinema*（New York：E. P. Dutton，1970）。Ithaca College的Patty Zimmerman教授帮助我甄别出了某些当代的女性先锋电影制作者。

路易斯·韦伯和艾丽斯·居伊·布拉谢	布拉谢的自传是Alison McMahan的*Alice Guy-Blaché：Lost Visionary of Cinema*（New York：Continuum，2002）。她们的电影有很多视频存世。关于艾达·卢皮诺的职业生涯，可参见Marsha Orgeron的*Making Reputations：Representation in the Cinema Era*（博士论文，University of Maryland，2001）的第292—352页。
路易斯·布努埃尔	布努埃尔的言论引自Freddy Buache的*The Cinema of Luis Buñuel*，Peter Graham译（London and New York：Tantivy Press and A. S. Barnes，1973）。

第七章

作为文化实践的电影

文化现实中的电影

到此,我们一直检视着电影的各个层面,从镜头和剪辑的微观细节到影片制作经济学,以及负责电影制作不同方面的人们。我们已经看到了电影是工业产品的一部分——电影的制作遵循大批量生产的原则,而且用纯粹的经济学术语来形容就是:电影业是当今洛杉矶最大的商业活动,它一举击败军工业成了这座城市的支柱性产业。接下来,我们将开始研究电影是如何创作的,是如何满足观众欲望的。不过,它与其他工业产品不同,而更加接近我们通常所认为的艺术范畴;对我们而言,电影具有情感和道德的构思。它们会让我们做出情感回应,并用鲜明的道德立场、善恶观、伦理观来观察这个世界。它们甚至提出:在这个世界上,我们应当用伦理的方式去解决问题。它们的角色寻求救赎。然而与一部小说、一幅绘画或一曲交响乐进行对比的话,多数影片的情感诉求就似乎浮浅而缺乏多义性。与传统的高雅艺术不同,除了前一章中所论及的美国以外的电影——比如戈达尔、贝托鲁奇、安东尼奥尼、费里尼、伯格曼及其他一些人在60年代至80年代拍摄的影片——以及像库布里克、希区柯克这样一些美国电影工作者的作品之外,其他电影不需要很多的知识背景就能看明白。就像流行音乐和小说一样,电影常常被谴责为剥削性的、商业性的和愚蠢的东西。

许多电影制片厂的确存在为成年观众制作"独立"电影的单元，这些观众想看的是——制片人相信——根据古典名著和畅销小说改编的浪漫主义作品，而且在美国也的确存在许多寻求不同的电影化叙事方式的导演。尽管如此，许多制片人仍坚信：观影目标群体的年龄介于15岁至35岁，而他们需要的是用最乏味和暴力的形式呈现出来的性兴奋和间接体验。这类影片滋养了这样一种观念：那些倾慕流行文化并陶醉其中的人，无论老少，都是流行文化的迎合对象，而且他们也甘愿接受这种迎合带来的不良效果。某种程度上，这种意愿反映出了文化的贬值。担心文化标准会被流行文化和大众媒介拉低，导致了怀疑，随后就出现了谴责。然而谴责似乎没有起到任何效果。我们依然喜爱电影；我们依然看电视，听摇滚和说唱音乐。于是，怀疑就变成了冷嘲热讽。

作为文本的文化

尽管苍白的谴责无法帮助我们理解流行文化的丰富性，但在所有相关的消极言论中都存在一定的真实性。如今的良策是：借助一种更为宽广的定义来思考流行文化中的消极面，同时又能兼顾其所有的严肃性和戏谑性。从这一宏大视点出发，我们得先从文化的定义入手，然后才能对流行文化（或者，更确切地说，种种流行文化）展开研究，并通过对不可预知的复杂性的理解，来找出对抗嘲讽的方法。

文化（culture）可被理解为我们生活的文本，是一种我们每天生产并理解的信仰、行为、反应和工艺的终极连贯样式。组成文本的三大要素是连贯性、系统性和秩序性。我们通常把一本书看做一个文本，然而，任何存在可知性边界的意义制造物——即便其制造的意义是自相矛盾甚或不断变化的——都可以是一个文本。作为文本的文化理念的意思是：首先，文化不是自然；它是由人类在历史过程中出于自觉或不自觉的原因创造出来的，是他们所有思想和行为的产品。即便是

我们日常生活中的无意识或半无意识行为，都能在观察和分析过程中被理解成连贯性行为的若干集合，而且被看做存在相互影响的。这些行为、信仰和实践活动，连同他们制造的工艺品——我们聆听的音乐、我们穿的衣服、我们喜爱的电视节目、我们欣赏的电影——都是有意义的。它们存在可读性和可知性。通过"读解"，我是指我们能理解流行音乐中的词曲复杂性，正如我们可以分析一首贝多芬的交响乐或一部菲利普·罗思[1]的小说一般。读解作为一种批判性的行为，是适用于所有的意义生成实体和文本的。人们开车或选车；他们上学、开通银行账户、作画、看电视、接受（或不接受）种族差别和性差别、支持（反对）共和党或民主党、坚信（或反对）自由意志或自由经济、行为端正或行为不良、喜欢摇滚乐或古典乐，并以某种方式让行为变得尽可能合乎逻辑。通过一定的研究和一种开放性的观念，我们就能明白：我们想通了什么道理，我们的选择又满足了何种需求，以及什么东西为我们提供了娱乐。我们也能明白：我们的娱乐形式顺应或否定我们信仰的原因和方式为何。我们还会看到：当中没有一样是自然的；所有的东西都源自驱动我们所有人的阶级、性别、种族、教育程度、文化适应度和意识形态。

亚文化

现在，我们的文化圈——或者说，在我们的文化圈中制造出高雅和低俗、严肃与流行文化鸿沟的那一部分——对文化的定义，变得比以往更加狭隘了。它将文化定义成那些由独立创作者创作出来的、复杂而严肃的作品，而且只有少数拥有、想拥有或喜爱"文化"的人才能接受这些作品。换言之，文化正在自我分割和自我分离。文化圈所谓的文化，就是我们通常会想到的那些我们得高度身心投入才能理解的、晦涩的个人艺术：它们是博物馆中的绘画、音乐厅中演奏的交响曲、课堂上分析的小说和诗歌、过去常在"艺术院线"放映的外语片。如果其他想象性的产品被纳入进来，那么它们就成了一种等级观

[1] Philip Roth：美国犹太小说家，以荒诞幽默的文笔见长，代表作《再见吧，哥伦布》(*Goodbye, Columbus*)。

念的组成部分,并被叫成了"低俗文化"或"流行文化",然后再被划归到边缘地带。流行文化经常被"高雅"文化的仰慕者们嗤之以鼻,反之,高雅文化则经常被流行文化所耻笑。这种彼此的敌意,有时会通过对套路化形象的影射来加以表达。古典音乐、艺术和诗歌爱好者是那些衰弱无能的知识分子精英,其中涵盖了所有的阶级和性别暗示。喜欢流行艺术的人有时被表现为工薪阶层的粗俗汉,或者是百无聊赖的女性,或是有色人种,抑或是青少年,而所有这些人都是主流价值观的威胁。对流行的负面观点,又进一步被大众文化就是商业文化这一事实所滋养("商业化"可能是流行的轻蔑说法)。电影、电视、摇滚乐、浪漫言情小说和新闻报纸都是商品,都是商业欲望的客体。制造这些产品的公司都是为了牟利。流行文化商品不是个人想象的产物,而是巨大的跨国商业机构为了迎合最大多数观众的需要而建构出来的算术结果。随后他们会找出最合适这些成果的观众群体;依据年龄、性别、种族、阶级进行营销投放;然后进行相应的推广和售卖。这些商品以及它们的观众,成了组成产业行为的成本/价格、利润/亏损、资产/债务、制造/发行等结构的成分。

在喜爱某一流行文化产品自身的亚文化群体中,存在着更为宽广、更为深厚,而且具有潜在危险性的派系。宗教和政治差别在广播节目、音乐和电影种类的兴趣分歧上尤为明显。收听国家公共广播电台(National Public Radio)的人与收听右翼脱口秀节目的人,身份是不一样的——他们自己和别人都这么认为。看动作片的人和看简·奥斯汀小说电影改编的人被看成不同的两类人——首先持有这种观念的人是电影制作者本身。在这种分化下,某一群体对另一群体的怨恨和愤懑情绪就会越发彰显,而且有时是不可调和的。

媒介和文化

所有这些的根源都是复杂的,而且也提示出:任何关于文化的狭隘定义,在描述我们所属文化中那些强大而变动不居的元素时,是多

么不充分。接下来的内容，是对某些在更庞大的文化群体中创造了亚文化的复杂事件和运动的极简概述，不过它将使我们对下列问题有一定了解：文化是如何持续自我生产的，其中的活跃群体是如何创作艺术作品的，以及这种艺术是如何对文化进行改变和转换的。

在欧洲文化中，"严肃"的音乐、绘画和文学创作可追溯到中世纪，当时它还是皇家的专属。"下等阶级"——多指目不识丁的农民——也有本土性质的、基于手工艺和口头传统的风俗文化，这也是多数非欧洲文化所共有的现象。在意大利文艺复兴时期，一种拥有财产和交易货品的中产阶级开始形成，而且正是这支新兴的群体，将皇宫内的高雅文化带到了乡间别墅，即富有的贸易商和财产所有者的家中。拥有或赞助艺术作品是促成中产阶级文化资产持有运动的组成部分。富裕的意大利商人成了艺术品的赞助人，例如，被委托的画家会出于感激，将这些捐赠者的形象画在基督的脚下。如果说所有权是财富的象征，那么拥有或赞助艺术则成了品位高雅丰富的象征。如今亦然。

在18世纪，拥有财产的欧洲中产阶级规模变大了，小型零售商人丁兴旺，一个产业工人阶级开始壮大。这些阶级都在继续发展自己的文化形式。例如，小说就是在18世纪早期发展起来的，起初是面向中产阶级女性——这些人，都自己读过或者让人给她们念过如萨缪尔·理查森（Samuel Richardson）《帕梅拉》（*Pamela：Or，Virtue Rewarded*，1740）和《克拉丽莎》（*Clarissa*，1747—1748）中的女性爱情冒险，她们对此所怀抱的投入和认同（有时还带着一种反讽的感觉）一如今日许多人对肥皂剧的感受。言情剧（melodrama），一种在工人阶级和底层阶级中流行起来的文化形式，是脱胎于小说、戏剧和政治的，特别是18世纪晚期法国大革命之后的戏剧。为了回应当时禁止传统戏剧表演中演员念台词的法律，它起先是以一种音乐伴奏的哑剧形式出现的——"melodrama"的意思就是有音乐伴奏的戏剧。早期欧美的言情剧是粗俗的、道德性和政治性的，它们有着夸张的肢体动作和简单明了的善恶结构——相对于上层阶级的品味而言，它们过于粗俗和"普

通"了。它同时也具有广泛的参与性，它会让观众们做出情感的回应，甚至是言语的回应。言情剧是一种满足的形式，是一个阶级对稳定、地位的共同表达，也是一种对简单道德观的认定。形式各异的言情剧在东西方的许多文化中均有渗透，而且其电影版本会在接下来的章节中进行详细讨论。

英国杂耍（Music Hall）综艺娱乐节目是18世纪中叶的另一项集工人阶级的喜剧、流行乐、戏仿剧和性别讽刺剧于一体的娱乐形式（英国综艺节目中的性别反串依然很受欢迎，而且可以被毫无障碍地欣然接受）。从过去到现在，英国杂耍都是在一个鼓励观众现场回应的场所中上演的。有证据显示，美国版的杂耍剧——vaudeville，连同言情剧一起，对电影的发展起到了巨大的作用，同时这些地方也成了电影放映的早期场所。

为了让流行文化变成大众文化，其储存和发行方式都得进行改进。印刷出版物文化在18世纪得到了长足发展，而且小说和新闻报纸也达到了一个相当广泛的发行量。就小说而言，有些传播行为是通过一个人向一群人大声朗读而形成的。为了让音乐、影像和故事能被以工薪阶层和底层中产阶级为主体的观众所欣赏到并进而成为大众文化，其他手段也得被开发出来，这就是19世纪晚期至20世纪早期所发生的事。照相、电话、留声机和电影等新技术惠泽大众，特别是那些没有时间或脑子去思考高雅艺术复杂性的人。这些新技术迅速占据了主导地位。在这个过程中，印刷媒介的文化——以及来自教育、休闲的需求，连同人们希望在安静的环境中独自读小说或念诗的需求——便随之衰落了。

我们此前已经详细地考察了一种储存和发行形式：塑料底片上的照相凝胶，在曝光并冲印成一系列高清晰度的影像后，便可以通过不同的方式对其进行剪辑，随后放入片盒，送到全国和世界各地的银幕进行放映。电子传输技术也是19世纪的一项重大发明。电话、留声机和广播信号，将声音和音乐、新闻和娱乐传送到了最亲密的家庭空间

中。当电影开始流行时,人们就得走出家门去看电影,随之产生的便是所有的计划和开销。到了20年代,广播成了家庭空间中无处不在的东西和主要的娱乐形式。当20年代晚期电影引进声音技术之后,两个媒介间便展开了一场富于活力的交叉互换。广播中出现了电影广告和基于时下电影的广播节目。广播明星开始涉足电影表演;电影明星也会出现在广播节目中。

有一种印刷媒介通过与电影和广播媒介的整合,随着两个媒介一起发展壮大了。新闻报纸上会有广播和电影的广告和评论文章。电影杂志和新闻八卦专栏通过将明星及其私人生活引入公众的视野,从而延展了片厂的宣传工作。毫不夸张地说,到了20世纪末,一个复杂精巧的流行文化整合性网络,已经进化成了一张听众和观众都能接触到的,由广播、电影、杂志和报纸组成的"互文网"。互文性是指其中所有的元素都是相互指涉、相互复制和相互再现的。电台广播在电影中会被当做叙事元素加以使用;电影也能变成广播剧;新闻报纸可以对两者进行评论,并且刊登电影的宣传资料和丑闻;电影音乐和流行音乐联系紧密,于是一首电影主题曲就能被灌录成唱片,或在电台播放。到了20世纪40年代,一部电影可能会包含一首专门作曲的主题歌,以便能作为单曲发行。我此前曾说文本是存在边界的,但这点需要有一个修正:文本边界具有很强的渗透性。

当中唯一欠缺的,就是一种可以将活动影像传送到家里的手段,而这个问题在二战后就解决了。随着电视的诞生(其发展起步于30年代),大众媒介的流行文化网就成了无所不在、花钱可得的东西。到了20世纪50年代中期,几乎是所有人都可得了。这一文化网络的互文性也在不断成长。广播不再是戏剧的媒介,转而承担了一个重要角色:首先,它成了流行音乐的传递系统;其次,它最近也成了通常是右翼政治观点的表达场所。电影和电视立刻便适应了对方的存在,尽管电视切掉了电影观众的很大一块份额,但电影制作者们假装对这一新形式不屑一顾。

电视成了老电影和专为电视拍摄的电影的输送装置。片厂购买电视播放平台，为它们提供内容支持。有些制片人——在本书编写的这段时间内，最为知名的当属动作片制片人杰里·布鲁克海默，已经将电视制作纳入了其项目花名册当中。随着20世纪70年代晚期录像带和有线电视的出现，电影和电视在一个非常重要的意义层面上成了彼此的功能。电影制作者得依靠录像带和如今的DVD销量来补足电影的利润。影迷们会权衡是在家看电影，还是去影院看片。事实上，DVD连同其附属材料已经变得十分流行，以至于2002年它们的销量令人惊讶地占到了一部影片总收入的58%。它们也让片厂有了别的想法——显然这些想法更加令人惊讶：电影是值得保存的，而且可能会有教育价值。在他们的脑海中，这两个想法之前从未出现过。

与此同时，"高雅"文化的领地萎缩了。它依然受到课堂和教育的排斥，而且只能在博物馆、音乐厅和书店——亚马逊网站（Amazon.com）之外所剩无几的一些——安家，有些则在广播节目和电视中出现。然而，"高雅"艺术一直是被边缘化的，而且情况正愈演愈烈。"流行"文化，确切地说是美国的流行文化，成了世界范围内的主导形式。多种变体和亚形式、多种民族化的变调在其中茁壮成长。几乎在所有的文化中，电影都是无所不在的，而其中最无所不在的，主导中的主导，当然还是美国电影。

新网

我用网（web）这一意象来定义流行文化的传播和整合方式。我也提到过编织这张网的是19世纪成长起来的各种媒介。当然，这张"网"不仅承载了新的意义，而且也创造出了另一套亚文化。

电影是19世纪脱胎于照相术的技术产物。事实上，它是第一种技术性的艺术。在20世纪90年代中期，数字技术长驱直入电影界的同时，电脑也成了一件家用品，而国际互联网（World Wide Web）则正在创建一块新的"银幕"：在这块新银幕上，正在形成的是新的社区和文化，

其中就包括以电影为讨论主体的社区。

就像电脑屏幕上发生的几乎所有事情一样，互联网是一个进程处理的场所，所有事情都在其中发生，但是没有事情得到解决。与电影不同的是，它的影像不会陷入封闭、可知的虚构世界。网络的叙事，事实上是个调查和参与的故事，是主体进入一个开放性系统的过程。它也成了一个开始拥抱电影的场所，在此不仅可以做广告，而且也可以制作、放映和讨论一部小成本电影——例如，《女巫布莱尔》(1999)现象不仅仅源于一部精彩影片本身，而且也是源于从这部影片的网络站点发展出来的口碑。

从文化角度而言，网络连同电脑游戏一起，已经创造出了一种与电影和电视之间非同寻常的紧密整合，每种形式都与其他形式进行着互动，而且为观众提供了更多的参与空间和互动空间——也为制片人带来了更多的收入。

文化理论

在此再次强调一下，我们需要提醒自己的是：以盈利为目的的文化——以任何一种形式呈现的——都不能作为我们不对它进行分析的借口。无论我们有所归属还是自由无羁，无论受用户控制还是受供应者控制，无论是观众还是片厂，都身在那个文化之中。为了了解流行文化的总体地位，尤其是电影在这个更为庞大的文化实践复合体内的位置，了解一些以大众媒介和电影为讨论对象的文化研究理论会对我们大有裨益。**文化研究**（culture study）会在文化实践的语境中考察不同种类的文本，而这个文化实践的语境——作品、产品，以及日常生活的物质原料——被经济和阶级，被政治、性别和种族，被需求和欲望所标记出来。文化研究考察的是：文化文本在意义生产的过程中或是文化文本的创作者和娱乐受众赋予其意义的过程中，所具有的形式和结构。文化研究将意义当成一种持续发展的进程，而从日常生活的复

杂人际关系以及人们赖以维持和释放情感和智性的想象式作品中，这一进程得以构建。

法兰克福学派

早期一波研究大众媒介的文化批评发现，这一课题十分令人困扰，而关于这一点有很好的理由。法兰克福社会研究所（The Frankfurt Institute for Social Research）于1924年在德国成立。它的职能是整合社会学、心理学、文化和政治方面的研究。其成员和同道——被称为**法兰克福学派**（Frankfurt School）——当中某些人是20世纪最为重要的左翼思想家：马克斯·霍克海默（Max Horkheimer）、特奥多尔·阿多诺（Theodore Adorno）、赫伯特·马尔库塞（Herbert Marcuse）、埃里希·弗洛姆（Erich Fromm）、西格弗里德·克拉考尔（Siegfried Kracauer）和瓦尔特·本雅明（Walter Benjamin）。他们都是左翼学者，且许多都是犹太人，所以研究所在1933年便被纳粹政府关闭了。许多成员随后来到了美国，并在那里从事教学工作，同时继续自己的研究工作。

这些工作当中的一块核心部分，就是对电影和大众媒介的研究。西格弗里德·克拉考尔有两部电影研究的重量级著作：《电影理论：物质现实的复原》（1960）和《从卡里加利到希特勒：德国电影心理史》（1947）。后者试图通过考察一种文化制造出来的影片，来描述一种文化情绪，后者导致了纳粹主义的文化和政治灾难。特奥多尔·阿多诺撰写哲学和音乐类的著作和文章，并且与马克斯·霍克海默合著了《启蒙辩证法》（1944）一书。此书"文化工业"一章，连同瓦尔特·本雅明的权威论文"机械复制时代的艺术作品"，为之后的媒介、文化和政治研究打下了基础。事实证明，这是一个极难搭建的基础。鉴于他们所观察到的社会状况，阿多诺、本雅明、克拉考尔和其他法兰克福学派成员所达成的关于大众文化的结论，要么非常消极，要么左右矛盾。

20世纪20年代的德国社会，正在经历一场将会催生现代历史上最具

野蛮破坏性政权的大规模政治动荡。法兰克福学派把社会上流行文化的崛起视为德国政治文化中不断增长的极权主义的一部分。在其他情况下，观众和听众也是一个复杂结构的组成部分，而这个结构是由商业制作和发行的音乐、新闻、影像和声音组成的，然而与这张交互关联的文本之网不同的是，法兰克福学派在德国看到的是一种垂直性结构：政府和工业串通一气，制作出向下对民众发行的大众媒介，并利用电影、音乐和广播来控制大众。流行文化的观众是一群毫无差别且被动的大众，他们被通过掌控流行文化来支配民众需求的威权政府剥夺了主体性和个性。

对法兰克福学派而言，流行文化的观众事实上是被创造出来的，他们被赋予了形式、被迫顺从、被归顺（composed），同时被转变成了一种当权政党的意愿工具。这一观点也是建立在坚实的现实基础上的。希特勒的纳粹政府是首个将大众媒介——尤其是广播和电影（他们当时也在忙于研发电视）——当成一种控制性传播手段来使用的政党。信息、娱乐和露骨的政治宣传通过一种迎合众人口味的方式进行包装后，让它的观众不仅没有了反抗的能力，也失去了反抗的意愿。

法兰克福学派认为政府及其在工业、新闻业、广播业和电影业内的帮凶是强大而具有控制性的，而他们眼中的观众则是柔弱、心甘情愿和极易被愚弄的。霍克海默和阿多诺写道："晚期资本主义就像是这种成年仪式的延续。每个人都必须证明，他已经认同了这种管教他的权力……权威一旦吞噬了人们的反抗能力，就会从孤立无援的人们身上获得整合的奇迹，永远让自己的一言一行变得温文尔雅，而这正是法西斯主义的伎俩。"

法兰克福学派明白，大众媒介不需要将观众打到投降，就能将拥有自由意志的民众轻易、顺从地制服。他们清楚加入某一群体、放弃造反、让自身融入大众和接受当局恩惠所带来的舒适感。他们看到并暗示了流行文化是如何轻易地接受了反犹主义，响应了为祖国牺牲的愚昧感召，以及接受了从绝望而压抑的生活中得到救赎的许诺的。极

权主义者的权力——连同通过当权势力制作的音乐、言情剧和喜剧等乏味娱乐形式呈现的供品——是德国人很难拒绝的东西。

在希特勒的统治下，文化差异、个人表达、艺术实验不仅不受鼓励，而且会被捣毁。严肃艺术、现代和批判性艺术被扣上了颓废的帽子并予以取缔。书籍被烧。艺术家远逃国外。流行文化被框定在了一个以反犹反共、赞美希特勒以及歌颂底层中产阶级的家居生活、家庭和祖国为主要内容的狭窄频段内，用劝诫的形式去鼓动人们应当为了纳粹理想的不朽而不断牺牲。法西斯主义成了法兰克福学派分析文化工业的样板，他们把文化工业看成政治和商业的共谋：它以文化的集体恐惧和欲望中最为深切和一致的方面为原料，组成了最为浮浅的娱乐，从而用来巩固和强化这类文化最基础的本能。文化似乎只能无条件投降。

美国流行文化的批评

意料之中的是，法兰克福学派的学者们倾向于从一种精英主义的角度出发去鄙视流行文化，并认为任何属于这类糟糕的政治文化组成部分的事物都不会有什么价值。20世纪30年代，他们带着这种精英主义的姿态来到美国。特奥多尔·阿多诺特别不喜欢流行文化，经常写一些贬损爵士乐和流行乐的文字。法兰克福学派精英主义中最糟糕的部分在20世纪50年代的美国流行了开来，而且与某些人所察觉的文化腐朽和成年人不检点行为上升的总体性忧虑结合在了一起。50年代经历着严重的文化不稳定感，在此期间，与苏联展开的冷战又将二战后的焦虑升温了。颠覆和渗透的妄想狂躁在该十年的前半程中占领了全国，而流行文化成了这种恐惧的主要目标。

20世纪50年代的反流行文化话语，从多个方面散播开来。尽管右翼政客和记者煽动起了许多焦虑情绪，但他们的攻击不是非常复杂。他们并没有将法兰克福学派所认为的文化工业的复杂图景——政府和娱乐业的制片人制作出用以控制心甘情愿的大众的产品这一交互关联

的过程——展现出来。事实上，某些冷战作家和政客将法兰克福学派的论据进行了曲解。在法兰克福学派分析自上而下的媒介控制和人口控制的地方（意指美国），50年代的媒介批评家们则争辩说媒介——特别是电影和电视——是精英主义和左翼的化身（其中某些人依然这么认为）。媒介并没有控制民众的信仰体系，而是颠覆了它，并破坏了他们的价值观。这便导致了麦卡锡时代的好莱坞构陷赤化分子的猎巫行动，以及针对电影和媒介人士的黑名单事件。[2]

火药味稍淡点的理论家——实际上指很多50年代左翼知识分子——认为流行文化只是太过流俗和空洞了。如果民众被大众媒介所取悦，他们在与电影、流行音乐和电视的接触过程中就已经降低了自己的理性和感性反应，或者即将如此。某些流行文化的批评者曾经将它看成——而且有些人现在依然坚持这一观点——暴力和性的催化剂。针对青少年的漫画书和电影，以及50年代末期出现的摇滚乐，被看做最恶劣的罪人。议会听证会调查了它们所造成的影响。当然，50年代电视的爆炸性增长也被蒙上了一层恐慌的色彩。其制造商、制片人和推广者将电视看做一个可以抚慰无聊的家庭主妇、将一家人团聚在一起的奇迹，然而其抨击者却将它看做文化标准的进一步堕落。于是，电视就成了另一个标志物，指示出文化正沦落为一种无特色、同质化的大路货。

高雅文化，大众文化和中产文化

在50年代的批评家看来，大众媒介的社会和文化复杂性，并不如对腐朽和堕落的宣告来得重要。在50年代和60年代早期，精英主义者的分类法中包含着一套严格的艺术及其观众的区隔法则，然而其基础却像品味一般含糊。影评人和文化批评家德怀特·麦克唐纳（Dwight MacDonald）将50年代的文化分成了三部分。他创造了一套比过去的"低眉（low brow）、中眉（middle brow）和高眉（high brow）"更缺少种族隐喻性的分类方法，他会谈论高雅文化（high culture）——针

[2] 指以参议员麦卡锡为主导的非美活动调查委员会对好莱坞左翼和民主人士的政治迫害事件，具体细节可参见《黑色电影》（广西师范大学出版社，[美]詹姆斯·纳雷默尔著，徐展雄译，2009年）中的第127—138页，以及《电影研究关键词》（北京大学出版社，[英]苏珊·海沃德著，邹赞等译，2013年）第254页，后文和注释也会有进一步提及，在此不做展开。

对精英的复杂而影响持久的文化，但是他关注的重点是他所谓的大众文化（masscult）和中产文化（midcult）——前者是指为大众消费制作的流行文化，后者指的是介于高雅和低俗之间、特别针对中产阶级的文化。麦克唐纳将流行文化分成这两个群体之后，便能言说这个十年了，这个时期的娱乐品来自一个新型的娱乐范畴：从埃尔维斯·普莱斯利（Elvis Presley）的唱片和电影到田纳西·威廉姆斯（Tennessee Williams）编剧的话剧和电影，再到电视直播剧（live television drama）。

这种新型分类法，开始将一种复杂性的元素引入美国的流行文化讨论之中。它们依然是贬损和武断的：大众文化，在麦克唐纳看来，"其劣质的方式异于过往：甚至理论上都不存在变好的可能性。"中产文化只是用一种更好的信念去对这种劣质进行了复制："它假装尊重高雅文化的标准，而实际上是将它们拖下了水，并且将其粗俗化了。"中产文化给人以严肃的印象，同时不停地复制大众文化中同样陈腐的东西（改编自18、19世纪小说或时下畅销小说的电影，就可被当成当下中产文化的例证）。尽管这些分类带有贬损性，但至少开始认识到并指明了一些事实：流行文化并非铁板一块，我们可以利用阶级和品味等因素来实现一个更好的定义。不过，50年代和60年代早期的大众媒介评论者们并没有运用法兰克福学派的复杂意识形态分析，而且当中多数人持有保守的偏见，因此他们只是做了些抱怨并敲了下警钟。而且，这些都是居高临下的视点。与此同时，流行文化却得到了扩张。

到了50年代晚期，从美国黑人节奏和布鲁斯音乐起步、随后与乡村和西部音乐形式结合后形成的摇滚乐，成了一种重被激发活力的青年文化中的重要组成，这种文化开始赢得购买力，适足区配它对独特娱乐的追求。电影界在外国影片的影响下，也开始朝着高雅文化的方向推进。同时因为人口向郊区迁移，观影人数开始下降，而电视观众开始上升。作为回应，美国电影界开始转变，开始用特定种类的影片去吸引特定的年龄群体，并且试图用大众文化和中产文化的影片去吸引不断变化的观众群体。流行文化——其产品及其观众——变得越来

越复杂，而且亟须一种新理论来进行应对。

瓦尔特·本雅明和机械复制时代

新的理论开始从不同方向汇聚起来。20世纪60年代电影研究的成长和20世纪70年代女性主义理论的发展，为一种不断增长的、对流行文化进行严肃分析的兴趣提供了平台。这些理论多数来源于一篇由法兰克福学派的同道在1936年写就的文章。针对流行文化及其与更宏大的文化实践母体间的关联，它帮助建立了一种不武断的、适度政治性的、思辨的、复杂的思考基础。让电影和其他流行文化实践成为可能的复制、储存和发行等新要素是瓦尔特·本雅明的文章《机械复制时代的艺术作品》的出发点。在本雅明看来，旧有的精英文化和新的大众流行文化间的差别是：流行或大众文化是在通常的博物馆和图书馆之类的高雅文化场所之外能够获得的。影像（电影是本雅明的主要研究对象，尽管他的观点也能适用于录音、照相、电视和当今的数字媒介）并非一个独特的、自成一派的、只能放在一处以一种敬畏而崇敬的态度进行欣赏的事件。现今的影像是可以无限复制和使用的。它已经失去了那个让它特别的东西，甚或是让它值得文化尊崇的东西，这个东西本雅明称之为灵韵（aura）。

灵韵可被看成传统高雅艺术作品的独特性，一幅原创绘画就有灵韵。它是一类在其独创性中才能显现的东西，而且只有在它悬挂的地方、利用观者和作品本身之间形成的特权关系才能看到的东西。手写的小说初稿可能会存在一个灵韵，现场的话剧表演和交响乐演奏也一样。灵韵是由艺术家的手创造或组合而成的、从一段虔诚的距离之外才能欣赏的、不可复制且真实可信的原创作品。流行和批量生产的艺术就没有灵韵。你拥有的一张某支摇滚组合的CD，或者你下载的歌曲都是千篇一律的——甚至是千万篇一律的，它们都是从相同的母带剪辑出来的或是被反复数字化的东西。在克里夫兰的超市多厅影院观看的电影拷贝和家里客厅看的DVD，与在西棕榈湾看的这两样东西是一

样的，在德国法兰克福看到的也是如此（可能要排除掉重新配音的声轨因素）。当中没有任何独特的东西。事实上，当中也没有摸得着的东西。除了数字、电子或光学数据之外，里面什么都没有；没有人类的存在，只有观众的眼睛和耳朵，而且制片人希望这些观众会像所有其他地区的观众那样做出相同的反应——通过付费观看的形式。

本雅明与多数法兰克福学派成员不同，他并不会带着警惕心去看待这些发展。他将其看做历史和技术性的事实——某些仍然会继续存在的东西，不管社会和文化评论者如何看待。他认为，不应当把流行文化的增长理解成一种压迫的现实，而是应当把它看做一种具有潜在解放能力的事物。灵韵和接受门槛的消失意味着两点：人人都可以与想象性作品进行沟通，而且人人都可以自由地创作他们能力之内的无灵韵作品。奇怪的是，灵韵的消失会大大增加作品的亲近程度。围绕在作品和原创天才人物周围的仪式感和敬畏感，可能会被每位观众的私人读解所替代。"这种进步反应的标志是，"本雅明写道，"视觉和情感的乐趣与行家般的鉴赏态度直接而紧密地结合在一起了。"每个人都成了评论者，都能言之以理并做出判断。每个人的观点都被放大了。"通过对周遭事物的特写，通过对我们熟悉之物中隐匿细节的突出，通过巧妙运用摄影机来探索平凡的周遭环境，电影一方面拓宽了我们对主宰生存的必需品的理解，另一方面为我们提供了一个意料不到的巨大活动场域。"他说，摄影机就像一把手术刀，切开了现实的表皮，把观众带入了一种与世界的亲密关系之中。

电影和其他媒介为受众提供了一块进入并参与到世界的想象性再现的空间，而且这空间对所有人开放。当然，本雅明并未脱离大众媒介和政治——尤其是他自己国家——的现实。他明白，对大众艺术来说，观众群体越庞大，表现进步观念的难度就越高。他也知道纳粹对大众媒介做了些什么，而且对作为整体的文化产生了怎么样的影响。这些他都有过切身体验。1940年，这名犹太人、神秘主义者、马克思主义知识分子被赶出了自己的国家，这名既写天使又写大众媒介的作

家，在试图逃命期间了结了自己的生命。他明白，法西斯主义试图为批量生产的艺术引入一个虚伪的灵韵，从而将自身转变为奇观，并用来效力于政治仪式和不可避免的战争仪式。他相信，共产主义可能会另辟蹊径，把观众和艺术作品解放成一种公共行为的政策。尽管当时这种观点已经过时了，但是它反映了一种认知：一种大众的艺术可以意味着大众对文化的政治运作的一种参与。一个乌托邦式的观点！

本雅明是一个文化的先知，而且他针对电影的言论放到今天的数字问题上依然适用。他在《机械复制时代的艺术作品》中写道：

> 这种通过占有一个对象的酷似物和复制品的方式来占有该对象的愿望与日俱增……把一件东西从它的外壳中撬出来，摧毁它的灵韵，是一种感知的标志所在，这种感知"视万物皆同"的意识增强到了一种可以用复制方法从一个独特的对象中提取相同物的地步……现实顺应大众及大众配合现实，从思想和感知层面来说都是一个永无止境的进程……[民众]就是母体，当今所有针对艺术作品的传统行为以一种新的形式于此产生。

国家干预的灵韵

在政府与艺术家共同合作、推广一种包含许多人和许多层面（包括政治）的流行艺术这方面，存在许多重要的例证。紧随俄国革命出现的艺术活动——而且组成了本雅明所谓的公共政治艺术理念的样板——便是其中的成功案例。谢尔盖·爱森斯坦、吉加·维尔托夫和其他20世纪20年代的电影制作者、作家和视觉艺术家，表现出了一种希望接近他们观众的激情和欲望，而且积极地将观众的理智与情感融入其中，这在上世纪是空前绝后的。然而，斯大林叫停了所有的东西。20世纪的其他地区，也存在着许多国家干预艺术的尝试。在20世纪70年代，德国通过对电视实行政府补贴的方式复兴了自己的电影工业。补贴对象既有为电视拍摄的电影，也有在影院展映的影片。大众的反应

不一，但多数靠补贴拍摄的影片都很精彩。总体而言，公共资金有助于培养严肃而迷人的、个人化和政治化的电影——如同我们在《尘土之女》的事例中看到的那样。吉姆·贾木许是一名拍摄了《不法之徒》（Down by Law，1986）、《离魂异客》（Dead Man，1995）、《鬼狗杀手》（Ghost Dog，1999）和《咖啡与香烟》（Coffee and Cigarettes，2000）等影片的美国独立导演，他能从各种公共和私人的欧洲资源那里获得拍摄基金和发行渠道。然而，针对本雅明的期望，即在机械复制时代出现观众、作品和文化在总体层面上的大规模互动，公共资金的推进却成效甚微。而且许多政府，包括我们自己的在内，正越来越不愿意在这一过程中承担贴钱的角色。

伯明翰文化研究学派

文化研究与其说是一种运动，不如说是一种在关于如何思考文化及其产品的学术共识中形成的松散关系体。文化研究兴起于20世纪20至30年代的德国学界，以本雅明的论著为中心成形，后被英国文化理论家雷蒙德·威廉姆斯（Raymond Williams）发扬光大，并得名自英国伯明翰当代文化研究中心。它虽然是一门涉猎广泛、不断演进的学科，但也有一些重要的基本原则：文化的研究得是跨学科且广义的。所有的事件都要放在文化实践的语境中加以看待，而且实践不仅取决于精英文化工业，还取决于众多的亚文化活动和干预行为，而后者又受到阶级、种族和文化的制约。文化实践包括作品的生产与受众的反应。文化及其所有不同的构成要素可被理解成连贯、清晰、交互式的"文本"。

出于研究的目的，这些文本可以被暂时性地抽离出来，然后再置回它们原先的文化语境中。我能像分析一本小说一样把阿尔弗雷德·希区柯克的《精神病患者》和詹姆斯·卡梅伦的《终结者》（Terminator，1984）当成独立的文本加以分析。我可以仔细剖析两者的形式结构、影像和叙事形态，同时也得将它们整合进20世纪50年代晚期的文化和片厂制度末期的经济范畴内（以《精神病患者》为例），或

20世纪80年代的末世意识、超级英雄与科幻片类型的融合中（以《终结者》为例）。我也可以将这些影片中的部分内容当成文化文本加以读解：《精神病患者》中汽车的处理方式反映了一种对社会流动与社会安全的暧昧反应，而老旧的阴暗住宅则再现了源自哥特文学和好莱坞恐怖片的熟知影像。我可以将《终结者》中机器人的处理方式看做长期以来文化对机器人的吸引和排斥关系的一种指示。《精神病患者》和《终结者》也可被当成弗洛伊德式俄狄浦斯神话的又一切入点来加以分析：《精神病患者》讲的是一名孩童如何被自己的母亲摧毁；《终结者》及其续集讲述的是对摧毁和被摧毁的父权形象进行的无休止且无望的搜寻过程。《终结者》可被理解成一种对冷战终结的回应，以及当我们发现敌人其实是我们自己而非他人时产生的莫名恐惧。两部电影都可被看做文化与现代世界，与绝望、与空虚和莫名恐惧心态相妥协的方式，也可看做处理女性气质和男性气质议题、处理两性吸引与排斥关系、处理对他者和差异性的着迷与恐惧关系的方式。

接受与协商

在文化研究中，文本和语境——在艺术作品的常识及其文化和历史环境下——进行了重组。个人的作品，文化作品，我们的观赏、理解和参与行为，都可以被读解成交互文本。观众和电影的互动行为是一种可被阐释的文本。形式和意义唯有在我们检视其所有复杂性的交集时才有意义。关键在于易读性（legibility），即一种会读解文化及其作品，且对读解的东西进行了解、剖析并重组到一个连贯分析体系中的能力。没有任何一种元素可被当成想当然的存在。整体是由局部构成的，而且每个部分都会影响其他部分。

通过对本雅明的读解，我们引入了另一种与多数大众媒介研究的传统观点相悖的文化研究原则。文化研究并未着力于"文化工业"——一种政府、政治和商业力量的混合体，正是这种力量决定了流行文化商品性，并自上而下形成了文化——而是考察产品、反应和接受

（reception）之间的复杂交互形式。流行媒介的消费者，并不是无声、胆小而无差别的大众群体，也不是受到他们所见所闻的乏味同质化内容压制和压迫的大众群体。民众会以不同的方式进行消费，而且会做出不同程度的理解，也具备进行阐释的能力。个人，以及受到其经济和社会阶级制约的小型/大型社会群体，会组成与流行文本间进行意义协商（negotiate，该名词是伯明翰文化研究学派的关键词）的亚文化，这与高雅文化产品的读者群体的行为很相似。协商暗示了一种存在于流行文化作品和消费者之间的关系，后者可以从一首歌、一个电视节目或一部电影中提取出其所想要的东西，而且有可能并不全然是用一种严肃的态度。

民众有着不同的背景和需求，并将其运用于同最具实用性或愉悦性的文本意义协商的过程中。民众具有理解和表达的能力，也能与企图用声音和影像的洪水来吞噬他们的流行文化制作者的欲望作斗争。人人都能阐述，人人都能回应。传统大众媒介研究所认为的铁板一块，在文化研究学者的眼里成了一个由带有阶级、种族和性别标记的个体组成的、兼具欲望和知性的复杂群体。我们不只是接受文化工业传递给我们的东西；我们还对其进行处理，并且让其为我们所用。

伴随文本协商过程一起出现的是拆解（unpacking）工作。在第二章中，我谈到了影像的经济学。用古典风格拍摄的影片——同时包括电视、广告及其他流行文化形式——将大量的信息压缩到了一个很小的空间内。许多叙事细节都储存在一个眼神、一个体势、一个颔首、一个运动镜头和一次剪辑当中。我们之所以能理解电影，是因为我们了解其惯例，并知道如何进行读解和阐释。文化研究观点认为，我们可以超越常规，拆解出更多的潜在意义，而且我们会按照自己的意愿和需求对某部影片、某首歌或某部电视剧进行解码：例如，试想一下《吸血鬼猎人巴菲》（*Buffy the Vampire Slayer*）或《欲望都市》（*Sex and the City*）这两部电视剧集汇聚了多少关乎性别和女性权力的信息和情感回馈。我们打开文本，进行挑选、选择和阐释。我们所阐释的内容

可能并不是制片人所期待的。例如,《星际迷航》(*Star Trek*)、《X档案》(*X-Files*)或《指环王》(*Lord of the Rings*)的女影迷们,会撰写非常色情的、关于她们喜爱的剧集或电影人物的同性恋故事——"同人小说"(slash fiction),随后发布到网络上。在《猛鬼街》(*Nightmare on Elm Street*)系列电影中梦中出现的邪恶人物弗雷迪·克鲁格(Freddy Krueger),成了青少年所倾慕的恐怖形象。说唱音乐及其歌词为我们提供了非洲裔美国人街头生活的节奏和叙事。通过电影制作者、观众和电影明星之间达成的隐性协议,《终结者》从一个破坏性的怪兽变成了一个父亲的化身,而且在2003年达到了顶峰——成了加州的州长。阿甘(Forrest Gump)成了一个代表单纯精神的模范角色。《泰坦尼克号》(1997)中那对跨越门第的恋人成了被人崇拜的对象,而且也确证了青春期的绝望。男孩乐队组合和女孩乐队组合成了青少年欲望的升华品,而且也成了性解放的偶像。在所有这些事例中,许多观众和听众会有不同方式的反应,在理解时带着一种反讽的态度并对这些工艺品的针对性了如指掌。

决断与价值

或许并非所有文化文本的协商、解码以及重解读行为都能带来好处。流行和高雅文化也会变得糟糕和愚蠢。某些观众可能不会做出明智的回应。在20世纪90年代发生在巴尔干地区的那场可怕战争中,塞尔维亚的民族主义者就穿着80年代个人英雄主义的代表人物——兰博——一样的装束到处杀人。阿诺德·施瓦辛格执掌了美国一个州的政务——一个或许不会让任何人变得高贵(或对其有用)的流行选择。然而这种"高贵化"(ennoblement)的理念,或许是一个和"流行文化跌价"一样老套的文化观念。某些个人或群体对文化的糟糕运用并非独特现象,也非新现象。纳粹就曾让犹太音乐家囚犯在集中营里弹奏莫扎特的曲子。关键点是,文化研究试图站在一个非决断性的角度,同时又能保持一个道德中心——关于这点我们只能希望如此。文化研究首先寻求的

是描述，然后是分析和延展。领悟了之后才能给出决断（judgement）。

这是一个非常复杂的观点，因为它将我们置于了常识判断、精密分析和全盘驳回的交叉境地。许多人依然将电影、电视和摇滚乐驳斥为无价值且带有潜在危险之物。他们把互联网看做是色情或窃取他人知识产权的温床。保守派的政客指责好莱坞糟蹋了文化。一次接一次的研究试图查明暴力影视节目是否是激发儿童暴力的根源，而每个研究成果似乎都会得出不一样的结论。

最终，有些决断必须得到应用。那些在方法论的指引下形成批判性思想的知觉和分析的互动，必须引导批评家把她对文化的发现成果抽象成宽泛的普遍样式，然后通过分析这些样式获得精微的意义。对这些样式的描述和评估，会带有基于评论者的价值观和道德信仰的主观性。实际上，流行文化的某些方面将会被查明是有所欠缺的，甚至在智性或道德上是让人汗颜的，但这一决断不应该随即成为一个放之四海而皆准的责难。或许文化研究的关键元素，就在于这种宽泛分析和差别决断的能力。

互文性和后现代主义

做到这样的辨别是困难的，原因多半是出于流行文化作品的单纯吸引力，以及文化中不同部分都想压制或拥抱和占有它的欲望。作品自身也为这种辨别增加了难度，因为它们倾向于自立自足、彼此互动，然后相互吸收到一种非同寻常的程度。电影指涉着其他的电影；音乐风格是由相互间的引语填充而成的——例如，打小样（sampling）是说唱乐的流行形式元素；电视新闻纵情于轰动效应和恐惧的贩卖；色情和暴力取代了对世界更为理性化的探究，成了几乎所有大众媒介的主体元素。文化似乎被快速剪辑在一起的影像和声音奴役了。碎片主宰了一切——而且不是按照爱森斯坦或古典好莱坞风格期望的方式。在摇滚乐视频里，古典电影风格式的统一元素得让位于丝毫没有爱森斯坦般的思辨和政治激情的快速感官效应。古典风格让碎片看上

去像个整体,而且这种风格依旧主导着故事片,但在其他形式中——音乐电视、电视广告、新闻报道,碎片只是被当成碎片来展示,同时以一种几乎无差别的方式进行着。商业、想象力、文化和新闻相互掺杂,并将我们卷入了一个很难对其进行分析的过程之中。

这就是后现代的风格:等级、定义和分类在此被瓦解了,而且快速观看取代了深度理解。文化研究发现了后现代,而且似乎事出必要才对其加以采纳的。没有人会在长期观察流行文化后还没有辨识——以愉悦或恐惧的心态——通常毫无差别的影像流和无法充分理解的观念。在影视作品中,过度暴力的影像成了和施暴对象的感伤一般司空见惯的东西;贫穷、伤害和饥饿的影像在电视新闻中随意出现,唤醒了我们的情感之后,又再次迅速消失了。影像消失的同时,同情心也跟着消失了。服装制造商利用死者和濒死者,抑或大限将至的犯人的影像来贩卖他的商品。每件事似乎都出现在了同一个理解层面上,或是同一个不愿被理解的层面上。流行文化看似进入了一种立场鲜明的稳固状态,在宣称其展示内容的重要性后,旋即又否认其意义的存在。

这必然使我们所有人都成为媒介历史学家和批评家。**互文性**(intertextuality)——不同文本间的相互交叉渗透——不断地提醒着我们:我们对伴随我们成长的流行文化有多么了解。电影、电视和广告中的快速影像组合,逼着我们去分析和了解影像泛滥的意义。电视广告中小提琴拨弦乐的尖锐声,会让我们所有人都想起《精神病患者》这部电影。一则当地汽车经销商的广告会播放《查拉图斯特拉如是说》的序曲,而让我们都能想到《2001:太空漫游》。任何一集《辛普森一家》都会指涉一打电影。每个人都对文化的声音和影像了如指掌,尽管可能没有人会高人一筹。

如果你在这些论辩中发现了法兰克福学派和50年代流行文化批评的言外之意,那便是文化研究所提供的兼收并蓄态度和某种对事情进行主次甄别的需求感之间存在的张力所致。文化研究坚持接受流行文

化的所有方面，同时不忘个体从流行文化中所提取的是自己认为重要的东西。更传统的批评则需要价值观判断、鉴赏力和一种保守的等级观念。某些文化研究的实践者可能会为后现代的无差别趋势叫好，而其他批评学派的人则会用一种恐惧的眼光来看待这种判断和鉴别的投降行为。一如既往的是，明智的妥协总是最有效的方法。协商的理念、认识到拥抱流行的观众并不愚蠢，这些有助于我们了解：当中可能正是辨别行为在发挥作用。一个后现代主义批评家可能会争辩说：这正是因为观众和听众已经变得如此老练成熟，以至于声音和影像可以运用在一种急速而双关的互文结构中。或许正是因为我们之前已经看过并听过这个结构，所以没有人接受旧意义，而新意义仍须被制造出来。与此同时，任何批评家都得注意边界的存在，即便它们正在被瓦解。许多决断的做出有赖于辨识边界。我们或许不能一直让它们待在原地，但我们得留意它们的位置、它们的历史和它们可能的运动方向。

我们对电影的形式和内容的讨论进行到此，便已经给出了理解、分析和决断的工具。了解了电影的文化语境以及用来读解和解释我们自主决断的方法后，我们就有机会去探寻另一个重要的元素，电影的叙事：我们已经了解了电影的叙述方式和叙事者，而现在我们可以利用我们对形式和文化语境的了解，去尝试了解叙述的故事了。

针对《眩晕》和《虎胆龙威》的文化批评

我们如何将一种文化研究的理论与一种电影形式结构的理解方式结合在一起，进而提出一种可以将电影文本置于更宏大的文化实践和整体的文化范围内进行读解的方法呢？这项任务将包括：对一部电影的细致观摩，并分析其组成方式——包括其总体上的形式、叙事结构、演员功能和明星效应；同时我们还需要指出一部电影的主题结构——它所说的内容；我们还会把这部电影放置到其他同类电影的语境中，并研究其互文结构；随后，我们得提取所有这些因素，然后分

别通过作品制作时所在年代和当下分析时所在年代的眼光来对其进行观摩。换言之，我们将试图以一种电影同代人的眼光来观摩它，又以现代人的眼光再次观摩一遍。我们还得将所有这些信息按照更宏大的社会问题进行排列：技术、政治，以及性别、种族、阶级和意识形态问题，还有这部被论及的影片是如何迎合或否定那些基本观念以及我们对自身在世界上所处位置的印象的。我们会给出某些关于电影的价值判断，但这不应当机械地完成。因为最好的批评都是用一种舒适而严密的风格书写的，其中的观点都阐述明确并通过分析得出，而且以被研究的电影为基石。在此过程中会有离题的情形出现，但是这同样是一部电影及其文化环境复杂交织体的一部分。

我想把这样一种批评运用到两部看上去毫不相干的影片中。它们是阿尔弗雷德·希区柯克拍摄的《眩晕》（1958）和约翰·麦克蒂尔南（John McTiernan）导演、布鲁斯·威利斯主演的《虎胆龙威》（1988），两部影片相隔30年，而且后者是流行动作片类型中的一部重要作品。《眩晕》是一部非常复杂并高度严谨的电影，由美国少有的一位导演明星拍摄。希区柯克的流行电视节目《希区柯克剧场》（*Alfred Hitchcock Presents*）于1955年开播，并让他的名字家喻户晓。加上他在自己影片中的客串出场，希区柯克每周一度的电视节目介绍使之成为世界上最易辨识的电影制作者之一。

《眩晕》诞生于希区柯克的多产期，正好处在大受欢迎的影片《后窗》（1955）、《捉贼记》（*To Catch a Thief*，1955）、《擒凶记》（*The Man Who Knew Too Much*，1956），以及不太流行却更为黑暗的《申冤记》（*The Wrong Man*，1956）之后，而且又正好在《西北偏北》（1959）和大获成功的《精神病患者》（1960）拍摄之前。《眩晕》称得上是一部具备了由一名在其电影和事业上都精益求精的导演所精心打造的影片的所有元素。希区柯克作为一名自觉的艺术家，试图通过准确估算出公众的品味和他自己的创意需求，来拍摄一部商业和主体性兼备的作品。

如同多数的好莱坞影片，《虎胆龙威》看上去就像一部不知从哪儿冒出来的电影。但我们现在知道了所谓的"不知从哪儿冒出来"是指片厂制作的匿名性。《虎胆龙威》的导演约翰·麦克蒂尔南，是从电视广告转行到电影的。电视广告——连同音乐电视和南加州电影学院[3]一起——是电影导演新人的主要孵化池。他在拍摄《虎胆龙威》前拍摄了两部长片（分别是1986年的《游牧民》[*Nomads*]和1987年的《铁血战士》[*Predator*]）。拍摄完《虎胆龙威》之后，他又拍摄了两部更为成功的影片——《猎杀红色十月》(*The Hunt for Red October*, 1990)和1995年的《虎胆龙威》第三部续集。在一个秉持"你的水准就是你的上一部电影"观念的行业里，麦克蒂尔南的事业由于《幻影英雄》(1993)的失利而摇摇欲坠。《虎胆龙威3》(*Die Hard: With a Vengeance*, 1995)的成功让他的事业再次腾飞，尽管他在这部影片及其之后的影片中并未展现出他在拍摄《虎胆龙威》时的那种创造力（麦克蒂尔南执导的第四部续集将在你读到本书时发行[4]）。希区柯克是一个在好莱坞体制内工作和成名的电影工作者代表，他可以借由体制取长补短，并在自己的作品上烙上个人化印记。麦克蒂尔南则是一个新好莱坞的形象代表，虽然他不是签约导演（尽管他在旧片厂时代或许会是），但他仍然是一名商业片导演的称职典型。他是一个出众的艺匠，他能够作为一个由动作片/特效电影的行家里手组成的大型合作团体中的一分子进行工作，他有时能将一部电影组合成最终超越其所有组成的作品。他成功地将《虎胆龙威》做成了一部各方面都很成功的影片。

[3] University of Southern California：简称USC，是一所培养美国影视人才的重要学府，毕业生中的代表人物有乔治·卢卡斯等。

[4] 实际上，《虎胆龙威4》(*Live Free or Die Hard*)的导演和主创人员名单中并没有约翰·麦克蒂尔南，影片的导演是伦·怀斯曼(Len Wiseman)，该内容已经原作者确认为笔误。

文化-技术的混合：电影与电视

在电影的文化语境中分析这些电影，会将我们引入到有趣的、有时是意想不到的路径上：我们需要考虑到电影和电视的技术，考虑到演员及其表演风格，考虑到银幕本身的尺寸，因为这些都与我们所论及作品的文化语境相关。《虎胆龙威》和《眩晕》都受了电视的不少恩

惠。希区柯克和布鲁斯·威利斯如日中天的名誉，都来自他们各自参与的电视节目——对希区柯克而言是50年代的《希区柯克剧场》，对威利斯而言则是80年代一部叫做《蓝色月光侦探社》（*Moonlighting*）的剧集。除了使观众认识希区柯克，电视对《眩晕》的帮助更间接、更技术化，同时也是经济驱动的结果。有趣的是，电影得利用银幕尺寸进行创作。如同我之前在第三章中所讨论的那样，银幕尺寸作为镜头构图的一种元素，是电影美学的组成部分。我们也得对此进行重新讨论。

好莱坞电影是用来让我们沉浸到叙事过程中去的。宽广的影像尺寸便是这类沉浸效果的组成部分。这些非比寻常的影像吞噬了观众，淹没了他们的空间。相反，电视却被它们周围的空间所淹没。小尺寸、低精度的影像——尽管数字高清宽屏电视的出现将会改变这一现状——无法与投射在银幕上的大尺寸清晰影像媲美。因此在50年代，当成千上万的观众离开影院而待在家里看电视的时候，好莱坞便通过增大和增宽电影银幕的方式来应对。好莱坞假装不了解电视究竟意味着什么——免费传送到舒适的家庭环境中的视觉叙事——而认为可以通过用影像进一步征服观众的方式来征服他们对电视的欲望。当然，出于"两头下注双保险"的考虑，他们也买了些电视台，并且为电视制作影片和剧集。

50年代早期研制、发明和改良的各种宽银幕工艺，只是把极少数的观众拉回了影院，而且正如我们之前所见，它还让电影工作者失去了规格一致的构图框架。派拉蒙影业是希区柯克在50年代多数时间内供职的片厂，它也研发了一套它自己的宽银幕工艺，名曰"维斯塔维申"，并拿它和20世纪福克斯的西尼玛斯科普进行竞争。从1954年直至50年代末期，福克斯的影片均用西尼玛斯科普宽银幕拍摄，同时期派拉蒙的所有影片均用维斯塔维申拍摄，其中就包括《眩晕》。

希区柯克将这种必要性转换成了优势。从某种程度上来说，《眩晕》是一部关于一个男人游历和搜寻的故事。在影片的第一部分，由詹姆斯·斯图尔特（James Steward）饰演的中心人物斯科蒂一直在跟

图7.1—7.2 维斯塔维申宽银幕镜头下的斯科蒂开车在洛杉矶晃悠。这一长段戏是通过传统的正/反打手法——斯科蒂的镜头及其主观性镜头——完成的。

踪朋友的妻子。他爱上了她,而且她死后,他便一直在寻找一个替代品。电影的前半部分大都是这样一些镜头:斯科蒂坐在车内,驾车横穿洛杉矶,跟踪这个叫玛德琳(Madeleine)的女人到了博物馆、一家花店和金门公园。这些无精打采的驾车、监视、刺探场景,不仅是斯科蒂深度强迫症性格的主要叙事体现,而且也成了一种用维斯塔维申展现旧金山风貌的风光片段。希区柯克是一个片厂导演,而且是用片厂的专属银幕格式拍摄影片才能拿薪水的人。与此同时,他通过宽银幕的水平画幅去展现斯科蒂的漫游过程以及他的边界所在,让宽银幕成了影片场面调度和叙事结构的一部分。银幕开放了视点,同时也给它加上了界限。

布鲁斯·威利斯、电视,以及电影

到了20世纪80年代,银幕尺寸的战役已经宣告结束了。电影过去

第七章 作为文化实践的电影

是，将来还会继续采用不同的宽银幕尺寸格式进行拍摄。《虎胆龙威》是潘纳维申宽银幕影片（1∶2.35）。这部影片对宽广的水平空间有绝佳的使用，特别是把角色们框定在庞大建筑空间的角落内——让他们看上去像是被周遭环境征服并削弱了。《虎胆龙威》与电视的关联并不是通过银幕尺寸这一技术途径实现的，而是直接通过其明星——布鲁斯·威利斯，他在流行电视剧《蓝色月光侦探社》中饰演了一名喜欢偷笑、妙语连珠的侦探——一个略带老成的青年形象；他既有自信这种常规性格，也具备一种不把自己太当回事的能力，而他正是带着这个形象的无限荣光涉足了电影界。《虎胆龙威》只是他的第二部电影（第一部电影是1987年的《醉酒俏佳人》[Blind Date]），却为他在美国娱乐文化中不走寻常路的事业开启了第二篇章。

总体而言，媒介间的演员交换是比较缺乏的。像威利斯这样的电影明星是从电视起家后才涉足电影，但他几乎永远不会再回头去干老本行。多数人都会待在其中一个媒介中从事演艺事业。部分原因是两个媒介形式间积怨已久——尽管因为目前制作和发行电影和电视节目的公司的所有权已合并，经济层面上的对立不复存在。其中一个原因是薪酬：拍电影薪酬高；然而主要的原因还是和地位有关。尽管在影院看电影的观众越来越少，但电影依然比电视享有更高的地位。威利斯经常回到电视剧中去演个小角色或做个客串嘉宾。他似乎更接近于英国传统，在那个国度，影视跨界并不丢脸。

演员的脸谱：布鲁斯·威利斯和詹姆斯·斯图尔特

正如我们之前所讨论的那样，电影明星是由他们的电影作品和宣传广告建构而成的人格组合。大明星成了文化的一部分，他们会被识别，被认同，也会在小报上被人八卦爆料，而且他们的"私人"生活成了公众事件。布鲁斯·威利斯和詹姆斯·斯图尔特都拥有这种明星品质，但在方式上却有很大差别。

布鲁斯·威利斯作为一个电视明星，可以在《虎胆龙威》中将

其早已为千万人所熟悉的个性进行延展。在这之后，他继续尝试严肃或滑稽的不同角色，可是一直都只能回头继续饰演那些他轻松胜任的戏谑的冒险角色，不过一个上了年纪的动作形象也需要寻找其他的戏路——安排在2005年上映的第四部《虎胆龙威》不算在此列。他的惯常戏路相当受限：他的表情多是冷笑和略带脆弱的傻笑，要么就是像《灵异第六感》(*The Sixth Sense*，M. 奈特·沙马兰[M. Night Shyamalan]执导，1999)中那样作出一副面无表情的正经相。他的表演是一种很肢体化的展现：他把自己的身体作为精力和混乱、暴力和复仇的表达。当多数人——特别是男人——无法确定如何表达自己并只能依靠装傻来蒙混过关时，他则通过一种身体的韧性和狡猾性传达出了一种机灵感和迷人的品质。

《眩晕》当中的詹姆斯·斯图尔特也是一个为万众熟悉的明星，然而他在20世纪30年代便开始出现在银幕上了。斯图尔特的戏路也不宽广，然而他的戏路局限性却让他在一段很长的演艺生涯中成了某种类似文化晴雨表的东西。50年代之前，斯图尔特的银幕脸谱包括了被动、甜蜜、略带局促和谦逊形象的各种变体。他的公众脸谱如他所演绎的角色一般平静而沉默寡言。正是这种被动和谦逊感，似乎让他变成了一块橡皮图章，他的存在不仅能赋予一个特定角色所需的性格特点，而且也能让观众产生特定的反应。这种单纯而温柔的幻觉让他成了一面映射出每个人最好心灵面的镜子。到了50年代，他开始专攻喜剧角色，常常被设定成一个拖着脚步、垂着脑袋、谦卑羞涩的角色，其单纯质朴让人不可抗拒。他的角色总是不带威胁性，观众既感到亲切，又自觉优越于他。

弗兰克·卡普拉的《美好人生》(*It's a Wonderful Life*，1946)一片中的乔治·贝利（George Bailey）一角，正好同时概括并转变了斯图尔特经许多不同的导演和观众精心培育出的那张脸谱。斯图尔特和卡普拉为乔治·贝利这个角色增添了一定程度的焦躁和绝望。推动影片叙事的是乔治试图离开贝德福德镇（Bedford Falls）的念头，以及

他在实现梦想过程中遭受的持续挫折。挫折感和焦躁感反映出了一种模糊性，即在一个二战后期形成的陌生新世界中，在这个旧有惯例和被认可的生活方式不断变化的世界里，一个平凡的个体如何取得成功？《美好人生》是好莱坞电影中少有的拒绝实现角色的梦想并逼迫他认可另一种身份的影片——而且几乎真是电影强加于其上的。事实上，乔治的挫折感是他在故事拒绝以如他所愿的方式进行呈现的过程中体会到的，并导致了他的自杀尝试。唯有通过天国的干预他才明白：没有了他，他毅然决然想离开的小镇就会变成一个阴暗、暴力、腐朽的场所。通过这种理解，他选择了一条更有"责任心"的道路，并且成了一名居家男人、一个银行家和一个城镇福利的保护者。参见图8.1和8.2中詹姆斯·斯图尔特在《美好人生》中的形象。

《美好人生》是战后关于现在和将来之不确定性的佳作之一，是一份表达了文化不适应感和渴望纯真年代幻想的声明。它依旧动人心弦，而且连同另一部二战电影——《卡萨布兰卡》（迈克尔·柯蒂兹执导，1942），是最受人喜爱的黑白老电影之一。与此同时，它将斯图尔特的表演事业引向了另一条轨道。他的角色变得更加严肃，而他在《美好人生》中所表现出来的那种绝望和道德困惑的侧面，通过其一系列角色的成功演绎，得到了淋漓尽致的展现，最引人注目的是他在希区柯克的影片和一系列安东尼·曼（Anthony Mann）的西部片——如《蛇江风云》（*Bend of the River*，1952）和《血泊飞车》（*The Naked Spur*，1953）——中的表演。

希区柯克在《夺魂索》（*Rope*，1948）、《后窗》（1954）和《擒凶记》（1956）中开始对斯图尔特的表演脸谱进行改变。在《后窗》这部关于窥视癖所带来的不良后果的半严肃半喜剧的影片中，希区柯克开始从斯图尔特身上诱导出一种忧虑中带些迷狂的表演风格。他饰演了一名因为意外而只能困在轮椅上的摄影师，他窥探了邻居，并要他的女友去调查一桩他认定在街对面的公寓内发生的谋杀案。在其玩笑式的外表下，影片提出了一个关于凝视、关于观看和看到不应看到之物

的道德问题。这部影片是对正反打镜头技法的精湛演绎。在《眩晕》中，希区柯克对他在《后窗》中赋予斯图尔特的迷狂性格做了更进一步的挖掘，而且两人创造了当代电影中对濒于疯狂状态的极佳描绘。

《眩晕》和50年代的文化

为了了解《眩晕》和《虎胆龙威》，我们有必要了解下40年代晚期和50年代发生了些什么事情，让希区柯克的影片流露出了绝望，并最终引出我们将在《虎胆龙威》中发现的关于英雄主义的各种问题。二战的结束并没有为美国文化带来一种胜利和力量的情绪，反而催生了一种在胸中翻滚的不适感，一种对未来的怀疑和对过去的模糊意识。德国人试图消灭犹太人和为了结束战争而在日本上空投下的两颗原子弹的消息一经披露，便在文化界掀起了一阵巨大的波澜，同时这也证明了：让我们的文明和秩序神话崩塌是件多么轻易的事。中国的共产主义革命、苏联在东欧的扩张，以及苏联人在40年代晚期的核试验，进一步加深了社会的失望情绪——人们原本以为本世纪的第二次大规模战争会让世界安顿下来。

在美国本土，40年代早期便已郑重掀开帷幕的经济、种族、性别和阶级关系等多方面的大变革在战争年代继续蔓延，并在数年后生成了焦虑。劳工们通过战时一次又一次的罢工表达着自己的不满。非洲裔美国人北迁追寻着经济机遇——这些机遇所惠及的对象此前从来与此无缘——却让主流的白人群体感到烦扰不安。与此同时，非洲裔美国人士兵在海外的独立军团当中英勇作战。对拉美人（Hispanic）的攻击导致了从加州南部蔓延到底特律、费城和纽约的"祖特装暴动"事件[5]。暴力活动的爆发不仅指示出了少数族裔的自我表达和自我保护意愿，而且为战后少年犯神话的缔造搭建了舞台。

到了50年代早期，文化被些匪夷所思的变化和错位搞得分崩离析，其中包括：郊区化和逃离中心城区、跨国集团的成型和制度化、缓慢而痛苦的民权进程、性别身份的持续重定义。尽管如此，美利坚

[5] zoot suit riot：是指1943年爆发于洛杉矶的一系列暴动事件，暴动双方是驻扎在当地的美国水手和海军陆战队员，以及穿祖特装的拉美裔年轻人，同时非洲裔美国人和菲律宾裔美国年轻人也部分涉入其中。导致这起暴动的部分原因是发生在洛杉矶某个社区的"睡湖谋杀案"（Sleepy Lagoon Murder），在此案中一名拉美裔青年被杀害，详情可参见本章注释中的相关论述。

合众国将这些及其他紧迫事件都升华到了一场针对多半有些虚构的外部敌人（随即又成了完全虚构的内部敌人）的斗争之中，即"共产主义威胁"。几乎每件事情都被纳入了这套反共产主义的冷战话语当中。

成立于40年代晚期并持续活跃于50年代非美活动调查委员会（the House Committee of Un-American Activities）、由约瑟夫·麦卡锡（Joseph McCarthy）掌控的若干委员会、报纸、杂志，以及众多政治和流行文化用语，将几乎所有曾经或仍然持有自由主义或左翼观点的人指责为共产主义者。朋友和同事间相互告发，政府工作人员、教师、影视编剧、导演和演员纷纷丢了饭碗，知识分子遭到无端怀疑，黑名单四处散播。美国文化和政治遭受了一次大清洗。

妇女也以相似的方式受到了来自文化的清洗。她们的角色在二战那几年发生了戏剧性的变化。随着多数年轻男人远赴海外参战，妇女们涌上了工作岗位，她们工作出色，而且许多人头一次享受到了支配收入的乐趣。尽管很少有女性可以坐上管理级别的位置，但是她们将工厂和商店打理得井井有条，并且找到了一种深受大家欢迎的、从家庭日常事务中解脱出来的自由感。这种自由感的影响是如此之深，以至于战争结束后不得不进行了一场大规模的意识形态重组。男人们从战场归来，并希望拿回自己的工作。女人们不得不被重新安排到此前被动性的日常事务中去。电影、杂志和报纸再次颂扬了母性和家庭、女性的顺从角色和核心家庭（nuclear family）——男在外自由劳作，女在内打理家事——的重要性。

关于性别的讨论被卷入了荒谬的反共话语旋涡中。政治和个体、国家权力、工作场所、家庭、性别等问题都变得含糊和自相矛盾了。对颠覆和同化、被内部和外部的敌人所征服或改变的深层恐惧心理，被过滤缩减成了关于男性和女性在文化中所扮演的角色问题，以及性别对权力结构的决定方式问题。50年代文化对性和性别角色的执迷不亚于当今的我们，而它试图通过管控来缓解这种困扰。该十年中最为保守的欲望，便是保持一种"夫唱妇随，男主外女主内"的完美的不平

衡。对女性的恐惧、对差异的恐惧、对共产主义的恐惧以及对同化的恐惧，成了这个焦虑年代的醒目标记。

民众似乎可以在相同感中找到安全感，却又担心过多的同化会变得危险。例如，当公司文化被认为是男性可靠工作和国家牢固型消费经济的源泉时，它也被看成是对自由、无拘束男人形象的干扰，这些男人本应在世界上走他自己的路。于是，男人由于卑屈于公司和家庭而变得不像个男人的声音和书籍便开始出现了。

某些流行文学会非常直接地表现出对同化、男性潜能的明显衰退、公司文化的成长以及共产主义的愤怒情绪。1958年出版了一本由刊登在流行杂志《展望》(Look) 上的文章结集而成的书《美国男性的衰落》(The Decline of American Male)，这些文章声称：女人控制着男性的行为，范围从男人心理的早期成型，到他们选择的工作种类以及他们的竞争能力。因为现在妇女们需要平等或得到比男性更大的满足感，她们便开始控制他的性欲。女性的镇压加上文化带来的压力，为男人打造了一个脆弱的外壳，他们没有个体性，没有权力，劳累过度，满腹压力，不能"作为一个个体去爱和做道德决定"。男性被削弱和管制起来了，他们变得虚弱和畏缩。"和共产主义国家通过武力否决的方式不同，在自由和民主的美利坚合众国，男性是被悄悄地夺走了一项继承物"。随着男性的消失，国家也消失了。女性主导的共产主义统治了一切。

金赛报告

性、控制、反共产主义，是50年代文化迷狂的三条轨迹。两份科学报告的出版进一步恶化了性别问题，这两份报告成了50年代仅次于反共产主义的最具影响力和扰动人心的文化事件之一。针对男性和女性性欲问题的金赛报告（The Kinsey Reports，分别于40年代末和50年代中出版）是两份科学分析性质的作品，并将自身表现为客观的系统性调研。它们声称：不存在标准规范的性行为，对房事也没有可控的

常规定义方式，这一结论几乎对所有人都产生了惊吓。在一个道德、文化和政治的安全港湾已经变得越来越难寻觅的世界上，对安全感的需求就会越发强烈，然而金赛报告似乎又将另一个支撑点移除了。报告似乎想说的关于性的内容，成了对颠覆——文化的、政治的和性别的——的总体顾虑的一部分。似乎没有什么东西是牢靠的。

电影中的脆弱男性

这十年间的许多电影，都以精细而复杂的方式探讨了性别问题（对种族问题也一样），而且它们可以将反共的歇斯底里放到一边。当中许多影片，从对同化的文化恐惧中，从青少年犯罪（juvenile delingquency，这是文明发明的又一个自我恐吓的概念，是关于男性气质正在经历的事情，同时它又创造出另外一种可以归罪于大众媒介的恐惧），从某种程度上转变了粗粝男性英雄旧套路形象的性别观念中，创造出了饶有兴味的叙事组合。其中某些影片，如《郎心似铁》(*A Place in the Sun*，乔治·史蒂文斯[George Stevens]执导，1951)和《一袭灰衣万缕情》(*The Man in the Gray Flannel Suit*，农纳利·约翰逊[Nunnally Johnson]执导，1956)将处于消极、敏感和脆弱时的男性角色带上了通常是女性角色才具有的性格和特质。

一系列战后的电影演员——蒙哥马利·克里夫特（Montgomery Clift）、詹姆斯·迪恩、马龙·白兰度和保罗·纽曼（Paul Newman）在《郎心似铁》、《无因的反叛》(尼古拉斯·雷，1955)和《飞车党》(拉斯洛·拜奈代克执导，1953)和《左手持枪》(*The Left-Handed Gun*，阿瑟·佩恩执导，1958)等影片中的表演——表现出了一种在内向的敏感伪装下对新型表达方式的搜寻。他们的表演风格是对战前电影惯例的一大突破；他们的角色探讨的都是总体文化层面上被压抑的愤怒和性欲。在《飞车党》一片中，马龙·白兰度饰演了一名内心非常敏感的车手，他在某场与自己的摩托车独处的夜景戏中潸然泪下。在电影开始部分，一名女孩问他："你到底在反抗什么？""你懂什么？"他反

图 7.3 表面上,《飞车党》(拉斯洛·拜奈代克,1953)是一部50年代叛逆青春-飞车党影片。然而它也是一部50年代的脆弱男性影片,如同他的近亲——尼古拉斯·雷的《无因的反叛》(1955)一样。在这个特写镜头中,白兰度因为自己遭受的误解和不公正待遇而表现出了感性和绝望的情绪。

问道。这部影片与《无因的反叛》一起,触及了50年代的许多人对拘束和迷惘的共鸣。《飞车党》被认为具有颠覆性,因此在英国遭禁多年,但它的兴趣点真的不在男性角色的叛逆性格上,而是在对他的愤怒和被动性的暧昧表达上。除了团伙群架之外,影片对于男性气概的呈现有悖于英雄主义和力量的惯例;最终,男性的女性化才是这部和其他几部同类影片的吸引点和好奇点所在。

《眩晕》不是一部讲述叛逆青年的电影,也不是一部在表面意义上讲述恐惧同化或共产主义颠覆的电影。恰恰相反,它讲述的是一个受到性压抑和绝望情绪双重挤压的中年男人,而且在其觉醒的过程中导致了他人的死亡。它是一部关于被压迫和摧毁的职场人士的50年代影片,与《一袭灰衣万缕情》和尼古拉斯·雷的《高于生活》(*Bigger Than Life*,1956)的接近程度要更甚于《飞车党》和同样是雷执导的《无因的反叛》。然而,它也从属于这十年间对改变和背叛、权力和被动、支配和奴役,以及性恐慌等议题的关切。它平静地述说了这种关切和文化中整体的不完整感和未完成感——或许是未完成的个人事务,以及一种弥散的焦虑感。它用一种间接的方式触及了冷战对遏制的迷狂。50年代的政治文化执迷于对"共产主义威胁"的遏制。通过塑

第七章 作为文化实践的电影

造一个被恐惧所遏制、被执迷所驱动的深受压抑的男人，《眩晕》将政治性人格化了。

《虎胆龙威》看上去像是在《眩晕》的对立面。这是一部关于完成任务的影片，而它的主角并无羁绊。这部影片中有一群受到一名强力且机智的幕后操纵者支持的邪恶坏蛋。与《眩晕》不同的是，《虎胆龙威》是关于男性力量、英雄主义以及未受质询的行动的。尽管是个机敏的英雄式人物，布鲁斯·威利斯饰演的约翰·麦克莱恩（John McClane）却与一些在50年代开始出现的敏感男人不无关联。伤痛伴随着他。约翰的伤痛，不是30年前影响当时那些角色的茫然文化焦虑，而是一种更具当代性的伤痛——尽管其根源深深根植于50年代的性别意识形态和20世纪80年代关于个体主动性的保守理念之中。约翰的妻子离开了他，而且《虎胆龙威》的叙事是通过他从纽约到洛杉矶寻求和解的旅程来推进的。约翰对他妻子新得到的独立感的反应，有着和他前辈同样的焦虑成分，甚至混杂着一种50年代对公司力量的恐惧。不过约翰·麦克莱恩是一个80年代末期的男人。他的不安全感通过女性独立性（而非男性依赖性）的文化话语，也通过他的妻子离他而去、找了份公司工作，甚至重新使用她自己的姓氏等事实彰显出来。这样的事件在50年代的影片中会被当成嘲弄的把柄，而非焦虑的成因，确切地说，或许会变为以嘲弄的形式呈现的焦虑。第六章中，我们在艾达·卢皮诺的《重婚者》中已经关注到了这种回应方式。

《虎胆龙威》的约翰和《眩晕》的斯科蒂的确拥有一个共同的谱系。两名角色都是警察。约翰来自一个悠久的电影警察传统——外刚内柔的纽约爱尔兰人，这是电影中独有的形象，同时又能保持他的神秘特质。斯科蒂沿袭的传统更具地方性——他是一名旧金山警察，而且与50年代影片中受伤男人的形象和叙事更为贴合。他不能达到工作对他的要求。约翰·麦克莱恩对和妻子离异的事情耿耿于怀，并着手证明其男子汉气质，斯科蒂却兀自黯然神伤，并患上了恐高症，一种对高度及自身的道德和情感崩塌的中风式反应。这导致了影片最开始时

同伴的死亡——一次屋顶追击让斯科蒂身体摇晃、浑身麻痹，不能为一名同事伸出援手。斯科蒂离开了警队，并在一个生意人所设的大局中变得脆弱不堪，这个人利用了他的真诚、不安和自我怀疑心理，并且毁掉了他和一个女人——斯科蒂认为自己和她已陷入情网——的生活。斯科蒂在影片终了时活了下来，但却被削弱了，且重新回到了虚空的境地。约翰·麦克莱恩则通过一系列引爆式的冒险行为拯救了自己的妻子，并与一名非洲裔美国警察建立起了深厚的情感，而且在一系列末日般的事件中生还并取得了胜利，但却成了一名有些矛盾的超级警察。

斯科蒂的绝望和约翰的矛盾状态，部分是受到我们之前提及的性别困扰影响的结果，而且这些困扰是其故事所属年代所特有的。斯科蒂·弗格森（Scottie Ferguson）是羞怯的50年代男性，身形、能力和主观能动性都显得羸弱。几乎没有什么事情是他可以推动的。这个住在虚构的小容器里的人，隐喻着所有的50年代中产阶级中年男人，他们被自己无法左右的力量所挫败。约翰·麦克莱恩则正好是在其对立反应面产生的一种集体幻想。到了80年代末期，失控从恐惧感变成了事实。对文化自信心和征服世界的个人伟力的连续打击已经敲响了警钟。尽管在60年代和70年代取得了某些主要胜利——少数族群和女性权利的收获、有效的反越战大规模抗议，但同时也伴随着更大、更深层次的失败。由于肯尼迪和金的遇刺，以及越战支持方、反对方和战斗方共同引起的挫折感，形成了一层挥之不去的愁云。在水门事件中升至高潮的尼克松当局腐败问题，实际工资的停滞不前，以及一种更为隐性却更深远的认识——美国在一个日益复杂和碎片化的世界里已经没有多少权力，个体凌驾于其他事情之上的力量已经衰退……以上种种已经主宰着文化。50年代的焦虑感变成了80年代的无助感，并体现在了对于时势英雄的追寻上，并在罗纳德·里根（Ronald Reagan）这名影星/总统的竞选过程中反映了出来。

英雄角色在任何一个文化时期都与男性气概的议题紧密相连，而

如今总是在接受着拷问。它在50年代接受着这种拷问，到了80年代末期又卷土重来。富于坚强、道德、正义和勇敢精神的行动派男性会将文化中的腐朽和暴力一扫而空——通过更强的暴力——的理念，在经受现实的考验时从来都站不住脚。二战后，英雄主义的假设前提受到了全盘质疑。伟大的西部片导演约翰·福特早在1948年的《要塞风云》（*Fort Apache*）中便探究了西部英雄的堕落。在《搜索者》（1956）中，福特强迫他和美国人最喜爱的英雄形象——约翰·韦恩——在影片中做出一种表演，探索英雄主义与精神偏执症的近似性。

这种检视和暴露一直延续——尤其在西部片中——到70年代早期，并于80年代后期在其他类型片中重又出现。《虎胆龙威》对老式的电影英雄——特别是约翰·韦恩——思考良多。我指出布鲁斯·威利斯的角色与爱尔兰裔警察这一电影套路形象存在关联，但除此之外还有更多关联。他的角色叫约翰·麦克莱恩。1952年，约翰·韦恩在一部名叫《檀岛歼谍记》（*Big Jim McClain*）的反共警匪片中饰演了主角。饰演吉姆·麦克雷恩（Jim McClain）的约翰·韦恩成了饰演约翰·麦克莱恩的布鲁斯·威利斯。然而，这并非是对伟大电影英雄人物的一种简单替换甚或复杂指涉。它尝试着在拥抱英雄主义的同时又否定它。《虎胆龙威》中的某一段落，恐怖分子汉斯（Hans）因为受挫于约翰的机智勇武而恼羞成怒，并绝望地对他喊道："你是谁？又一个电影看得太多的美国人么……你觉得自己是兰博还是约翰·韦恩？"

西尔维斯特·史泰龙的《兰博》比《虎胆龙威》早三年问世，是最后几部非常严肃地处理其中心人物的动作冒险片之一。兰博成了一个右翼的符号。直到1984年的《终结者》，动作片英雄才开始带上些许50年代西部片英雄那样的自反性质。阿诺德·施瓦辛格通过调侃自己的角色将自己的演艺事业往前推进了一步。在施瓦辛格的装腔作势中，总带着某种安全感和无害感，而且在拍摄《终结者》之后甚至变得更加安全，这时他在影片中主动取笑自己的早期角色，并继续走喜剧路线。《虎胆龙威》中，约翰提示了他的在场，前者在影片某处说道："炸

图7.4 兰博（西尔维斯特·史泰龙），80年代的身体（《兰博：第一滴血第二部》，乔治·科斯马托斯[George Cosmatos]，1985）。

药够多了，足以把阿诺德·施瓦辛格炸飞。"这还不够，在某处，他还穿得像兰博。

约翰·麦克莱恩是个英雄，而且如果他能更加正经一些，他将直接沿袭约翰·韦恩–兰博的人物传统。他像男人般战斗；他杀气腾腾（bloody）（或者像某些顽固分子的信徒在受到严刑审讯时会说的那样，血气方刚[blooded]）；而且他展示出了异乎寻常的自愈能力，异乎寻常到成为其后动作冒险片的一个样板。他最终变成了约翰·韦恩和兰博，同时也变成了两者的戏仿。《虎胆龙威》为电影暴力掀开了新的篇章，现在我们称其为卡通式暴力。电影中对人类身体施加的暴力已经大到"现实"的人已经无法存活的地步了。这些当代流行电影作品——包括《虎胆龙威》系列、《致命武器》（*Lethal Weapon*）系列、布鲁斯·威利斯主演的《终极神鹰》，以及史泰龙领衔的《越空狂龙》（*Demolition Man*）和《绝岭雄风》（*Cliffhanger*，两者都是1993年出品，分别由马可·布拉姆比拉[Marco Brambilla]和雷尼·哈林[Renny Harlin]执导），还有基于漫画改编的大量影片，从史泰龙领衔的另一部电影《特警判官》（*Judge Dredd*，丹尼·坎农[Danny Cannon]执导，1995）到《X战警》系列（布莱恩·辛格执导，2000，2003），再到《蜘蛛侠》系列（2002，2004）和《绿巨人》（2003）——开始揭示出这样一个事实：影像和叙事不再源自真实的世界，而是源自电影和其

第七章 作为文化实践的电影　　263

他流行艺术形式，而且电影暴力成了一种视觉把戏———一种数字视觉把戏。当然，电影只能走到这么远。观众似乎不想看到一种对人工性和自我反射的全盘暴露。《终极神鹰》和阿诺德·史瓦辛格主演的影片《幻影英雄》(1993，由《虎胆龙威》的导演约翰·麦克蒂尔南执导)失败的部分原因是他们对待自己的态度不够严肃，而且流露出一种玩乐感，打破了某些观众对必要的幻觉的期望。我们希望看到英雄自嘲，但我们不想让他们来嘲弄我们。

英雄式的反英雄，或许是对约翰·麦克莱恩的最佳形容。他从一名处于困惑中的20世纪末期男性，转变成了一名勇猛、机灵而坚不可摧的人，一名妻子和同伴的守护者。他总是有点糊里糊涂，不过也总是能随时待命。

为了更加明晰地理解这两部影片及其主角的分离和汇合点，我们需要思考一下两者的叙事方法，因为它决定了两部影片对当时的时代体验的探讨方式。具有阴暗、反讽结构的《眩晕》采用的是一种现代性叙事。现代性——不断前进的技术革新步伐，不断增长的城市化进程，家庭、宗教、主体种族及其地位、政府等连贯、凝聚的结构的飞速碎片化，连同个体能动性和个人权力的陷落——在70年代和80年代达到了高潮。对现代性的回应通过各种不同的方式呈现了出来，其中便包括了文化自身所讲述的那些故事。电影和电视把我们的恐惧变成了我们的关注点，它们时而确证这些恐惧，时而又试图通过主宰命运、克服险阻和弥补情感损失的叙事来缓和这种恐惧。在50年代，科幻片探讨的是我们与外星势力对抗时会不堪一击的恐惧心理（也是当时"共产主义威胁"的寓言）——这些故事在今天被不断地重新演绎，而且唯有敌人在变。言情剧试图通过宣扬家庭、天伦之乐高于个人主义的主张来证实个人力量的失败，而这是对抗现代性的最佳壁垒——同时也证实了家庭的脆弱性。《眩晕》是一封非同寻常的确认书：它证实了现代性家庭和自我观念的分崩离析。它同时还有着浪漫元素和幻想式的笔触，然而它主要关心的还是现代男性的解体过程。

斯科蒂是一个迷失者，他失去了行动和爱的能力。他的女性朋友米琪（Midge）无法从性的方面吸引他。她的简单和直接令他感到害怕，她的幽默感亦然。她是一名设计师，当时正在设计一种文胸（"你知道那些东西的。你现在已经是个大男人了。"她对他说）。她正在设计的文胸具有一种基于悬臂桥原理的"革命性的提升效果"，而且它也嘲弄了50年代对女性胸部以及满足男性幻想期许的女性塑身的狂热崇尚。

斯科蒂自身的幻想具有很强的执念，他认为女人对他来说是遥不可及的，而且他经受的痛苦不是阳痿，就是性功能不全，或者彻底的性别恐慌。斯科蒂和米琪随即顺着文胸的玩笑聊到了几年前他俩订婚的那三周时光。斯科蒂坚持认为是米琪取消了婚约。她没有回应，但希区柯克却帮她做了回应：他两次剪切到她的特写镜头，镜头非常紧凑，而且其俯视角度足以打破中央构图平衡。她只是皱了下眉，然后望着不远处。这是一个非常典型的希区柯克式体势，通过发掘反应镜头的标准语法来延展观众对情境的理解。在这个例子中，米琪的反应镜头向我们暗示了斯科蒂不仅在性方面有障碍，而且也暗示出了他自己浑然不知。他不知道自己是谁，也不知道他的能力和缺陷所在。

斯科蒂是一个情感的空壳，而一名富商则往里面灌注了一个关于自己妻子的荒诞故事，依他所言，她的思想被一名19世纪自杀的女性灵魂所控制（50年代早期一部热卖小说名叫《搜寻布莱蒂·墨菲》[The Search for Bridey Murphy]，说的是一个催眠状态的女人坦白了自己的过去。1956年，制作《眩晕》的派拉蒙制片厂拍摄了一部根据本书改编的维斯塔维申宽银幕电影。希区柯克可能有意识地在《眩晕》中戏仿了布莱蒂·墨菲的故事）。商人让斯科蒂去跟踪一名他指认为自己妻子的女人并汇报她的行踪——而实际上那女人只是假扮为他的妻子。她于是成了斯科蒂生活的迷恋核心，而他的生活正是由于缺少坚强的中心才会变得了无生气。斯科蒂是战后年代的男性代表：没有权力，没有自我感，只会在他人身上重建自己的欲望，而他人却并非如他所想。

一切都是假的，商人布了一个很大的局——也是希区柯克布下

的，直到影片发展到很后面时，他才透露了些许东西——来掩盖他谋杀妻子的罪行。然而，这个局正是希区柯克叙事的典型代表，它本身并不如它作用于角色和观众的效果来得重要。我们对斯科蒂·弗格森的堕落心知肚明：他从一名深受某种迷恋冲动折磨的软弱者，变成了一名施虐受虐狂，变成了一具凝视深渊[6]的男性躯壳，并最终导致了一名女性的死亡——之前他还曾试图把她重塑成另外一个女人的形象。听上去像言情剧，事实也的确如此。《眩晕》沿袭了50年代言情剧的传统，是关于压抑的欲望爆发，随后又重新在中心角色——通常是一名女性——身上发生内爆。《眩晕》中言情剧式的苦主是一个男人。这也是非同寻常的，因为它的叙事在反讽地玩弄着斯科蒂和观众的知觉。我们必须把自己从斯科蒂身上解脱出来。在电影的第一部分，我们试图与他认同；到了第二部分，我们就得和他拉开距离并进行评价。没有令人舒适的闭合：角色也好，他的世界也罢，都没有在影片结束时得到救赎。斯科蒂被完全遗弃了，他有了难以复合的孤独感，并陷入绝望。简而言之，《眩晕》有其悲剧的一面。

现代性及其叙事表达——现代主义，指的是：通过一种带有悲剧性呓语的反讽语调，来讲述一种中心的迷失。后现代性认为中心——捆绑在一起的故事和文化信念——已不复存在，并且决定继续通过以反讽和愤世的态度进行言说和展示的众声众影来对其加以探讨。《虎胆龙威》通过海纳百川式的借鉴和使用以及影射任何合适或不合适的素材搭建了自己的结构。它是一场流行文化记忆和当代犬儒主义间的乒乓球赛。它是对任何严肃道德结构的蹂躏，而不是对个人英雄主义的感伤肯定。如同总体的后现代一样，《虎胆龙威》是一趟影像的过山车，也是一场互文的筵席，同时还是一顿迟疑和困惑的快餐食品。

作为一部后现代作品，《虎胆龙威》试图——并在很大程度上成功地——变成一部几乎人人皆宜的影片：一部动作冒险片、一部政治惊悚片、一部警探搭档片（buddy cop film）、一场关于种族的讨论、一段对电影英雄主义的反讽评论，以及一次对于20世纪80年代末期性别冲

[6] "凝视深渊"这一比喻出自弗雷德里克·尼采，原句为：当你长时间凝视深渊时，深渊也会凝视着你。大致意思为经常关注自己的阴暗面，会让自己也变得阴暗起来。

突的研究。《眩晕》是一部对其严肃性有意识的电影，思考了性别和男性焦虑，缓慢、深沉、形式新锐。《虎胆龙威》则是一部场面宏大、音响嘈杂、火光冲天的影片，它由一种最古老的电影叙事结构——追逐戏与被追逐戏交替——搭建而成，是一种动作与反应的交替。这是一种羁缚叙事，打开局面靠的是暴力行为，以及一名不太把自己当回事的英雄，一名比起约翰·韦恩和兰博来更加坚不可摧但却自认为是罗伊·罗杰斯[7]的英雄。

后现代反派

斯科蒂几乎是一个悲剧形象；约翰·麦克莱恩则是一个困惑的英雄。与之斗争的反派们则更加困惑。斯科蒂的敌人不是别人，就是他自己：他自己的弱点和不安全感。盖文·埃尔斯特，这个撒了个弥天大谎、杀了一名女性且摧毁了斯科蒂精神的人，从某种程度上说是斯科蒂本人的一种映像。在《虎胆龙威》一片中，反派的确存在，而且具有动作片反派一直具备的那种意义功能。但请记住，这部影片中所有东西都并非如其所见。约翰从纽约飞往洛杉矶是为了去看望同他不和的妻子霍莉（Holly），后者为一家富有的日本公司——中富集团[8]——工作。他在该公司的圣诞派对上见到了她，而后派对遭到了一群恐怖分子的袭击，他们杀害了老板，并且将其余人劫持。

20世纪80年代是在对待外国人和女性的态度方面迅速变化的十年。后者找到了她们自己的声音，而男人们对这一声音所诉说的内容感到不适。前者也正在制造另一种困惑。日本人实际上使美国人感到了沮丧。我们在二战时对他们取得了压倒性的胜利。现在他们的经济飞速发展，而且他们的产品——从录像机到汽车——几乎成了人手一台的物件。他们似乎在购买这个国家的所有东西，从片厂（哥伦比亚影业依然归索尼所有）到高尔夫球场，再到大城市的主要房产，不一而足。他们被当成生产力的楷模，之后又被妖魔化成是一种奇怪的外来文化。他们依然是留存在我们记忆中的深肤色敌手，尽管此言不常说起。同样还有其他敌

[7] Roy Rogers：美国著名歌手和西部片明星，参演过一百多部影片，其中横跨广播、电影、电视三种媒介的作品《罗伊·罗杰斯秀》(*The Roy Rogers Show*) 最为知名。

[8] 原文为Takagi Corporation，影片中为Nakatomi Corporation，而该集团的老板叫Takagi，因此原文可能为剧情理解的笔误。

人存在，而且《虎胆龙威》似乎对他们都有所提及。如果日本人似乎是以经济接管的方式在威胁到我们，那么欧洲和中东则用恐怖分子来威胁我们：这些人政治目标不可理喻，达成手段更是骇人听闻。所有这些情况我们都进行了回应，而且依然带着恐惧和厌憎来回应着那些文化——它们是恐吓和威胁我们的文化，我们从前至今都没理解的文化，还有从本土复杂的经济和政治进程中分支出来的文化。

《虎胆龙威》玩味着这些复杂性和困惑，并且将它们暴露出来。霍莉任职的日本公司看上去很亲切，而且她的老板高木先生也是个和善的父亲式男人。他谈吐温和，而且还具备少有的不卑不亢的自嘲品格。"珍珠港没得逞，"他和约翰开玩笑说，"所以我们就用录音机来对付你们。"事实上，公司里的反派也不是这名外国老板，而是另一只80年代的纸老虎，雅皮士艾利斯（Ellis）。这名雅皮士是80年代版的老式文化套路形象，他们曾被称为"暴发户"（nouveau riche），成了怨恨和挖苦的对象，面向于那些被排除在80、90年代经济景气之外的劳动阶级和底层中产阶级。他们是一系列"雅皮士见鬼去"影片的主体——例如《致命诱惑》（阿德里安·莱恩导演，1987）和《地狱来的房客》（Pacific Heights，约翰·施莱辛格[John Schlesinger]执导，1990），这些影片中雅皮士角色得经受羞辱甚至暴力事件，才能获得自我救赎。

《虎胆龙威》的雅皮士是一个吸毒后涕泪横流的傻瓜，他会显摆自己的劳力士表，勾引约翰的妻子，最后把她和约翰都出卖给了恐怖分子。作为回报，恐怖分子一枪结果了他——这几乎是众望所归。高木先生也遭到了恐怖分子的残酷杀害，让每个人都惊魂未定。这名和善、文明的人同约翰和霍莉之外的其他人站在了对立面，而他的被杀将恐怖分子的冷酷无情显露无遗——结果证明他们并不是恐怖分子。

在影片的中段，观众发现犯罪头目汉斯不是他所伪装的政治恐怖分子，而只是一个让手下从高木的保险箱里偷东西的恶棍。突然间，影片剥去了疑窦重重的政治外衣，变成了单纯的好坏争斗。即便没有去政治化，汉斯的团伙也是一个跨文化多样性的奇怪样板：其中有一

个暴力的俄国人、几个亚洲人和一个既是电脑高手又是无情杀手的非洲裔美国人。这是一个国际化的多元反派组合，它反映出了影片非同寻常的种族处理态度。

《虎胆龙威》中的种族特征

《眩晕》中种族问题的主要指涉，出现在盖文·埃尔斯特讲述的关于他妻子的幻想故事中，他说她被一个19世纪的西班牙女人占据了灵魂，而后者是带着性感和异域风情印记的套路形象。斯科蒂在加深了对玛德琳的迷恋的同时，也开始着迷于"疯狂的卡罗塔"，而玛德琳正是这个女人的所谓转世化身。尽管50年代有些影片真的处理了种族问题，且通常是以非常正面和自由主义的方式（像约瑟夫·曼凯维茨[Joseph Mankiewicz]的《无路可走》[*No Way Out*，1950]和马丁·里特[Martin Ritt]的《友情深似海》[*Edge of the City*，1957]，在此仅举两例），但此处其实存在着另外一种形式的种族隔离。许多情况下，如果种族不是影片的中心主题，它就会被完全忽略。因此，在许多影片中，有色人种要么根本不存在，要么就是饰演侍从，或者是像《眩晕》中那样成为角色脆弱想象中的又一种映像。到了80年代，种族成了流行文化中的一种会有意涉猎的问题，几乎每每都会呈现，尽管其诚意和开通的程度各有不同。我们会在最后一章中回过头来重新讨论种族再现的问题。在一种恰到好处的后现代模子里，《虎胆龙威》以一种不明确和不表态的方式打这张种族牌，时好时坏，让我们不知所措。在机场给约翰接机的是高木先生的司机，一名叫阿盖尔（Argyle）的年轻黑人（有人可能会问为何一个男人要拿一种袜子当自己的名字）[9]，这个人在影片中就一直坐在那辆豪华轿车中听音乐，似乎忘记了上面的摩天大楼内正在发生的暴行。他似乎要落入"呆滞黑人"这个有着漫长不堪历史的套路形象中——直到他驾驶着自己的豪华车冲向了撤离的犯罪团伙的货车，才成了一名英雄。

在电影的开始阶段，当约翰被犯罪团伙逼到了摩天大楼内一层尚

[9] 这个词同时也有多色菱形图案的意思，而这种图案经常被用在袜子的编织上。

未完工的楼层时，另一名非洲裔美国人出场了：警察艾尔（Al）。他在开始时被处理成一个笨手笨脚的好心肠：他会给怀孕的老婆买垃圾食品，在得知大楼内的状况后把车开进了沟里。尽管如此，他还是迅速脱颖而出，成了当局人员中唯一靠谱的代表人物。当警察成群结队到场之后，他们的长官被证明是个瘾君子。两名联邦调查局的特工，约翰逊（Johnson）与约翰逊（其中一名是黑人）也到场了，但这两人也是自大的蠢蛋。媒介代表原来是一名唯利是图的危险分子，最后约翰的妻子——霍莉在他嘴上来了一拳。然而艾尔却默默忍受着一切，站在大街上用手机与约翰通话，在不断升温的混乱状态下保持冷静的心态，支持着孤立无援的约翰，并为我们提供了外部视角。两人间的交叉剪辑为两人建立起了关联，而且为我们提供了担保：无论约翰的处境多么危险，他都会得救。艾尔变成了一个超乎黑人警察的形象，这种超然具有重要的意义，因为这样就让种族问题悬而未决了。他成了——在高木死后的——父亲式形象，约翰的替身父亲。他同时也成了约翰的替身妻子与替身母亲，并落入了保护性的黑人保姆的套路窠臼。

搭档片

《眩晕》是50年代影片中对异性恋恐慌题材最有力的探索之一。希区柯克在《精神病患者》中用一种尤为乖张的方式再次涉足了这一问题，他暗示出男性人格可以被母性女性完全吸收。到了70年代，好莱坞找到了其他的方式来处理男性为达到文化为他们制造的形象标准所面临的重重困境。其中之一便是搭档片（buddy film）：在这类影片中，两个男人——通常是警察——会组成一对相互扶持并妙趣横生的忠实联盟，在他们之间除性之外的任何事都有可能发生。搭档片总是会坚持两个男性形象是异性恋。他们有妻子或女朋友。但是女性都在外围；真正的无性爱情和无拘无束的愉悦则源自两个男人间的关系。这种叙事结构可以避免50年代电影中关于男性绝望心理的痛苦内省，也能通过黑白搭档的处理——提供一种微弱的种族平等矫饰——来回避

种族问题，并且可以避免对男性-女性或同性关系的更为复杂的探索。

《虎胆龙威》是对搭档片的伟大演绎。艾尔和约翰被赋予了多方面的关系。他们是父子，是母子；他们像恋人一样拥抱在一起。在影片的尾声，多数坏蛋都被消灭了，约翰从摩天大楼中走了出来；他和艾尔通过一段销魂的交替式主观镜头认出了对方。曾经害怕开枪的艾尔通过射杀最后一个坏蛋而赎回了自己的男子气概。约翰从霍莉身边走开，并和艾尔深情拥抱在一起。当两位朋友表达他们的爱意时，霍莉则身处画面的边缘，她被边缘化了。

这场戏回应了影片早些时候的一场戏，当时约翰在高木先生的办公室里和霍莉首次达成了和解。霍莉走进约翰和高木及埃利斯正在谈话的男性空间中。约翰和霍莉进行了一次眼神交换；两人走向对方并拥抱在了一起。在影片尾声处的场景中，相同的样式重演了，然而性别却发生了反转。约翰和霍莉再次重逢，但现在的眼神交换和最终的拥抱是在两个男人间进行的。搭档间的情谊得到了确认。如果电影就此结束，那么就会有许多有趣的问题产生，并且搭档和爱人间的界限可能就会令人困惑。但请记住，这部影片不会允许任何宣言和理念在没有其对立面呈现的情况下出现。而且，尽管它可能是后现代的，到头来同样得符合家庭生活、异性恋的元叙事规范。艾尔不一会便给出了他的拥抱，他嘱咐霍莉好好照顾约翰，并以丈夫和妻子手挽手的画面结束了影片。约翰得救了，他的婚姻也得救了，艾尔被救赎了，而且两个男人间的爱很强大，同时又能对一些认为两者间有更多感情内涵的调侃免疫。艾尔从一名潜在的爱人变成了保护性的母亲。这个小家庭得到了保护。毕竟，影片开始时约翰来洛杉矶的前提是为了看望不和的妻子，并拯救自己的婚姻。经过了这么多考验之后，他现在或许可以把自己当成家庭中的英雄领袖了。他已证明了自己。然而在这个过程中，他已经和艾尔结成了一种紧密的男性情谊，电影不断告诉我们：男人们得需要这种情谊，让自己自在且自由，并最终免于受到对男人们来说总是很难维系的家庭关系的伤害。它们不断地在向我

图7.5—7.12 搭档间的罗曼蒂克。这些剧照呈现的是约翰·麦克蒂尔南的影片《虎胆龙威》(1988)中相认和拥抱的平行戏。在第一场戏中,约翰向不和的妻子霍莉致意。随后在他经历了摩天大楼的冒险之后,他向警察兼新搭档艾尔致意(或许是他的新欢?注意霍莉是如何被挤到画面的边缘吧)。体势和爱意之间形成了镜像。

们讲述这些。搭档幻想中的某些东西如此吸引人且抚慰人心,以至于到今天,它依然是影视作品中的一个中流砥柱。

救赎的终结

斯科蒂没有被任何人所拯救和保护。他想要成为拯救身处不幸的女主角的英雄,但不是女主角而是他才身处不幸。起先他追随着埃尔斯特为他编造的谎言,随后他又试图通过寻找一个根本不存在的女人来重建这个谎言。在电影的第二部分,斯科蒂发现了朱迪(Judy)——在盖文·埃尔斯特的骗局中"饰演"玛德琳的女人。斯科蒂逼她重新将自己变成玛德琳。他否定掉了她的人格,并且试图将她的人格吸纳到自己的人格当中。他们回到了西班牙的教堂,而她从钟楼上掉下去

摔死了。这里无所谓战胜邪恶，甚至也无所谓善的胜利，因为《眩晕》不像《虎胆龙威》那样，将道德结构外化在套路化的角色上。最终，所有事情都成了斯科蒂缺乏道德中心的证据，而这种缺陷是50年代自身所共有的。在约翰·麦克莱恩奉献了爱和友谊的场所，留给斯科蒂的却是他自己的自恋和疯狂。《眩晕》就像它的标题一样，是关于不可撼动的向下盘旋。

在《虎胆龙威》和《眩晕》中有很多坠落的镜头。汉斯从摩天大楼上坠落下来。约翰从一架电梯中坠落，而且通过一根消防水管冲破了一扇窗户。这些坠落镜头巩固了他的英雄形象，即便他对此表现得不屑一顾。历经斗争后归来的他浑身是血却又毫发未损，他拯救了人质，而且看上去也和妻子团聚了。影片默默地承认了这些都是幻想，其幻想性堪比斯科蒂对玛德琳/朱迪的迷狂。不过《虎胆龙威》要我们加入这场玩笑。《眩晕》则要求我们用怜悯、恐惧甚至悲剧式的敬畏心态去观察斯科蒂摧毁其生活的过程。观众和《眩晕》之间的关系如好莱坞所曾要求的那样严肃。我们被要求得仔细读解影片，理解它的潜台词；当它向我们揭露出没有向中心人物揭露的真相时，我们得一直关注它。《虎胆龙威》里却不存在秘密，只有奇观。它对于性别、种族、国家、政治和当局的内在困惑都只能当成过场的玩笑，并且只是些相关、不敬和无关的瞬间碎片。

我们可以从中得出结论：法兰克福学派和50年代的媒介批评家是正确的，即在高雅和低俗文化之间存在一种不可改变的鸿沟，顶好的《眩晕》也几乎没有摆脱德怀特·麦克唐纳所谓的中产文化范畴，而顶差的《虎胆龙威》也只是无药可救的大众文化。《眩晕》试图变得具有悲剧性，尽管实际上它是一部浪漫言情剧，结构精巧、黑暗而又复杂。《虎胆龙威》没有达到那样的高度，而是安于接受其作为简单娱乐品的大众文化位置，它是作为一部直来直去的动作片或一出针对严肃事件的讽刺、愤世甚至反讽剧而被接受的。它拒绝严肃对待自己所提出的任何问题的态度，足以突显出它缺失严肃知性质询的担当。

不过我们的读解也引出了另一条路径。通过表示出电影所选择的不同方向——以及通过认识到除了意图不同，它们都严肃地以表现化的方式运用电影形式——我们发现了一个共同的基础。然后，通过分析它们与其文化语境的近似性，以及它们有意无意地表述这些语境的方式，我们发现：两部影片均可理解成出于商业目的制作的严肃而富于想象力的陈述。我们可以争辩说《眩晕》不像《虎胆龙威》那样愤世嫉俗，因为它的结构和主题更加复杂，从而要求观众投入更多的注意力和理性、感性的回应。最终，这是不同的表述手段，是由电影制作者和他们的电影所决定的不同告知方式。这种表述需要一种回应的差异，即我们选择来应对电影的方式。

这又把我们带回到了文化研究的立场。出于不同目的、以不同方式运作的想象力当中，没有一个是完全纯粹或完全堕落的。观众的想象力会以不同的方式对不同的电影进行回应。我发现，《虎胆龙威》中的种族和性别的暧昧性是极有趣味和启迪性的，而且影片的总体结构在其对幽默、动作和荒诞元素的混搭上有不可抗拒的自信和迷人特质。《眩晕》打动我的是其结构的精心设计和细节铺陈，从而将我极大地引入了对男性脆弱心理的洞见深度之中。两部影片中都令人印象深刻的是：它们都用细腻而尖锐的方式处理了它们所处的文化。

从另一个层面来说，两部影片在它们的差异点和共同点上都很迷人，都厘清了所有影片讲述故事的方式——有时相同或近似得不可思议的故事是放在不同的伪装和形式中的。即便是我们所分析的这两部如此不同的影片，有时也会在某些意料之外的观点上不谋而合。原因之一是故事是一种有限的资源；另外一个原因是我们似乎也希望讲给我们听的故事是有限的；我们需要趋同和重复。我们可以从反复讲述的相同故事中找到安全感。甚至更为重要的是，所有的故事都能关联起来，而且当我们超越地看高雅和低俗文化之间的旧有裂痕，会发现：我们可以了解、回应并理解那些表面上看上去像布鲁斯·威利斯和詹姆斯·斯图尔特般不同的影片了。

注释与参考

媒介与文化	关于言情剧的两本标准著作是Peter Brooks的*The Melodramatic Imagination：Balzac, Henry James, Melodrama, and the Mode of Excess*（New York：Columbia University Press，1985）；以及David Grimsted的*Melodrama Unveiled：American Theater and Culture, 1800—1850*（Berkeley：University of California Press，1987）。关于DVD销售的信息来源于David D. Kirkpatrick发表于2003年8月17号《纽约时报》上的文章"Action-Hungry DVD Fans Sway Hollywood"。
文化理论	媒介研究的另外一个分支叫大众传播研究。这主要是一种统计学研究，而且虽然它可能会根据数字做出分析性的决断，但是它很少能阐明数字背后的文化和政治后果。结合了大众媒介和文化研究的一本书是James W. Carey的*Communication as Culture：Essays on Media and Society*（New York：Routledge，1992）。
法兰克福学派	马克斯·霍克海默和特奥多尔·阿多诺的引言出自《启蒙辩证法：哲学断片》（渠敬东、曹卫东译，上海人民出版社，2003年2月）的第139页。
大众文化和中产文化	德怀特·麦克唐纳的引言出自*Against the American Grain*（New York：Da Capo Press，1983）中第4页和第37页的文章"Masscult and Midcult"。有名50年代早期的作家试图对流行文化进行一次略带中立性的分析。尽管作品被烙上了冷战修辞的印记，但是这名叫罗伯特·沃肖（Robert Warshow）的作者却撰写了一些西部片和黑帮片的先锋性分析文章。可参见他最早在1962年出版的*The Immediate Experience*（Cambridge, MA：Harvard University Press，2001）。另一名批评家Gilbert Seldes也在他初版于1924年的另类著作*The Seven Lively Arts*中探讨了大众文化的早期形成时代（Mineola, New York：Dover Publications，2001）。
本雅明和灵韵	本雅明的引文出自《摄影小史》中的《机械复制时代的艺术作品》一文（王才勇译，江苏人民出版社，2006年7月）第136页、第139页和第118页[10]。探讨

[10] 译者部分参考了译文内容，但也根据英文原文和德文内容比对，进行了适当的意义修正和加工，特此说明。

	本雅明的论著、电影以及新媒介之间的相互关系的一篇绝佳分析论文出自Lev Manovich，*The Language of New Media*。
伯明翰文化研究学派	关于文化研究的文字浩如烟海。在此仅举几例：斯图尔特·霍尔（Stuart Hall）主编的*Culture, Media, Language: Working Papers in Cultural Studies, 1972—1979*（London: Hutchinson, 1980）；斯图尔特·霍尔的*Critical Dialogues in Culture Studies*，David Morley和陈光兴（Kuan-Hsing Chen）主编（London and New York: Routledge, 1996）；理查德·霍加特（Richard Hoggart）的*On Culture and Communication*（New York: Oxford University Press, 1972）；Lawrence Grossberg, Gary Nelson, Paula A. Treichler共同主编的*Culture Studies*（New York: Routledge, 1992）；以及John Fiske的*Television Culture*（London and New York: Routledge, 1989）。
接受与协商	关于粉丝及其作品的严肃探讨，可参见Henry Jenkins的*Textual Poachers: Television Fans and Participatory America*（New York: Routledge, 1992）。
互文性与后现代	雷蒙德·威廉姆斯注意到不同的电视节目是如何无差异化地汇集到一起的，因此便首次提出了"流"（flow）的概念。可参见他的*Television: Technology and Cultural Form*（Middle Town, CT: Wesleyan University Press, 1992）。关于后现代主义的一篇观点鲜明而扼要的综述可参见Todd Gitlin的论文"Postmodernism: Roots and Politics"，该文刊登于Ian Angus和Sut Jhally共同主编的*Cultural Politics in Contemporary America*（New York: Routledge, 1989）一书中。同时可参见斯图尔特·霍尔主编的*Representation: Cultural Representations and Signifying Practices*（London: Sage, 2000）。
针对《眩晕》和《虎胆龙威》的文化批评	关于希区柯克流行程度的研究，可参见Robert E. Kapsis的*Hitchcock: The Making of a Reputation*（Chicago: University of Chicago Press, 1992）。
文化-技术的混合物：电影与电视	国会图书馆的David Parker向我指出了斯科蒂开车闲逛与维斯塔维申之间的关联。
《眩晕》和50年代的文化	关于50年代历史的良好资料，可参见James Gilbert的*Another Chance: Postwar America, 1945—1968*（Homewood, IL: Dorsey Press, 1986）；关于祖特装暴动事件，可参见Stuart Cosgrove发表于Angela McRobbie所主编的*Zoot Suits and Second-Hand Dresses*（Boston: Unwin-Hyman, 1988）一书中第3—22

页的文章"The Zoot-Suit and Style Warfare"。关于好莱坞的非美活动调查委员会的文章也是卷帙浩繁。两个重要的参考文献是Larry Ceplair和Steven Englund的*The Inquisition in Hollywood: Politics and the Film Community, 1930—1960*(Los Angeles and Berkley: University of California Press, 1983); 以及Victor S. Navasky的*Naming Names* (New York: Hill & Wang, 2003)。讲述50年代同化恐惧心态的极受欢迎的一部著作是William Whyte的*The Organization Man*,该书初版于1956年(Philadelphia: University of Philadelphia Press, 2002)。关于男性气概式微的引文出自《展望》杂志编辑策划的*The Decline of the American Male* (New York: Random House, 1958)一书中J. Robert Moskin的"Why Do Women Dominate Him?"和George B. Leonard, Jr.的"Why Is He Afraid Of Be Different?"。

电影中的脆弱男性

现今对50年代变迁中的男性气概观念的最佳研究作品之一,是由一名指引我去搜寻《展望》杂志文章的学者,他叫Steven Cohan,他的著作是*Masked Men: Masculinity and the Movies in the Fifties* (Bloomington: Indiana University Press, 1 997)。Susan Jefford的*Hard Bodies: Hollywood Masculinity in the Reagan Era* (New Brunswick, NJ: Rutgers University Press, 1994)为当今的动作/冒险影片提供了一个有趣的政治观点。

第八章

电影讲述的故事(一)

元叙事和主导故事

弗兰克·卡普拉的《美好人生》(1946)——我们在前一章中提到过的詹姆斯·斯图尔特主演的影片——将它的主角和来自各方的观众都拉了过来,因为它试图通过以常规方式演绎的乐观向上和有道德责任感的故事来化解二战后的焦虑。在这一过程中,电影试图决定它是一部喜剧片,还是一部幻想片,抑或是一部言情剧。影片中满是高尚的情感,还有很多笑话和愚蠢的角色;天使指引着主角;而电影像喜剧片一般在和解中收场,这是一种对和谐和幸福的再度肯定。人人都得到了宽恕;人人都看似获得了长久的快乐。然而,影片的中心人物——乔治·贝利却不是一个喜剧人物。他被怀疑所折磨;他与社区的呼声做抗争,希望可以脱离他的父亲,并摆脱贝德福德小镇的束缚。在影片的大量篇幅里,他被表现成一个处于精神崩溃边缘的人。他试图自杀,而他的获救只是因为他有一个守护天使,天使让他恢复知觉的方式是向他展示了他死之后小镇的景象,阴暗、腐朽、暴力——几乎就像是乔治的内心世界。

这部影片和乔治一样,有一点精神分裂迹象,被它自己制造的不同幻想和噩梦所分割。这部二战尾声出品的电影,试图创造出一个将文化重新聚合起来的故事,它提示了文化的责任所在,同时也复原了由工作的男人领导、居家的女人培育的核心家庭。它想要变成一则良

图8.1—8.2 战后时代的黑暗面：愤怒和暴力；还有欢乐、得到救赎的男人和家庭。这是两幅剧照均为詹姆斯·斯图尔特在弗兰克·卡普拉的《美好人生》中。

好的流行标语，传达出希望个人所有者可以将大量资本捐助给社区的愿望。然而，它过分全面地吸收了当时的不确定性，而到头来它能做的只是上气不接下气地公布一个大团圆结局。乔治的转变和小镇人民的突发性团结；微笑家庭的影像以及人人都会善终的假设；这些情节的幻想程度一点都不亚于天使克拉伦斯（Clarence）眼中没有了乔治之后的小镇景象。

闭合

尽管影片内部的张力会使影片产生解体的危险，最终还是实现了闭合（closure），也就是每类虚构故事中都存在的那种惯例性叙事事件，将未了结的部分、破碎的生活、被蹂躏的爱情、依然逍遥法外的坏蛋、身心迷失的人们——所有这一切都随着叙事推动获得了解决——缝合在一起。不止于简单地结束故事，闭合可以将被扰乱的生活和事件重新带回到和谐而平衡的状态。这种和谐和平衡总会被设计成符合电影制作者所认定的主导性文化价值：如同电影所界定的那样，战胜邪恶、慰藉此前遭受的痛苦、让迷失和被凌辱的人得到救赎、重申家庭作为最具价值的文化单元的主张。

元叙事和主导故事

抛开内在的张力不谈，《美好人生》成功地将自己定位在了和谐

闭合的被称为好莱坞**元叙事**（master narrative）的框架内，同时通过这种方式，也把我们作为欢喜、着迷和开心的观影者而置入其中（有趣的是，"闭合"这个词严格来说是一个批评语汇，而现在成了日常文化观点的组成部分，用来指代一种终结历经灾难后的失落感的愿望）。就像之前的《卡萨布兰卡》(1942)，《美好人生》已经变得比它首次发行时还受欢迎，不仅是因为它讲述了一个"普遍性"的故事，即一种对各个时代的所有人都适用的大叙事（尽管如此，请记住"普遍性"也是一个文化生成的理念），而且也因为它通过一种风格制造出了一个宏大而诱人的幻想，而这种风格通过细致而又隐匿的方式将我们推入了一种关于欲望、悲伤、恐惧、和解的叙事之中，并给出了一个关于自我价值和实现共同需求的最终宣言。元叙事包含了可以取悦我们的那些浅显易懂的元素，它们唤起了我们的期待并满足之，它们制造了恐惧并平息之，并且以世界安好的保证期许作为结论。元叙事就像是文化希望听见的那类故事模板或蓝本。

叙事是指示一个故事的建构、发展和讲述的基本术语。我们在许多语境中都会使用它。元叙事的概念是关乎那些多半受制于文化、历史和经济的结构的，而且当中多数早在电影诞生前就形成了。它们从属于文化的集体意识形态、它的家庭生产观念、秩序、自制力、对错误的纠正、社团之上的个体性、财产所有权、宗教信仰，如此等等。元叙事可被理解成一种由**主导故事**（dominant fiction）——文化中的支配性故事——所清晰表达出来的顶级层次的梗概（abstraction），主导故事将词语和血肉赋予那些关于爱情、家庭、原罪和救赎、生与死，以及我们对无序、暴力和绝望之深度恐惧的最慰藉人心的梗概。就像这些术语的名称所暗示的一般，元叙事和主导故事占据了我们的文化想象。《美好人生》这个关于一个男人克服了他自身的独立幻想，并安顿下来成为家庭和社区中心人物的故事，源自一种个体与家庭分裂到和谐团圆的元叙事，而且是通过一个特定情境下的独特男性应当如何应对的主导故事表现出来的。

推而广之，我们甚至可以将古典好莱坞形式自身当成一个元叙事。它不仅是大多数电影用来讲述故事的形式，而且也是一种内在于自身的叙事。它向我们递上了一张无需思考的享乐请柬，邀请我们用无需真正理解我们之所见的心态去观看，并且给予我们一种连续性和过程的幻觉，同时也不会要我们去理解环节间的运作方式。通过由古典好莱坞形式所形成的主导故事，我们会让自己折叠进入一个存乎于角色眼神之间的舒适空间内，而且它组成了——无论故事的讲述内容为何——一个欲望的故事，这一针对兴奋、危险、罪过和浪漫的欲求在片尾会得到满足。正是古典好莱坞形式容纳并驱动了个人电影，而无论它叙述的故事为何——无论其主导故事是爱与恨、恐惧与欲望、男性英雄主义、女性依赖性，还是追求种族平等、自尊的自由品德，或是妖魔化并摧毁指定敌人的保守观念，抑或是"正常"家庭生活的诫命，甚或是电影告诉我们的人类行为的所有其他好坏套路。

叙事的限制

尽管许多元叙事和主导故事都存在于电影之外，而且是由我们文化的长期传统和其他因素建构而成的，它们却并不是"天然存在"的。它们有自己的历史，而且最为重要的是，它们可以变化，可被讲述和复述，可以在不同的时间里、出于不同的目的被再造。实际上，元叙事随着文化的意识形态而改变。电影可以沿着元叙事的脉络回溯到文艺复兴喜剧和19世纪的言情剧，即那些关于爱情的失而复得、良家女子遭恶汉欺凌、贪婪而缺德的个体陷家庭和其他为人钟爱的机构于不义、家园的崇高性和核心家庭的秩序、孩童的纯真、妇女的驯良、男性可解的心结的故事之中。

元叙事结构和它们所驱动的故事是建立在限制的基础之上的。文化语境、社会规范和主导信仰统领了它们的形式和发展方向。在一个资本主义社会中，文化限制会鼓励宣扬亲密家庭和温顺女性的叙事，因为这是一种可以敦促女性待在家中并照顾孩童——未来的主妇、工

人或管理者——而男性则可以自由地待在工作岗位上的可控结构。社会主义国家可能会制造出集体活动而非家庭的叙事，并且歌颂劳动者和农民的工作。社会主义叙事受制于国家意识形态的需求——例如，对革命或工人的歌颂。在一个商业体系中，限制是由电影的盈利需求创造出来的。对于行之有效的既有法则进行强烈抵触的故事和结构是不被鼓励的。同时也存在其他的限制。

审查

在好莱坞电影的历史中，30年代早期发生的事件进一步限制了其主导故事的外貌。为了应对由天主教教会发起的压力——他们认为电影中存在放荡内容，特别是性感女星梅·惠斯特（Mae West）的影片，以及黑帮片的暴力元素，如《小恺撒》（茂文·勒罗伊执导，1931）、《国民公敌》（威廉·韦尔曼执导，1931）和《疤面煞星》（Scarface，霍华德·霍克斯执导，1932）等影片——同时也为了应对由大萧条引起的利润下滑，电影行业决定在政府介入前开展自我审查。各片厂采纳了一部由一名天主教门外汉、一名基督教神父和一名天主教出版商合力撰写并监管的"制片法典"（Production Code）。法典实质上是禁止影片进行任何性方面的展示——即便是已婚夫妇也得在电影中分床睡，同时也不允许任何犯罪行为可以逃过惩罚。电影不能展示犯罪的细节和任何详尽的暴力行为；不允许有任何亵渎行为，也不允许任何其他血肉之躯的平凡或超凡行为的暗示活动出现；在一部电影的叙事中，不允许任何人在做了违反文化中最保守的法律和道德理念的事之后逃脱惩罚；没有被电影的正式符码变成惯例的事物，均不能展示，而且必须通过符码来描绘受限的行为。电影不得不将其自身局限在英雄主义、美德和回报的套路内，而这些都是它们自己从维多利亚时代的舞台上引进而来，并将其重新加工成自己的语言。

如果法典得被虔诚地遵从，那么30年代、40年代和50年代的电影可能都会被逼到不忍卒看的境地。然而编剧和导演们通过影像和剪辑

创造了一套他们自己的符码，来对事物进行暗示，而非陈述。例如，雨和香烟经常被编码来意指性爱。一个富于意味的眼神和体势可能就尽在不言中了。通常，编剧们都会在早期的剧本版本中加入粗蛮的场景——比如光顾妓院——来保证摆脱审查的纠缠，因为这样一来他们就不会注意到别处一些更隐晦的元素了。

往好处说的话，制片法典逼迫当时的影片比之今日后法典时代的影片来更间接、含蓄和隐晦。如今，即便法典早已成往事——而且电影中暴力、亵渎和性爱横行——电影讲述的故事却大体如故。在绝大多数影片中，恶还是有恶报，个体性、集体性、政治、经济和文化行为的复杂性多半被忽视或被简化成了细碎沫。救赎成了几乎所有电影期许的诺言和几乎所有观众的需求：迷失的男人会找到方向，一个被困扰和威胁的人会从男性英雄的行为中辨明是非，欲求超出了文化限定的女性最终会明白获得一个男人的爱和养育一个家庭会让她们的生活充实，家庭会恢复和睦，正确的方式——这些方式是由主导文化和它喜欢的故事所定义的——终将被找到。

所有这些限制和重复，必须在电影的文化语境中加以理解。阐释元叙事的能力意味着必须对重要的个体、社会和文化需求做出回应。我们回应电影是因为我们想要这么做；我们想要这么做，是因为电影向我们展示并告知了我们想要它们展示和告知的事。微妙之处和变动元素会持续不断地加入由元叙事驱动的主导故事中来。它们得在不同的时间内为不同的观众被重新清晰地表达。叙事总是得用坚实的细节来创造一个故事，因为元叙事只是梗概，是一些被文化所接受的行为和反应的游丝，它们将会在赋予其直接性的主导故事和个体电影中变得具体。这些具体的故事本身都是按照通常的样式、类型中反复出现的主题和角色——实际上就是与我们想看到的故事相关的电影叙事的种类——建构而成的。

此处存在许多层次和术语——元叙事、主导故事、类型，而它们可以有效地帮助我们理解电影如何聚集其素材并从文化的宏观故事转

变成了具体可辨的形式和内容惯例，而这种惯例又在一部部的电影中不断重复和变化，并带给我们持续不断的快乐。它们当中的每一个都通过不同的文化共识形式或特定的电影形式制造而成。最终，类型成了主要的形式限制，一部电影就诞生或发轫于其中。

类型

每当我们给电影叙事进行分类时，我们总得诉诸**类型**（genre）。音像店在编排目录标题时就会用到这些：如"动作片"、"喜剧片"、"剧情片"。尽管音像店的分类通常都是宽泛而不精确的，然而如同其他任何一般性的分类，它们有助于观众增进对他们将要看到的内容的了解。为了更好地了解类型，我们需要建立一套目录，它不仅具有包容性，而且具有更强的明确性。当我们做这项工作的时候，我们发现有一种相对稳定的主流类型群体——喜剧片、言情剧、动作—惊悚片、犯罪片、黑色电影、战争片、歌舞片、西部片、科幻片、恐怖片——它们使得元叙事变得丰满和个性化，并且通过富于变化和创新的方式来讲述我们喜欢的故事，并让这些故事能一直保持趣味性。

亚类型

在这些大型的类型群体中，又出现了**亚类型**（subgenre）。例如，动作—惊悚片类型催生了诸如间谍片、追击片（chase）和抢劫片（caper），以及超级英雄片等亚类型。从属并围绕在犯罪片类型周围的是黑帮片、侦探片、团伙作案片（heist）和黑色电影，黑色电影则是从一种亚类型起步，而后迅速变成了一种羽翼丰满的自类型。像《搭车客》（艾达·卢皮诺，1953）、《邦妮和克莱德》（阿瑟·佩恩，1967）、《逍遥骑士》（丹尼斯·霍普，1969）、《末路狂花》（Thelma and Louis，雷德利·斯科特，1991）、《天生杀人狂》（奥利弗·斯通，1994）和《妖夜慌踪》（Lost Highway，大卫·林奇，1997）等公路片——在此仅举这一流

行亚类型片中的几例——也是源自犯罪类型片的。喜剧和言情剧经常互有交集。《阿甘正传》（罗伯特·泽米基斯[Robert Zemeckis]，1994）就是一部带有喜剧色彩的言情剧；《西雅图夜未眠》（诺拉·埃弗隆，1993）则是一部带有言情剧色彩的喜剧片。《火星人玩转地球》（*Mars Attacks!*，蒂姆·伯顿执导，1996）、《黑衣人》系列（巴里·索南菲尔德，1997，2003）和两部《X战警》（布莱恩·辛格，2000，2002）、《蜘蛛侠》（萨姆·雷米，2002）和李安的《绿巨人》（2003）则是混合了漫画和卡牌游戏[1]元素的动作/科幻片类型。

性别常常会影响和改变类型。西部片是一种从70年代早期开始便衰落的类型，它曾经做过几次尝试想重振河山。其中《小乔之歌》（玛吉·格林沃尔德，1993）这部影片就是一个有力的个案：通过想象让一名女性扮演原为男性专属的角色后会发生什么，类型叙事是可以重述的（下一章中将检视西部片）。《古墓丽影》（*Lora Croft: Tomb Rider*，西蒙·惠斯特[Simon West]执导，2001；扬·德·邦特[Jan de Bont]执导，2003）的流行证明：一个女性超级英雄即使没有延展动作电影的边界，至少也可以赢得均等的机会。

尽管类型诞生于限制，但却能屈能伸，并可随当时的文化需求进行延伸和变动。它们帮助观众与电影协商，并允诺向观众提供一种会令他们满意的特定叙事结构和角色类型。但是，它们都存在明确的局限。例如，如我们所见，动作—冒险片可延展成为包含大量自嘲和夸张的卡通式暴力影片。不过，如果这种嘲讽像《终极神鹰》和《幻影英雄》一样有点太过剧烈，或如《地心浩劫》（*The Core*，乔恩·埃米尔[Jon Amiel]执导，2003）——这是一部对杰里·布鲁克海默和迈克尔·贝1998年的影片《绝世天劫》（*Armageddon*）的偷师之作——一般太缺乏创意，观众就会反抗。如果一部影片太过自觉，叙事纽带就会处于断裂的边缘。如果观众觉得影片的正经程度不够，那么它可能连上映机会都没有。

[1] trading cards：一种以卡牌为介质的游戏形式，常见的卡牌游戏为"万智牌"，游戏当中包含多种魔幻人物和特殊技能。

类型和体势

在电影刚从单纯地展示事物——如火车进站、两人接吻——进入讲述故事的阶段,它的叙事感甫一出现,类型便开始形成了。当电影开始讲述故事后,它们又迅速分化成了许多可辨识的种类:爱情片、言情剧、追击片、西部片以及喜剧片。正如我们所说的那样,当中许多对维多利亚时代的舞台剧、美式杂耍剧和流行文学的观众来说并不陌生。坏蛋/英雄、恶妇/贤妻的角色种类和角色套路,囚禁、英雄行为、好人被冤随后被搭救、既有喜剧色彩又带着严肃性的追击和营救类的故事,都是在数年时间内从舞台剧中进入电影,并在其中得到建构、发展和惯例化的。借鉴自舞台剧并在默片哑剧表演中被进一步夸大的表演风格,为电影建立起了行为和体势的惯例,它们经由不断的修整,至今仍在使用,并与特定类型形成对应关系。男人或女人可能不再会把手背放到前额上来表现言情剧式的悲痛情绪,不过一个男人会把他的头埋到双手中,而一个女人则会把两只手放到嘴上来表达她的惊讶和恐惧。男人只需在动作片中让下巴前倾就能表现出一种决心,而男人和女人都会通过低头看地板的动作来表现悔改之心,张开嘴并抬头向上的动作则是爱情言情剧中激情的标志。每个人都会说"哦,我的上帝!"来回应一种惊讶的情境。

图 8.3 这种体势的变体,依据不同的语境,可以在不同的影片中用以表现恐惧、疲惫、沉思、担忧。体势和叙事语境的互动关系浓缩了意义,而且让我们快速了解了角色的心境(《天蛾人厄兆》,马克·佩林顿,2002)。

类型的起源

言情剧是一个特别有趣的例子。这种类型起源于18世纪，当时英文小说表现的是针对女性观众的中产阶级爱情幻想。在以法兰西和美利坚大革命前后的事件为题材的戏剧中，言情剧最先表达出了中产阶级渴望摆脱贵族包袱的政治热望。在两国革命之后，言情剧又表达了中产阶级善恶有报的道德准则。在19世纪法国和英国的小说中——例如，狄更斯和巴尔扎克的作品——言情剧依然结合了个人和政治的因素，阐述了性别和阶级问题，发现了失落的身份，表现出对反抗压迫的自由精神的热切追求，同时表现了甘于为他人牺牲自我的精神。这些元叙事原则，会在言情剧转变为电影主导故事的过程中逐渐植入其中。

这种转变是在维多利亚时代的舞台剧中进行的，其中，言情剧的激情是通过夸张的狂热表演和老套的体势加以表现的；而在今天，只要对该类型进行戏仿，都会指涉这些表演和体势。事实上在19世纪时，这些体势被编码、图解化和成文化，这样一来，演员便能知道使用它们的时机和方法。夸张是默片中的哑剧表演所需要的。通过打出来的词句来打断动作的字幕卡，可能表现的是意欲进行的对话，或是对叙事事件的概括，然而情感的连贯性则需要通过身体动作和面部表情来维持。许多国家在默片时代都可能会在放映时让一个现场演说者为大家讲述银幕上的事件。音乐也为影像提供了连贯性和情感性的支持。"言情剧"（melodrama）的意思就是音乐伴奏的戏剧。默片很少会在无声的条件下放映。到了20世纪10年代，演奏乐谱便开始随着大宗电影成品一起发行，并且在城市影院内由交响乐团进行伴奏。在较小的影院中，一名钢琴手可能会照着乐谱进行弹奏，或根据电影进行即兴创作。音乐唤醒了情感，而且在银幕上的演员和观众群中的观者之间架起了桥梁。现今已经录制在声轨上的音乐，通常意义上依然是电影的主要元素，对言情剧来说尤为如此。

言情剧所制造的巨大情感冲击力，受到了来自观众的巨大经济动

力的支持——因为他们想要花钱观看"善恶有报、英雄救美、正义得以伸张"等诸如此类的东西。这种动力，是通过编剧和制片按照他们设想或分析出来的观众欲望而形成的创作方式才得以付诸实践的。观众的欲望和创意的猜想通常都是保持同步的。

文学领域内的类型，源自形式、结构、个体想象和社会需求的复杂交互过程。叙述的形式被发展出来了，并被反复使用；规则被建立起来了，而且通过共谋的形式被遵守和反复使用。在艺术家的想象需求、观众的欲望，以及更为宏大的阶级和文化事件的共谋下，能产生意义并为社会良知所保有的形式和公式便被建立起来。悲剧——原是国王和统治者的故事——唤起了"权力和荣耀、权威、自我欺骗以及失权"这一循环往复运动的社会深度。田园诗通过纯真的乡村世界和堕落城市之间的对比，变成了一种甄别文化单纯性和复杂性的形式。史诗则从一个伟大英雄的视角，来讲述一种文化及其政治起源和成型的宏大而复杂的故事。

在电影领域，类型同样也是诞生于社会需求，并一直伴其左右的。不过虽有文学和戏剧的渊源，电影类型却很少源于个体艺术家的作品。事实上，有些人坚称：电影领域的个体想象力是类型纯粹性的大敌。类型超越了艺术家，并因此成了组成片厂电影制作的大批量叙事产品的完美例证。一部类型片是许多想象力综合的结果，其中包括观众的集体想象力、它所怀有的元叙事，以及那些滋养它的主导故事。而且，和所有与电影制作相关的运用想象力的问题一样，它也是由经济决定的。

类型样式：黑帮片

建立一种类型，便意味着要在一个蓝图和一种元叙事的基础上建立一套样式。如同造车一样，一旦模具建成了，那么按照同样的模具制造出多种版本的产品，就会比每个部件都重新发明一遍要简单和经济得多。举一个简单的例子（我们也会对其他类型进行深入分析）：在30年代，当华纳兄弟决定拍摄一部黑帮片——一种该片厂的专长类型，

而且实际上也是通过《小恺撒》、《国民公敌》等影片发展出来的——一系列事件就几乎会自动跟进。一条基本的故事线索便会就位：一名来自贫民窟的年轻人会迷失于犯罪生活。因为当时是禁酒令的时代，所以犯罪生活通常会有非法的贩酒贸易。年轻人会为自己找一个亲密的朋友和一个女友。他们都将会受到名誉和财富的引诱，成立帮派、以暴致富，并变得贪得无厌。年轻人会为名誉和财富所困，与好友、女友或他的帮派翻脸，众叛亲离之后的他最终会被警察或仇家帮派的人一枪毙命。

这种叙事迎合了大萧条时期的观众试图摆脱多数人在该十年中所经历的艰难困苦生活的欲望，而且帮助他们沉浸于一种与"法律"体系并行的权力、富有而舒适的生活幻想中。与此同时，它迎合了有关"横财无道"的元叙事，而且提供了一种对过分轻易的欲望满足的警告约束。如果某些人的财富来得太过容易和非法，他就应得到惩罚。黑帮片的主导故事提供了得偿所愿的幻想，同时也提供了文化抑制的现实。观众受到了诱惑，而且会从诱惑中得到救赎，尽管显然这种救赎不足以消除审查员们的紧张。

和黑帮片的叙事一样，黑帮片的装置很容易建构。所有物料片厂都有现成的：已然在外景地建成的城市街道；放在运动的城市背景投影前的镂空车模；各种类型的枪、窄沿帽、男式笔挺制服、女式低胸礼服。演员也都有合约在身：爱德华·G.罗宾逊（Edward G. Robinson）、亨弗莱·鲍嘉、詹姆斯·卡格尼。同样有合约在身的编剧和导演可被指派到最新的黑帮片中参与制作。简而言之，所有元素都是现成的，并且人人都做好了拍摄一部类型片的准备。只要观众和审查员的接受度依然存在，那么这类影片的利益便依然是可靠的，投资便有回报的保障。不幸的是，审查员们不久之后便对片厂进行了打击，于是后者便对这种类型做了调整，有时会将饰演黑帮分子的演员变成联邦调查局探员，通过突出"好人"来重复这类样式。

不过，黑帮类型片最终获胜了。它在40年代得到了重生，并且成

了黑色电影中的主要元素。我们喜欢这些不法之徒；我们希望他们获胜；我们知道他们必定会失败。然而这种类型——如同所有类型一般——必须随着时代变化。战后，随着公司力量的兴起和美国黑手党的出现，黑帮人物从孤胆英雄成了"辛迪加"中的成员，而且一系列影片——如拉乌尔·沃尔什的《白热》（*White Heat*，1949）——开始将黑帮分子表现成一种被现代技术摧毁的衰弱形象，或者像该类型影片中的最佳案例——亚伯拉罕·波隆斯基（Abraham Polonsky）的《痛苦的报酬》（*Force of Evil*，1948）——中表现的那样，成为有组织罪犯的一员。黑帮分子作为主角和——所有事务的——强势家长的形象在弗朗西斯·福特·科波拉的《教父》第一部中再度浮现。在该系列影片的第二部中，这个黑帮分子作为一个为成功所累的男人再度登场。

不过《教父》系列影片，连同意大利导演塞尔吉奥·莱昂内的《美国往事》（*Once Upon a Time in America*，1984）一起，将黑帮类型提升到了大预算水准，同时也成为包罗万象的叙事：男性情谊、在腐朽的世界中腐朽的宿命，以及还有对权力世界中的强大男人的些许感伤。而且黑帮类型在诸如《各怀鬼胎》（*The Heist*，大卫·马梅[David Mamet]执导，2001）和《十一罗汉》（*Ocean's Eleven*，史蒂文·索德伯格执导，2001，一部早期影片的翻拍版）等动作冒险片中继续活跃在银幕上。甚至连少数族裔的黑帮都在电视剧《黑道家族》（*The Sopranos*）中存活了下来。现今有组织的少数族裔犯罪已经在文化自身内部经历了一次转变，许多电影都用俄罗斯黑手党替代了本土黑帮，甚至连像《防弹武僧》（*Bulletproof Monk*，保罗·亨特[Paul Hunt]执导，2003）这样一部功夫片中的黑帮也做了如此处理（早期黑帮电影的影像，可参见图3.16—3.18。黑帮片的一个派生物——黑色电影，将会在本章接下来的段落中做一定篇幅的讨论）。

类型和叙事经济

到了30年代，片厂开始增加影片产量，当中许多家会每周发行一

部影片（六大片厂和一些小片厂在这20年中平均年产300部故事片），于是故事线的原创性便成了一种不是很切实际和可负担的品质。类型——充斥着由现成的小说、故事、戏剧或其他电影改编而成的作品——让这种大规模的叙事生产得以顺利进行。原创性的问题很少有人提及：观众们渐渐习惯于轻而易举地观看同一主题的不同变体。片厂就从容地继续制作某一主题的变体。这一过程中的每个组成部分——制作和接受、电影制作者和观众——通过类型保持着相互之间的关联。片厂会与观众协商类型的形式和内容，而观众会以买票的方式来表示对该合约的肯定。

在片厂时代，监制会在洛杉矶郊区举行试映会。电影的导演和制片，甚至是片厂老板本人都会前往一个影院，并且在屋子的后面观察观众们的观影过程。之后，他们会从观众处收集意见卡。基于观众在观看过程中的反应以及他们在放映结束后所写的评语，监制可能会要求对影片进行重拍，为影片拍摄另一个结局，或为影片添加更多的趣味对白，甚或为了增强或降低影片的节奏而将整部影片进行重剪。基于观众的反馈，电影将会被重新组织，从而让同一主题的变体重新发挥作用。

试映会依旧在沿用。有些电影制作者会召集焦点人群（focus groups），一群具有代表性的人会被请来在小组里讨论他们对某部特定影片的态度或对电影的总体看法。然而，现今观众的主体协商力，是通过他们支付给电影票和租借DVD的金钱来传达的。最重要的"试映会"就是一部影片赚了很多钱。如果一部影片成功了，它就会变成其后一系列跟风影片的样板。观众大都栖居在影片所赚取的总收入中。在这些收入的基础上，编剧、经纪人、制片人和导演试图猜测出基于哪种成功类型或故事的变体会为他们赚取更多的钞票。他们猜错的次数比猜对的多。不过，每次正确的猜测都能弥补错误的损失。试想下《夺宝奇兵》(*Raiders of the Lost Ark*，史蒂文·斯皮尔伯格，1981)这部老式30年代动作冒险片的变体是如何引领了一连串模仿的吧。当

《蝙蝠侠》（蒂姆·伯顿，1989）这部英雄惊悚片和漫画改编电影的变体出现后，电影制作者们抓住了这个机会，用不同的方式对漫画书动作、英雄主义、奇幻和科幻电影元素进行了结合。这些电影自身就有续集（《夺宝奇兵》系列有两部：《印第安纳·琼斯：魔域奇兵》[Indiana Jones and the Temple of Doom，1984]、《印第安纳·琼斯：圣战奇兵》[Indiana Jones and the Last Crusade，1989]，两部均由斯皮尔伯格执导；《蝙蝠侠》系列有三部：伯顿的《蝙蝠侠归来》[Batman Returns，1992]；以及乔尔·舒马赫的《永远的蝙蝠侠》[Batman Forever，1995]和《蝙蝠侠与罗宾》[Batman and Robin，1997]），而且两部影片都有派生影片，如罗伯特·泽米基斯的《绿宝石》(Romancing the Stone，1984)、萨姆·雷米的《变形黑侠》(Darkman，1990)、《乌鸦》(Crow，阿历克斯·普罗亚斯[Alex Proyas]执导，1994)、《暗影奇侠》(The Shadow，拉塞尔·穆尔卡伊[Rusell Mulcahy]执导，1994)、《星际之门》(Stargate，罗兰·埃默里希[Roland Emmerich]执导，1994)、《古墓丽影》系列电影、《绿巨人》，甚至还有《超胆侠》(Daredevil，马克·史蒂文·约翰逊[Mark Steven Johnson]执导，2003)，在此仅举几例。

但是我们不能简单地指责片厂大量炮制类型的克隆作品。事实上，没有一个实体应当受到指责。类型的要旨在于故事的循环，而且只要观众喜欢该产品并愿意为其付钱，这种循环便会持续下去。只要故事不断转换和改变其形态，那么片厂就会不断地让它们可以被足够数量的观众所认可和接受，而且观众也会一直对它们进行读解，让它们被自己所认可，那么一个足够规模的类型社区就会形成。电影就会取得成功，而该类型也会变得繁荣。

纪录片

初看下，纪录片——有时也称为非故事片（non-fiction）——似乎独立于那些电影类型的惯常分类：西部片、科幻片、动作冒险片、喜

剧片、爱情喜剧、言情剧、惊悚片、黑帮片，等等。它处于外围是因为它不是虚构的、不是"制作的"，因而也不受虚构的宏大叙事和主导故事驱动。纪录片的元叙事应当是它的真实性，一种对世界和所观察的人物生活的忠实凝视。观察是纪录片的引导力，而纪录片工作者的中立幻觉组成了它的中心类型元素。

事实上，同故事片历史一样长的纪录片历史却证明并非如此，纪录片不仅是一种类型，而且像故事片一样，拥有一系列亚类型。之前我们曾谈过纪录片源于卢米埃尔兄弟作品的旧观念，他们经常会架设好摄影机，并让它只拍摄跟前发生的事件，而乔治·梅里爱则会在摄影棚中制造故事片。事实上，梅里爱也在拍摄历史事件，而卢米埃尔兄弟则在影片中加入了一些虚构元素。他们为纪录片制作设置了复杂性，这样一路走到《女巫布莱尔》，这部故事片拍得像纪录片，让它成了一个很难被明确定义的类型。

新闻纪录片和电视

纪录片可分化为一系列的亚类型。起先，纪录片是用来观察和记录那些没有摄影机在场也会继续发生的事件的。新闻纪录片（newsreel）就是这类纪录片的一种证明。它们是30年代至50年代几乎每个电影观众都有过的一种经历。在城市中，甚至有专门放映新闻纪录片的影院。一部新闻纪录片混合大作叫《时代进行曲》（*The March of Time*），这是一部30年代至50年代早期的周播新闻纪录片，制作者是路易·德·罗什蒙（Louis de Rochemont）和《时代》杂志（《公民凯恩》的"新闻进行曲"段落对《时代进行曲》进行了戏仿）。《时代进行曲》很少是由单纯的新闻纪录片素材组成的，为了制造最大化的戏剧效果，它会大胆地制造场景。

今天，电视已经替代了曾常见于影院的新闻纪录片，而且尽管事件的再造没有影院版来得激进，但是电视新闻会用其他的方式来歪曲和塑造其所观察到的事件。电视新闻喜欢展示的是鲜血和眼泪，而且它也

是事先包装好的政治信息的主要贩卖地。尽管多数素材是真实发生的事件,然而为了制造最大的情感效果,素材却如同电影一般做了剪辑加工。而且,因为从政客到特殊兴趣群体,所有人现在都很了解电视的力量,所以事件——特别是政治事件——通常会经过其支持者的搬演,以特定的方式拍摄下来。如果说《时代进行曲》指出了用事实和虚构故事的混合来制造事实表象的方式,那么电视新闻就是把事实变成了虚构故事,并且为了将其观众数量最大化而试图控制观众的注意力。

电视新闻——特别是地方新闻——也是向文化兜售恐惧的大商贩。同以避免与摄影机直视为惯例的电影不同,电视新闻工作者会与我们直接进行眼神交流,向我们诉说灾难、谋杀和疾病。同时,在入侵我们的私人、家庭空间的同时,荧屏上的面孔还故作亲密,并且制造出一种合作和亲近的叙事;它是一封通向威胁和暴力(电视新闻)或欲望与愉悦(商业广告)的幻想世界的请柬,而且上述两种特质结合得天衣无缝。

早期纪录片大师

新闻纪录片、新闻素材,以及电视新闻和"真人秀"节目——像《日界线》(*Dateline*)、《20/20》或《生存者》(*Survivor*)等以平凡事件为题材并将其处理成惊心动魄的言情剧或伪动作片的电视节目——事实上是纪录片制作的特殊一面,而且在某些人看来是纪录片制作中特别腐朽的一面。更具重要性和影响力的影片则是由不同的独立电影制作者制作的,他们的出发点是为了展示人类活动的一些方面,推行社会项目,或者记录社会问题。当中某些电影制作者的创作是完全独立自主的。其他一些——特别是30年代和40年代的苏联、美国和英国的纪录片工作者——为政府机构工作,而且创作出了一些最为重要和最具探索性的影片。

吉加·维尔托夫和埃斯特·舒布

我们已经研究过了谢尔盖·爱森斯坦那些在俄国革命后拍摄的极

图 8.4 "电影眼"(《持摄影机的人》,吉加·维尔托夫,1929)。可拿此图与图6.18进行对比。

富力量而结构复杂的政治电影。当时的其他一些电影制作者,制作的则是关于革命前后事件的纪录片。以其独创性的影片《持摄影机的人》(1929)闻名的吉加·维尔托夫,同时也制作了一个长系列的关于后革命时代的苏联日常生活的纪录影片。《电影真理报》系列电影颇具教益、洞察敏锐并让人喜闻乐见。例如,它们会通过逆转的流程来表现面包的制作:从面包到烘焙间,再到面粉磨坊,最后才到麦田。维尔托夫的"电影眼"使摄影机变成了一种试图向人类展示世界运转方式的现实探针。

另一方面,埃斯特·舒布却很少去拍摄外部的世界,取而代之的是利用现有的素材制作她的影片。这类影片被称为**汇编片**(compilation films),其中没有专门为新作品特别拍摄的内容,而是在剪辑室内创作出来的。如同后革命时代的许多俄国电影作品一样,舒布的汇编片是关于剪辑的,并通过选择有用的影像和排序来赋予它们新的意义。与爱森斯坦那雄健动感的蒙太奇不同,舒布的《罗曼诺夫王朝的灭亡》(*The Fall of the Romanov Dynasty*,1927)流畅动人,它是一堂贯穿革命时代的历史课。

图8.5 现成的革命素材,埃斯特·舒布的影片《罗曼诺夫王朝的灭亡》(1927)。

罗伯特·弗拉哈迪

美国人罗伯特·弗拉哈迪(Robert Flaherty)依然在纪录片奠基人的位置上占有一席之地。事实上,弗拉哈迪独立视频与电影研究会(The Flaherty Seminar for Independent Video and Cinema)通常都会举办讨论和展映纪录片和实验作品的论坛。弗拉哈迪是一个完美主义者和一个创作的推动力,他会把他的材料、他所记录的人组织在一起,并且实际上安排他们的环境,以创造出完美的感觉和效果——尽管经常是被搬演的——比不加干预的观察更能传达出自己对其主题的观点。他最知名的影片当属默片《北方的纳努克》(Nanook of the North, 1922),除了少许的降尊纡贵感和"淳朴的野蛮人"的套路化处理,影片对20年代因纽特人的日常生活进行了一次亲和、紧密且常常带有诗意的观察。弗拉哈迪喜欢深入观察他的人物的面孔和行为,怀抱着人类学家的好奇心,还有发掘异域文化——对外来者而言——那平凡可解特征的欲望:纳努克听(并且试图吃掉)一张留声机唱片,家人给一名孩子吃药,这群人造了一间冰屋,或者他们只是在玩。在影片最知名的某些段落,我们看到纳努克的捕鱼过程(他用牙齿来咬死鱼),以及他捕到一只海象和一只海豹的过程。

其中,后一个事件是伪造的,因为弗拉哈迪在冰下放了一只死

海豹。然而这段制造出来的历史，并没有抹杀这个段落的力量和影片总体的对真实度的呈现。弗拉哈迪敏于把握摄影机位，把人物安置在景观之中，再加上他对事件发生过程的时机把控，让影片成了未来纪录片电影制作的试金石。不幸的是，弗拉哈迪个人的事业进展并不顺利。电影是文化对异域风情的欲求的完美载体：符合原始和孩子气质套路的生活在陌生土地上的外国人。《北方的纳努克》很好地满足了这种欲望，于是片厂在上面投了钱。弗拉哈迪为派拉蒙的许多项目工作过，经常会有一名片厂信任的联合导演与其搭档，或者与一位片厂认为——如德国电影制作者F. W. 茂瑙，他曾与弗拉哈迪合作拍摄《禁忌》(Tabu，1931)，直到后者放弃了该计划——显然会增加异域风情和情感吸引力的导演共事。

这些影片很少拘泥某种东西，而只是遵从纪录片最含糊的一些要求，而且弗拉哈迪直到转头与政府和企业赞助项目合作后，才找回了自己的天赋。他为英国人拍摄了《阿兰岛人》(Man of Aran，1934)，而且这是他最优秀也是最不妥协的作品之一。渔民在一片恶劣环境下生活的粗糙感被无畏地表现了出来；野蛮的景观和原住民的无望劳作被极少感伤色彩地展示出来。弗拉哈迪电影生涯的终结之作是为美国信息局（U. S. Information Service）拍摄的《土地》(The Land，1942)，以及由标准石油公司赞助拍摄的《路易斯安那故事》(Louisiana Story，1948)。由于赞助者想要的影片是来展示它是一个如此美好而环保的邻居，因此影片某种程度上妥协了，该片是对某地和所谓企业善意的诗意粉饰。

佩尔·洛伦茨

纪录片从来都不是高票房回报者，而且电影制作者经常得向政府和企业寻求资助才能拍摄他们的影片。当然，这并不意味着这些影片自动地比片厂投资的影片更加意识形态先行或者必得遵从某个指令。在电影史上的许多时期，许多政府实体都了解电影在呈现文化及其影

像,以及宣导某些赞助者希望广为知晓的重要理念等方面的重要性。

30年代在富兰克林·罗斯福领导下的美国政府——暂时,而且通过不同的中介机构作用——成了一些美国最佳纪录片的资助者和制片人。例如,佩尔·洛伦茨制作了两部关于政府土地开垦工作的影片——《开垦平原的犁》(1936)和《大河》(1938)——镜头有摄影师之眼般的精准构图(实际上,洛伦茨雇了知名静照摄影师来拍摄他的作品)和剪辑师般的节奏把握感,同时也受到了谢尔盖·爱森斯坦蒙太奇实践的深刻影响,以优雅和目的来推动电影前进。事实上,正是《开垦平原的犁》的视觉节奏,才将一种关于30年代尘暴区开垦的有力声明,转变成了一种带有政治迫切性的壮丽电影篇章。影片对土地和人民、对威胁居民生活的死寂的精准蒙太奇,让其成了一段表现政府干预拯救土地行为的强力序曲。

莱妮·里芬施塔尔

洛伦茨是30年代利用政府赞助来激发政治和美学想象力,并注入视觉上令人兴奋的电影之中的众多美国纪录片工作者之一。当时的欧洲也有很多纪录片电影制作者,或许最有名的当属约里斯·伊文斯(Joris Ivens),他曾涉猎许多不同的题材,包括一部讲述西班牙人抵抗弗朗西斯科·弗朗哥右翼叛乱的影片《西班牙土地》(The Spanish Earth, 1937),该片由海明威担任旁白。

尽管如此,有位电影制作者却没有将她的政府赞助用好。或者说,可能是她做得过好了。2003年,莱妮·里芬施塔尔(Leni Riefenstahl)在102岁时与世长辞,她依然是电影史上少有的几位重要的女性导演和最具争议性的导演之一。她是德国纳粹党的电影制作者。她的两部知名影片是《意志的胜利》(Triumph of the Will, 1934)和《奥林匹亚》(Olympia, 1938),两部影片都是在阿道夫·希特勒和其文化部长约瑟夫·戈培尔(有报道说此人曾言:"我听到'文化'这个词后就举起了我的枪。")资助下拍摄并为其所用的。《意志的胜利》是

一部讲述宏伟的纳粹集会的影片,这场集会经过精确的排演,这也是里芬施塔尔得以拍摄此片的前提。这部影片的目的是为了向观者提供视觉和意识形态的激励,表现那些大型几何方阵的人们,他们游行,向希特这个他们崇拜的人致敬,观看并聆听他的演讲。其中部分催眠效果是通过里芬施塔尔的剪辑实现的,剪辑如此紧凑,以致电影制作者们无法从中提取素材来汇编一部反法西斯电影。尽管如此,激励效果(stimulation)不同于刺激作用(stimulating)。接连不断的阅兵仪式和集会的民众,加上希特勒滔滔不绝的演讲,或许只会对一些具有法西斯意志和意识形态忠诚度的观众存在一定的催眠效果。今天看来,这部影片有点冗长、喧闹和令人厌倦。

有趣的是,影片维持着某种乖张的影响力。出于只有他个人知晓的原因,乔治·卢卡斯在《星球大战》第一部的结尾庆祝英雄胜利时

图8.6 莱妮·里芬施塔尔搬演的纳粹纪录片——《意志的胜利》(1934)。

图8.7 乔治·卢卡斯在《星球大战》(1977)中效仿了里芬施塔尔的构图。为何庆祝正义的胜利要去效仿一部表现邪恶的影片呢?

第八章 电影讲述的故事(一)

模仿的不是《意志的胜利》的剪辑，而是其构图。或许在以几何阵型聚集的民众的构图中包含着某种东西，可以吸引一双纯真的（或许并不那么纯真的）电影眼睛。

显然，该片依然存在于全球文化的意识当中，而且引发了许多关于美学与政治对抗的争论。这种争议性可以追溯到非纪录片电影《一个国家的诞生》(1915)——D. W. 格里菲斯的这部歌颂三K党并引领其再度流行的惊世之作。里芬施塔尔的《奥林匹亚》一片，乍看之下的确会给人一种用艺术化手法记录体育赛事的印象，然而围绕该片展开的美学和政治的争论却甚嚣尘上。影片看上去只是对1936年柏林奥林匹克运动会的"中性"记录，甚至该片中里芬施塔尔还获准表现（对德国人来说）具有羞辱性的杰西·欧文斯（Jesse Owens）——非洲裔美国人奥运田径运动员——夺冠的场面。《奥林匹亚》高潮部分的跳水段落，是展现运动肢体的最为狂乱和娴熟的剪辑影像之一。然而问题就出现在了这里，而且它也与我们在本书中论及的与电影相关的很多话题产生了关联。电影及其制作者和潜在观众的文化和政治背景让影片成了被怀疑的对象。如果《意志的胜利》是对法西斯力量的极权主义聚集的一曲颂歌，那么《奥林匹亚》就是对纳粹形体膜拜的一种颂扬：完美的雅利安人形体——除了简短露面、令人不悦的杰西·欧文斯这一例外——是里芬施塔尔最为重点表现的对象。此处存在一种对经受压力和牺牲的形体的政治化色情凝视，而两者都是纳粹意识形态的主要元素。正是她影片的结构和影像内容，才让它们参与组成了这种毁灭的意识形态，而不论这些影像表面上看似如何。

约翰·格里尔逊和不列颠纪录片运动

莱妮·里芬施塔尔在其垂暮之年一直宣称自己的无辜，坚称她的兴趣是艺术而非政治。她甚至成了其他纪录片的拍摄主题，如雷·米勒（Ray Müller）的《莱妮·里芬施塔尔壮观而可怕的一生》(*The Wonderful and Horrible Life of Leni Riefenstahl*, 1993)。她，或许还有

D. W. 格里菲斯一起，依然位居电影史上最有趣、最未被宽恕的电影人之列。

令人欣慰的是，当她在德国拍摄纳粹电影的时候，约翰·格里尔逊（John Grierson）这名人文社科学识丰富的苏格兰人，开始在英格兰监管起了一项复杂的电影制作进程，这项计划起先由帝国销售委员会（Empire Marketing Board）资助，而且之后资助机构变成了邮政总局（General Post Office）——这与他将电影当成一种信息散发方式的理念更加一致。尽管格里尔逊本人仅导演了两部影片，但是他制作并监督了许多其他影片。这些影片的种类和创意都花样繁多。哈里·瓦特（Harry Watt）和巴西尔·赖特（Basil Wright）的《夜邮》（Night Mail，1936）一片采用了诗人W. H. 奥登（W. H. Auden）撰写的旁白和本杰明·布里顿（Benjamin Britten）的作曲，该片讲述了不列颠邮政系统的工作方式。巴西尔·赖特的《锡兰之歌》（Song of Ceylon，1934）表现了茶叶的种植和加工。所有这些影片对信息的呈现综合了语词、声音，以及用大胆而恢宏的构图拍摄和爱森斯坦式富于想象力的剪辑而成的画面，其节奏带动观者与电影的信息一起穿越。

如果这还不够的话，那么格里尔逊在40年代晚期前往加拿大成立加拿大电影局（the Film Board of Canada）——当时一个颇具规模和影响力的政府电影制作机构——的行为便可说明他的贡献了。格里尔逊同时也从事写作。他在一篇评论弗拉哈迪的《摩拉湾》（Moana，1926）的文章中发明了"纪录片"（documentary）一词，并且以优雅而坚定的态度宣扬了纪录片的社会力量：

> 和其他艺术一样，纪录片的"艺术"只是一种精彩而深刻的诠释的副产品。从诞生之初开始，纪录片的背后就藏着一个目的，而且是一个教化的目的……让文明世界的文明"焕发生机"，在文明及其公众间"架起桥梁"。

二战

二战期间,美国政府通过战时信息局(Office of War Information)来继续从事纪录片制作,其名下的所有影片都是"宣传"影片,因为它们都在宣扬美国人的正当性,而且加深了——有时带有极端的种族主义成分——对德国人尤其是日本人的恐惧心理。当中许多影片都是由好莱坞的大人物制片或执导的:例如,弗兰克·卡普拉监制了大量影片的拍摄工作,这些影片被分成两类——《我们为何而战》(*Why We Fight*)和《了解你的敌人》(*Know Your Enemy*)。这些影片结合了叙述、战争素材、搬演(reenact)和动画(沃尔特·迪斯尼公司提供),迫使观众赞同战争的正当性。

其他伟大的导演也拍摄了战时纪录片。例如,约翰·休斯顿(John Huston)——这名执导了《马耳他之鹰》(*The Maltese Falcon*,1941)、《碧血黄沙》(*The Treasure of the Sierra Madre*,1948)、《海角风云》(*Key Largo*,1948)和《非洲皇后号》(*The African Queen*,1951)的导演——制作了两部阴暗而忧郁的关于战争及其后果的非故事片,《圣·彼得洛战役》(*The Battle of San Pietro*,1945)就像是某部有个充满困惑的情报人员在背后调查的实录(尽管存在部分搬演成分)新闻纪录片,由于它过于困惑,使得军队自己都对其中冷酷的破坏影像感到不适,并在公共发行版中进行了剪辑。休斯顿的《上帝说要有光》(*Let There Be Light*,1946)也遇到了同样的麻烦,这部电影讲述了一个美国康复所内情感受创的士兵们的故事。由于担心这部影片会揭露这些情感受创的战争囚徒的身份,直到近年这部影片才被允许流通发行。

真实电影

在这章的后面,我们将讨论一类二战之后出现在意大利的被称为"新现实主义"的影片。新现实主义是故事片,但它对于实地外景和非职业演员的使用,赋予其一种一个经受战争蹂躏的国家的街头和住户纪实生活的气息。正如我们将看到的,意大利新现实主义的影响是

巨大的，而且也延展到了纪录片领域。

许多早期纪录片都是经过精心设计和构造的。正如我们所指出的那样，弗拉哈迪的影片中包含搬演的场景，而且30年代和40年代的纪录片佳作，在构图和剪辑上都比故事片更具艺术感。许多片厂制作的纪录片都有一种使用画外音叙述的倾向——用一个语词的外壳来包装影像。"上帝之声"（voice of god）这个术语，是用来描述《时代进行曲》系列中那个叙述者元老般的音调的，而且《公民凯恩》在新闻纪录片段落中对其进行了模仿。然而由于新现实主义的影响，导致了这些纪录片产生了一种结构性变化。变化起步于50年代法国的让·鲁什（Jean Rouch）拍摄的作品——随后传到了美国，并出现在了理查德·利科克（Richard Leacock）、D. A. 彭内贝克（D. A. Pennebaker）、弗雷德里克·怀斯曼（Frederick Wiseman）和大卫及艾伯特·梅索斯（David and Albert Maysles）兄弟的作品当中，60年代掀起的这波新纪录片浪潮被称为**真实电影**（Cinéma Vérité）。真实电影的特点是取消了画外音叙述，并且试图实现一种生活正在持续进行的完美幻觉，仿佛只是被摄影机不经意观察到。"真实"指的是无缝的呈现：换言之，它试图模仿好莱坞连续性风格的某些方面。但是这种连续性是为了传播日常生活、民众劳作和处理私事的持续进程。

例如，大卫和艾伯特·梅索斯兄弟的《圣经推销员》（*Salesman*，1969）跟随一个圣经推销员做挨家挨户的拜访，观看并聆听着他向预期客户做的推销、与同事对话，以及对自己的职业做反思。影片试图表现一种中立感，然而鉴于主题及主人公工作的本质，它并不能完全做到。尽管影片没有言情剧化，而且也没有呼求其他关于推销员的伟大作品——如阿瑟·米勒1949年的作品《推销员之死》——的强烈情感，却不可避免地将我们的情感推向了对一个渺小而悲伤的人生的理解，它奉献给了宗教贩卖的工作。它也不可避免地使用了一种精心的结构事件的剪辑。电影的场景可能真的是在它们发生时记录下来的，然而它们经过编排处理后被创造成了一种特定而令人感动的叙事流。

另一部梅索斯兄弟的影片叫做《给我庇护》(*Gimme Shelter*，1970)，它将真实电影运动推向了高潮。这是随着迈克尔·沃德利 (Michael Wadleigh) 的《伍德斯托克音乐节》(*Woodstock*，1970，马丁·斯科塞斯是该片的剪辑之一) 出现后诞生的一系列摇滚乐纪录片之一，但是《给我庇护》存在一个主要的差异：它展现了一次谋杀。影片记录了滚石乐队 (Rolling Stones) 那场臭名昭著的阿尔塔蒙特 (Altamont) 音乐会，在这次演唱会上乐队雇了地狱天使[2]做自己的保安。天使们和人群发生了冲突，而且他们当中的一个将一名亮枪者殴打致死。影片中，滚石乐队成员们非常清楚麻烦上身了，他们要求观众"冷静"。但在一场为观察的摄影机搬演的段落中，梅索斯让摇滚乐队的成员坐在一台剪辑机前，并且向他们展示了斗殴的素材。米克·贾格尔 (Mick Jagger) 问道："大卫，你能倒回去再放一遍么？"慢镜头下的捅人行径清晰可见。

从某个角度说，《给我庇护》是一部完美的纪录片，向我们展示了甚至连当时的摄制组都没有意识到的事件。与此同时，它如此偏重剪辑，以致让谋杀案的发现成了影片的高潮，而且明确地宣示了电影制作者的在场。梅索斯兄弟争辩说，鉴于事件的丑闻性，它只能以这种方式完成。尽管如此，它的确展示了一部优秀的纪录片如何被精心建构、制造出来并赋予了形式，而这些不是日常世界在一个中立镜头前经过，而是通过电影制作者的创造智慧完成的。

《给我庇护》和真实电影运动驱策着纪录片电影制作者做进一步的实验探索，其中包括德国导演维尔纳·赫尔佐格 (Werner Herzog) 的经常是奇特、催眠和超现实的纪录片。他的一部影片《木雕家斯泰纳的狂喜》(*The Great Ecstasy of the Woodcarver Steiner*，1974) 是由一名滑雪者的许多远景慢镜头组成的，他的嘴巴在滑行时张成惊恐的怪异椭圆形。在赫尔佐格的纪录片和故事片当中，人物、动物和景观的影像经常是从一个非同寻常的距离进行拍摄的，而且他经常采用出其不意的镜头组合，并且极大地影响了公共电视台 (Public Television)

[2] Hell's Angel：一个活跃在北美地区、会员遍及全球的摩托车俱乐部，美国司法部认定其为有组织犯罪的辛迪加组织。

上占突出地位的自然生态电影（nature films）。他这种奇特而催眠的个人视野也延伸到了自己的故事片当中，例如《阿基尔：上帝的愤怒》（Aguirre：The Wrath of God，1972）和《玻璃之心》(Heart of Glass，1976）的拍摄过程中，演员就真的被催眠了。

其他的电影制作者——特别是拍摄《细细的蓝线》（The Thin Blue Line，1988）和《死神先生：小弗雷德·A. 洛伊希特先生的兴衰史》（Mr. Death：The Rise and Fall of Fred A. Leuchter，Jr.，1999）的埃罗尔·莫里斯（Errol Morris）——对纪录片类型原则的挑战愈加激烈。在《细细的蓝线》中，他让一桩谋杀案中的警察和嫌犯重演了这次事件，并且在影片结束的时候证明了嫌犯的清白。《死神先生》例证了如何将对话风格的电视新闻纪录片用于洞察甚至颠覆性的目的。影片主要由针对主体的访谈内容组成，他曾是一名处刑设备的发明者和顾问，而且通过自己的强迫行为，让自己变成了一个大屠杀的否定者——一个宣称纳粹没有杀害600万犹太人的人。影片的后半部分在访谈和洛伊希特不停地在敲击波兰集中营墙的画面之间交叉剪辑，他在搜集样本来证明此处并未使用过毒气。另一个访谈是和一名真正了解主角所说内容的人进行的，他全盘否定了洛伊希特的理论，而在影片剩下的时间里，则让洛伊希特做了自我表露：他是一个单纯的、不懂是非的白痴，他似乎只是单纯地认定了一个实际并不存在的观点。这

图8.8　现代纪录片可能会设置画面构图来揭露真相，这种构图方式最能呈现导演希望我们见到的东西（《死神先生：小弗雷德·A. 洛伊希特先生的兴衰史》，埃罗尔·莫里斯，1999）。

部影片与马塞尔·奥菲尔斯（Marcel Ophuls）的两部伟大纪录片——《悲哀和怜悯》(*The Sorrow and the Pity*，1971)和《终点旅馆》(*Hotel Terminus*，1988)——是同属一类的，它们让过去和现今的人类暴行参与者在温和、反讽而又全知的纪录片制作者面前表露他们自己。埃罗尔·莫里斯还拍摄了《战争迷雾》(*The Fog of War*，2003)，影片的主角是在越战大部分时期任美国防务秘书的罗伯特·麦克纳马拉（Robert McNamara），影片使用了新闻素材，不过多数内容还是让主体通过谈话的形式来表露出自己的行为。

莫里斯和其他人已经通过自己证明：客观观察的中立性和幻觉不是类型的既定条件。某些纪录片制作者——例如迈克尔·摩尔在《罗杰和我》(*Roger and Me*，1989)和《科伦拜恩的保龄》(*Bowling for Columbine*，2002)，以及他的电视作品中——让他们自己成为被观察的中心，作为能动者激发某些行为，而这些行为在没有摄影机在场的前提下是不会发生的。摩尔拍摄的《华氏911》(2004)是一部关于伊拉克战争和布什政府的影片，它不仅展现了一名电影人的成熟才干，而且也是一种对30年代社会与政治参与性纪录片的回归。它的力量和明晰为我们提供了长期被压制的战争画面，还有那揭示了伤痛和谎言的访谈，加之当时的政治气候，使它变成了首部夺得戛纳电影节最高殊荣的纪录片。它之后成了美国发行的收益最高的纪录片（尽管最初的发行商迪斯尼集团出于政治顾忌而抽身时，影片在美国的发行曾一度遇冷）。或许，《华氏911》证明了好莱坞试图用大量时间来否定的东西——政治和艺术是可以结合的，而且事实上有可能是密不可分的。

电视纪录片

电视在那些无止境的网络窥视节目中对真实电影进行着怪诞的扭曲表现，而且这些"真人秀"节目就和故事片一样，证明了我们喜欢观看其他人正在做些什么，而无论他们是多么无聊，他们的所作所为是多么不足挂齿或庸俗不堪。

格里尔逊当年所推行的、制作精良的教化纪录片，到今日已经变成了公共电视台中自然、科学和历史纪录片的谈话模式。在30年代，曾有观点认为：政府应该帮助制作进步和具有艺术探索性的电影，从而对众多人形成正面影响。而且，在大不列颠和美利坚合众国，这点确实得到了验证。不过美国的意识形态在二战后变得顽固了，于是政治与艺术永不能混在一起，政府不能大力插手艺术制作的观念占了上风。我们目睹着这场战役一直打到了今天。由政府提供部分资助的公共电视台便不得不表明自己的中立立场。无论是剧本阶段还是监制阶段，重点都在照片影像、新闻纪录片或自然摄影素材，以及无争议的学者的特写镜头上，PBS及效仿它的有线电视台创作的纪录片，表面上都摆脱了意识形态——摆脱了一种文化和政治理念的驱动力。事实上，因为没有一部人类想象力的作品是没有意识形态的，所以这些格里尔逊式理想的残留物存在着一种中间派立场的倾向：通过与那些可能会被认为具有"争议性"——这个词则通常意味着某些人或许不同意他们所见的东西——的话题保持距离，来小心翼翼地蹚过具有潜在危险性的政府干预（包括撤资）的这趟浑水。

故事片的类型

至少从潜在层面而言，纪录片的延展性看上去要比我们熟悉的故事片类型来得强。比起更为独立（而且更少被看到——直到《华氏911》的出现）的纪录片制作者而言，故事片似乎更加受制于在电影史早期便加于其上——自我强加——的规则和惯例。大多数所谓独立电影制作者如果想让自己的影片得到良好的发行，也得遵守类型的规则。不过这些限制有时可以变成表面化的东西。许多电影制作者都会用革新甚或摧毁类型的方式来延展、处理或颠覆对类型的预期。尽管如此，在变化或破坏发生之前，我们和电影制作者本人一样，得了解可能被改变的结构为何。为了了解这些，我们得重返类型还是略显直

白的那段电影历史时期。

因为类型是如此复杂，所以我打算——为了说明问题，以及以丰富的细节看清结构、主题及其变体的工作机理——只聚焦于几种类型：言情剧、黑色电影、西部片和科幻片，同时也会对其他类型加以涉及。如我们所见，当中的言情剧类型是非常久远，且先于电影出现。科幻文学作品几乎是和电影同时代的产物。黑色电影对电影来说是相对较新和特别的。西部片是一种差不多消亡的类型片的有趣个案。这些案例分析会让我们考证电影史上的一系列结构和意义，并且进一步了解文化和电影形式之间的关系。

言情剧可被理解成一种类型或一种元叙事，一种掌控着除了喜剧片之外的所有电影且在电影发明前就已经存在的统摄性的叙事形式（overarching narrative form）。事实上，这种类型如此重要，我会在下一章再次探讨它，以了解它的力量，以及如何对它进行改造和加工。另一方面，黑色电影虽源自电影，但同时也是一种杂交体。它是由侦探小说、黑帮片、30年代的法国电影、惊悚片和言情剧自身发展而来的。黑色电影出现于电影史上的一个特殊时期，而且是作为一种对特定文化事件的回应出现的。其独特性让它成了当今电影界效仿最多的形式之一，而且这个术语是少数几个源自法国批评界并被广泛使用的名词之一。有趣的是，在40年代初黑色电影草创期间，没人知道他们正在创造一种日后最受赞誉的类型之一。西部类型和言情剧一样，比电影早，但也是与电影一起诞生的。牛仔与印第安人、牛仔与不法之徒，他们几乎从第一架摄影机开始运转时就开始了永无休止的追逐。科幻片和电影本身一样，是19世纪技术革命的产物。

言情剧

正如我们之前指出的，言情剧不是电影原创的。作为一种古老而流行的形式，它甚至可以通过一种流行的套路加以呈现。因为它是许多文化中占主导地位的严肃戏剧和叙事形式，所以它内里也埋藏着对

其自身进行戏仿的种子。在流行用法当中,"melodrama"经常用来描述一种夸张的情感亢奋状态。然而在这里,戏仿变成了一种恭维(或自我保护)的形式,因为言情剧从未失却让成年人流泪的力量。正是这种首要的电影形式创造了共鸣和认同。在其曾经最为流行的外表下,如同广播和之后的电视肥皂剧,它追索的是世界万千听众和观众的注意。

言情剧是关于感受的,或者更确切地说,是关于煽情的,或许这种情感会比故事叙述本身所要求的还强烈。煽情的欲望,以及观众想被煽情的欲望,是美国电影古典风格发展过程中的驱动力。古典风格的形成和电影言情剧的发展密切关联。在一部电影的叙事空间中编织观众的视线;突出眼神、面孔和手(D. W. 格里菲斯特别喜欢用特写拍摄女人紧握揉搓的手);寻求将观众的反应浇铸到一种绝望、迷失、焦虑、希望和最终胜利且主要由女性承受和挑动的叙事流中,这些帮助电影制作者们建立一种视觉、叙事和情感连续性的风格。对现在的我们来说,它们可能看上去有些夸张,但是默片言情剧的体势实际上是对其舞台起源的一种精炼和反思,并提供了一套表情和体势的情感语言,来创建和保持与观众的关联。观众对银幕上演员呈现物的亲近感要强于对远处舞台上的真人演出。这些表情和体势以及它们被剪辑

图8.9 D. W. 格里菲斯的《党同伐异》(1916)中的一个特写镜头。看似过分夸张的表情——其实当代电影中只是略微淡化了一些——是默片中的常见现象。表演风格和影片中的其他所有事情一样,都建立在惯例之上。

在一起的方式，变成了惯例化符码，可以一次又一次地引发预料之中的惯例反应。它们的安全感曾经而且依然存于这种可预见性当中。如今，体势和表情已不再那么一目了然，但依然是被编码的。它必须如此，因为言情剧是关于安全感，是关于澎湃激情的安全表达的，安全是因为它被限定在已知电影符码的界限之内。言情剧这种限定、可预见和封闭的符码，可以容许讲述天马行空的故事，但这些表现了深刻而主观的激情和恐惧的故事，其实一直都被遏制在元叙事的界限之内。

《凋零的花朵》

在言情剧的外观和内容发展过程中，D. W. 格里菲斯是一名中心角色，就像他在古典风格自身发展过程中所扮演的角色一样。他是一个保守、民粹主义的南方人，而且他的背景和意识形态影响了他的电影。他的种族主义影片《一个国家的诞生》(1915)不仅拓展了叙事的范围和院线片的放映时长，而且也歌颂并重新激活了当时处于蛰伏状态的三K党。格里菲斯在后来的职业生涯里花费大量时间试图补偿由他的"杰作"所造成的骇人听闻的社会-政治后果。他的种族观正与他的性别观相匹配（尽管必须强调的是，这些态度与当时文化中的相当部分共有）。在多数的格里菲斯影片中，女人都履行着妻子和母亲等惯例角色。她们都很柔弱，而且会陷入麻烦，通常都是落入绝望而愤怒的男人之手；她们需要善良勇武的男性来拯救。叙事电影中最精髓、最基本的结构之一——连接一场囚禁戏和一场营救戏的交叉剪辑样式，便是基于这种性别差异的反应。这种样式不是格里菲斯发明的，而且在喜剧片中也有应用，但却是他完全开发了它的潜力，让它成了言情剧建构的要素，并将其升华为高潮。事实上，在《往事如烟》(*Way Down East*, 1920)中那场伟大的营救戏中，女性——被动、被困，困在迅速开裂的浮冰上——等待着她男人的拯救，而后者不顾一切要在她死之前赶到。

图8.10—8.11 这是两幅来自D. W. 格里菲斯的《往事如烟》(1920)一片中著名的冰上营救戏的剧照。当然,在女主角即将坠落时,男主角把她从浮冰上解救了出来。

格里菲斯促成了这种程式的制度化——使之成为言情剧电影中一个固定成分——而且他也能把将它反转。《母亲与法律》(The Mother and the Law)紧随《一个国家的诞生》之后,并成为《党同伐异》(该片拍摄于1916年,是他用来弥补《一个国家的诞生》的种族主义过失的第一部影片)中的一个故事,正是女人指挥了对她儿子的拯救行动,后者因为劳工暴动被误抓入狱(格里菲斯在其他影片中也有民粹主义的表现,如1909年的短片《小麦的囤积》[A Corner in Wheat]中,他就站在劳工一边来抵制商业)。这种性别预期的反转在《凋零的花朵》(1919)中最为令人惊奇,这部言情剧的性别立场设置得旁逸斜出,男性和女性觉得都承受着巨大的压迫。《凋零的花朵》是另一部格里菲斯帮助自己洗刷《一个国家的诞生》罪名的影片,它为家庭言情剧设定了某些至今依然沿用的基本样式,虽多有改动,却极少根本性的变化。

格里菲斯电影中的外在主题只是一个"博爱"的脆弱愿景。电影中关键性的考察内容是种族通婚(跨种族的性关系)和对待女性的粗暴行为。男主人公是一个由白人男演员(理查德·巴瑟尔梅斯[Richard Barthelmess])饰演的中国人,在字幕卡中他被称为"黄种男人"。他带着一个平息野蛮白种人的宗教使命来到了伦敦——一个由电影设定的神秘伦敦、一个被移去了任何真实感的地方、一个对家庭恐惧幻想的完美场面调度。他在伦敦东区的贫民窟中过着孤绝的生活。他没有参与到吸食鸦片的热潮中(格里菲斯在表现这段情节时用了一个非常杰

[3] tableau：一译"人物场景造型镜头"，但这个复合词由"镜头"和"画"二词构成，且这种镜头如同舞台场景造型，特点是画面基本固定不变，持续较长时间（如同一幅画），故本书译为"人物画景镜头"。

出的人物画景镜头[3]——男男女女在烟管内撩人地斜倚着吞云吐雾），并保持着一个小店主的淡漠悠远。他对暴力的厌恶、他的面相和体势、他环抱自己身体的方式都很有女性的特点。也就是说，它们被标记为文化所认定的女性化特点——微小扭捏的体势、手臂和手掌紧贴身体、不具侵略性的个性。

影片的女性角色露西（Lucy）是"黄种男人"的分身。在体势和举止方面，她是他的镜像，而且摄影机甚至用相同的方式给二者构图。露西虽是白人，但她也内向愁苦、无所依傍，经常遭受凶残的父亲——职业拳击手"巴特林·布罗斯"（Battling Burrows）——的毒打。这些角色所设定的言情剧三角关系，引人入胜之处在于其复杂性，以及它揭示该类型基本原则的方式。露西为了逃脱父亲的暴力压迫，转而寻求温柔、女性化的男性——和她一样脆弱而逆来顺受——的安慰。但她所得到的安慰具有他者性（otherness），所以是危险的。

言情剧必须创造一个威胁的世界，在自我解决之前，这种威胁不仅针对角色，而且也是针对观众的。"黄种男人"满怀着自己的欲望，将露西变成了一个物恋的对象：他将她打扮成一个亚洲娃娃的模样，然后把她放在了他的雕花床上。这的确让她吓得不轻——我们也是如此。在一个以她的视点出发的特写镜头中，"黄种男人"的脸色迷迷地朝她凑过来——这个镜头与后面"巴特林·布罗斯"带着怒火的脸靠近露西呼应。但是"黄种男人"净化了自己的色欲，而且不再对她产

图8.12—8.13 在《凋零的花朵》(1919)中，脆弱和敏感通过性别和种族标记出来。两名主角被一种不可能的吸引力拉到了一起，他们成了各自的镜像。

生威胁；他崇拜她。他的面部表情实际上反映了她自身的恐惧。所有的一切，特别是色情，都是处于压制状态的。在言情剧中，性和欲望必须被净化成别的东西。在《凋零的花朵》中，它们的净化源自文化对种族通婚的禁忌，也源自防护意识比性满足的需求更强烈的事实。

这种净化把"黄种男人"变成了一个母性的形象，一个以奇特的方式去性的但某种程度上色欲的形象，他崇拜并照顾着受伤的露西。但是这种爱慕和关怀同"巴特林·布罗斯"却搭不上边。当他发现自己的女儿后，叙事的张力便得以建立。疯狂家长的暴虐将破坏这对古怪情侣间看似单纯的快乐。他把露西拖回到自己的陋室，而且在她躲进一个壁橱后把她打死了。"巴特林"用斧子劈倒了她希望用来保护自己的墙，摄影机捕捉到了露西的被困状态，而且通过一系列毛骨悚然而无情的主观镜头进行表现。这场戏如此紧张而娴熟，以至于希区柯克在《精神病患者》的浴室戏中向其致敬，库布里克在《闪灵》中让杰克用斧子劈开温迪的房门时也是如此。

言情剧惯常创造一种如此极端的体验，一种巨大得看似不能修正的残酷性。但它必须得修正，因为如果没有了闭合和挽回之中的情势，言情剧的内在世界将会处于永久的崩溃之中。如果运用空间思维将言情剧想象成一种铃铛形状的曲线，那么或许会对理解剧情有所裨益。叙事始于角色间的一种被迫和虚弱的和谐状态。当诸如一名被虐待的白人女性与一名亚洲男人相互间产生好感后，事件就开始变得复杂了。这些复杂性将情感图形提升到有时无法承受的制高点。不过，这些负荷的情形必须被减弱——言情剧一直都是关于减轻其所创造的情感负荷的，而且得在影片临近尾声时重新建立一种和谐关系。通常，当叙事情境看上去已经没有实现闭合的可能性时，电影就会仅仅把个中参与者除掉，这就是《凋零的花朵》结尾发生的事情。格里菲斯试图创造一种标准的交叉剪辑营救戏。但是"黄种男人"没能及时赶到救下露西。她被杀害了，于是他就射杀了"巴特林·布罗斯"，随后开枪自杀。

言情剧是在欲望的遏制和释放的基础之上结构的。它吁求着压抑的终结，随后在结尾时又是将其再次强加进来。这是因为言情剧本质上是一种告诫形式。诚然，它说的是人们过着压抑而痛苦的生活，但他们想要更多，而且他们也应当获得更多。然而，太多的东西会破坏这种脆弱的情感平衡、这种对立的设置、这种文化要保留的主导和退缩的状态。因此言情剧自始至终都在搬演一套复原的过程，将它的角色带回到一种文化健康状态，或者更确切地说，一种由文化的主流价值观和主导故事所规定的"健康"。言情剧表达了闭合和平衡以及将角色和文化带入一个可控稳定状态的元叙事；如果它不能将角色们恢复至比初始时更稳定的状态，或者他们不能被复原是因为他们僭越太多，那么它便会通过他们的缺席或将他们除掉来强制执行一种平衡态，这样做的名义通常是他们太好，或者太坏，或者受伤过重而不能存活。

作为一种动态的电影类型，言情剧依赖的是与观众之间的亲密互动，我们几乎可以说它有自己的生命。"它"可以对角色和观众做手脚。所有的类型片都可以做手脚，因为它们都是约定俗成的机制。在一种类型中，特定的动作可以且必须是由特定的角色完成的，或者是以特定角色为对象的，同时引导他们生活的叙事必须遵循一条规定好的放逐路径。

《凋零的花朵》处理的是一种终极的文化僭越，即种族通婚。影片假装对"黄种男人"和露西在两人怪诞而无性的结合中找到安慰表示出一种体察的同时，也不可能让这种结合获胜或持续下去。言情剧是自我谴责的。它总是会认定自己知晓观众在其文化苑围内将要或应当应付的激情和僭越为几何。在这种嵌入的责备过程中，它也会精确计量出它能让观众用来交换他们所观看的影像的最大情感资本。因此，格里菲斯让三名角色被杀只是因为这种三角关系是20世纪10年代的文化现实所不能接受的，他成功地从观众那里拧出了他们所能激发和承担的同情甚或是同感。

警告和剥削是言情剧的两大特质。如果悲剧——先于言情剧出

现的戏剧形式——要求它的观众能对伟大的人类成就受制于更庞大的人类局限产生一种深刻认识的话,那么言情剧请求的就是一种不那么高深却更为情感性的认识,即把一切强烈意愿遏制在舒适和可知界限内的必要性。但"请求"(ask)这种说法是错误的,言情剧是在要求(demand)。为了让言情剧起作用,它必须告诉观众要感受什么东西以及何时去感受;观众必须被吸引并卷入其中。叙事的推进不能停下来,而且也不能容许任何疑问产生。如果言情剧在任何一处打开一个口子,允许观众边看边说"这太荒谬了,这些事件和这种遭遇不可能也永远不会出现",结构就会摔成碎片。言情剧要求一种连续的赞同,并利用连续性风格的所有力量去获得这种赞同。它将观者缝合进其织体之中,并让观者的情感反应成为织体样式的成分。

通常,单靠一些基础的材料,这一样式就够用了。单纯的人在面对残忍的暴力时对情感慰藉的需求,是《凋零的花朵》的基线。但由于被精心构入一种跨种族的爱情、性别偏移(diffusion)的叙事,同时怪诞地呈现了一名虐待狂父亲,这个基线就建立在了崩塌的边缘。格里菲斯的精致、克制(不是他在其他许多影片中展现出来的品质),以及始终迷人的场面调度——伦敦东区街道上神秘的建筑;将"黄种男人"的房间改造成一间充满异域风情的色欲庙宇;压抑乏味的"巴特林·巴罗斯"住所——让观众一直沉浸于叙事之中。利落的剪辑、视线与反应的承接,将观众小心翼翼地引入这个性别狂乱的场面调度中。性暧昧、露西不断经受的暴力和强奸威胁,甚至连她试图通过用手指推动自己的嘴角来对野兽般的父亲强颜欢笑的场面,都因其残暴性而分外迷人。言情剧将这种残暴性变成了花言巧语,而且要我们相信这种花言巧语是接近真实的。

《扬帆》

言情剧会将痛苦和满足劈头盖脸地一并朝我们丢过来,并坚持认为我们可以做得更好,随后在结尾的时候又把所有的都收回去,还让

我们相信：我们只要修正欲望，把我们的痛苦转向其他地方——或用死亡终结它，那么我们就会没事的。1942年，华纳兄弟公司拍摄了一部豪华、复杂的言情剧《扬帆》（Now, Voyager），导演是欧文·拉帕尔（Irving Rapper）。本片由华纳当时的大牌演员贝蒂·戴维斯领衔，该片通过把俄狄浦斯叙事与一个灰姑娘故事结合起来，创造出了言情剧"求婚拒婚"的经典结构。《扬帆》作为古典好莱坞连续性风格的卓越典范，将它的所有部分编织进了一个如此完美的连续性叙事中，导致观众不得不在徜徉于部分的过程中进入一种无缝事件流的幻觉。《扬帆》用一个压制性的上层阶级的母亲替换了《凋零的花朵》中残暴的工人阶级父亲。母亲在画面中总是以拘谨的姿态占据着主导位置，即便只有她的手指出镜，也会恶兆似的占据着构图中的前景，并不耐烦地敲打着床柱。她压制的主体是她的女儿——夏洛特·维尔（Charlotte Vale），这个人物在影片开始部分是一个胆小、阴沉、情感压抑而神经质的中年妇女。

 影片对夏洛特的出场做足了铺垫，有趣地显示了电影制作者们所相信的存于观众和电影之间的亲密感。观众已经从贝蒂·戴维斯的许多其他影片中对她的外表了然于心：她是一位大明星，甚至从她那次因为不满自己被指派的角色，而想与片厂解约的失败尝试中获得了更大的知名度。观众之前多半已经读过她的诉讼故事，并且还看过那些强调她本片前段中被处理得如何丑陋的宣传报道。因此，《扬帆》花了一定的时间来介绍她，而当她的出场时刻最终到来时，最先展示的是她的腿，正在步下楼梯，为的是进一步加强预期。与《扬帆》几乎同时拍摄，并保留了一些源自言情剧的政治结构的华纳兄弟影片《卡萨布兰卡》（迈克尔·柯蒂兹）也如法炮制，迟迟不让它的明星亨弗莱·鲍嘉亮相，从而提升了观众的期待，并且通过周遭的人来定义这名角色。

 《扬帆》设置了两名前来拯救夏洛特的男人，都是"外国人"，也都提供了一套不同的协助和解脱方法。其中一位是精神病医生，一

个在美国电影中拥有复杂过往的形象。精神病学和精神病医生的电影角色反映了这个职业在总体文化环境中的混杂声誉。人们对他们是既羡慕又害怕，把他们当成将我们带离情感痛苦的人，或者是个体挫败和无助的人格体现，抑或是邪恶影响的化身，精神病医生既能帮忙，也能搞破坏。在《扬帆》一片中，精神病医生是救赎，而且它附身于杰奎思医生，他是一名聪慧、反讽而自持的英国人，在影片最开始时他走进夏洛特母亲的宅邸，并解救夏洛特。他是一个无性的个体，具有感性潜质却没有浪漫的迹象。因为性的吸引在言情剧中如此突显，且被设置成是多数角色行为的一个主要动因，这一类型通常需要在那些以性为中心的人物同与性无关的人物之间划清界限。这些不具威胁性的形象（常常被呈现为中心人物的朋友，如《卡萨布兰卡》中的萨姆）是媒介性的力量。他们担任的角色有点像是我们在影片中的在场：只做引导，不会威胁到任何事情，目睹一切并确保主要角色的成功。在《扬帆》中，杰奎思虽显淡漠，却是一个与夏洛特母亲相反的令人愉快的家长形象——他善解人意，在她负面情绪爆发时给予支持和宽慰。尽管影片没有表现出康复的细节，但是夏洛特的确于在杰奎思疗养院的日子里发生了转变，而且就像是破茧而出一般变成了影院中每个人都很熟悉的光彩照人的贝蒂·戴维斯——熟悉得就像朱莉娅·罗伯茨之于今天的我们一样。

　　杰奎思帮助实现了根植于这部特定言情剧中的灰姑娘神话。然而，这个类型要求的可不止于身体和情感的转变。性转变也得产生。杰奎思提供了家长般的指导。一个带欧洲口音的建筑师杰里，则提供了性觉醒的契机。夏洛特在一艘邮轮上遇见了杰里。这是她生命中的一个重要时刻。在一个闪回中，我们看到了她在另一艘邮轮上的不堪过往，知晓了她抑郁的原因：她的母亲撞见她与一名船员卿卿我我。这起事件被编码为指示母亲对夏洛特性觉醒的压制，在她的性欲上形成了持久的影响，从而将她限制在为言情剧——以及言情剧所表述的文化——所厌恶的老姑娘的境地。

在言情剧中，被压抑的性欲是一个标准的出发点，解放性欲是其表面的目标，而适度的性欲是最受欢迎的闭合。《扬帆》一刻不停地沿着这条道路前行。在巴西（拉丁美洲是古典美国电影中被套路化的色欲场所），夏洛特和杰里堕入了爱河，并且，在壁炉的火光熊熊到余烬未了之间的淡出镜头中，他们共赴云雨——这个动人的方式用于代替审查禁止在银幕上表现的身体接触。他们的激情，是通过那些将电影与我们的想象力关联起来的伟大好莱坞发明而传达出来的。杰里开始养成了一种同时在嘴里点上两根烟的习惯。一根给自己，一根递给夏洛特。这个体势在电影中重复了许多次，而且伴随着声轨上反复出现的主题音乐，它成了这对情侣激情的关联体。批评家托马斯·埃尔塞瑟尔（Thomas Elsaesser）指出：在言情剧中，音乐和场面调度经常用来表现角色们所体验到的过度情感。《扬帆》中点两支烟的体势，以及与之相伴的渐强声轨，便是用体势、动作和音乐来向我们表现一种情感世界的绝佳例证。

似乎是为了回应女儿的爱情，夏洛特的母亲伴病，并为了夺回女儿而假装重重跌了一跤，女儿随即动摇起来，她还认为只要女儿与杰里断绝联系，就会嫁给一个波士顿当地的望族。她也发现杰里是已婚人士。这种急转直下和危险的逆转也是言情剧结构中的重要部分，而

图8.14 言情剧中的灰姑娘，处于丑陋、压抑状态的夏洛特与杰奎思医生在一起。

图8.15 得到解脱的夏洛特美丽动人，与杰里缠绵于浪漫之中（《扬帆》，欧文·拉帕尔，1942）。

该结构的建立基础是将我们的情感描绘成可预期的样式。言情剧在已向夏洛特指出一条摆脱痛苦的方式后,坚持让她——以及观众——明白重堕黑暗并非远在天边。建构中心人物的悬念和恐惧的方式是比照她所在的地方,她走了多远,以及她的解放还有多大的犹疑。言情剧的女性角色总是站在一个峭壁上,而叙事线就像是一根钢丝,我们则被指望为她跌落回原地的几率而受煎熬。

夏洛特身处一个非常犹疑的境地,于是她迅速回到了杰奎思医生的疗养院,在这里发生的一系列事件,其重要性与其说是作为故事的用途,不如说是提示了言情剧为让角色复原而所必须做的,即便以勉强的轻信为代价。言情剧难以忍受的悖论就是其角色的解放,同时也是他们的叛逆。他们为了获得自由,就得打破文化的规则,但同时也要付出代价。通过杰奎思的介入和杰里的亲昵行为,夏洛特实现了一定程度的性自由和情感成熟。不过一种叙事和文化的张力便也因此形成了。只要考虑到我们认同于她的叙事中的角色,那么她的自由就是一种解脱,而且我们的情感会和她一起翱翔。夏洛特已经成了一个独立的能动者。不过鉴于文化的宽容度,她所做的事情是不可能的。

在电影中,或许在总体的文化中也是一样,一个女人不能在没有付出代价的情况下表达出一种独立而愉悦的婚外性自由。当然,20世纪40年代早期对影片中性展示的限制要比现在严格得多,夏洛特不被允许在独立的探索道路上走得过远。然而事实上,至今这点也鲜有改变。由于女性主义运动的影响,已经诞生了许多关于被解放的女性的电影。当中的多数都会让它们的女性在某一方面或其他方面做出妥协。如果这样一部电影是喜剧,那么意志坚强的女人将会被说服,接受婚姻是她能量的最终出口。鉴于喜剧——作为一种可追溯到莎士比亚或更早时期的类型——以婚姻收尾,这就不会令人大惊小怪了。在多数文化中,婚姻依然是和谐和重生的仪式化呈现,是家庭的欢乐复制,也是性抑制的无言呈现。如果影片是一部言情剧,那么不受压抑的女性就多半会被描绘成疯狂或邪恶的形象,威胁着男人和他的家

庭。想想那三部迈克尔·道格拉斯主演的影片《致命诱惑》(阿德里安·莱恩，1987)、《本能》(保罗·维尔霍文，1992)和《桃色机密》(*Disclosure*，巴里·莱文森[Barry Levinson]执导，1994)吧，这些电影加入了对女性主义的强烈反拨。

受压制会疯，不受压制也会疯，言情剧将女性置于一个两难境地，并且很少会让她们脱身，除非是死亡或者跌回到难以接受的妥协境地。后者便是夏洛特在《扬帆》中的遭际。在杰奎思的疗养院里，她遇见了一个沮丧的小女孩，是夏洛特之前精神状态的分身。在她的悉心照料下，女孩的精神恢复了稳定，而且她发现这个女孩是杰里的女儿，她是一段不幸福婚姻的产物，杰里依旧维持着这段关系的原因是他妻子是一名残疾人。病患和健康的隐喻统摄了整部电影。疾病是言情剧的方便之门，因为它呈现了极端状态的人。对疾病的治愈或对病魔的屈从，对应着言情剧拉锯式的压抑或限制结构，它向外扩张成了情感或身体的健康状态，随后再次崩塌到一个更能被文化所接受的适度健康和受限的情感活动，甚或死亡。詹姆斯·L. 布鲁克斯(James L. Brooks)的影片《母女情深》(*Terms of Endearment*，1983)开始看上去是一部浪漫喜剧，然而却收尾于重新唤醒了母亲对女儿之爱的突发致命疾病。卡尔·富兰克林的《亲情无价》(1998)中一个女孩离开了她的独立生活之路，转而去照顾她身患绝症的母亲。任何既定言情剧的特殊虚构，都不如身体或精神上的疾病让一个或另一个家庭成员产生自我牺牲行为这一主导故事来得重要。

作为《扬帆》中占支配地位的隐喻，疾病和康复的循环是在角色间相互传递的——夏洛特、她母亲、杰里的妻子和他的女儿。夏洛特康复了，然而她的治愈是完全局部性的。她是幸福的，但是她的幸福没有满足电影或文化的言情剧式需要。个人的幸福对言情剧来说是永远不够的。或许是因为它从未完全摆脱掉它的阶级起源，或许是因为观众在一名幸福感完整的角色身上找不到足够的满足感，言情剧必须做些什么来调和这些事件。一种自私的纵欲，可能对于夏洛特这个虚构

角色来说是有用的，但是它不能满足自我牺牲和行为适度的文化需求，这些特质在生活中不会一直出现，但在言情剧对生活的理想再现中比比皆是。言情剧调停着欲望和正直作派，即调停着我们之所想和文化之所许。其角色必须符合自由并约束着、解放并驯化着、性感并贞洁着这一不可能的要求。对夏洛特及其全世界电影史上的后辈和前辈而言，一系列的内在调解是实现救赎的唯一方法。她必须将自己的欲望压制到一个可控的水平，同时将她的激情回收到一个责任感的躯壳中。

她不会和杰里结婚。她也不会回到母亲的掌控下。她选择成为一名替身母亲。她会照顾杰里的女儿，并通过孩子来升华她对他的激情。性欲消失了，婚姻消失了，牺牲成了核心。对情感压抑的解放是通过另一种压制获得的。"我们不要想着月亮，"夏洛特对杰里说，此时他刚点完两支香烟并且问她是否快乐，"我们已经拥有满天星辰。"为何要求激情，我们理想的爱情是在什么时候通过一名孩童的纯真以及"分即合"的完美状态被调停的？这不是幸福，这其中只有永恒的许诺。之后，音乐渐强。

言情剧对自我牺牲或自我否定的坚持，是一种比它的滥情或各种不可思议的巧合堆积更不寻常的特征。更不寻常是因为自我牺牲多半是一种不可见的特征。歇斯底里和激情可以通过场面调度和音乐表现出来。自我牺牲是一种内在状态，其外在的表现往往是不做什么而不是采取可见的行动。因此，除非牺牲行为是死亡这种终极形式，言情剧要求我们对角色的消极体势、对夏洛特为了通过杰里的女儿来爱他而不再发生成人的接触，做出自己的反应。有时，如果一部影片是一场更为宏大的社会运动的一部分，那么这种消极的牺牲行为也会被赋予积极的意义，甚至带上政治的色彩。

《卡萨布兰卡》

我曾说过《卡萨布兰卡》和《扬帆》存在对应关系。里克（Rick）把他心爱的伊尔莎（Ilsa，英格丽·褒曼[Ingrid Bergman]饰演）让给了

维克多·拉兹罗（Victor Laszlo，保罗·亨瑞德[Paul Henreid]饰演，他也是《扬帆》中杰里的饰演者），而且出于影片中战争大局观的考虑，投靠了雷诺（Renault）上尉（克洛德·雷恩斯[Claude Rains]饰演，他也是杰奎思的饰演者）。如同它那部对应影片一样，性欲在此再度受到了抑制，但在这部影片里是以政治忠诚的名义完成的。里克在这部影片中是一个非常言情剧式的人物。他吃到了爱情的苦果，并且以加入——与其老友兼凤敌雷诺上尉一道——反纳粹的法国抵抗组织为名，克服了——或抑制了——爱情。"我俩的问题在这个疯狂的世界上连一堆豆子都不值。" 当他让伊尔莎同维克多一道飞往安全之地，而自己去和雷诺并肩为正义而战时，对伊尔莎说了这番话。和夏洛特一样，里克用一个理由压制了自己的爱情，尽管他的是一个全球的政治理由。

然而，除了偶尔出现的一些脆弱而敏感的男性，女性依然是言情剧中的主要受难者。夏洛特在摆脱了她母亲的掌控之后，又主动地通过成为杰里女儿的替身母亲的行为，拜倒在他的脚下。女人为了她们的自由和自我表达而牺牲了自己的欲望，她们采用的方式是通过重新赢回文化上的体面，而这种体面却印证着传统性别表现可恶的不平等。《卡萨布兰卡》中，就在里克因为知道维克多那边比他自己的感情更重大而放弃伊尔莎的时候，伊尔莎也为了支持她的丈夫放弃了自己的爱情。甚至在当今言情剧中，那些家庭和自我牺牲的传统意识形态已经变得更加根深蒂固，我们可以看到女人获得了自由，然后又回到了家庭的苑囿中。女人仍被视为错乱和失败的女性气质的调唆者和受害者。其他一些当代言情剧则回归到了我们在50年代可以看到的那类脆弱男性综合征中。詹姆斯·L. 布鲁克斯的《尽善尽美》（*As Good as It Gets*，1997）的中心人物就是一名有着深度缺陷和深度神经质的男性，他是一名经受着强迫症折磨的作家。被这个精神崩溃边缘的中心人物拖进来的是一个单纯的女招待，后者必须用一种伟大的自我牺牲行为，来让自己适应这个男人的讨厌品行。她的牺牲行为感化了这名男子；他——而且这也是言情剧的一种典型特征——被"救赎了"，用好

莱坞的语言来说就是"行为检点了一些"。

因为好莱坞和世界上的其他电影与言情剧的关系从未结束，我们观众也是。作为本书最后一章的结尾部分，我将会对三部言情剧进行比较，每部都是基于相同的创意，然而却是在三个不同的时期由三名不同的导演拍摄完成的。从某种程度上，它们将作为我们所讨论的所有关于电影、形式与文化的总结陈词。

黑色电影

20世纪40年代一种新的类型发展出来了，但或许更正确的说法是它发明了自身。这种类型在其出现数年后被命名为黑色电影（film noir），它改变了言情剧的某些元素，扰动了某些有关性别及牺牲和受难的必然性的好莱坞套路。好莱坞并不知道，它在把这些黑色元素放入其中时，是在制造一种新的类型。电影制作者和电影观众都没有注意到——至少从有意识和清楚表达的层面来说——他们正在用一种新的视觉风格讲述一种新的故事。反而是法国人在20世纪50年代最终意识到发生了某些事情，并且给它起了个名字。但这并不意味着黑色电影是凭空产生的。如同其他类型一样，它作为一种文化需求的回应而出现，而且基于已然存在的电影化元素发展起来。

纳粹占领期间的法国（1940—1944）存在对美国电影的禁运令。《公民凯恩》直到1946年早期才在巴黎上映，其时距离它的完成已有五年。随着战争的结束，美国影片涌入了法国，这个从电影发明起就对它有着一种深刻而严肃爱意的国家。一个由热心的年轻知识分子组成的群体——法国新浪潮，其中包括弗朗索瓦·特吕弗和让-吕克·戈达尔，这二位日后成为影响力巨大的电影制作者——开始抱着强烈的兴趣去观看这些影片。他们有一个看片的好去处，就是亨利·朗格卢瓦（Henri Langlois）经营的巴黎电影资料馆（Paris Cinémathèque），朗格卢瓦会把他能弄到手的所有影片都拿来放映，而且每天放映12个小时。他们观摩了他们能看到的每部电影，而且特别喜欢那些他们听不懂对

白的美国影片。他们从这些影片的视觉叙事、影像和结构中学到了他们需要的东西。他们注意到：在40年代中期的电影中，有一种视觉风格和主题内容上的阴暗倾向。有一系列的法国侦探小说被称为黑色小说（Série noire），因此其中一名评论家便将这种新型电影取名为"黑色电影"（film noir）。但是黑色电影却远不止侦探片类型。

黑色电影的表现主义根源

三股主要的潮流推动了黑色电影的发展，它们是德国表现主义、30年代的冷硬派侦探小说，以及二战时的文化骚动。黑色电影的视觉风格可以回溯到一战后在德国的电影、文学、戏剧和绘画界兴盛的表现主义运动，而且表现主义也对环球影业的恐怖片和奥逊·威尔斯的《公民凯恩》产生了主要的影响。我在第三章中描述过这种影响，然而在此我有必要重申下：威尔斯阴暗而纵深的场面调度，通过**明暗对比**（chiaroscuro）照明法和深焦摄影的结合运用，创造了一个空间既诱人又带威胁感的神秘世界，而这对黑色电影产生了重要影响。

这个故事太像是搬演了报业大亨兼百万富翁威廉·兰道夫·赫斯特（William Randolph Hearst）的生活，因此后者试图毁掉这部影片，而且拒绝在他的报纸上刊登这部影片的广告，《公民凯恩》就成了一部商业上并不成功的电影。不过即便如此，它还是在多年时间里形成了极受欢迎的感染力，电影专业人员更是会被它直接吸引。导演、摄影师和美工师被它那种极端风格所折服，而这种风格非常倚重于表现主义的视觉结构。威尔斯及其摄影师格雷格·托兰对40年代电影风格的影响是巨大的。从此黑暗降临到了好莱坞电影中。

冷硬派小说

《公民凯恩》是黑色电影主要的借鉴源流，而德国表现主义和30年代晚期的法国电影则处于附属支流的位置。另一种影响来源于文学。在20世纪30年代，一个侦探小说作家的流行派别开始出现，当中最有名

的是雷蒙德·钱德勒（Raymond Chandler）和达希尔·哈米特（Dashiell Hammett）。他们的作品作为冷硬派（hard-boiled）侦探小说而闻名，而且他们极善于创造一个黑暗腐朽的地下世界：这个世界满是瘾君子和抢劫犯、性虐狂，还有一种无所不在的不道德感，而那些愤世嫉俗但道德上安全的侦探角色——哈米特的萨姆·斯佩德（Sam Spade）和钱德勒的菲利浦·马洛（Philip Marlowe）——却渗透了进来。他们的侦探不仅非英雄、反讽且自省，而且他们也是不屈不挠、狡猾但有缺点并脆弱的，他们很少在冒险幸存下来之时还能保持道德准则毫发无损。

与这一流派有关的另一位人物写的却不是侦探小说。詹姆斯·M.凯恩（James M. Cain）讲述的是残破的底层中产阶级家庭在不忠、谋杀和总体道德堕落的影响下支离破碎的故事。几乎他所有的小说——《双重赔偿》、《幻世浮生》(*Mildred Pierce*)[4]、《邮差总按两次铃》——都在40年代被拍成了电影。尽管如此，凯恩以及冷硬派的作品却不是很能适应30年代的好莱坞，因为后者在当时受到了两方面的压力：自我施加的审查法典，以及需要在大萧条影响下的文化中，为民众提供意识形态的振奋。华纳兄弟很早前就买下了哈米特的《马耳他之鹰》，而且在30年代两度将其搬上银幕，其中一次还让贝蒂·戴维斯担纲主演，但实际上他们并没有拍对路。直到1941年，约翰·休斯顿执导并起用亨弗莱·鲍嘉饰演萨姆·斯佩德的同名影片才算是把握住了精髓。在30年代期间，米高梅凭借哈米特的《瘦人》(*The Thin Man*) 取得了更大的成功，而且片厂把这部小说拍成了一部**神经喜剧**（screwball comedy）——关于一对上流夫妇的明快叙事，他俩酒瘾不小，而且在做些兼职侦探活时相互斗嘴。

[4] 同名电影名一般译为《欲海情魔》。

《马耳他之鹰》

1941年版的《马耳他之鹰》却不是一部喜剧，尽管它比起前作来的确有一种反讽和揶揄的调性。它步调稍慢，但构图和剪辑却比30年代的多数电影都紧凑。其中包含了很多哈米特的硬汉对白，而且它把握住

了一个无限腐朽世界的感觉，而这在30年代的片厂电影中是很难做到的。视觉上，尽管这部影片在影调上比过去10年间的一般水平都要黑暗，然而它却没有采用《公民凯恩》出现之后许多电影使用的深焦、明暗对比法摄影。那种黑暗大约在1944年才开始占据主导。

《爱人谋杀》、《双重赔偿》、《血红街道》

让黑色电影成为可能的第三波浪潮来自电影之外。黑色电影的阴暗感大多得归功于战时和战后期间文化的黑暗情绪。黑色电影中关于男性的孤独和脆弱、女性的不忠和凶狠等主题，都源自当时美国人灵魂深处的一种极大的不安全感——我们在第七章中已经对这些事件进行过讨论。这些主题渗透进了黑色电影的形式和内容当中。这种类型的黑暗视觉及其迷狂、受伤的男人，反映的是战后阶段的文化焦虑。

1944至1955年间，三部里程碑式的电影巩固了这一新类型的外观和主题。拍摄了《公民凯恩》的片厂雷电华，制作了一部改编自雷蒙德·钱德勒小说《再见吾爱》（*Farewell My Lovely*）的影片《爱人谋杀》（*Murder My Sweet*），导演是爱德华·德米特里克（Edward Dmytryk）。或许片名的更改是因为迪克·鲍威尔（Dick Powerll）——这名歌舞片当

图8.16 透过软百叶窗形成的光栅成了40年代电影的视觉惯例。注意光线的处理如何成为构图的显著部分，而人的形体是如何成为场面调度的一个方面（《双重赔偿》，比利·怀尔德，1944）。

红小生——主演了这部试图拓宽自己戏路的影片之故；而且片厂担心观众会把原来的标题读解成另一部迪克·鲍威尔的歌舞片。《爱人谋杀》是最棒的钱德勒改编作品之一。鲍威尔用一种冷酷的反讽感演绎了菲利普·马洛的画外音叙述，同时角色所处的世界并没有沐浴在30年代的灯光下，而是浸润于偶尔才被灯光减弱的黑暗中。"我是个干脏活计的小人物。"马洛在某处如是说，这句评语证明了这位黑色电影的男性人物身处一个他不能看透、不能勘破的世界时卑微的存在主义状况。

　　同一年，也就是1944年，德裔导演比利·怀尔德为派拉蒙拍摄了《双重赔偿》。影片改编自詹姆斯·M. 凯恩的小说，编剧是雷蒙德·钱德勒，它综合了黑色电影的基本类型元素——苦涩的反讽对白，一个成为女性猎食者捕食对象的虚弱男性角色，以及一种虽然没有《爱人谋杀》那么黑暗却持续不断的灰暗和幽闭的场面调度。影片中有一些（对当时来说）罕见的外景素材：被一辆侧翻车的前灯和一盏工人的喷灯所照亮的夜间城市街道；一片灰色的洛杉矶郊区街道，它开裂的缝隙里布满了黑色沥青的脉络，从而加重了这种压抑、肮脏生活的弥散气息。室内空间则灰尘弥漫且灰暗。菲利斯·迪特里奇森（Phyllis Dietrichson）——这个女人引诱可怜的保险推销员沃尔特·内夫（Walter Neff）谋杀了自己的丈夫，最后向内夫开枪，反被射杀——的起居室被软百叶窗后射进来的光线所分割。光线让空气中飞扬的尘土清晰可见。从软百叶窗后射进来、隐隐绰绰的光线影像，几乎在之后每部40年代的影片中都出现。

　　《双重赔偿》可以用两种方式进行读解。它既是关于一个令人恐惧且具破坏性的女人的厌女电影，也是将女性角色从表现其无助、拘束而压抑的言情剧式的情境中解放出来的影片。女性主义评论者在对这部影片和对黑色电影整体的看法上产生了分歧。如果事实上这的确是一部赋予了其女性角色更多力量和控制力的电影，那么它就不需要把她定位为家庭的安全中心，而是其破坏者；它在探讨女人被动性

的主导故事中标记着一种转变。尽管如此，她和她被诅咒的男性猎物在结尾处的死亡，消解了影片的激进潜质。影片的态度在面对诸如抗击风浪的家庭和英勇沉着的男性这种不可冒犯的文化建制和类型支柱时，是毫不含糊的。

沃尔特·内夫在影片开始部分就处于濒死状态，但影片采取了一种倒叙的手法，让他在由于菲利斯的枪伤流血至死的过程中，用办公室里的一台答录机复述了自己的伤心故事。而且尽管内夫在他的故事中从未自怜，并依然保持着清楚的口齿和自我否定的态度，但是他显然还是一个失败者，他对菲利斯的欲望泯灭了他的理性和自控能力。我们了解到，菲利斯创建家庭的目的是为了摧毁之。作为一名保险推销员的沃尔特，为了做一单生意而进入了这个家庭，而里面住着的是一群纠缠不清的埋怨者。菲利斯的丈夫完全应该死于她为他设计的圈套中。她首先对他进行了摆布，然后又通过一个由廉价公寓、拥挤的办公楼、超市和沃尔特弃她丈夫尸体的黑暗铁路轨道所组成的道德（视觉）灰色世界来操纵沃尔特。叙事中的感伤程度之低已到好莱坞所能容许的极限。

第二年，另一名德裔导演以及表现主义运动中的重要人物——弗里茨·朗——拍摄了《血红街道》(*Scarlet Street*)。在这部影片中，一名温顺的妻管严丈夫克里斯托弗·克洛斯（Christopher Cross，爱德华·G. 罗宾逊饰演，一名早期黑帮片的演员，在《双重赔偿》中饰演沃尔特·内夫的老板，自称其友人的基斯[Keyes]），被一名叫基蒂（Kitty）的年轻女人迷得神魂颠倒。他对她的着迷被一种好莱坞惯用来表现男性卑躬屈膝时的影像烘托到了高潮：他为她画（paint）指甲。绘画（painting）是这部古典黑色电影中的主要事件。克洛斯立志成为一名画家，而基蒂让她的男友约翰尼把克里斯的画作冒充成了她的作品。克里斯一怒之下杀死了基蒂，而约翰尼则成了替罪羊。这名温顺的男人只有通过对被当傻瓜耍做出回应才能获得力量，而且尽管约翰尼身上存在许多罪该当死的理由，然而他的被处决却是一个巨大罪恶

的起因，反讽的是，催生这项罪过的人叫Chris Cross[5]。

[5] 这两个词分别为"基督"和"十字架"之意。——编注

朗有能力重现温驯而无望的主角的欲望和妄想、失败与可悲的胜利，给这个冷酷的小故事增添了相当的深度。在克里斯变成了一名永远带着负罪感的普通人的高潮部分，叙事被赋予了存在主义的征兆。他成了一名流落街头的人，徜徉在空无一人的城市中。他是唯一的活人，孤独地承受着绝望。

《血红街道》宣扬了一种普遍的焦虑和个体能动性的式微，而这些通常都是和伟大的现代主义文学关联在一起的。这个观点被黑色电影一遍又一遍地重复着：世界是黑暗而腐朽的，女性都是掠食者；男人要么暴力和鲁莽，要么都是暴力和性的被动而大意的牺牲品。任何出路都难以看清。如同某个黑色电影的角色所说的一般："我感觉里面都死透了。我背靠着一个黑暗角落，而且不知道谁在打我。"一般电影通常致力于情节剧那种光明与和谐的闭合，或者适度过量且重建信心的闭合，相形之下，所有这一切都显得引人注目。尽管没有一个电影制作者可以用一个术语来界定这种迅速占据了所有片厂制作的类型，但黑暗风格依然成了主宰，而且到了40年代中期，多数好莱坞出品的非喜剧类电影都会分享一些黑色的特质，即便只是在一个房间的核心影像中结合了通过软百叶窗制造出来的光影效果。

安东尼·曼

在40年代末这段黑色电影的成熟期，有一位人物脱颖而出。安东尼·曼，与他的摄影师约翰·阿尔通合作，创作了一系列最具黑暗和厌世特征的黑色电影。他的角色都是冷酷无情的；极端的暴力行为总是出人意表地爆发；而且他的场面调度是最具黑暗色彩的，而他的构图则在威尔斯的《邪恶的接触》之前堪称最令人晕眩。曼将黑色电影发展到了极致，让银幕在《财政部特派探员》（*T-Men*，1947）、《不当交易》（*Raw Deal*，1948）和《警探飞车》（*Side Street*，1950）这样的电影中变成了绝望和焦虑的管道。他甚至拍摄了一部黑色西部片《复仇

女神》（*The Furies*，1950），随后他转向了彩色摄影和一系列我们在接下来一章将会讨论的西部片。他以拍摄古装史诗片（sword and sandal epic）终结了自己的电影生涯，他也曾被柯克·道格拉斯属意执导《斯巴达克斯》一片，直到被斯坦利·库布里克替代。

黑色电影的高潮

《孤独地方》

黑色电影在50年代早期依然存在，四部非常有自觉意识的电影把这个类型推向了高潮。尼古拉斯·雷的《孤独地方》（*In a Lonely Place*，1950）将黑色元素与我们此前讨论过的男性言情剧做了结合。在《马耳他之鹰》和《长眠不醒》（霍华德·霍克斯于1946拍摄的雷蒙德·钱德勒的改编作品，合作编剧是威廉·福克纳[William Faulkner]）中已经成功塑造了男性黑色电影人物形象的亨弗莱·鲍嘉，这次塑造的角色有着压抑的愤怒，他是一名电影编剧，无法控制自己的暴力倾向。他既逆来顺受又咄咄逼人，当他出现在亮处并坠入爱河时，就会被自己的怒火所破坏。《孤独地方》是对男性愤怒和性别混乱的一场复杂而感人的分析，并跻身美国电影正典作品之列。这在美国电影中是一部少见的可以表现下列事实——实际上是"现实"——的作品：爱情实际上不能征服一切；性别反应上的差别是不可逾越的；中心人物及其叙事可能得不到解决。

《申冤记》

阿尔弗雷德·希区柯克的《申冤记》（1956）以一个"真实的故事"作为蓝本，而且通过一种准纪录片风格来讲述一名普通居家男人如何因抢劫被控、被捕和被审的故事。影片中的许多部分——视觉上依然像希区柯克之前的作品那样黑暗和幽闭——都紧紧跟随着中心人物的监禁和审讯过程。它有着一种缓慢到近乎恍惚状态的步调，而且拒绝减轻主角所不断遭受的痛苦。甚至与十多年前的《血红街道》

比，影片都更深入地利用黑色电影的结构来表达二战后个人力量和身份的丧失。

失落、失势、无法摆脱现行混乱的无力感——这些从个体无意识领域跃迁到了总体文化层面的噩梦元素——从一开始就标记出了黑色特质。在第一个周期行将结束时，这些黑色元素更加直接地围绕着50年代而展开话题。在这个十年中，知识分子的自由受到极端的政府干预，大企业不断增长，超级敌人行将渗透进文化肌理的神话被建构出来，50年代的妄想症情绪由此被黑色电影描述得入木三分，甚至比那些外星人入侵的科幻电影还要深刻，而科幻电影也是我们将在下一章中需要考察的50年代主要类型片。

《死吻》

罗伯特·奥尔德里奇（Robert Alderich）拍摄的《死吻》（*Kiss Me Deadly*, 1955）用私家侦探版的黑色电影来直接阐述冷战事件。影片基于米奇·斯皮兰（Mickey Spillane）的一部小说改编而成，这位作家擅长写一些粗俗、暴力而又厌女式的侦探小说，在50年代深受欢迎。奥尔德里奇改编自斯皮兰小说的电影版迈克·汉默（Mike Hammer），去掉了许多粗俗成分，并且将性暴力转变成了一种特定的性缄默，却将肢体暴力完整保留了下来。《死吻》的故事讲述的是对一个装着核物质的神秘匣子的搜寻过程。当盒子被打开后，它便开始咆哮和嘶叫，并闪耀着死光：昆汀·塔伦蒂诺《低俗小说》中那个金光闪闪的神秘手提箱的创意，正是源于这个神秘匣子。匣子被一个好奇的女人发现并打开了——影片用一种50年代特有的厌女态度对潘多拉神话进行了改编——随后它把世界炸了个底朝天。

黑色电影通常是关于内爆而非外爆的。然而就像T. S. 艾略特在20年代指出的那样，世界不必以一声爆炸而终结。可能性更大的是一声呜咽，而且在《血红街道》或《申冤记》或《孤独地方》中我们听到的也是一声呜咽。《死吻》将这声呜咽变成了更常规的爆炸声。当光线

图8.17 一个互文指涉的例子。在罗伯特·奥尔德里奇的影片《死吻》(1955)中，藏在一个匣子中的核装置发出了眩目的光亮。

图8.18 当昆汀·塔伦蒂诺让《低俗小说》(1994)的朱尔斯打开那个神秘的手提箱时，他一定在想着奥尔德里奇的炸弹。

刺破黑色电影的黑暗，世界分崩离析。当侦探发现了他一直寻找的秘密，他就被烤焦了。这就是50年代奇特的双向妄想症。男人会在孤独的孤绝状态下崩溃，然而如果他们真的发现了世界的秘密，他们和其他所有的东西都会被毁灭。

《邪恶的接触》

在内在爆裂和外在毁灭之间，存在着另一种可能性。创造一个看似梦魇不断的世界：眼花缭乱的视野，漫长而黑暗的街道，怪异的个体晃荡在一片由下等脱衣舞厅、可怕的汽车旅馆、油田、荒凉灰色的十字路口以及敞开的阴沟所组成的不稳定地界上。换言之，就是要通过升级的表现主义视觉来阐述现代性。这便是奥逊·威尔斯在该类型第一周期的最后一部作品——《邪恶的接触》(*Touch of Evil*, 1958)[6]——

[6] 一译《历劫佳》。

中所做的。这部巅峰电影由十七年前发明这一类型的导演来完成恰如其分。威尔斯已经离开美国在欧洲拍片将近八年，然后回来找到了这个改编自一部腐败警察题材的二流小说的拍摄项目，由查尔顿·赫斯顿（Charlton Heston）饰演一名墨西哥警探。他接受了这个挑战，并且创造了一部迄今为止最摄人心魄也最具创造性的黑色电影。影片多数在洛杉矶威尼斯镇的街道上拍摄，威尔斯将这个"真实的世界"变成了一个腐败、非法交易横行的边境小镇的噩梦，一个当地的警察（他身形庞大、步履蹒跚、脾气暴躁，由威尔斯本人饰演）通过栽赃的方式抓住了罪犯，而一名精力充沛而正直的墨西哥警官则试图挽回自己国家的声誉并保护自己的美国新娘。

部分而言，《邪恶的接触》是以一种局外人的视角来审视50年代中期刚刚从约瑟夫·麦卡锡和反共浪潮、罗织罪名的政治迫害——一片道德和政治腐败的沼泽——中脱身的美国。它同样试图以一种反讽的方式来表达对恶魔的同情。威尔斯饰演的腐败警察汉克·昆兰（Hank Quinlan）——一个约瑟夫·麦卡锡的化身——实际上虚弱而充满恶意，力图要为"自己的脏差事"寻仇。另一方面，威尔斯为这些角色创造的世界只是他自己的想象，并借由轨道和摇臂在角色周围腾

图8.19 黑色电影的完美典范。城市景观：黑暗、令人目眩而充满威胁（奥逊·威尔斯，《邪恶的接触》，1958）。

挪游移的镜头揭示出来，下降到远远低于视线水平，然后又快速升至远远高于角色。《邪恶的接触》开场的长镜头跟随一辆汽车穿越了墨西哥和美国边境那个黑暗迷宫般的十字路口。镜头持续了将近3分钟，是当代电影中最著名的长镜头之一。摄影机通过眼花缭乱的非中心式构图详细将角色以及观众对他们的期待偶合在一起，并且用其黑暗而梦魇般的世界包裹住他们。这就是场面调度创作方法的定义。

黑色电影的重生

《邪恶的接触》之后，要创作出一个黑暗、腐朽而表现主义式的场面调度的空间已经很小了。这种类型被消费殆尽，而且电影开始通过不同的方式来回应电视，而这些回应方式都会让黑色电影过时。40年代黑白光影浓烈的风格让位给了50年代一种更具层次感的灰色影调。然后到了60年代，黑白又让位给了彩色。因为黑色电影本来就非常依赖黑白色谱的暗部，彩色片的趋势似乎成了这种视觉生命终结的标志。不过至少还有一部著名的彩色黑色电影实验作品——亨利·哈撒韦（Henry Hathaway）的《飞瀑怒潮》（*Niagara*，1953）。不过彩色片成了一种非常灵活的媒介。为了了解其原因，对彩色电影的简短历史进行一次回顾是很有必要的。

电影在默片时代就会做染色和调色处理：红色表示激情，蓝色表示夜晚，金色表示白天。20年代早期，人们开始试验一种更具"真实感"的彩色胶片，而特艺三色染印工艺在30年代早期被引入电影工业。在60年代早期以前，彩色一直是一种主要应用于歌舞片和奇幻片的特效工艺（这便是1929年的《绿野仙踪》[*The Wizard of OZ*，1939]中奥兹国部分都是特艺彩色的原因）。现实主义需要黑白片。我们从头至尾都在谈论电影是如何惯例化的，它是怎样以重复样式及可辨识结构为基础的，没有比60年代以前认为电影的"真实"就是黑白摄影这一事实更加能证明这些的了。当然，无论是彩色片还是黑白片，都没有与生俱来的"真实感"。后者被认为是"真实的"，仅仅是因为它当时是主导模式

而彩色片不是。不过这些情况在60年代得到了改变。到了60年代早期，电视开始用彩色影像播出节目，而且因为任何影片最终都要发行到电视这个渠道，于是在这个十年的后期，所有电影都得拍成彩色的了。

 黑色电影的影响是强大的，而且在60年代末和70年代初，许多电影学院出身的年轻电影制作者体会到了一种与那些50年代早期法国知识分子同样的感受：他们从40年代和50年代早期美国电影的形式和内容中发现了许多非同寻常的东西。他们开始复苏黑色电影，用彩色重新思考它，并且用黑色电影来让彩色摄影回应他们的想象需求。阿瑟·佩恩拍摄了一部在黑色电影复苏中担任了关键角色的影片《夜行客》（*Night Moves*，1975），而马丁·斯科塞斯则是这场复苏运动的核心人物。《出租车司机》通过其创造的反映了主角妄想状态——反映得比《邪恶的接触》之后的任何影片都更彻底——的城市景观抓住了原初黑色电影的黑暗表现主义。当今许多被称为黑色电影的影片，其实都不是黑色电影，尽管黑暗和无助的召唤似乎是发自我们的元叙事深处，而且继续在电影的主导故事中被赋予形式——现在甚至还有戏仿。法国人命名的这种类型，到了70年代已经被许多影迷所认识。到了80年代，《电视指南》（*TV Guide*）在它的列表中也开始提及黑色电影。1984年，《终结者》影片中有一场夜总会的戏，那家夜总会的名字就叫"Tech Noir"。

注释与参考

元叙事与主导故事	"主导故事"的术语是由Kaja Silverman在*Male Subjectivity at the Margins*（New York and London：Routledge，1992）中提出的。关于元叙事在后现代终结的理论，可以参见让-弗朗索瓦·利奥塔尔（Jean-François Lyotard）的《后现代状态：关于知识的报告》（车槿山译，南京大学出版社，2011年9月）。对于类型的意识形态读解可参见Robin Wood的文章"Ideology, Genre, Auteur", *Film Theory and Criticism*, 717—726。同时可参见Terry Lovell, *Pictures of Reality：Aesthetics, Politics, and Pleasure*（London：BFI，1980）。
审查	David Cook在*A History of Narrative Film*, 4th ed（New York：W. W. Norton，2004）的第236—239页中有对好莱坞审查制度史的绝佳陈述。
类型和体势	François Delsarte是一位19世纪的法国人，他将当时的戏剧面部表情和体势编码。
类型的起源	在Leo Braudy的*The World in a Frame*（Garden City, N.J.：Anchor Press & Doubleday，1976）一书中，以及在Robert Warshaw的*Film Theory and Criticism*的第703—716页的文章"Movie Chronicle：The Western"中，对类型和个人化表达之间的张力有过一些有趣的探讨。对电影类型的一篇很棒的理论性讨是由Steven Neale完成的，*Genre*（London：British Film Institute，1983）。同时可参见Robin Wood的文章"Ideology, Genre, Auteur", *Film Theory and Criticism*, 717—726。
类型样式：黑帮片	关于华纳兄弟黑帮片的生动历史和其明星传记可参见Robert Sklar, *City Boys*（Princeton, NJ：Princeton University Press，1992）。
纪录片	关于纪录片历史的一本很实用的论著是Richard Meran Barsam, *Nonfiction Film：A Critical History*（Bloomington：Indiana University Press，1992）。对莱妮·里芬施塔尔作品的强有力的分析文章是苏珊·桑塔格在*A Susan Sontag Reader*（New York：Vintage，1982）中的文章"Fascinating Fascism"。当下对非故事类影片的理论，可参见Bill Nichols, *Representing Reality：Issues and Concepts in Documentary*（Bloomington：Indiana University Press，1991）。

	格里尔逊的引言出自Frosyth Hardy主编的*Grierson on Documentary*（New York：Praeger，1971）中的第289页。对梅索斯兄弟的访谈，可参见我的"Circumstantial Evidence"，*Sight and Sound*（Autumn 1971），183—186。
言情剧	有两部关于言情剧和电影的绝佳文集：Marcia Landy主编的*Imitation of Life：A Reader of Film and Television Melodrama*（Detroit：Wayne State University Press，1991）；以及Christine Gledhill主编的*Home Is Where the Heart Is*（London：BFI，1987）。其中标准的文章当属Thomas Elsaesser的"Tales of Sound and Fury：Observations on the Family Melodrama"，该文重刊于*Home Is Where the Heart Is*。
黑色电影	黑色电影的论述有很多，但最佳的依然是由身为编剧（《出租车司机》和其他作品）和导演的保罗·施拉德发表于《电影评论》（*Film Comment*）第8期（1972年春季刊）的"黑色电影笔记"（Notes on Film Noir）。优秀的视觉分析文章可参见J. A. Place和L. S. Peterson，"Some Visual Notes on Film Noir"，Bill Nichols ed.，*Movies and Methods*（vol.1）（Berkley and Los Angeles：University of California Press，1976），325—338。同时可参见Frank Krutnik，*In a Lonely Street：Film Noir，Genre，Masculinity*（London and New York：Routledge，1991）；以及詹姆斯·纳雷摩尔（James Naremore）的《黑色电影：历史、批评与风格》（徐展雄译，广西师范大学出版社，2009年8月）。关于女性主义的读解，可参见E. Ann Kaplan主编的*Women in Film Noir*（London：BFI，1980）。
黑色电影的表现主义根源	关于德国表现主义的最佳著作是Lotte Eisner的*The Haunted Screen*，本书第三章中曾提及。关于30年代恐怖电影的一份有趣的文化研究出自大卫·斯卡尔的《魔鬼秀：恐怖电影文化史》（吴杰译，上海人民出版社，2005）。
《双重赔偿》	沃尔特·内夫是由弗雷德·麦克默里（Fred MacMurray）饰演的，在此之前他一直都是一名轻喜剧演员。和迪克·鲍威尔一样，他通过这部黑色电影改变了自己的表演风格。菲利斯由芭芭拉·斯坦威克（Barbara Stanwyck）饰演。关于黑色电影是否描述了一种对以女性为基础的家的毁灭或仅仅是一种对其进行的修补，可参见Claire Johnston在前述*Women in Film Noir*中第110—111页的文章"Double Indemnity"，以及Joyce Nelson在Bill Nichols主编的*Movies and Methods*（vol.2）（Berkley and Los Angeles：University of

California Press，1985）中的文章"Mildred Pierce Reconsidered"。"我感觉里面都死透了……"的引文出自亨利·哈撒韦的《死角》（*Dark Corner*，1946），而且在Frank Krutnik的*In a Lonely Street：Film Noir, Genre, Masculinity*的第110页也被引用了。在《死吻》结尾处对世界毁灭的暗示显然是片厂添加的。在最近的一个"导演剪辑版"中，侦探和他的女朋友逃了出来。

《邪恶的接触》 在蒂姆·伯顿的《艾德·伍德》（*Ed Wood*，1994）中有一场绝妙的戏：这名拍摄极差影片的导演在好莱坞阳光明媚的一天里偶尔失神来到了一家阴暗的酒吧。他看到奥逊·威尔斯坐在一个角落里琢磨剧本。"告诉我，"奥逊对艾德·伍德说，"我想为环球拍一部惊悚片，但是他们想让查尔顿·赫斯顿演一个墨西哥人！"《邪恶的接触》开场的长镜头在罗伯特·阿尔特曼的《大玩家》开场得到了充满敬意的戏仿。阿尔特曼让他的镜头拍得更长，而且走来走去的演员们不停地指涉威尔斯的电影。

第九章

电影讲述的故事（二）

其他类型：西部片

电影产生于意识形态与文化欲望之中，而且会对两者进行反哺。有时出于历史的缘故，意识形态发生突变或者欲望改变了方向时，一种类型就会消失或者进入衰退期。西部片便是一种在变化的意识形态压力下被改造而后中断的类型片的有趣例证，或许因为这是一种与美国的历史传奇有最紧密关联的影片。

事实上，西部片是与故事片一同出现的，逐渐发展成为后者中最受欢迎的类型之一。它是被发明出来的，而且持续书写着美国边疆和白人使命的神话，是19世纪40年代"昭昭天命论"（Manifest Destiny）教条的一种具象体现——这是一种欧洲文明朝太平洋西进的无情运动，它会摧毁沿路的一切东西。西部片从19世纪的西部文学中汲取养料，并迅速建立起了自己的类型样式。西部片中的场景设置——丛林或沙漠、尘土弥漫的边疆小镇驻扎在广袤无边的土地上——表现了一种文化中可能已经存在的狂野幻想，然而却通过电影植入了我们的记忆，而且这些场景也变成了其视觉惯例的组成。白人定居者与野蛮人斗争，英雄枪手保护小社区免受匪徒欺凌的叙事被迅速确定下来，并确证了我们对扩张和建立法律秩序权威的正当性的信念。同时，它们也会确保让我们明白总有敌人在威胁着"我们的生活方式"。性别则是当中的另一种结构原则。在蛮荒的腹地建立文明的社区是西部片叙事的

核心所在，其中还包含了女人在贫瘠的土地上搭建起文化的炉灶，而男人策马举枪射杀印第安人和暴徒，随后回到他们保卫的家园的言情剧。所有这些似乎都是为了向观众再次确认我们的西进运动接近于神谕。毕竟，平定西部才使得我们今天的生活成为可能。

许多50年代以前的西部片都是无名的片厂作品，有些影片会有非同寻常的演员阵容，如华纳兄弟的《俄州小子》(*The Oklahoma Kid*，劳埃德·贝肯[Lloyd Bacon]执导，1939）是由当时华纳兄弟御用黑帮片明星——亨弗莱·鲍嘉和詹姆斯·卡格尼——饰演牛仔。还有基恩·奥特里（Gene Autry）和罗伊·罗杰斯主演的西部片——这些唱歌的牛仔则是类型的杂糅体。还有系列片——持续不断的西部叙事（还有其他的），每周一集。还有擅长西部片拍摄的片厂，尤其是共和电影公司（Republic Pictures）。这家公司的影片会不断重复使用一套有着规范基础的套路和陈词滥调，此外还发明了一种古典西部片的符码：英雄戴白帽子，歹徒戴黑帽子。

景观

西部片最重要的类型符码之一是那些通过视觉空间来再现历史和国家的视觉场所。沙漠是其中心：开阔的空间、云层密布的宽阔天空——这种"辽阔的开放空间"召唤着希冀自由的牛仔英雄来此履行他们的职责：帮助建立安全的家园空间。同样，这些空间仍会引发我们的想象，甚至当它们迅速缩减时依然。与开阔的西部景观相对应的，是封闭的小镇，而居于其中的是封闭的家庭空间——而为了创建和保卫这片家园空间而战斗过的牛仔，最终会被这片空间所包围。在某些西部片中，无垠天地间的自由灵魂是家园无法束缚的（除非牛仔与女教师成婚），因而这种类型便只能通过创造一个让他们更加孤独的空间来收尾。

因此，西部空间是由两类基本成分建构而成的：通常会在沙漠或平原上与印第安人和歹徒搏斗的牛仔，以及通常聚焦于其代表性空间——

需要清理和治安的沙龙——的边疆社区。家庭空间之外是一片无法无天和暴行遍地的空间，沙龙是两者之间的过渡空间，而西部片诉说的故事就是保证两者的安全。其主导故事不仅源自国家扩张的元叙事，而且也源自那些坚称秩序之敌（也就是扩张之敌）务必消失的元叙事。

向西扩张的阻碍

西部片设定了一种大陆扩张的性别和种族基础。西部片的女人多半是安抚西部领土这种需求的被动代表。因此被动性的两个类型便被安置在西部片的女人身上。"女教师"尽管被套路化了，但她们是知识和家庭的持有者。"女教师"自身便具有安静、害羞的女人这种套路遗风，她们只有在孤胆男英雄清除了野蛮之后才能生存和授课。因此，由于天生的被动性，她得让她所处的环境平和化——或许说女性化，才能让她和她的家庭繁荣兴旺起来。

西部片的种族基础表面上更简单：就是印第安人。西部的狂野具有很多形式：需要披上绿色植被并加以保卫否则难以栖身的荒漠本身；歹徒——那些将荒野当成施展暴力的空间的白人——以及印第安人。关于印第安人真正为何，以及白人对他们做过的种种事情，有大量的文学记载。然而在20世纪60年代的西部片出现之前，印第安人多数都被塑造成了一种邪恶野蛮人的老式文化套路，一种蛮荒本身的血肉呈现，并一直反对着梦想的扩张。他们就是"他者"，几乎都不算人，其存在的目的就是被消灭。因此从一开始，西部片就把印第安人呈现成一种必须被抹除的暴力阻碍。"Circling the wagons"[1] 已经成了一句文化俗语，而且这种场面几乎在每部西部片中都会被当成类型惯例而在视觉上重演一遍——迁徙者或定居者必须保护自己免受野蛮人的屠戮。

西部片明星和西部片导演

罗伯特·沃肖，20世纪50年代仅有的几位严肃对待电影的流行文化批评家之一，曾经说道，一个类型——尤其是西部片——要想保持纯

[1] 原意是指在受到攻击时将驿马车围成一圈，后指为了避免受到非自身群体内的外人的理念和信仰影响，而中止与这些人的交流。译者暂时找不到很贴切的中文词组加以对应，因而未对该词进行翻译。

粹，就不能被一种对惯例做修修补补的个人风格所更改。因为一种类型是由电影工作者和观众协商后形成的惯例组成。你可以对它们进行修改，可以增添个人的笔触，也可以延展该类型的边界，但是这么做只会让协商过程复杂化，而这个过程正是类型生效的要旨所在。过多的修改可能就会让观众拒绝协商了。

沃肖设想了一种理想的类型，由他所认定的形式经典的作品呈现出来。他挑选了威廉·韦尔曼的《龙城风云》（The Ox-Bow Incident，1943）和斯图尔特·吉尔莫（Stuart Gilmore）的《英豪本色》（The Virginian，1946）为蓝本，并且从它们当中建构出他理想的西部片类型。事实上，尽管许多导演和演员都涉足西部片，也都取得了不同程度的成功，但是这种类型还是由两人主宰的：他们就是演员约翰·韦恩和导演约翰·福特。正是他们，塑造了西部片的面貌，而且福特还最终指明了西部片的变化方向，并指出了它的终极隐退归宿。然而，这些却渐渐走在了我们的前面。原因是，西部片这种类型不仅大大归功于惯例的建立，而且也大大归功于他俩影响、转换和改变那些惯例的方式。同时，这也证明了电影是一种集体合作和个体想象的复杂混合体。

首先让我们来看一下演员。约翰·韦恩生前身后都是最为人仰慕的演员之一。他的自信、气宇轩昂以及银幕上的英雄气概和义举，使他成了完美的电影动作英雄。他不是第一个享受此殊荣的人——在默片时代和早期有声片时代，道格拉斯·范朋克或许就成了第一位举世仰慕的动作英雄，此后在许多电影中也出现了众多这样的英雄。韦恩自己是从其他类型入行的——主要是战争片，但他却是因为西部片中的道德和健硕形象而闻名。他的形象是西部片景观的一部分，而与他最合拍的导演是约翰·福特。

福特也是拍其他类型片起家的，最为知名的当属《卖国求荣》（The Informer，1935）、《青山翠谷》（How Green Was My Valley，1941）和《愤怒的葡萄》（The Grapes of Wrath，1940）这类言情剧。他

进入西部片的创作领域远可追溯到《夏延的伙伴》（*Cheyenne's Pal*，1917），并通过1924年的《铁骑》（*The Iron Horse*）声名鹊起，随后通过1939年的《关山飞渡》（*Stagecoach*）巩固了自己与西部片的关系。《关山飞渡》让约翰·韦恩成了明星。在遇见福特前，他的演艺事业不算成功，但通过这部影片，两人共同开始了对西部片和西部英雄的定义，而且是通过非常自觉和卓越的方式。韦恩在影片中的出场，是通过一个快速的推轨镜头表现的，而且是快到了让摄影机暂时失焦的地步。韦恩饰演的角色——林戈小子（the Ringo Kid）——是一名"不法之徒"，但在这部试图在西部片中实现道德平衡的作品中，他是一名保护被放逐者并与印第安人战斗的不法之徒。他的重要性是通过福特对他的介绍方式体现出来的。

《关山飞渡》是一部西部公路片，影片中的一干人等——一个赌徒、一个破产的银行家（当他张嘴说出那句肯定会引起大萧条时期观众反感的套话"对银行有利的，就是对国家有利"时，导演给了他一个颇具怀疑性的特写长镜头）、一个醉醺醺但心地善良的医生（他通过为一个孩子接生而获得了救赎）、一个威士忌酒推销员、一个"良家"小姐、一个有着金子般心灵却被驱逐出小镇的妓女，以及林戈——都乘上了这辆驿马车，并在途中与阿帕奇族人战斗，处理他们的道德差异，创造出了一个各色人等的小宇宙，这个小宇宙不得不与西部新世界和谐一致，也不得不让那个世界甘心忍受他们自身的差异。

图9.1 约翰·韦恩在《关山飞渡》（约翰·福特，1939）中的奇观式出场。这组片子试图模拟出影片中轨道镜头的力量。

第九章 电影讲述的故事（二）

那些迅速成为类型惯例的内容得到了巩固，但对于不法之徒最终变成一个道德英雄的处理手法，已经表明福特是一个会思考可以让那些惯例走向其他方向的导演。福特的影片不仅呈现了套路化的印第安野蛮人，而且也同假崇高和伪善进行了斗争；它把另一名"不法之徒"（那名妓女）放到了中心位置，随后清晰地表达了在蛮荒地带安家落户并建立家园这个主要的类型元素。

除了情节，其他元素也让这部影片成了福特对类型掌控的一个重要例证。许多情节都被设定在了纪念谷（Monument Valley），这个地方成了贯穿福特西部片生涯的代名词。如同他的其他所有西部片一样，他在这部影片中通过各种不同的角度和灯光效果对其进行了构图。他对内景戏也采用了不同的处理方式：在场景内加了天花板，而且让灯光照射出空气中的灰尘。他的构图手法，让奥逊·威尔斯都把《关山飞渡》说成是其拍摄《公民凯恩》前的教科书："我看了四十多遍。"

福特西部片中最重要的方面之一，是他不断推动这种类型的方式。这正是沃肖所担心的——通过个体想象的干预来杂糅类型——也正是福特定义该类型，并尽其所能使之保持新意和深度的原因所在。他借用惯例，同时也会质疑它们并刷新这些惯例。他很少会颠覆它们，但是他会让它们对文化的变化作出回应——特别是在二战后。他能够采取一种不说是反讽至少是暧昧的视角——如同《要塞风云》（1948）一般，让一个士兵（韦恩）去违抗他那名循规蹈矩并最终很危险的上级（亨利·方达饰演，此片中他一改以往的好人形象）。片中的印第安人被表现成比军队头领更博学的人，他们对当地了如指掌，而且处事英明。长官除了把印第安人当成可恶的野兽，对他们缺乏了解，从而导致了军队的溃败。军队陷入了困境——但仅限于此，在影片结尾，韦恩又领导着队伍奋起反击。

在较晚近的一部影片，也就是可称为一种室内西部片的《双虎屠龙》（*The Man Who Shot Liberty Valance*，1962）中，约翰·韦恩的角色使小镇安宁下来后，住到镇外的荒漠中。尽管如此，一名邪恶的不

图9.2 在约翰·福特影片中的所有影像中，这幅《侠骨柔情》（*My Darling Clementine*，1946）——讲述欧凯牧场枪战[2]——的构图可被当成他的原型影像。在小镇的边上，一座新的教堂正在建造中：宗教和国家（通过美国国旗加以再现）结合到了一起。背景中是纪念谷的山峦。小镇居民们聚在一起载歌载舞，而这些都是他西部片中的重要形象。新的社区、边疆、和谐的期许（通过舞蹈表现）都在画面中体现了出来。

法之徒依然在小镇中称王称霸。一名政客从东部来到了小镇，并枪杀了这个暴徒。福特在影片中通过两种视角的两方面表现了这起事件。故事是通过政客兰森·斯托达德（Ransom Stoddard，詹姆斯·斯图尔特饰演，他被韦恩饰演的汤姆·多尼凡[Tom Doniphan]称作"香客"[Pilgrim]）讲述给一名报纸记者的，而他最终明白不是他而是约翰·韦恩射杀了歹徒。他坚持要记者说出真相，但被后者拒绝了。"当传奇变成事实时，还是只发表传奇吧。"记者说。而且这是所有西部片的座右铭，直到传奇不再起效。

之前几年，福特和韦恩拍摄了《搜索者》（*The Searchers*，1956），成了美国最具影响力的电影之一，仅次于《公民凯恩》。该片在斯科塞斯的《出租车司机》、卢卡斯的《星球大战》首部曲、塔伦蒂诺的《杀死比尔2》（*Kill Bill 2*，2004）以及几乎所有的斯皮尔伯格影片中都有过影射。原因在于其复杂性和简单性，在于对类型假设提出质疑的同时又能对之肯定的能力，在于它对家园封闭性与蛮荒的对立的肯定，以及最重要的是：在于其影像的力量。影片循环往复的本质——

[2] 关于这起历史事件，除了本片，另一部影片《龙虎双侠》（*Gunfight at the O.K. Corral*，1957）也进行过表现。

图9.3 福特的《搜索者》(1956)中的开场镜头。处于阴冷的家园之外的是灼人的沙漠——当然是纪念谷——而约翰·韦恩饰演的伊桑·爱德华兹则将要去外面策马奔驰。

在开始和结尾时分别朝向荒漠敞开和关闭的大门,是少有的留存在我们记忆中的东西之一。

　　在此有必要了解下影片的一些背景。福特在其20世纪40年代晚期的影片中就开始重新思考这种类型了。在依然呈现骑士的英雄行为的同时,他质疑了某些西部片的假设,甚至包括他本人此前所做的,连远至《关山飞渡》也不例外。到了50年代,西部片已达到流行的巅峰。为了强化文化对其正当性和力量历来所抱有的孱弱信念,西部片似乎是不可或缺的。这种类型有时成了公然表露政治倾向,比如反麦卡锡主义的西部片《琴侠恩仇录》(尼古拉斯·雷,1954)和《正午》(*High Noon*,弗雷德·金尼曼[Fred Zinneman],1952)。在《正午》一片中,小镇居民都是拒绝帮助警长去与歹徒对峙的懦夫,他们反映了这个国家在麦卡锡的恐吓下所表现出来的被动性。雷的电影则更为复杂:它也表现一个社区会随着心怀怨恨的带头人轻易摇摆,片中的私刑场面隐喻着麦卡锡对他想象中的敌人的轻易指控和处置。两部影片中均有些比他们的男性搭档更强壮而活跃的女性。在《正午》一片中,警长的妻子在小镇退缩的时候帮助他放倒了歹徒。约翰尼·吉塔(Johnny Guitar)是一个被动的男人,而小镇的积怨是属于两名女性角色。事实

上，许多50年代的西部片开始改变西部片英雄的轮廓，尽管没有一部会像《搜索者》那么激进——虽说福特不是自由主义者，而且事实上还为中央情报局拍摄过纪录片！

约翰·韦恩饰演的伊桑·爱德华兹（Ethan Edwards）带着阴暗的过去和对印第安人的刻骨仇恨，从荒漠中骑行而来。当他的家庭被洗劫一空，而他的侄女被绑架后，他发誓要进行复仇。更糟糕的是，他认为他的侄女不再是人类，因为她已经成了一个"印第安人妻"。他的种族主义（他是南部联盟军[Confederate Army]的一员）占据了他的心灵，而且他花了5年时间来猎杀她和绑架她的人。影片的元叙事是：一个国家被一种更强大的力量所绑架了，而在其创造的主导故事中，则是一个女人（偶尔是一名男人）被一个邪恶凶残的"他者"绑架了。羁缚叙事在文学小说并从电影诞生伊始就有出现。它在历史本身的各种叙事中被展开，而且从未失却自己的力量。我们已经在D. W. 格里菲斯的影片中看到了它的效果。在纳粹占领欧洲、灭绝犹太人期间，文化也看到了它所起到的作用。元叙事可以在日常生活中加以表现。在《搜索者》中，它变成了一个执迷的故事，其中的英雄已经近乎疯狂，甚至更接近于他所宣称痛恨的"野蛮人"。伊桑对印第安人的恨，似乎回应了当时文化所执迷的反共主义：愚昧、近乎犯罪的、疯狂。

当然，当伊桑最终找到了绑架者——一个几乎是他分身的印第安人——和他的侄女时，他没有杀掉他们。毕竟这已经是50年代了，而且就像福特对类型进行的所有革新尝试一样，他只让自己走这么远。然而就像他以往所做的一般，这种修正的力量，连同他用来创造这种修正的影像一起，将影片变成了西部片迄今为止的顶峰或许是高潮。

50年代以后的西部片

到了50年代末，西部片已经有种矫枉过正的感觉了；到了60年代，事实开始介入传说。发生在西部片之上的一些事情最终压垮了它。其一是塞尔吉奥·莱昂内在意大利拍摄的一系列非同寻常的影片。《黄金

三镖客》（1966）及其同系列影片，以及他对过往每部西部片的宏大致敬作品——《西部往事》（*Once Upon a Time in the West*，1968），这部影片将类型的惯例激发成了一出宏伟的歌剧。它通过巨大的、长时间静止的特写镜头（见图3.39），以及持续长度超越正常应力点的动作，来迫使观众思考我们是如何观赏西部片的，而且还让我们思考电影的时间为何。在这部影片中，沃肖几乎被证明是正确的。一种类型不能如此自我检视。

由于对美国扩张的现实的认识日渐高涨，以及当时出现的一些对西部片神话形成挑战的事件，对历史高度敏感的西部片受到了来自外界的攻击。到了60年代，我们不再能心安理得地去坚守那些野蛮的印第安人奸淫掳掠的老套叙事了。印第安人不是"野蛮人"，而是复杂的民族和法律的深层灵魂建造者。"天命昭昭"的真相只是一种粗蛮的帝国主义，它摧毁了这个国家的原住民。当时的坏人并不是印第安人，而是我们。越南战争也暂时打断了那些驱策着我们国家想要解放"被压迫者"——即便在被压迫者是解放者，而我们却不是时——的羁缚叙事。针对国外反抗者的战争，映射回了关于我们自己国家对原住民发动的战争的故事中。

60年代晚期和70年代早期的三部影片——萨姆·佩金帕的《日落黄沙》、阿瑟·佩恩的《小巨人》，以及罗伯特·阿尔特曼的《雌雄赌徒》——把握住了这些发生在边疆上的新现象，甚至比《搜索者》还变本加厉地转变了该类型惯例性的男性英雄主义神话，并且质疑了印第安人的角色甚至是女性的位置。总之，他们扭转了这个类型。

《日落黄沙》宣告了西部片提出的全男性的枪手团体的终结，而且将枪战的暴力表现为一种恐怖的身体折磨。它同样也做了早期西部片鲜有人会尝试的事情：它考察了暴力、男性情谊和挑选阵营的政治学。《日落黄沙》是自两年前的《邦妮和克莱德》之后最暴力的电影：血浆在慢镜头下飞溅，而且其高潮段落是一场宏大的屠戮之舞。但这种暴力有其目的性。影片中的英雄都是西部片暮色中的老人，他们最

图9.4 在《日落黄沙》(萨姆·佩金帕,1969)中,现代武器的硝烟、鲜血和痛苦标志了老式西部的终结。

擅长做的也就是为了给镇压农民起义的墨西哥政府军提供军火而去劫持一辆军用火车。影片与越南战争的对照性是很明显的,而且当帮伙成员意识到他们犯下的错误时,他们能做的就是扫荡墨西哥的军事堡垒,并且让自己同归于尽。

《小巨人》将印第安人和白人的关系掉了个,宣称"野蛮人"才是真正的"人类",而白人是疯子。卡斯特将军(General Custer)被描绘成一个丧心病狂的疯子,而小大角之战(Battle of Little Big Horn)则是印第安人的正义之战。《雌雄赌徒》将西部社区表现成一个互相背叛的冷酷场所,英雄是其自身神话的一个玩笑,而女人则是被边缘化和自我保护的理性和性欲的维护者。麦凯比(McCabe)是镇上一个笨手笨脚的人,而他所在的小镇并非是开阔地带的围屯,而是一片被西北部地区的冰雨包围的地方(见图3.7)。影片中有一个印第安人和两个歹徒,但他们是想要占领小镇的煤矿公司派遣的"刺杀小分队"。事实上,是麦凯比——镇上每个人都认为他是个持枪歹徒——杀死了这三个人,并且不幸中弹被杀。然而,人人都没留心的小镇教堂着火了。在一场格里菲斯附体的戏中,阿尔特曼在小镇居民奋力灭火救镇与冰天雪地里真正拯救了小镇的麦凯比孤独死去的场景间来回切换。但是和格里菲斯不同的是,剪辑结构中的两部分场景并未重合。麦凯比被雪掩埋;米勒夫人(Mrs. Miller)这个拥有金子般心灵的老鸨,把她存

第九章 电影讲述的故事(二)

图9.5 "对他们你还能说些什么呢？你必须承认你无法摆脱掉他们……白人会源源不断地来，但是人类的数量却一直是有限的。"通过类似这样的言语和影像，电影便已经不再可能将印第安人表现成嗜血的野蛮人了(《小巨人》，阿瑟·佩恩，1970)。

钱的盒子取出来，来到鸦片馆。正如我们在第六章中所指出的，阿尔特曼拉抻并扭转类型，将它们远远带离类型边界，并且在他所创造的世界中，他那些常常是绝望和愚蠢的英雄并不能存活下来。

《日落黄沙》和《雌雄赌徒》都是挽歌式的电影。它们真的是在为它们所处的类型哀悼。如果说是当时的这些和其他一些影片自己摧毁了这种类型，那么显然言过其实了，它们只是反映出了当时不再会让西部片以旧有形式存在的文化转变而已。诚然，这类影片会不断闪现，特别引人注目的是克林特·伊斯特伍德导演的作品。但伊斯特伍德的声望来自塞尔吉奥·莱昂内的那些歌剧式西部片，所受的影响正是来自这些影片而非古典的西部片类型。那些已成过去，而且永不再回。只有当历史、文化以及作为两者产物的观众能够保持对那些惯例的信念，一种类型才会存在下去。

科幻片

科幻片是另一种源自文学并在电影早期便出现的类型范例，但与西部片不同的是，它能够在不同的年代进行自我翻新。原因之一很明显：科幻片是关于奇观的影片——关于未来、关于当下的替代品、关于技术及其运用和误用。科幻片也和西部片一样，向寓言敞开。它可

以讲述一个被另一个具有文化关切或政治含义的故事包裹或渗透的故事。然而与西部片不同的是，它的寓言随时可变。与其他任何电影一样，无论叙事被设定为在什么时间发生，科幻电影是关于当下的。

科幻电影的类型惯例没有西部片那么简单，部分是因为这种类型植入了很多种元素。有些是来自外部的：科幻片依赖于技术的意象、对科学运用和误用的思索、外太空的影像，当然还有机器人、电脑和外星人。当后者参与其中之后，我们就得到了一种复杂的类型混合物：科幻与恐怖片。想想弗兰肯斯坦和他的怪物吧：故事源自19世纪早期的一部小说，作者是玛丽·沃尔斯通克拉夫特·雪莱（Mary Wollstonecraft Shelley）——诗人雪莱的妻子，这部小说表述了当时有关造物、科学、意识和想象的理念。弗兰肯斯坦早在1910年就登上了银幕，当时爱迪生的制片公司拍摄了一部16分钟的改编电影。当然，1931年由环球影业出品、詹姆斯·威尔（James Whale）执导、鲍里斯·卡洛夫（Boris Karloff）主演的版本已被载入电影史册。这部影片以及同年拍摄的托德·布朗宁（Todd Browning）执导、贝拉·卢戈西（Bela Lugosi）饰演吸血鬼的《德古拉伯爵》（Dracula）均被认为是恐怖片，即便《弗兰肯斯坦》接近于科幻片。它们关注的是非自然的生物，以及从实验室或地窖中袭来的恐惧。正如我们所见，它们连同该十年间以及之后出现的众多续集有着幽暗的阴影和扭曲的空间，从德国表现主义中汲取了很多养料。

弗里茨·朗的《大都会》

1927年的德国，弗里茨·朗拍摄了世界上首批成熟的科幻片之一——《大都会》（Metropolis）。影片有着表现主义的场景设计和表演风格，而且也是一部有着复杂政治意义的影片：乍一看会觉得，影片站在被迫生活在一片巨大地下城市中受压迫的工人一方，然而影片却以一种反动理论收尾——将工人的"心灵"和所有者的"大脑"结合起来。影片的编剧是当时朗的妻子，之后她成了纳粹的电影编剧。

《大都会》通过对巨型机器、疯狂科学家以及一个机器人的交叉运用，引入了无数科幻片和恐怖片不可或缺的重要元素。"机器人"（robot）这个术语只是刚刚从1920年的捷克剧作家卡雷尔·恰佩克（Karel Čapek）的作品《罗素姆的万能机器人》（*Rossum's Universal Robots*）中引出，便被迅速吸纳进影片中。《大都会》是科幻片，因为它思索未来，在这座想象的城市中创造出了一种后来所称的"幻想主义建筑"（visionary architecture），想象着以科学的能力来创造出一个机器人，而后赋予其人形。它也是一部恐怖片，因为疯狂科学家罗特旺博士（Dr. Rotwang）就像弗兰肯斯坦博士一样，玩弄自然，从中创造出了一个非人类，随后又夺走了一个人的性命，并且造成了可怕的纷争。

《异形》、《银翼杀手》和《黑暗城市》

如果我们考察一下许多年后雷德利·斯科特（Ridley Scott）的两部非凡作品《异形》（*Alien*，1979）和《银翼杀手》（*Blade Runner*，1982），就能发现类型是如何变得错综杂糅。《异形》是一部科幻怪物片，其中的飞船变成了恐怖片主要惯例之一——老黑宅（the Old Dark House）——的翻版，这是一处充满神秘、威胁和恐惧之所，而这种感觉我们从德古拉伯爵的城堡到《精神病患者》中诺曼·贝茨的房子中都能体会到。在飞船的无名空间中，这个怪物咆哮着吞食了雷普利上尉之外的所有人（信不信由你），后者也是这种类型中少有的几名女性英雄之一。《银翼杀手》则与《大都会》一脉相承。它描绘了一个特指洛杉矶的未来城市——但是就像所有科幻片一样，这是一种基于当下的未来。如同我们在《虎胆龙威》的例子中看到的，一种占主导地位的80年代文化神话认为日本人占领了美利坚合众国。斯科特采纳了这个当代神话，把洛杉矶塑造成了一个巨大的亚洲贫民窟，人口如此膨胀，以致"世外"殖民地被创建以供应那些能够负担逃离费用的人。

在这个臭气熏天的世界中，在一个类似现代版阿兹特克金字塔的

巨大建筑中，一名科学家创造了机器人——复制人（Replicants）——去保卫殖民地。复制人就像弗兰肯斯坦一样有了自我意识。他们也被赋予了记忆和有限的生命，随着意识的发展，复制人最终成了叛乱的导火索。其中一名复制人罗伊·巴蒂（Roy Batty），通过剜去其制造者的双眼而结果了他的性命——观看是影片中的一种重要隐喻，眼见的记忆可能不是真的，而是被植入的。同时，科学家是复制人的"父亲"，而罗伊·巴蒂——这个存活最久且最有自我意识的复制人——通过反俄狄浦斯的方式完成了复仇。他没有摘除自己的眼睛，而是摧毁了其创造者的视觉。罗伊最终和一名以抓捕叛乱复制人为业的警察完成了史诗般的对决，而且巴蒂证明了自己不仅拥有自我意识，而且还有着灵魂和诗情。

更复杂的是，《银翼杀手》呈现了黑暗的城市，并且侦探在搜寻邪恶势力的过程中发现——有这种可能，尽管关于此事没有多少暗示——自己也是复制人，于是本片就拥有了黑色电影的元素。如同阿历克斯·普罗亚斯在《黑暗城市》（Dark City，1998）——片名直接源于一部1950年的黑色电影的科幻片，而且与《大都会》也有渊源——中所做的，斯科特将类型推向了一种混合的境地：在仍属科幻片类型的同时，又用其他融合度高的惯例来激活这种类型。

普罗亚斯的影片《黑暗城市》将噩夜般的黑色城市变成了一场外星人思想控制的梦，这场梦原来是城市居民们难以实现的欲望，而他们自己很可能只是那些外星人的梦而已。从笼罩一切的黑暗，到一场几乎在40年代的黑色电影中必会出现的酒吧戏，再到影片对弗里茨·朗早期表现主义影片的有意借鉴，所有的黑色电影特质都在《黑暗城市》一片中奏效了。这是20世纪90年代到21世纪头十年早期的众多"虚拟世界"影片中的一部，这类影片熟悉数字世界中虚拟和浸入式现实感的游戏，以及由科幻文学（和量子物理学）提出的平行宇宙观，同时也有幻觉与现实对抗的老式元叙事，由此出发质疑了知觉的可信程度。当然，《黑客帝国》系列电影是这条线的首要例证，然而所有这些

线路都指向知识和知觉的不确定性,其中还包括了电影本身的核心问题,这些不确定性已经被许多电影制作者一再提起,如斯科特,以及拍摄了《2001:漫游太空》的库布里克,他们将影像聚焦于错愕的眼睛之所见和所不见之间的那层脆弱面纱。

50年代的科幻片

和西部片一样,科幻片在20世纪50年代犹如荒漠之花般蓬勃生长,而且有其特定的文化/政治原因。我的比喻并非不切实际,而是鉴于荒漠是众多此类影片的外景地,而且文化本身也处于一个干涸而可怕的地带:这里被政治恐惧和指控笼罩,因为政治观点可以开列黑名单以及解雇他人。这里是该类型得以流行的沃土。

50年代的西部片回应的是文化对其伟大性和正当性进行再肯定的需求。它从战争电影那里汲取了对英雄及其在国家建设中的角色的检视,并开始对之拷问。相反,科幻片回应的是文化的恐惧。正如我们在《眩晕》的探讨中看到的,50年代背负着一种共产主义渗透的幻想。经历了非美活动调查委员会的听证会和约瑟夫·麦卡锡那场令人厌恶的毁灭游戏之后,文化被吓着了。这种恐惧其实就是对异类(alien)入侵——一种会摧毁我们灵魂的异类意识形态——的恐惧,因此通过拍摄来自外太空而非苏联的外星人(alien)来表现这种恐惧就变得相对简单了。

从历史角度而言,对外太空外星人入侵的恐惧心理,至少可肇始于1938年奥逊·威尔斯臭名昭著的改编广播剧——改编自H. G. 威尔斯的火星人入侵小说《世界之战》(*War of the Worlds*, 1898)。这部"号外新闻"形式的广播剧在万圣节播出,其时正逢欧洲大陆因为漫无止境、无处不在的敌意而焦虑重重,于是广播剧造成了民众的恐慌,为了躲避火星人夺路而逃。这肯定是能证明大众媒介能够如何影响公众的最明显的早期例证之一。

外星人光顾的真正涌入始于二战后不久的1946年,而且一个UFO在

新墨西哥的罗斯威尔（Roswell）地区的疑似坠毁助长了这一风潮。抛开这些事件的真实性不谈（好吧——我不信），我认为有必要反复强调的核心是：二战遗留了一种充满焦虑的文化，终结战争的一颗原子弹引发了一种对科学的未知危险的恐惧，而同时期前后出现的反共产主义思潮也为这种混合心理增添了最后一道恐惧。新一轮的科幻电影开始大量生产。

三部影片开启了这一轮风潮：欧文·皮切尔（Irving Pichel）的《登陆月球》（*Destination Moon*，1950）是一部没有外星人、偏星际探索的影片，影片运用黏土动画来呈现宇航员在飞船外的活动。罗伯特·怀斯（Robert Wise）剪辑了奥逊·威尔斯的《公民凯恩》和《安倍逊大族》，也成为一名多产的导演，其作品包括《音乐之声》（*The Sound of Music*，1965）和1951年的《地球停转之日》（*The Day the Earth Stood Still*），后者是一部出色的作品，或许也是该十年间唯一一部"自由主义"科幻片。一个基督般的外星人造访了华盛顿特区，让地球警醒其"琐碎的争吵"以及对和平宇宙的危险。与他相伴的是一个他自身的反基督形象——一个叫高特（Gort）的巨型机器人，它那激光似的眼睛可以将所及之物尽数焚毁。

影片尤其表现出"媒介智识"（media savvy），即便在50年代这么早的时候，它都知道电视——它用了当时真实的播送设备——是如何影响公众感知的。影片的"自由主义"体现在外星造访者克拉图（Klaatu）试图将战后世界的好战政党集合起来的愿望之中，而他被自己的痛苦给摧毁了，之后高特又把他复活了。然而作为一则对未来的暗示，影片手下留情且引入了恐惧。在告别演说中，克拉图警告一群由一个长得像爱因斯坦的人物召集来的科学家：如果他们不停止"琐碎的争吵"，那么世界就会被万能机器人的种族所摧毁，高特只是其中之一。"当然，任何此类较高授权的测试行为，都是受到警方支持的。"克拉图对这群人说。在美国与一个抱着同样信念的国家进行了一场战争后，这并非一个进步的观点。但除去这个奇怪的结尾，影片的黑色

图9.6　50年代科幻片中的机器人和怪物。《地球停转之日》（罗伯特·怀斯，1951）中的高特。

情绪和风格及其优良的效果，为后来的许多科幻片指出了道路。

　　开场三部曲的第三部是《魔星下凡》（The Thing，又名The Thing From Another World，1951），由霍华德·霍克斯"制片"、克里斯蒂安·尼比（Christian Nyby）"执导"。影片其实是属于霍克斯的，他是一名经验老到的好莱坞导演，而且其风格以及"一群男人迫于困境而团结在一起，同时容许一个意志坚强的女人进入他们的领地"的叙事在这部影片中非常明显。然而考虑到科幻片在50年代的好莱坞所拥有的极低声誉——尽管受到影迷的追捧——霍克斯将导演的署名权让给了该片的剪辑。《魔星下凡》是一部怪物片，片中的外星怪物是一个植物人（vegetable）——一个入侵北极军事哨所的吸血植物人。影片虽然粗糙但匠心十足，通过黑色风格的光影效果运用，让北极军事基地的黑暗走廊变成了恐怖电影中老黑宅般的威胁空间。

　　片中的三个人物特别引人注目（由詹姆斯·阿内斯[James Arness]饰演的怪物除外，该演员后来主演了一部在电视播出时间最久的西部片剧集之一《荒野镖客》[Gunsmoke]）：其一是亨德利上尉（Capt. Hendry），他在面对压力时显示出来的冷静和幽默感，让他的下属们临危不乱。另一位是女人，她的50年代生活常识，她对如何烹饪蔬菜（vegatable）的见识——煎、蒸、炸——导致了怪物的灭亡。第三位是

图9.7 在吸血植物人被油炸前,科学家试图与之论理(《魔星下凡》,霍华德·霍克斯,克里斯蒂安·尼比,1951)。

疯狂而略带女人气的科学家卡灵顿博士(Dr. Carrington),他想研究这个魔星,遂打算与它做朋友,并想让它感到自在。他是影片对50年代反智主义的再现,确切地说是因为他是一名知识分子:他的好奇心导致了更多的死亡,阻碍了"真正的男子汉"——军队——的工作,他象征着50年代对怀疑者和怀柔者的恐惧,这也就是那些不相信俄国异类的红色浪潮会淹没这个国家的人——"书呆子们"。他是阿德莱·史蒂文森(Adlai Stevenson)这个伟大人物的有趣翻版,后者是一名聪明、机智而博学的政治家,他两次参选美国总统,均以失败告终,因为他也是个"书呆子"。

《魔星下凡》为50年代的这种类型定下了基调:低成本、黑暗、荒凉、恐惧和对恐惧的渲染。这是一部关于人们挤成一团抵抗巨大可怕的未知,并最终找到击败之道的影片。后来这一路的影片很少有所更动,因为它们几乎都带有某种外星人的威胁,即便如唐·西格尔的《天外魔花》(Invasion of the Body Snatchers,1956)也一样,在这部影片中,外星人是不可见的,它们以孢子的形式来到地球,占领我们的身体,把我们变成无情的僵尸——就像共产主义可能会做的那样。几乎所有影片都包含了这种将我们的灵魂失落给外星人势力的危险,几乎所有的影片都依靠军队来拯救我们。其中存在一些例外。米高梅曾

拍摄过一部大成本的科幻片，弗雷德·威尔科克斯（Fred Willcox）的《禁忌星球》(*The Forbidden Planet*，1956)，影片的所有元素都是基于威廉·莎士比亚的戏剧《暴风雨》(*The Tempest*)改编的，同时也结合了一位在50年代特别受欢迎的20世纪早期知识分子的理论——西格蒙德·弗洛伊德（Sigmund Freud）。

与大多数低成本科幻片中单调的灰色不同，影片被拍成了彩色，而且视觉——特别是阿尔泰尔（Altair）星球的**蒙版绘景**（matte painting）——优美。影片中的许多地方对《2001：太空漫游》(1968)和《星球大战》(1977)有直接影响。一名老科学家莫比乌斯（Morbius，对应莎士比亚戏剧中的普洛斯彼罗[Prospero]）一路航行来到了这个偏远的美丽新世界，他与女儿阿尔泰拉（Altaira，对应莎士比亚戏剧中的米兰达[Miranda]）相依为命，因为其他的殖民者都被杀了。照料他们的是最伟大（也是最友好）的银幕机器人之一——罗比（Robbie，对应莎翁戏剧中的阿莱尔[Ariel]），它的外表像50年代的自动点唱机，能够制造任何需要的东西，而且会保护它的主人们。《禁忌的星球》回避了与此类型相关的反共政治，而是表达了与科幻文学相同且通常在电影中轻描淡写的问题：拥有高智力生命的外星世界。

但是阿尔泰尔的生命——科瑞尔（Krell）——都死了。他们不是聪明，而是聪明过头了。他们创造的巨型机器和奇妙的能源控制了他们的潜意识，而且这潜意识在受到抑制的情况下迫使自己以"来自本我[Id]的生物"——《暴风雨》中卡利班（Caliban）的电影版——回归。50年代的反智主义再次上扬了反书呆子的情绪。等到一支军事救援小分队抵达这个星球时，莫比乌斯自己已经成了这些怪物的受害者——怪物都出自迪斯尼动画师们的杰出手笔——并最终死去。《禁忌星球》的质询程度并不艰深，但却要比其他大多数该类型的代表作品要深刻。正如我所说的，这部作品有其影响力，即便这种影响力不是即刻产生效果。卢卡斯借用了其中某些视觉元素，而且将机器人罗比改装成了《星球大战》中的R2D2和C3PO。而我相信，斯坦利·库布里克在策划

图9.8 机器人罗比,旁边站着的是莫比乌斯博士(著名演员沃尔特·皮金[Walter Pidgeon]演艺生涯晚期饰演的角色)和亚当指挥官(Commander Adams,对应莎剧中的阿隆索[Alonso],由年轻时期的莱斯利·尼尔森[Leslie Nielsen]饰演)(《禁忌星球》,弗雷德·威尔科克斯,1956)。

《2001:太空漫游》这部迄今为止最壮观复杂的科幻片时,脑海中肯定有《禁忌星球》。

《2001:太空漫游》

《2001:太空漫游》是科幻片类型的高潮,也是这种类型的重生。影片在50年代科幻片的繁盛期衰退后才问世,而且反过来影响了十多年后科幻片的再度复兴——导演用如此强烈的视觉力量对这种类型进行了复兴,以至于在《2001:太空漫游》之后出现的科幻片中鲜有不带其痕迹者。《2001:太空漫游》自身也包含了此前科幻片的所有痕迹,而且赋予了它们深度和引发联想的力量。影片处理的是该类型的三大基本问题:人类情感的丧失、"外来生物"和机器人/电脑。库布里克的角色已经被现代性的倦怠感所征服。他们是不会动感情的无情者,但并非外来生物侵袭之故。电影的奇观在震撼了我们观众的同时,却没有对叙事本身之中的角色产生影响。他们都毫不在意。对他们而言,太空和可能存在的外星生命就如同我们的日常生活般稀松平常。他们就和太空本身一样空虚。

影片中真正具备情感且让影片产生情感的是哈尔(HAL)——负责驶向木星的飞船上执行所有操作的电脑,而且是一台具备意识的电脑。他就是库布里克的弗兰肯斯坦怪物,而且旅途过程中,只有他被告知过"外星人"的来源——推进叙事的巨石碑。唯有他才具备该任

第九章 电影讲述的故事(二)

图9.9 "戴夫,我能感觉到……"拆除哈尔。注意这些记忆模块和巨石碑有一点相似(《2001:太空漫游》,斯坦利·库布里克,1968)。

务的所有知识,而他认为这些知识对人类来说过于重要了。他试图杀光所有的人,并几近成功。一人幸存了下来,并且拆除了电脑的高级功能组件。哈尔对恐惧的表达是我们在影片中感受到的最接近于人类反应的东西,而它是令人焦躁不安的。

我将"外星人"一词加了引号,因为他们组成了影片中最大的问题。如同库布里克的所有作品一样,任何事物都存在多层面的暧昧含义。这些影片会迫使我们从多种角度去审视事物。影片中著名的巨石碑,似乎总会出现在具有战略意义的时间和地点:第一次是在"人类的黎明"段落中出现,并推动类人猿发现骨头可以用来杀戮;之后又在月球上出现,并推动了人类对太空的进一步探索,而太空正是哈尔杀害了多数队员的地方。在幸存的宇航员意识中出现的那间奇怪旅馆的床脚下,巨石碑再次现身。在一系列过肩镜头中他逐渐老去,同时他也看到了自己所经历的不同衰老阶段;随后通过一个主观镜头,他似乎穿透了巨石碑,并且成了一个围绕地球运转的胎儿。

库布里克相信是外星人引导了我们的命运么?不是的。巨石碑是人类智力发展过程中所必须克服的障碍物的视觉隐喻。然而这种障碍物并非是出于更好的目的才被克服的,这也是库布里克的典型主题。影片开始部分的猿人遇见了巨石碑,并且学会了杀戮,而且正如前所

图9.10 旧人类作为老人即将走到尽头，等待重生——因为巨石碑再现了一种思辨的想象么？这幅影像同时也是一幅俯视广角、90度构图的绝佳例证，它将观众置于一个奇怪而不适的境地（《2001：太空漫游》，斯坦利·库布里克，1968）。

述，从骨制兵器到宇宙飞船的奇观性剪辑暗示了贯穿人类历史的永恒暴力（见图4.14—4.15）。"木星和超越无限"的情节发展导致了哈尔对休眠宇航员的杀戮。这场旅行也是一个幻想，人类超越已知并重回一种怪诞离奇的重生状态，如同一个困在宇宙子宫中的胎儿。

除却《银翼杀手》这个可能的例外，没有一部在《2001：太空漫游》之前或之后出现的科幻片能以这样通常属于科幻文学的复杂度来表现这种类型。不过这种类型存活了下来，因为我们对怪物异类的想象，我们对创作解释科学的故事的需求，我们想要讲述来自运算和克隆的威胁的故事——这些已经成了今日这个类型的一大部分，并且我们用摆脱生物学常规的方式创造生命的幻想和元叙事依然没有减弱，因而它们可以不断地被搬上银幕。

类型的延展性

类型的关键是其对自身的再创作和再创新能力。不过仍然存在一个点，超越了它，类型的各种边界就不能延展，否则它们就会断裂，而类型亦会分崩离析。然而，它们依然具有延展性，而且可以相互渗透。例如，西部片连同战争片在《星球大战》中得到了重构。有时，

类型可以对元叙事的界限加以延伸并修订它们的主导故事，比如在黑色电影中。对某些电影制作者来说，对界限的试探甚或将它们推过断裂的临界点，是定义一种电影制作主体手段的方式，以及超越古典美国风格的方法。从一个类型基础出发去工作，电影制作者们可以找出他们自己的声音，改变观者的看法，改变类型，并且有可能改变电影。

对一些美国电影制作者来说，这的确是事实——我们已经在西部片中见证了它的发生，然而在对个人风格和个人阐释更加开放的外国电影中，这些事实体现得更为明显，并因而出现了一种对类型的质疑和探查，不仅仅是测试类型的限度，而是要超越它们。

欧洲电影及其他

意大利新现实主义

美国电影是世界电影的主导形式，这便是我们要对其如此关注的原因。鉴于这种主导格局，不足为奇的是，当其他国家的电影制作者寻求他们自身的风格，以及寻求在电影中用他们自己的方法来观看世界时，他们就会将思考美国电影以及如何让自己的电影与之不同作为出发点。我们在革命后的俄国电影人中可以看到这种情况的发生，而且在二战后的意大利又再次见到，因为在那里出现了一种新的电影制作风格，在其后数年内改变了世界电影。意大利新现实主义诞生于多种经济、社会和政治的因素——其中最大的当属1945年满目疮痍的意大利经济及其国家实体结构。正常的电影制作也变得既不可能也不可求了。意大利被法西斯政权——一种集团化国家控制的独裁体制，管控和践踏一切生活面，包括电影制作（意大利主要的片厂罗马电影城[Cinecittà]）就是独裁者贝尼托·墨索里尼建立的）——也给摧毁了。

战争结束后，意大利电影工作者将战前意大利的商业电影与法西斯的所有坏处关联了起来。他们同样在这些发生在上层中产阶级成员

间的爱情喜剧和言情剧——因夸张的布景而被称为"白色电话机"电影——中看到了与好莱坞电影的关联。他们知道，所有这些电影制品依靠精致的布景、脱离普通民众生活的明星、讲述在日常世界中不可能存在的人物的生活故事——彻头彻尾的中产阶级幻想工艺品——必须被丢弃。取而代之的将是一种新电影类型，讲述日常生活中的贫苦民众，乡间农民，大街、公寓以及会堂之中的工人的故事。

明星和摄影棚、布景，以及好莱坞用来编织复杂虚幻影像的精致技巧都将被舍弃。随之消失的还有富人间被诅咒的爱情以及无聊女人和无情男人间的放纵情感。与摄影棚中的言情剧不同，影片在大街上和实景中拍摄，穿梭于楼宇、车辆，以及城市或乡间的人流之中。取代电影明星的是普通人和半职业演员。他们的面孔不为人熟识，也不会与其他影片产生关联。好莱坞电影和法西斯意大利电影皆被视为一种逃避行为：人们去电影院看的是电影的生活，而不是人世的生活。抛弃这些惯例、扒除类型程式和类型反应的外衣，到民众中去，那么电影就会反过来向民众反馈生活画面的本来面目。

在此有必要重申一下的是，即便新现实主义者们影响了纪录片的电影制作者，但他们对拍摄纪录片并不感兴趣。他们想继续将故事片用做一种建构有序叙事的方法。不过对他们而言，叙事和场面调度看似都源于当下的历史和地域环境。他们拍摄的许多电影都有一种直接性和质地，一种不似以往任何影片的视觉特质。罗伯托·罗塞里尼伟大的战争三部曲：《罗马，不设防的城市》（Rome, Open City, 1945）、《游击队》（Paisan, 1946）和《德意志零年》（Germany, Year Zero, 1947）；德·西卡的《偷自行车的人》（The Bicycle Thieves, 1948）、《米兰的奇迹》（Miracle in Milan, 1951）和《温别尔托·D》（Umberto D., 1952）；卢奇诺·威斯康蒂（Luchino Visconti）的《大地在波动》（La Terra Trema, 1948）——这是迄今为止少数讲述被剥夺了公民权利的乡民（此片中是渔民）的贫穷和无望生活的影片之一，它们粗糙，有时未经润饰，有着巨大的力量和真实感。它们讲述的是意大利战时和战

后的生活，都具备一种让观众可以超越形式去关注故事和角色演进的棱角和直接感。但与同样使我们超越形式并关注内容的好莱坞电影不同的是，新现实主义通过一种好莱坞类型片极少容许的方式来讲述贫困和绝望、穷人的社交生活，以及组建互助社区的艰难。与古典好莱坞风格不同的是，这些影片需要的是我们的视觉注意力。通过将支离破碎的世界的影像填满整个银幕，他们要我们观察的是我们在此前的电影中从未看到过的东西。

《偷自行车的人》

然而，意大利新现实主义的影片基本上就是言情剧。好莱坞的言情剧是关于主体苦恼的政治——个体受到性别、家庭以及无法企及的逃避欲望的压迫。意大利新现实主义是关于由政治和经济事件造成的苦恼，以及连带受到影响的生活。意大利新现实主义的人物都是深受压迫的人，压迫他们的对象并不是家庭和性别，而是战争和贫穷。例如，《偷自行车的人》就有一个简单的叙事前提：一个非常穷困的男人得到了一份贴海报的差事。在一场关键戏中，他把一张40年代末的著名影星丽塔·海华斯（Rita Hayworth）的海报贴到墙上。这是一个表现出他的距离感的象征行为，而且也象征了电影本身与好莱坞光鲜世界的距离。为了做这份差事，他需要一辆自行车走街串巷。为了买辆自行车，他把家里的布料拿去典当。不过，为了揭示出他的绝望并非一个个体事件，摄影机观察到了货架上堆积如山的布料，都是其他与他一样遭遇经济窘境的人们拿来典当的。

饰演主角里奇（Ricci）的并非一名演员，而是一名真正的劳工；里奇对这份新工作感到十分满意，随后他的自行车就被某个经济状况比他更糟糕的人给偷了。影片接下来就跟随着他在罗马城里无望地搜寻着他的自行车，并期望重回生活正轨。里奇同家人和同事在罗马走街串巷。摄影机经常从他身上移到过往行人和周遭的生活上去。在某个时刻，他在张贴海报时，两名乞丐儿童从他身边走过，而摄影机就随

机停止了对里奇的注视，转而跟随他们穿过大街。

美国的连续性风格坚持将叙事中心和视觉焦点时刻留在故事的中心人物身上。他们周围的世界通常只是被提示出来，或者在快速切出的镜头中加以捕捉。在新现实主义影片中，角色周遭的世界被赋予了与角色本身等同的空间地位。新现实主义的场面调度，是通过城市或乡村、民众以及从社区中浮现出来的中心人物之间的互相作用而创造出来的。里奇只是万千故事中的一个。然而他的故事最终仍是关于无法抗拒的苦恼和希望。无论德·西卡如何努力地想把里奇和他的周遭联系起来，他依然发现自己得聚焦于角色的情感状态——尽管他从未使我们忘记它与角色的阶级和经济状况有关。他通过一种最标准的言情剧手法来传达这些情感并在观众中制造移情作用——在观众、主角及其小儿子布鲁诺（Bruno）之间形成一种三角关系。孩子一路都牵着里奇的手，全程陪伴着他搜寻丢失的自行车。如当里奇自己试图偷一辆自行车而遭到众人围追时，孩子的苦楚和眼泪反衬了父亲的绝望，并将这种情绪放大。父亲和儿子手拉着手消失在了人性的海洋中。

最终，这些影片利用如死亡或一条狗——德·西卡在稍后的影片《温别尔托·D》中用到了这个——等言情剧手段，像其他任何一部言

图9.11 人物和街道。典型的新现实主义构图（《偷自行车的人》，维托里奥·德·西卡，1948）。同样可参见萨蒂亚吉特·雷伊的影片《阿普的世界》中的剧照，见图2.10。

第九章 电影讲述的故事（二）

情剧一样迷住了观众。《偷自行车的人》通过将角色的境遇——至少是在其特定的历史和经济背景中——普遍化的方式,提高了言情剧的成分。这并不会削弱新现实主义运动的力量及其影响范围——事实是已经非常大了。然而,强调类型尤其是言情剧何以如此强大,以致它可以在一场原想扬弃电影过往的结构和意识形态的电影运动中保留自己的影响,也是十分重要的。

新现实主义在美国

新现实主义因其言情剧的成分,并因为实景拍摄的风格如此新颖——我们将会看到——且经济上可行,所以被迅速吸纳进美国电影制作业中。它影响了黑帮片类型中的所有元素。到了40年代晚期,某些电影开始以故事情节"真实发生地"的"实景拍摄"作为宣传噱头。朱尔斯·达辛(Jules Dassin)拍摄于1948年的《不夜城》(*The Naked City*)无论如何都算不上是一部新现实主义影片,而且也不是完全采用实景拍摄。好莱坞风格中依然存在影像加工的需求。不过它对外景戏的运用程度比许多此前的影片更大,它也开辟了新路,让黑帮片和黑色电影更多地使用街景而非外景地,从世界的材料中创造影像,而不是在光学印片机上把它们拼接起来。

受新现实主义影响的外景拍摄也反映出了某些经济现实。意大利新现实主义源自战后经济和政治文化的废墟。战后在美国也发生了一种更为微妙的破灭感。好莱坞面对的是观众数量的衰退,以及随之而来的利润下滑,片厂与许多人员的合约终结,同时许多关键创作人员——其中包括《不夜城》的导演朱尔斯·达辛及其编剧艾伯特·马尔茨(Albert Maltz)——被拉入了黑名单。片厂的权力体现在它对影片进程的全盘控制和发行控制上,然而这些也渐渐式微了。电影制作者们开始组建独立的制片公司,并在片厂外拍摄自己的影片。其中一个结果便是走上街头的电影运动。美国的实景拍摄部分是一种美学和寻求新意的追求,然而它永远不会像在意大利那样,成为一个意识形态问题。

法国新浪潮

外景拍摄是美国电影制作最接近新现实主义运动的部分。年轻的法国影评人——同样也是在看了40年代末期的许多美国电影后发现了黑色电影的那批人——同样也观摩了《罗马，不设防的城市》、《偷自行车的人》以及其他来自意大利的影片。他们在两种形式中都发现了一种对古典好莱坞风格的背离，以及想象电影化空间的新方法。他们从电影观众和影评人转型为电影制作者后发现：将黑帮片/黑色电影与新现实主义风格加以结合，他们就能撼动类型的基础和我们思考电影的方式。他们在街上拍摄，启用名气不大的新人出演。虽然他们并没有像新现实主义电影制作者们那样拍摄工人阶级题材的影片，但他们的确关照了无依无靠者和边缘人。有些人随后转向公开表露政治兴趣。通过这些作品，我们回到了一个关于类型的基本事实上：个体导演将会干预类型，而且有时会对其进行激进改变。

让-吕克·戈达尔

这些青年电影工作者中的大多数以拍摄美国黑帮片的有趣变体来开始他们的电影生涯。这个创新群体中最为知名的人物——弗朗索瓦·特吕弗拍摄的第二部作品《枪击钢琴师》(Shoot the Piano Player, 1960)，便是一部对黑色电影的致敬之作。自奥逊·威尔斯之后最有影响力导演的让-吕克·戈达尔拍摄的第一部长片《筋疲力尽》，则是黑帮片类型的一曲颂歌。然而这并不是一部普通的黑帮片。影片的主角是一个机灵、潦倒的亨弗莱·鲍嘉崇拜者。他和他的创造者一样，都是一种电影的生物。他生性鲁莽，而且必要时会很暴力。以恰当的黑色电影的方式，他被一个女人出卖了。

然而比起情节来更为重要的是——而且就像任何伟大的电影制作者一样，对戈达尔而言，情节是最不重要的事——影片的视觉形式。《筋疲力尽》在户外和真实的公寓楼内用长镜头拍摄（戈达尔事实上会让他的摄影师拉乌尔·库塔尔[Raoul Coutard]拿着手持摄影机

图9.12 驾驶福特银河车穿过银河系(《阿尔法城》,让-吕克·戈达尔,1965)。

坐在轮椅上,然后跟着角色来回推移),或者采用一种神经质的省略风格剪辑手法——名曰"**跳接**"(jump cut)——来移除过剩的情节,其作用如同引文中用来略去无关内容的省略号。跳接使空间碎片化,而且通过角色的视点来推进叙事,而该角色不会长久关注任何一个事物。戈达尔走得更远——他总是这样——在1965年拍摄了《阿尔法城》(Alphaville),这部影片将黑色侦探置入了科幻类型,而且让硬汉男主角开着福特银河车(Ford Galaxy)游历宇宙。硬汉遭遇了所有的标准科幻片惯例:一名疯狂科学家、一个由电脑控制的未来之城——实际上是1965年的巴黎。通过一系列与电脑的对话,侦探直面迎战并摧毁了这个电脑和这座城市。"是什么让光明和黑暗得以区隔?"电脑问他,而他回答说:"诗意。"电脑意识到了自己的意识,并最终摧毁了自己;侦探和他的女友开着福特银河车回到了银河系。

戈达尔在拍摄《筋疲力尽》和《阿尔法城》中间的这几年并非无所事事。在投身科幻片的短暂冒险之旅之前,他拍摄了七部长片和若干短片。每部电影以及之后的一切,都在对类型、叙事形式和电影的所有基本理念和预设进行着试验。对戈达尔及其身为一分子的电影运动来说,这些影片既不是模仿也不是戏仿。它们是致敬之作,是对滋养了他们想象力的美国电影的有力赞歌,而且它们是用来重新思考类

型运作原理和观众对其如何反应的载体。他们的影片质询类型的作用方式,进而质询电影用来讲述故事和创造场面调度的方式。对戈达尔来说,《筋疲力尽》的黑帮分子或《阿尔法城》的私家侦探成了存在主义焦虑的形象,他们离钱德勒的菲利普·马洛并不遥远,后者也寻找着身份,并且以哲学的方式谈论着他是谁,以及如何了解他。

后者成了戈达尔的关键问题:我们如何知晓我们在电影中看到了什么,了解到了角色的什么?电影影像和类型驱动的电影叙事的本质为何?当我们在一部接一部、结果基本相同的电影中,看到几乎相同的故事中的相同角色时,我们是否被诱骗进了一种认可感,一种电影制作者及其作品——两者又都需要我们的一致反应——的意识形态共谋之中?类型是否可以在某种程度上变成可以让我们发问而非用同样的感受去反应?

就像美国的罗伯特·阿尔特曼,戈达尔对这些问题的回答是拆解类型、电影影像和叙事,为的是让我们看到并了解所看到的只是一个影像。"这不是一个有什么说法的影像(This is not a just image),"戈达尔会说,"这只是一个影像(this is just an image)。"而且这些影像负载着意识形态和文化的辎重,而这正是他想解开的。他的影片打破了所有的规则:它们舍弃了浅显易懂的连续性剪辑,避免过肩镜头;摄影机会从角色们正对或正背的位置对其进行长时间的凝视,他们不仅彼此谈话,有时也会对着观众说话。他的叙事变换着情绪和方向,并不承诺闭合,各种松散的头绪会在整个叙事过程中不断蹦出来,甚至会出现在影像相伴的音乐中,而它们都不需要在结尾时被连接到一起。他的影片的复杂性和政治能量日益增加,质疑着我们为何而看,我们看的是什么,再现本身何以是一种权力行为,而作为观众的我们可以通过检视、保持距离、通过学习和阐释来对此进行还击。

米开朗琪罗·安东尼奥尼

60年代和70年代的其他电影制作者如法炮制,继续质询好莱坞风格

和好莱坞类型，并在他们的电影中给出答案。如果他们不是把黑帮电影当成自己的质询对象，那么他们就会一如既往地转向言情剧。在意大利，追随新现实主义运动的电影制作者们检视的是角色栖居的世界，而现在他们更多的是把镜头聚焦于中产阶级，而非工人阶级。他们会描绘出角色周围的空间，即他们所居住的代表其社会和情感生活的建筑结构。例如，米开朗琪罗·安东尼奥尼会通过一种奇特而有力的表现主义和新现实主义结合的方式，来探究言情剧的场面调度，从而使得角色周围的世界不仅传达出他们的焦虑感，而且也揭示出导致焦虑的种种压抑所在。安东尼奥尼是一位表现城市空间的伟大的现代主义诗人，在这些城市空间中，建筑几何学勾勒出灵魂的屏障。他那些沉静而压抑的女人和躁动、不专注的男人踯躅于景观之中，而这些景观与其说是使他们相形渺小，不如说同他们进行着一场视觉对话。

与古典美国电影不同的是，安东尼奥尼不会在画面中突出人的形象。他坚持让构图成为表现人的形象与其周遭环境的关系，以及从这种互动中产生情感的方式。他的摄影机是一名疏远的有时不具肉身的观察者，其运动会使我们想知道，谁赋予了影片中的凝视。谁在看谁，为什么这样？比起几乎其他所有电影制作者，他的影片更加依赖于影像的雄辩和清晰表达。它们是城市景观中的人物形象之诗。

安东尼奥尼——在影片《呼喊》(*Il Grido*，1957)、《奇遇》(1960)、《夜》(1961)、《蚀》(1962)、《红色沙漠》(1964) 和《放大》(1966) 中——打破了许多成规。他用构图替代了剪切，逼迫观众盯着画面看，而不是在观看动作衔接的过程中一扫而过。当他剪切时，也偏离了好莱坞风格的节奏和视角。他改变了言情剧的内部动力。他并没有在个体和场面调度之间将过剩的情感进行来回转换，而是让个体成了场面调度的一部分，并且让观众去对两者进行非常仔细的审视。情感的过剩让位于一种变换游移的视觉动力。情感源于我们对这些动力的领会，而与情感不可分割的，是一种针对电影要从我们这里得到什么的知性意识。电影收回了它对可见之物的职责，而言情剧则被一种观

众眼睛和心灵的能动参与所抑制（见图3.37）。

小津安二郎

逼着观众将视线聚焦于构图，让人类形象只是作为复杂场面调度的一个方面，安东尼奥尼不是唯一这么做的电影制作者。奥逊·威尔斯和斯坦利·库布里克也会做同样的事情。希区柯克也会这么做，而且会通过神龙见首不见尾的方式进行微妙处理；约翰·福特也是如此。在日本，小津安二郎拍摄了许多阐述战后该国文化平静变迁的家庭言情剧。影片一如它们的标题般感人和美丽——《晚春》（Late Spring，1949）、《茶泡饭之味》（The Flavor of Green Tea Over Rice，1952）、《东京物语》（Tokyo Story，1953）、《早春》（Early Spring，1956）、《秋日和》（Late Autumn，1960）——从一种反讽和平静的距离来审视日本的中产阶级家庭。小津将摄影机放于离地很近的"榻榻米"的位置上，模拟居家的日本人在榻榻米上的传统坐法。不过这种模拟并不是为了阐明画面中一个特定个体的视角。它更像是一种文化体势，从一个家庭的、日本人的视角来看这个世界。这种视角包含了一种对空间的敬意、对房间和周遭环境的兴趣，而这也并非只是局限于某部特定影片的叙事，而是诉说整体文化的叙事。

图9.13 从"榻榻米"机位——从放置在地板坐垫的位置——来看日本的中产阶级家庭（《东京物语》，1953）。

正如我之前所提示的，美国电影很少会对没有人类形象存在的空间保持兴趣或将其作为中心。小津喜爱这些空间，因为即便没有人物存在，它们也因居住其间的人而人性化了，因此即便在人缺席之时它们也保留和定义着人的在场。他的摄影机会在人进来前和出去后凝视一个房间。他会从主叙事线中切出，来创造一种城市的蒙太奇：驶过的火车、假山花园、晾衣绳上的衣物。小津的世界，是通过其特定的文化表达被定义出来的。

不过，小津电影中的言情剧基础却是千真万确的。它们都是关于处在动荡之中的家庭。双亲亡故、女儿嫁人、父亲醉酒、姐妹无情，家庭中心无以为继。当中的任何一种情境都不会通过美式言情剧所钟爱的歇斯底里和夸大其词的方式来阐述，而且也不会要求观众在人物死亡或迷途灵魂得到救赎的基础上施放感情。对观众的要求只是去观察，然后将事物拼接起来，并在小津的场面调度中辨识出一种超越了家庭特定变故的和谐感。

瑟克、法斯宾德和海因斯：一种类型，三种方式

如同开篇是言情剧一样，拿来作结的也总是言情剧。这是最可变通的类型，也是最国际化的类型。即便我早先曾说过打破它的惯例很不易，但它们依然具有延展性，并可以被个体电影工作者改造，从而使它们在没有经历实际变化的基础上形成新的形态。因此，我们用基于单个言情剧概念的三个电影版本——一个原创，两个翻拍——来为我们的类型研究作结。

翻拍是从一部成功电影中激发出最多东西的标准方法。如果一部影片反响不错，为何不再来一遍呢？即便一名伟大的导演也会这么做：阿尔弗雷德·希区柯克在1934和1956年各拍摄了一部《擒凶记》。在片厂时代，把一台**莫维奥拉**（moviola）——老式标准电影剪辑机——放在片厂车间，再对旧版影片进行逐格复制，这种制作翻拍

片的方法并非罕见。不太常见的是出自多人之手的单部影片的不同版本——实际上，在我们所举的例证中，是出自不同国家的影片——而且每部影片都从不同的个人和文化视角来达到电影的主题。由此，我们不仅可以难得地看到一个相同叙事的三种创作方式，而且可以理解创作如何受到时代、国家、文化和参与其中的电影制作者的性情的影响。

这些影片就是道格拉斯·瑟克1955年执导的《深锁春光一院愁》（*All That Heaven Allows*）；1974年赖纳·维尔纳·法斯宾德在德国拍摄的《恐惧吞噬灵魂》（*Ali：Fear Eats the Soul*）；以及托德·海因斯2002年获得评论和商业双丰收的影片《远离天堂》（*Far From Heaven*）。对这些影片的研究，不仅能揭示出类型的运作原理，而且可以了解它们是如何对时间、空间和文化做出反应的。

电影制作者

如果说小津看到了一种更伟大的文化和谐生发于在地的家庭言情剧，那么德国电影工作者赖纳·维尔纳·法斯宾德寻求的则是从言情剧中寻求传达对历史和政治的洞察，以及在家庭中发现文化中的大权力结构的微观版本。法斯宾德是20世纪70年代——战后姗姗来迟的德国电影重生时代——欧洲电影界最引人注目的人物之一。他起先从事舞台剧事业，然后在1969年开始拍电影，在1982年英年早逝前拍摄了39部作品——包括多部电视剧集。他试验过许多类型，甚至拍摄过一部"西部片"叫《小白脸》（*Whity*，1971）。作为一个体型庞大、朋克式的公开同性恋，法斯宾德麾下聚集了一批才华横溢的剧组成员，他们着手重新思考的是作为阐述家庭和国家的政治的一种模式的美国言情剧。

在经历了一段模仿戈达尔和其他欧洲电影工作者的时期之后，法斯宾德发现了道格拉斯·瑟克。瑟克是一个美国的德国移民，他在50年代为环球影业和制片人罗斯·亨特（Ross Hunter）效力，拍摄那些将该类型推向了极致的、高于生活的顶级言情剧，并使观众意识到，情

感的过剩，以及这种过剩在场面调度的充盈，何以是该类型的技巧标志，而非对生活的虚幻模仿。瑟克明白，言情剧不是一种对生活的反映，而是对它的一种浓缩的风格化再现。他是一名商业片导演，他可以聪明到在给观众想要的眼泪的同时延伸言情剧的边界，但他也只能做到这种程度了。法斯宾德采纳了类型的惯例，又将它们自我反射回来，对它们的使用并不是当成个人苦恼的反映，而是一则更为宏大的文化及其政治（事实上，政治才是言情剧的起点）声明。瑟克向法斯宾德展示了方法，为法斯宾德提供了一种既可模仿又可颠覆的视觉和主题方法论。瑟克的许多电影都是对50年代社会失败情绪和自私泛滥的评论。法斯宾德通过将二战后德国的社会和政治状况分毫不差地交织在一起，推动了这种评论。

托德·海因斯的作品转向轻公开政治化、重温和讽刺的路数。他似乎真的比瑟克和法斯宾德更喜爱他的那些人物，即便只是些芭比娃娃，如在他的第一部重要影片《超级巨星：卡伦·卡朋特的故事》（*Superstar: The Karen Carpenter Story*，1987）中那样。后面这部已经成了少数几部可被严肃地称为"邪典"（cult）的影片之一，因为它实际上具有神秘的魅力——这么说和美泰公司（Mattel Corporation）的观点无关，这些芭比的所有者虽不喜欢影片对其主要盈利产品的使用方式，但他们从影片上映伊始便乐在其中。现在只有在地下录像带中才能找到它。海因斯之后的电影在主题和风格上各不相同。《安然无恙》（1995）几乎是一部用库布里克式方法拍摄的影片，聚焦于一名坚信自己对过敏原敏感的女人，最后对当今世界的物质和情感之事过敏，并退缩到孤绝之中。《天鹅绒金矿》（1998）是一部关于伦敦华丽摇滚（London Glam Rock）运动的动感作品，充满着音乐以及总体上的亢奋精神。《远离天堂》是他在评论和票房上最为成功的影片。

说来有趣。《远离天堂》是一部动人、含蓄而平静的言情剧，背景设定在50年代。除却上乘的表演和一种平静而有效的场面调度，片中没有任何通常构成当代流行电影的元素。或许因为本片是通过历史这层

滤网来触及某些重要的社会问题——让我们对这些依然困扰我们的问题产生一种特定的优越感，因为它们被做成了像是老问题——观众便能感到舒适，相信它们也许已经不复存在了。可能它的流行是因为它是一部制作精良、情感复杂的电影。

共同线索

贯穿本书讨论的一个驱动力是：情节是电影叙事的产物，而非电影本身的产物。一部影片不能被简化成一段情节，因为情节仅仅是叙事——通过电影形式来建构故事——制造出来的一种东西。尽管如此，说到这三部电影时，其中任两部都是原作和再创作的关系，我们必须在了解它们编织和重新编织的方式、它们的样式和意义每每变化的方式之前，找出它们的共同线索，而这就包括了从叙事中抽出情节。《深锁春光一院愁》、《恐惧吞噬灵魂》和《远离天堂》都是关于一个女人做出了脱离了她那个时代社会和文化规范限制的浪漫决定。在瑟克的影片中，一名上层中产阶级的郊区居民兼寡妇，加丽·斯科特（Cary Scott，简·怀曼[Jane Wyman]饰演）爱上了她的园丁罗恩·科比（Ron Kirby，洛克·赫德森[Rock Hudson]饰演）。他是一个自由自在的人，有一群朋友，他们阅读梭罗的作品，谈论着不要再过平静的绝望生活。在法斯宾德的影片中，艾米（Emmi，布里吉特·米拉[Brigitte Mira]饰演）是一名上了年纪的波兰裔房东，她是一名德国人的遗孀，夫妻两人都是纳粹党徒；她与一名叫阿里（Ali，艾尔·海迪·本·萨勒姆[El Hedi ben Salem]饰演）的摩洛哥"客籍工人"——其实就是外来劳工，是从事那些本国公民不愿意做或所不齿做的廉价工作的移民——相爱并成婚了。托德·海因斯的凯茜·惠特克（Cathy Whitaker，朱利安·摩尔饰演）与瑟克作品中的前辈同属郊区居民阶层，她也被她的非洲裔美国人园丁雷蒙德·迪根（Raymond Deagan，丹尼斯·海斯波特[Dennis Haysbert]饰演）所吸引。让事情更复杂的是，她的丈夫弗兰克（Frank，丹尼斯·奎德[Dennis Quaid]饰演）发现自己

图9.14、9.15、9.16　情侣们：瑟克的《深锁春光一院愁》(1955)中的罗恩和加丽（洛克·赫德森和简·怀曼）；法斯宾德的《阿里：恐惧吞噬灵魂》(1974)中的艾米和阿里（布里吉特·米拉和艾尔·海迪·本·萨勒姆）；海因斯的《远离天堂》(2002)中的凯茜和雷蒙德（朱利安·摩尔和丹尼斯·海斯波特）。

是个同性恋，并且离她而去。

　　所有这些都是浪漫言情剧的元素，尤其是每部电影都表现了一个女人在不同社会原因所禁止的欲望驱使下行事。每部电影中的角色都经受了极度的感情纷扰，而且每部电影中，他们的周遭环境、他们周围的人，实际上影片总体的场面调度，都成了容纳这些过剩纷扰的容器。然而，每部电影都是显著不同的，而它们共同组成了一个共鸣的回音室，每部影片都在与其他两部唱反调，每部影片都在开拓自己的理念和风格。

《深锁春光一院愁》和《远离天堂》

　　因为角色的相似性及其周遭环境和社会关注问题的亲和度，两部美国影片是最为接近的。一方面，《深锁春光一院愁》从言情剧意

义上来说是非常简明易懂的：加丽深受爱欲和情欲的折磨。邻居和孩子们对她冷眼相向，而情节的闭合也是通过她这边的适当牺牲才达成的。然而，影片的场面调度却异常出色。如同瑟克那一时期的多数电影，色彩处理得丰富饱满，经常是彻头彻尾的非自然，本书的那些黑白影像无法加以传达。在一场戏中，加丽与她女儿谈话处的光线，像是通过一个光谱仪照射进来的，将她们浸润在红色、绿色和蓝色的光线之中，此时女儿正在抱怨母亲嫁给园丁会毁了他们的生活。女儿并未完全颠覆50年代的套路化形象，她是一个戴着眼镜的知识分子，满口说着弗洛伊德，听上去荒诞不经。当然，她找了一个丈夫，不再做不理智的事（并且穿上了鲜红色的衣服）。当儿子严厉地斥责加丽时，他退到一块精致的屏风后面，由此形成的构图明白地呈现出儿子是如何有意将自己同母亲的感受和需求阻断开来。

镜子和屏幕在瑟克的构图中占据着显眼的位置，它们既能从视觉上呈现出一种情感的阻隔，例如加丽的儿子在表达对母亲的意见时，退到一块屏风之后；或者将角色反射给他们自己，从而让我们看到他们两次，使他们的激情加倍。对镜子影像的最有力运用，出现在加丽的孩子们平息了对她选择爱人的盛怒时。随着电影的推进，长大成人的孩子们都各忙各的去了，但是在逼迫他们的母亲放弃与罗恩的结婚计划之后。儿子为了新工作远赴海外。那个身着鲜红衣装的女儿发现了自己的性欲——而这正是她拒绝母亲拥有的——找了一个丈夫。他们用圣诞礼物把加丽孤零零地晾在家里，礼物就是一台电视机。我们得记住，即便在50年代中期，电视机也和其他许多东西一样，是个既受欢迎又受怀疑的物件。它被当成寂寞家庭主妇的伴侣来进行售卖。实际上，将孩子们的礼物捎来的销售员向加丽保证，现在开始，"生活的行进尽在你的指尖"。这种反讽是苦涩的——那些粗暴反对加丽开启激情的孩子，给了加丽一个激情的替代品。电视被抬进了房间，屏幕上反射了她自己的映像。电视屏幕没有接收到任何东西，唯有她自己的孤独影像。

这些夸张的影像、映像和色彩，不仅是用来加强情感，而且让我

们得以与之保持一定的距离。瑟克的电影中有足够多的人工性,让我们能够明白我们所见的只是生活及其纷乱的艺术再现;透过影像,足够多的评论已经施加给人们面对事件和情感时所采取的可恼举动,让50年代——以及21世纪——的观众明白电影不是生活,但影像呈现了生活。瑟克用尽各种方法达到目标。他把50年代的观众吸入了其角色的言情剧中,同时又通过视觉和情感的夸张,与这个情节剧划出一定的距离,为的就是让他们明白:生活不是银幕上的东西,银幕上的只是特艺彩色的再现。

另一方面,《远离天堂》比起《深锁春光一院愁》来,在视觉上就克制了一些。海因斯捕捉到了很多瑟克式的风格,但用了一种较为低调的处理,只是偶尔会闪现几处秋色来为一束秋冬的光亮添彩——这隐喻了秋天和主角的失落。其中也有镜子的影像,甚至被夸张的50年代装饰,但都没有做很华丽的呈现。他这么做自有其原因:《远离天堂》是透过一面幽暗的镜子所呈现的《深锁春光一院愁》。事实上是透过多面镜子。这部拍摄于21世纪初期的影片,其故事背景设定在了与瑟克影片相同的年代,而且对法斯宾德的影片也心中有数。影片中所面对的问题是通过我们现在理解这些问题的方式,以及当时可能会有的体验这些问题的方式——更确切地说,瑟克、法斯宾德以及他们的观众通过瑟克影片体验这些问题的方式——来描绘的。将电影的背景设定在瑟克的年代,海因斯就不能公然将50年代的东西带到21世纪初期的今日,就像法斯宾德把背景设定在20世纪70年代的德国而在《阿里》中所做的那样。海因斯可以将50年代当成21世纪初期的一面镜子,并创造出一种直接与瑟克的电影、间接与法斯宾德的电影形成的乒乓球比赛的效果。因此,《远离天堂》通过平静、经常是高度反讽的方式来改变它的角色和叙事。

种族

举例来说,凯茜对其园丁的迷恋依然是一个焦点。然而,园丁

是一个非洲裔美国人。有两件事件在发生。瑟克的电影中没有非洲裔美国人,他们与影片设定的康涅狄格州清一色的白人郊区社会背景不符,但这并不是说瑟克或50年代的影片会忽视种族问题。在那个饱受压迫的十年里,好莱坞引以为傲的一件事情就是处理种族问题的进步——而且不仅仅是进步:约瑟夫·曼凯维茨的《无路可走》(1950)甚至走到革命的边缘。瑟克本人在《春风秋雨》(*Imitation of Life*,1959,本身就是一部30年代影片的翻拍)中对种族问题尝试了一番自由主义的读解,片中的一位白人女性和她的女仆关系亲近,但遭遇到女仆的女儿试图冒充白人的问题[3]。不过在《深锁春光一院愁》中,瑟克只消让加丽与一名年纪比她小、阶层比她低的男人产生性感觉,就足以引出风言风语和接踵而来的不幸了。在海因斯看来,凯茜和雷蒙德是在一片种族仇恨的海洋中——这在片中通过多种不同的方式进行了影射——出于共同的温情和孤独感而相互吸引。在一场派对上,一个客人开玩笑说在他们的镇上没有种族问题,因为那里没有黑鬼。海因斯马上把镜头切换到了非洲裔美国人侍应静静地望着他的镜头。影片中有一场令人毛骨悚然的戏:这家人正在迈阿密度假,一个非洲裔美国人小孩天真地走进了宾馆的游泳池,之后他在宾客们恐惧而厌恶的目光注视下被拉上了岸。

凯茜和雷蒙德的跨种族恋爱关系得以平静地展开,至少他俩之间是如此;但当事情浮出水面之后,两人都开始遭到他人的谩骂,甚至受到了人身安全的威胁,而雷蒙德为了保护女儿和他自己,选择了离开,抛下了孤苦伶仃的凯茜。凯茜和雷蒙德之间的戏是影片中最感人的部分之一,即便某些有趣笔触被赋予到她的性格之中,对她的温柔品性略有更动。每次她遭遇非洲裔美国人时都会感到诧异,甚至在认识了雷蒙德之后也依然如此。她对自己的孩子管教甚严,心有不悦。然而当她和雷蒙德开始融洽相处后,对他们之间关系的呈现却非常直接明了,通常是两个镜头就交代了两人的亲密关系。不幸的是,在他们与其他人共处时,一种更深层的亲密感的潜能总是被压抑。只要身

[3] 片中女仆是黑人,女儿的肤色是白的,当时的美国人认为这种混血儿不能被视为白人,因此出现了所谓"冒充白人"(pass as white)的社会现象。——编注

边有人，他们就成了被无情注视的主体；他们的内心似乎充满了预设的失落感，总是被憎恨的对象。这是典型的海因斯式的女人：她们永远都是脆弱和孤立无援的。在《安然无恙》中，生活在郊区的主妇凯茜·怀特——同样由朱利安·摩尔饰演——是个如此孤独、如此内向的高度脆弱者，以至于外部世界成了一种彻底的威胁，从而使她变得无助。《安然无恙》是一则反映了一个女人难以在世界上坚持自我、将自身融入世界的寓言。世界会反过来攻击她，并使之变得无助。《远离天堂》讲的是一名女性不能完全把握住自己的生活中心——50年代和今天一样，都意味着家庭。原因之一是她对另一个种族的男人产生兴趣的越轨行为。另一个原因则是一个瑟克都不会触及的主题。

性别

《远离天堂》将同性恋主题放入前两部影片的叙事变体之中。很少有性别议题会像这里一样创造出如此众多的文化不协调音和如此彻底的暴力，海因斯不仅以非常精巧的方式进行处理，而且将这个故事设置在了过去的年代。在50年代——实际上是贯穿整个电影史，同性恋不能在银幕上展现，除非放在通常是大惊小怪的喜剧人物或挤眉弄眼的笑话的名义之下。电影之外，实际上50年代在文化上很难接受同性恋，而且通常把他们当成颠覆分子来加以骚扰。然而事实是：尽管多数人对同性恋存有负面态度，同性恋仍是一直存在的。或许是因为同性恋的男女过去一直生活在地下，直到最近才得见天日，他们才成了颠覆者。事实上，艺术界的许多创意人才都是同性恋，而且他们会乐意——有时是以淘气或遮遮掩掩的方式——让别人感受到他们的存在。

这就为《远离天堂》中同性恋角色的出现奠定了一系列有趣的理由。托德·海因斯是一名公开的同性恋。道格拉斯·瑟克的制片人，罗斯·亨特也是同性恋；赖纳·维尔纳·法斯宾德也是同性恋；由此推论，或许三部影片中最为颠覆的元素——在《深锁春光一院愁》中

饰演园丁的洛克·赫德森，也是同性恋。洛克·赫德森是50年代和60年代早期的一名好莱坞大明星，而且在70年代活跃于电视荧屏之中。他的同性性取向在好莱坞圈内是人所共知的，而他所在的片厂环球影业花了很大气力向崇拜他的公众隐瞒他的性取向，并取得了巨大成功。他几乎总是饰演男子气十足的角色——尤其是，他甚至曾在道格拉斯·瑟克的一部西部片《酋长之子塔扎》（*Taza, Son of Cochise*，1954）中饰演了一个印第安人！我们不能忘记瑟克是一名片厂导演，承接到手的项目，只有在他力所能及时才会将自己的个性融入其中。当然，《深锁春光一院愁》中赫德森所饰演的角色是一个强壮、自足、完全独立的男人，也是一个温柔的男人：柔可精心呵护花草，刚可为加丽和自己搭建爱巢。如果我可以用一句俗语来形容，那么就是通过瑟克的手法，赫德森"女子气"的一面经常能够显露出来——而他在瑟克的5部影片中出镜。

至少在80年代早期之前，赫德森的同性恋倾向是不为公众所知的，直到后来他染上了艾滋病，而且在电视剧集《豪门恩怨》（*Dynasty*）中变得日渐消瘦。正是这种隐秘性才使得海因斯可以在《远离天堂》中将同性恋当成一个焦点，而且他的处理非常精致巧妙。到了21世纪头十年，同性恋虽然仍然遭受着很多团体的辱骂，但在通过大量抗争之后，已经有相当程度的公开性了。电视剧和一些电影即便不是实事求是地处理它，至少也会把它当成一种社会和文化的既定前提。但是海因斯的电影设定在50年代，当时这样的问题不是公开的，而是鬼鬼祟祟的。他通过两种方式来处理这一问题，并且没有削弱其问题性。

他起用丹尼斯·奎德来饰演凯茜的丈夫，此人之前以饰演似笑非笑的男子气角色而知名。他被装扮得毫无魅力，安上了一个难看的鼻子，导演要求他用一种悲伤、沮丧的绝望来进行表演（见图5.1）。如果说洛克·赫德森是50年代在浪漫言情剧和喜剧中装成异性恋的男同性恋，那么奎德这名优哉游哉的硬汉，就成了一部2003年影片中的50年代同性恋，他努力想成为一名好父亲和家里的顶梁柱，但失败了。在完

全认同自己的性取向之前，他曾去一名精神病医生那里去"治愈"自己的同性恋——直到相当晚近的时候，同性恋才不被认为是疾病——他和一些勾搭来的人在深夜的办公室幽会，直到被妻子捉奸。

对凯茜来说，所有这些事情不断延续和助长着她的绝望心理，并让她困在了两段——对20世纪50年代和21世纪初来说都是如此——不可能的感情之间。她发现了她丈夫的"秘密"，而且面对这个时像他一样无助。最后，当他和雷蒙德都离她而去（雷蒙德遭到了其他非洲裔美国人的威胁，而且因为他和凯茜间的友谊，他的女儿遭到了白人小孩的攻击），她便孑然一身了。她在火车站和雷蒙德挥手告别后，走上了空落的晚冬街道。与开场时模仿《深锁春光一院愁》开场的运动镜头相反，摄影机摇升到了一根冒出新芽的枝条上。不过街道上的其他东西如此灰暗，凯茜身处一个如此无望的境地，以至于用春天的希望来做这部言情剧的结尾的作用都只不过是以自然的持续变化来对抗人们的恶意和悲伤。

《深锁春光一院愁》中的加丽遭受的是另一种压制。统摄这部言情剧全局的唯一问题是，天堂到底能接受多少？我们已经从之前对该类型的讨论中可知，它只能接受这么多，而海因斯通过展示其角色的生活离天堂有多远来告知这一点。在瑟克的电影中，加丽的朋友和亲人忘记了他们曾横加干涉，让她不得不斩断情丝。她因头疼不得不去一名医生那里就诊——50年代对性压抑的绝佳借口。她决定回到罗恩身边，结果看到他从雪堆上摔了下来，身受重伤。结果，她不得不成了他的护理人、他的护士。在罗恩卧病在床、加丽安坐在旁的房间窗外出现了一只雌鹿，它预示了一种温柔的回归，甚至或许还是一种对两人重归旧好的暗示。但基于什么样的表达方式？50年代的表达方式。加丽承担了一个母亲的角色，罗恩则是被动的"儿子"。无法确定他们是否会再次成为情人。靠着牺牲言情剧才能生发，"我们不要想着月亮……我们已经拥有满天星辰"。

法斯宾德:《阿里:恐惧吞噬灵魂》

瑟克触碰了言情剧的极限,就像约翰·福特在《搜索者》中将西部片推向极致或威尔斯在《邪恶的接触》中通过夸张的黑暗影像将黑色电影推向了高潮,又如库布里克在《2001:太空漫游》中将科幻片推到了超越宇宙的高度。2002年,海因斯重拍了瑟克的电影,并创作出一部言情剧,当中情感逃避只是被呈现为每个人失去家庭保护时的一种不可企及的欲望。

法斯宾德在1974年拍摄《恐惧吞噬灵魂》时,不仅正值他创造能力的最高峰,而且也是正值全世界范围内的电影都在为观众创作一些以类型片为原型和理念基础的实验作品的高峰期,而这也正是法斯宾德对瑟克影片所做的。

法斯宾德提取了瑟克预设前提中不可或缺的庸常部分——年长的女人和一个阶层比她低的年轻男人之间的爱情——将它变成了一则政治和社会的寓言。我已指出,瑟克的影片中已经有了社会和政治因素,《深锁春光一院愁》是折射出50年代压抑与偏见的一面镜子,但法斯宾德走得更远。他采用了当时德国的一个众所周知的政治问题——国家引进了本土民众既需要又憎恨的外国劳工,并将这个问题作为其作品的情节驱动力。他不只是在探讨社会和政治问题,也是在讨论——并不是非常迂回地——社会政策。

然而还远不止于此。法斯宾德开启了瑟克所潜藏的社会评论,也借鉴并颠覆了《深锁春光一院愁》的言情剧乃至场面调度。与瑟克的富丽——他那华美夺目并精心整合的色彩主题——不同的是,法斯宾德游走于平白和俗艳之间。因为他的主体都是贫穷的德国人和摩洛哥人,因此影片中没有高档的房子,只有促狭的公寓、乏味的街道和一间破旧的酒吧(海因斯模仿了《恐惧吞噬灵魂》的一处场景,他让凯茜和雷蒙德为排遣一场香槟酒会所带来的烦闷,在一间酒吧跳舞)。实际上,法斯宾德是利用灯光制造效果。和瑟克一样,他会用红色暗示

激情，或反讽地暗示其不可能性。但多数情况下，他会在他的影片中使用很鲜明的高调光。一切都被置于光照之下。他也会使用瑟克式的运镜策略来达到特定效果。我曾提过，瑟克是多么喜欢透过别的东西来拍摄角色，例如，将角色框定在屏幕后面，通过镜子观察他们的映像。法斯宾德几乎总是框定他的角色们，最常见的是把他们安排在公寓的门廊或房间的隔断物中。他会把摄影机放在一定距离之外，观察他的角色，在我们和他人的凝视中将其孤立，而且有时会让角色反过来直接盯着我们。

布莱希特的影响

这会让我们去思考一种对法斯宾德和他的众多同侪——尤其是也对法斯宾德形成影响的让-吕克·戈达尔——的重要影响。法斯宾德不仅反转了言情剧的原则，并将它们翻了个底朝天，而且他这么做的目的是为了展示这些原则是如何得以制造并发挥作用的，通过表现它们的人工性来揭露其机制。法斯宾德并没有将政治问题吸纳进个人问题之中——或者说将观众吸引进言情剧之中——而是展示了个人遭遇和情感压抑在宏观和微观层面上何以能够被当成政治事件来理解。例如，他将角色框定起来，表明他们是被框定在一部电影中的人物，而且屈从于种种限制，即那些使他们陷入困境的外在压力。

同时，他让观众稍稍退后，并用一种间离的方式进行观看——如他在一定距离之外通过门廊框定人物，在银幕画框内设定画框时，展现出了言情剧何以能够在知性层面运作，而这通常对该类型来说是毁灭性的。法斯宾德受到德国重要的左翼剧作家贝托尔特·布莱希特（Bertolt Brecht）的影响，布莱希特曾说艺术作品不能故弄玄虚或让自己隐匿，而是要将自身开放出来以供质询。布莱希特认为，一部作品的形式和结构越不可见，那么观众就越会被愚弄，进而相信幻觉。被愚弄得越多，就越会被利用。形式和结构越可见，观众就越能明白形式和意识形态是如何运作且事实上是不可分离的。形式和结构可见的

艺术作品，变成了一种了解文化中更宏大的权力结构的工具。布莱希特会让剧作家，或推而广之，让电影制作者，在他们的作品中建造让作品和观众保持距离的效果，从而让它的运作和接受变得可见。

法斯宾德将角色框定在门廊和房间内，从而让我们意识到镜头的取景以及取景是如何评论角色及其处境的。他创作出粗犷的叙事，角色们依照好莱坞的标准毫无魅力。这是与瑟克的一个重大分野——甚至连海因斯都没有越过这道坎，因为他的演员们多是有魅力的人。法斯宾德并没有让一个迷人的上层中产阶级主妇作为女主角，而是表现了一名上了年纪的德国洗衣妇艾米——一名寡妇兼前纳粹党徒（"那时人人都是。"她说话从来不过脑子）。影片用阿里这个相貌平庸、举止笨拙的摩洛哥移民劳工代替了英俊的年轻园丁，他经受着侮辱、嘲讽、压制，以及疾病，这些是有钱国家引进过来做脏累活的有色人种所面对的。当然，在海因斯的版本中采用了一种省略的手法：园丁是一名经受着和阿里同样嘲讽的非洲裔美国人——他的女儿被她的同班同学扔了石子——而且和他一样，是其他人投以冷眼的目标。

德国老妇和年轻的黑人移民相爱并成婚了。法斯宾德把这一切处理得如此令人动容，以至于我们不得不竭尽全力才能意识到它有多么荒诞。它就是不能发生。然而这正构成了布莱希特的时刻。在"现实生活中"，普通言情剧惯常的荒诞之处是不可能发生的。《阿里：恐惧吞噬灵魂》的叙事结构和事件只是强调了这种荒诞性，让我们去检视我们对它们的预设。影片让我们理解言情剧中含有多少东西被我们视为理所当然，以及有多少没有经过检视。并且这本身就是一种间离手段。同时，艾米和阿里的爱情就像任何一部言情剧那样动人，也一样不可能。

其中还有其他的布莱希特式效果。法斯宾德真的会中断戏剧动作，然后让他的角色们抬头盯着摄影机，逼着我们去认识到这场戏的人为性。完婚后，艾米和阿里去了一家华丽的慕尼黑餐厅——她没有忘记告诉阿里，这是希特勒最喜欢的餐厅！餐厅领班对两人惺惺作态，而他们对菜单也不知所云。这是一个极端尴尬的场面。这个段落

结束于一个到餐厅门廊外的切换,摄影机框定并盯着这对贫穷的夫妻,他们停止了表演,并且长久地回视着摄影机——盯着我们(见图9.15)。不一会儿,在影片最富情感的场景中,艾米和阿里坐在一家露天餐厅里,她哭诉着他俩所遭受的敌意,而两人都被周围人凝视的目光给孤立了起来。法斯宾德将摄影机从两人身边拉开,随后他们再次停止了表演,只是盯着对方看。

凝视

凝视本身变成了一种间离手段。每个人都凝视着艾米和阿里,而海因斯在《远离天堂》中也用了这一手段。这些陷入黑暗的角色变成了客体,变成了他者——在别人的眼中。当然,电影就是关于凝视的。在我们讨论好莱坞连续性风格的时候,我们谈论过镜头是如何通过角色们的观看及观众看到角色之所见的内容构建起来的。我们检视过凝视的性别化,即男性角色对女人的观看。在法斯宾德及其后的海因斯眼中,凝视变成了既是一种叙事手段——以这种方式来告知我们憎恨和恐惧——也是一种电影对戏码本身的反射。他们将其变成了一种吸引注意力的效果,这迫使我们去思考的不仅是一般意义上的电影凝视,而且还有让人们唐突或含蓄地凝视那些与众不同者的更宏大的文化状况,以及对那些沦为凝视客体的人的影响。

图9.17 《深锁春光一院愁》中恶意的凝视。

图9.18 在《阿里：恐惧吞噬灵魂》中——这部影片中满是人们凝视的场景——艾米的家人盯着她和阿里。左起第二位就是法斯宾德。

图9.19 《远离天堂》中，画展上的人们在盯着凯茜和雷蒙德看。

法斯宾德的叙事

同加丽和罗恩、凯茜和雷蒙德一样，艾米和阿里——这对不同寻常的夫妻——招致了一连串羞辱，而且其程度比起它的电影前辈和后继者更加夸张。艾米的邻居嘲笑她，她的家人辱骂她。他们把怒火倾泻到她和她的财物上。回想一下《深锁春光一院愁》中的情景吧，加丽的孩子们买了台电视机来让她忘却他们负有很大责任的孤寂感。艾米的儿子——在一个子女们用厌恶的眼光盯着她和阿里的缓慢横摇镜头之后——为了表示自己对她这段即将到来的婚姻的愤怒，踹了她的电视机。下面是拒斥的高潮：她的邻居闪避她，她把阿里的朋友们招呼进公寓之后，邻居们还报了警。当地的杂货店主不卖食物给阿里。

图9.20—9.21 《深锁春光一院愁》中,电视机映射出了加丽的影像,她的儿子正自鸣得意地对她笑着。艾米的儿子则只是用踹电视机来表达自己的愤怒。

每个人都在盯着他们看。损毁电视机只是一个针对财物而非越轨家长的愤怒和暴力的替代行为(顺便说一下,在《远离天堂》中,电视机的作用是不露声色却持久的:凯茜的丈夫在一家电视机制造厂工作)。

随后法斯宾德将这一情境反转过来。毕竟言情剧的一个主要构成要素便是事件的突发性通常是巧合性的转折。艾米的孩子们突然认识到,母亲是一个很好的保姆;邻居们希望阿里能够帮他们扛家具;杂货店的老板发现他的生意受到了大超市的冲击,因此非常欢迎艾米的归来。不过当局外人出于需求改变各自的口风时,阿里和艾米却经历了一场逆转的变化,变成了他们自己的非难者。艾米羞辱阿里在邻居面前展示肌肉的行为,并且拒绝让他的朋友们拜访公寓。反过来,他则转投了一个在当地经营摩洛哥酒吧的女老板的怀抱。早先,艾米受到自己工友的排挤,现在,她和他们一道嘲笑和孤立加入办公室清洁

图9.22—9.23 在《阿里：恐惧吞噬灵魂》中，压迫就像韵脚一样返回过来，如这个外国劳工被囚禁于一个像艾米之前一样的构图中，工友的目光便是其枷锁。在第二个镜头中，艾米也成了凝视者中的一员。

队的一个外国人。法斯宾德通过镜头的押韵处理特别强调了这一点。影片早先时候，他的镜头对准的是独自坐在楼梯上吃午饭的艾米，而她的工友围在一起取笑她。她在构图中被安排在扶手栅栏之后，好似被囚禁了起来。之后，当艾米加入了工友的队伍开始嘲笑新人时，摄影机对这个可怜的灵魂几乎做了和艾米一模一样的处理。压迫就像韵脚一样返回过来。

幸福并非总有快乐

在法斯宾德看来，压迫不仅仅是内在化的，压抑也并非只是性方面的，不幸也并非总是一段糟糕的感情或一次失败的婚姻所造成的。压抑和不幸是社会和政治现象；它们都同权力和高人一等的作风（一种权力的演练）有关——是关于有点小权的人如何通过行使该权力来压迫权力更少者，这种压制和伤害循环自身，包含在一个更为宏大的、由国家行使的压制和伤害循环之中，后者会让掌权者持续不断地操控那些无权者。通过一种言情剧式的重修旧好许诺，艾米和阿里破镜重圆了。他们在一间两人初次见面的中东移民劳工酒吧内重逢了，随后两人开始跳舞。一个大团圆结局近在眼前——但法斯宾德已经通

过电影内的题词对我们进行过告诫，该警句出自戈达尔的影片《随心所欲》(My Life to Live)，"幸福并非总有快乐"。一曲舞未尽，阿里就倒下了。

《深锁春光一院愁》以承担母亲位置的加丽坐在罗恩床边收尾，同时窗外有一只雌鹿在雪中玩耍。如果她能给予他全身心照料，他可能会好转。阿里的晕厥同阿里和艾米的和解无关。他当时正遭受溃疡的折磨。《恐惧吞噬灵魂》结尾处的医生没有给出任何希望，他告诉艾米，阿里永远不会好转。他的病情是移民在宗主国所面对的恶劣条件和羞辱下产生的共同生理反应。最终，他成了一个国家权力和文化偏见的受害者。羞辱和溃疡会在他生命终结前不断发生。影片终结于阿里躺在医院病榻上的场景。窗外没有鹿，唯有慕尼黑下午清冷的光亮。与《深锁春光一院愁》和《远离天堂》一样，女人最终孤苦无依，在瑟克的影片中，变成了护士和养育者，而在法斯宾德和海因斯的影片中，则成了孑然一身。

小结

我希望我已经指出了电影的一大片范畴、它对自身进行无穷重复的可能性，以及通过动人而——我敢说——娱乐的洞见进行自我更新的可能性。支持或反对古典好莱坞风格都有很多话可说。毕竟它已经几乎不变地存在了近一个世纪。关于做试验创新的导演也还有很多可说，因为只有那些将电影推向极致并超越极限的人才能使电影保持活力。这样的人也许不多，而且他们的作品也许没有取得商业成功，但他们能够让电影保持活力，丰富它的形式，使我们文化中伟大的言情剧焕发生趣。

注释与参考

西部片	参见Philip French的*Westerns*：*Aspect of a Movie Genre*（N.Y.：Viking Press，1974）；Edward Buscombe和Roberta E. Pearson编的*Back In The Saddle Again*：*New Essays On The Western*（BFI Publishing，1998）。
景观	关于牛仔英雄创造了一片他无法栖身的家园空间的观点，可参见J. A. Place的*The Western Films of John Ford*（Secaucus，N. J.：Citadel Press，1974）。
西部片明星和西部片导演	Robert Warshow的"Movie Chronicle：The Western"可在*Film Theory and Criticism*的第703—716页找到。关于约翰·韦恩的最佳作品是由历史学家Garry Willis撰写的*John Wayne*：*the Politics of Celebrity*（London：Faber and Faber，1999）。其实关于约翰·福特的著作和文章不胜枚举。上文所述的J. A. Place的书或许会是一本很好的起始读物。
科幻片	*Visionary Architecture*是Ernest E. Burden一本书的标题（New York：McGraw-Hill，1999），而且Annette Michelson也运用这个概念来指涉科幻影片中的未来景象。也可参见J. P. Telotte的*Science Fiction Film*（New York：Cambridge University Press，2001）和Vivian Sobchack的*Screening Space*：*The American Science Fiction Film*，2nd ed（New Brunswick：Rutgers University Press，1997）。关于UFO的简明可靠的历史可参见网站：http://www.angelfire.com/co/Area51info/shthistory.html。
欧洲和其他国家的电影	一份关于战后欧洲和国家电影的良好综述出自Robert Phillip Kolker的*The Altering Eye*（New York：Oxford University Press，1983）。现已绝版，在线地址为：http://otal.umd.edu/~rkolker/AlteringEye。
意大利新现实主义	关于墨索里尼、罗马电影城和新现实主义的历史，可参见Peter Bondanella的*Italian Cinema*：*From Neorealism to the Present*（New York：Frederick Ungar，1983）。
法国新浪潮	关于该运动的最佳探讨依然是James Monaco的*The New Wave*：*Truffaut，Godard，Chabrol，Rohmer，Rivette*（New York：Oxford University Press，1976）。

法斯宾德	法斯宾德麾下的一些剧组成员现在活跃于美国。他的摄影师迈克尔·巴尔豪斯(Michael Ballhaus)为马丁·斯科塞斯工作,而且拍摄了许多如《好家伙》、《纯真年代》、《纽约黑帮》等多样的作品。贝托尔特·布莱希特的戏剧写作已集结成册,收录在《布莱希特论戏剧》(刘国彬/金雄晖译,中国戏剧出版社,1992年4月)中。

术语表

180度法则（180-degree rule）：这条法则是指从一个镜头切换到另一个镜头时，摄影机不能越过角色们后面的一条假想线。

90度法则（90-degree rule）：摄影机尽量不要以90度正对物体的机位进行拍摄，而是尽量设置偏离中心的机位来制造景深幻觉。

实在现实（actualités）：被影片记录下来的正在发生的事件，而且即便摄影机不在场，这些事件依然会发生。

环境音（ambient sound）：参见下附"室内环境音"（room tone）和"室外环境音"（world tone），为了营造听觉氛围而加入段落中的声音。

变形宽银幕技术（anamorphic processes）：摄影机镜头将影像"压缩"到胶片上，然后通过放映机镜头解压缩后以1∶2.35的影像比例进行放映。潘纳维申是最常见的变形宽银幕专利技术。

画幅比（aspect ratio）：银幕尺寸的宽高比，分四种。从1930年代沿用至1950年代，比例为1∶1.3的"标准"宽高比。两种宽银幕的宽高比分别为1∶1.6和1∶1.85。变形宽银幕（西尼玛斯科普、潘纳维申）的宽高比为1∶2.35。

灵韵（aura）：文艺评论家瓦尔特·本雅明用以指称艺术作品独特性的术语，这种独特性会在机械复制过程中（如在电影中）消失。

作者（auteur）：用以指称那些将个人风格置入自己影片中的电影导演的法语术语。

自动对白补录技术（automatic dialogue replacement，ADR）：一种在电影拍摄完成后进行对白配音的方法，多为数字形式。参见"循环配音"（looping）词条。

先锋派（avant-garde）：通常用于指称那些个人化、实验性且不是针对普罗大众的艺术作品。

逆光照明（backlighting）：为了让角色从背景中突显出来而在角色身后布置的灯光。

背景故事（back story）：用来补充"情节"的相关故事或行为。

蓝幕技术（blue screen）：角色站在蓝幕前面进行拍摄；背景部分则以另外的方式进行拍摄或数字渲染。两部分（或更多部分）的内容会通过照相技术或数字技术进行合成——蓝幕会被处理掉，从而创造出一幅完整的影像。

羁缚叙事（captivity narrative）：美国的一种主要的元叙事形式，这种叙事形式表现的是对被操控的恐惧。其显性故事表现的是女人遭遇了不幸，被品行不端的男人所俘获，需要一名强壮的英雄来解救她。

明暗对比法（chiaroscuro）：一个来自艺术史的术语，指在场面调度中对浓重阴影的运用。

西尼玛斯科普宽银幕（Cinemascope）：最早的现代变形宽银幕技术之一，该技术将宽银幕影像压缩到35mm胶片上，随后通过放映机进行解压缩，该技术的专利权属20世纪福克斯所有。

摄影师（摄影指导）（cinematographer [director of photography]）：摄影师与导演共同协作，负责给场景布光，选取合适的镜头和电影胶片，由此在决定影片外观风貌方面负有重要责任。

真实电影（cinèma vèritè）：一种50年代晚期和60年代在法国发展起来的纪录片形式，它试图不带解说而去捕捉日常生活的持续进行感。

西尼拉玛宽银幕（Cinerama）：一种宽银幕技术，最初它使用三台摄影机拍摄极度宽广的影像。

古典好莱坞风格/古典叙事风格（classical Hollywood style or classical narrative style）：古典好莱坞或古典叙事风格指的是一种复杂的形式和主题元素的结合体，在20世纪10年代早期成了好莱坞电影制作的基础。连续性剪辑——包括正/反打、过肩镜头剪辑——180度法则，大团圆结局，有心理动机的角色，恶人有恶报，女性为人妻、为人母等都与古典好莱坞风格相关。连续性风格从属于古典好莱坞风格。

特写镜头（close-up）：演员的面孔充满整个银幕的镜头。还有中景特写镜头，在这类镜头中可以看到演员的上半身部分。

编码（coding）：用经济的方式来传达大量信息的各种惯例，例如老电影中通过拿咖啡杯的方式或抽烟的方式来告诉观众有关这个人物的很多情况。

汇编片（compilation film）：通过其他影片的素材剪辑而成的影片。

构图（composition）：在银幕画幅的边界内对角色及其周遭环境的编排方式。

数字图形影像（computer graphics imaging，CGI）：在电脑上创作出来、最终转换到胶片上的背景、前景、数字动画和相关效果等各种内容。

连续性风格/连贯性剪辑（continuity style/continuity editing）：用于连接各个镜头的平滑而无缝的剪辑手法，由此剪切对观众来说似乎就是不可见的。

多机位素材镜头（coverage）：为了让剪辑师可以实现完美的连贯镜头组接，量针对某一场景拍摄足够多的不同素材镜头。

摇臂（crane）：一种可以将摄影机提升到空中的器械，因而也是用来拍摄摇臂镜头的工具。

交叉剪辑（cross cutting）：将代表不同地点的镜头剪接在一起，从而创造出共时性的错觉。也可称为"平行剪辑"（parallel editing）。

交错式轨道镜头（cross tracking）：一种正/反打轨道镜头的变体，在这种镜头中，一名移动中的角色看到了同样处于运动状态的东西，是阿尔弗雷德·希区柯克经常使用的手法。

文化研究（cultural studies）：一门针对想象性作品的范畴宽广的批评方法，文化研究者们会根据创造并涵盖了这些作品的文化来对其进行剖析。

文化（culture）：我们与自身、与同龄人、与我们的社区、与我们的国家、与世界和宇宙相关联的所有错综复杂方式的总和。

深焦摄影（deep focus）：在深焦摄影中，构图内从前景到后景的所有物体都处于清晰的实焦状态。

硬切（direct cut）：不采用任何如叠化这样的光学转场手段，而是直接让一个镜头与另一个镜头相连接。

叠化（dissolve）：一个镜头淡出，另一个镜头淡入。如果两者同时发生，那么我们看到的就是一个镜头淡出的同时另一个镜头在淡入，这就是交叉叠化（lap dissolve）。

纪录片（documentary）：一种记录真实事件的影片，经常通过剪辑来创造出戏剧性的效果。

轨道车（dolly）：一种用来支撑摄影机、并且可以前后左右运动的器械。推轨（dolly in）或拉轨（dolly out）指的就是朝向或背离一名角色的运动。

主导故事（dominant fictions）：用来描绘一种文化的元叙事的特定故事。

剪辑（editing）：将电影素材进行剪切，并将这些片段组接成一个表现性叙事结构的工艺流程。

剪辑师（editor）：将镜头组接成影片最终形态的人。

定场镜头（establishing shot）：在一种剪辑样式开始实施前，必须有一个确定整个空间的镜头。举例来说，定场镜头可以是对话段落中最初的一个双人镜头，或者是一整屋子的人，抑或是电影故事发生地的城市镜头。

表现主义（Expressionist）：这个术语原来指的是一战后德国的电影和戏剧风格，其场面调度表现的是角色夸张而神经质的精神状态。现在它通常用来指称一种黑暗、扭曲和具有威胁性的场面调度。

视线匹配（eye-line match）：连贯性剪辑指的是如果一个角色在一个镜头中朝某个特定的方向看，那么在接下来的镜头中也应当朝相同的方向看。这在过肩镜头样式中至关重要，其中的角色需要看着对方（即便两名演员在拍摄该镜头时并未真正同时在场）。

补光（fill lighting）：填充场景的光，它可以突出重点，也能移除或增添阴影效果。

黑色电影（film noir）：一种20世纪40年代发展起来的电影类型。黑色电影的文学渊源来自于雷蒙德·钱德勒和达希尔·哈米特的冷硬派侦探故事，以及詹姆斯·M. 凯恩的小说。其电影脉络则是德国表现主义和威尔斯的《公民凯恩》。黑色电影的显著特点是一种具有强烈阴影的场面调度，以及弱男子被强势女子所毁灭的故事。

闪回（flashback）：我们看到的角色回忆的内容。

遮幅宽银幕（flat wide screen）：一种非变形的宽银幕技术，影片通过顶部和底部的遮幅来创造宽银幕的幻觉效果。

流（flow）：一个由英国文化学者雷蒙德·威廉姆斯所提出的概念，用来定义那些五花八门且互不关联的元素、商业广告、促销信息和节目在电视上无缝汇合的方式。

弗雷拟音（foley）：弗雷拟音设计和弗雷拟音师创造了电影的声音结构。该名称得自一名声音效果的先驱——杰克·弗雷。

画幅（frame）：银幕的边界，它与镜头的构图一起决定了我们所见的界限。

法兰克福学派（Frankfurt school）：法兰克福社会研究学院的简称，于1924年在德国成立，相当多的工作是致力于研究流行文化及其产品。

法国新浪潮（French New Wave）：一个年轻影评人的群体，他们在50年代末期从影评人转型为电影制作者，并改变了电影语言。其中的成员包括：弗朗索瓦·特吕弗、让-吕克·戈达尔、埃里克·侯麦、克洛德·夏布罗尔和雅克·里维特。

类型片（genre）：故事或叙事的一个"种类"，由所有成员共有的角色类型、情节线和场景设置组成。例如，科幻片和西部片就是类型片。

高调布光（high-key lighting）：创造一个明亮且布光均衡的场景。

影轨（image track）：与声轨相对的概念，即组成了影片视觉内容的一系列影像。

互文性（intertextuality）：影片、音乐和其他艺术中的文本相互交织或相互指涉的方式。说唱乐中的"打小样"（sampling）就是一种互文。

光阑镜头（iris shot）：通过一种动态的环形黑遮罩来展开或收缩画幅的方式；多在默片时代使用。

意大利新现实主义（Italian neorealism）：由二战末期的意大利人发展出来的一种类型，与片厂惯例不同的是，它采用街头拍摄，使用非职业或半职业演员来表现被战争摧残的工人阶级。

跳接（jump cut）：舍弃掉不必要的转场后形成的剪辑效果，于是连续性就被替换为空间中的快速变化。

主光（key light）：照亮面孔并反射到眼中的头顶主光源。

实景（location）：摄影棚外的一处地点——例如一条城市街道、一片沙漠和一个真实的房子或公寓。

长镜头（long shot [long takes]）：一个持续时间长且没有任何切换的镜头。

长镜头（long take）：影片中一个镜头的平均长度是6至9秒。一个长镜头可能会持续60秒或更长时间，并且会包含更为丰富的叙事和视觉信息。

循环配音（looping）：一种意指对白后期配音的老式术语。为了将演员的声音和镜头中的嘴唇运动同步，一段影片会进行来回反复地循环播放(loop)。

元叙事（master narratives）：在任一文化的不同故事种类中被反复讲述的抽象叙事理念。

蒙版绘景（matte painting）：一种细节丰富、照相现实主义的背景绘画，影片中的人物影像可以置入其中。

蒙版镜头（matte shot）：在一片有色的——通常是蓝色或绿色——的背景幕前拍摄人物的方法。之后，其他元素会被加入镜头中，替代原先的有色背景。

媒介（mediation）：处于我们自己和世界之间的所有事件——包括视觉的、政治的、个人的、惯例的和文化的。事实上，我们不是直接了解世界的。所有的感知都是媒介化的。

中景特写镜头（medium close-up）：银幕上显示人物肩部以上的特写镜头。

中景镜头（medium shot）：显示人物腰部以上的镜头。

言情剧（melodrama）：和喜剧片一样，言情剧也是电影的主要类型，提供极大的情感弧线，并深入音乐和场面调度之中，结尾是一名被深爱的角色的死亡或一场异性恋婚姻。

场面调度（mise-en-scène）：在画幅内对空间的利用，包括：演员和道具的排布、摄影机与其面对空间的关系、摄影机运动、彩色及黑白的运用、灯光、银幕画幅本身的尺寸等。

不匹配镜头（mismatched cut）：剪切点两端的镜头没有匹配起来——运动节奏不一、角色位置错误，等等。

蒙太奇（montage）：一种通过并置镜头来建立戏剧张力的剪辑风格。谢尔盖·爱森斯坦将蒙太奇作为其电影的基本结构。

美国电影协会（Motion Picture Association of America，MPAA）：美国最有力的政治说客组织之一，也负责不同的影片评级——PG，R，等等——来提前告知观众影片含有哪类性和暴力内容。

莫维奥拉剪辑机（moviola）：多年来一直是剪辑的标准机器，现在多数都被数字剪辑替代了。

叙事（narrative）：电影故事的建构。

单人镜头（one-shot）：只有一名角色出现的镜头，经常插入过肩镜头剪辑样式中。

光学印片机（optical printer）：一部放映机和摄影机同步运作的机械，它可以把一张曝光后的胶片影像记录到另一张曝光后的胶片上，从而创造出一种合成镜头。

光学声轨（optical sound track）：一种对影片的录音进行复制、转制和放大后形成的声波"影像"。

过肩剪辑样式（over-the-shoulder cutting pattern）：古典好莱坞风格的一个重要组成部分。一场对话戏（两人互相和对方说话）始于一个参与者的双人镜头，而后过渡到在一名角色的过肩镜头和另一名角色的过肩镜头之间进行交叉剪辑的手法。有时其中一名谈话者或聆听者的镜头会被插入到这种样式中来。

横摇镜头（pan）：固定在三脚架和轨道车上的摄影机做横向运动。

画幅裁切（panning and scanning）：在电视上展现一部宽银幕影片整体宽度的唯一方法，即在荧幕的顶部和底部安上黑色蒙版条（这个工艺称为信箱制式[letter-box format]）。因为许多人认为他们在这种制式下看到的电影内容变少了（实际上他们看到的更多），电视播映商和录像带发行商们就将影像裁切成一块正方形，而且在那个影像内移动焦距，为的是找出他们认为重要的元素。

平行剪辑（parallel editing）：不同地点发生的两场戏依次交叉展现，从而创造出同时性的幻觉。参见"交叉剪辑"（cross cutting）。

主观镜头/视点（point of view）：简单来说，就是对人物所见内容的表现。但它同样也是指影片中的主导"声音"，即故事的讲述者，与小说中的第三人称视角相近。

后片厂时代（post-studio period）：50年代末期以来，这时片厂不再控制影片制作的各个方面。

基础摄影（principle photography）：一部影片的主要拍摄工作。

合成镜头（process shot）：在初始镜头拍摄完成后，通过光学或数字特技往该镜头内添加元素的各种镜头。

制片人（producer）：监督整部影片制作的个体，而且通常负责为影片融资。

美工师（production designer）：精心构思并制作室内和室外场景的人，赋予一部影片视觉质地。

背景放映法（rear-screen projection）：一场戏的背景部分是从背后的一台投影机投射到一块银幕上的，同时演员在银幕前进行表演。演员和投影画面通过置于演员和银幕前的一台摄影机拍摄下来。

发行拷贝（release print）：供电影发行方分发到各影院的拷贝。

反打镜头（reverse shot）：剪切到与前一镜头相反方向的镜头。在一场对话戏中，反打镜头是在一名角色的过肩镜头切换到另一名角色的过肩镜头时出现的。如果一名角色正在看着某样东西，而且镜头切换到所见之物，那么这就是一个反打镜头。

室内环境音（room tone）：在一个封闭空间内的背景中创造出人们说话的环境音的一种声音效果。

转描技术（rotoscope）：在传统或数字动画片中，将真人动作描绘下来从而创造一种动画效果的方法。

场景（scene）：一个情节单元或一个故事的片段。

视淫（scopophilia）：就是指"对观看的热爱"。

神经喜剧（screwball comedy）：20世纪30年代的影片，这类影片中的这对爱情伴侣——通常都是已婚——旗鼓相当，对话机智、镇定自若。

副摄制组（second unit）：一小队被分派去拍摄实景素材的摄制组，这些素材会与摄影棚内拍摄的素材剪辑在一起，或作为一些合成镜头的组成部分。

段落（sequence）：一系列相关场景或镜头的组合。

浅焦（shallow focus）：前景中的人物处于实焦状态；而背景则很柔和。

镜头（shot）：一段未经剪辑或剪切的胶片。

正/反打镜头（shot/reverse shot）：任何一组镜头中，其第二个镜头是用以揭示前一个镜头对面情况的，都属于正/反打镜头。例如，如果第一个镜头是一顶帽子而第二个镜头是一个人物在看着某样东西，那么这个人物就是反打镜头，而且我们可以猜想出这个人物在看着那顶帽子。

默片时代（silent era）：电影从诞生到20世纪20年代，影像是没有录音相伴的。不过，电影从未在无声的条件下放映过。一架钢琴或是大型电影宫内的一整个管弦交响乐团会演奏一支通常都是专为某部电影谱写的配乐。

声轨（sound track）：电影胶片边上的一条光学或磁性条带，其中包含了为电影录制的声音。

停机再拍（stop action）：关掉摄影机，改变场景中的某些元素，然后重新开机拍摄，从而创造出特效的手法。

停格动画技术（stop action motion）：指的是一次只拍摄物体的一帧画面，然后创造出动画效果。

片厂制度（studio system）：从20世纪20年代早期开始由电影片厂发展出来的一套制片流程——任何影片都以制片人为首脑——同时还包括一种延续

至今的摄影和剪辑风格，当然其中会有些许多变化。

亚类型（subgenre）：采用一种既定类型的主要元素，同时还包含其他惯例的电影。团伙作案片就是黑帮片的一种亚类型，许多公路电影甚至黑色电影也是。

缝合效应（suture effect）：一种批评理论，阐述观众被"缝"进影片叙事的方式。

镜次（take）：在电影制作过程中拍摄的一个镜头。影片中的一场戏是从许多不同镜次中进行剪辑选择的结果。

特艺彩色（Technicolor）：一种专利彩色工艺，它让三条黑白胶片分别在红光、蓝光和黄光下进行曝光。这些胶片随后会通过彩色染印法而添加上丰富的色彩，且不会随着时间的推移而褪色。

新浪潮（The New Wave）：一群以影评起家的法国人——让-吕克·戈达尔、克洛德·夏布罗尔、弗朗索瓦·特吕弗、埃里克·侯麦、雅克·里维特——在50年代末期成了电影制作者，而且迅速革新了电影的外观。

三点布光法（three-point lighting）：基本的布光样式：主光负责脸部，逆光负责将角色从背景中凸显出来，而补光用来在画幅中创造出适当的阴影和亮点。

轨道（track）：摄影机是装在一个像三脚架或轨道车这样的运输机械上进行运动的。为了让摄影机运动平滑，这些机械安放在轨道上。横轨是做水平移动之用。使用轨道的结果就是能拍摄轨道跟拍镜头。

预告片（trailer）："先导吸引力"的产业术语。

双人镜头（two-shot）：有两人在画面构图中的镜头。

维斯塔维申（VistaVision）：派拉蒙所属专利下的一款非变形宽银幕技术，它起初是通过水平排列的70mm胶片进行拍摄，然后被印到垂直排列的35mm发行拷贝上。

画外音叙述（voice-over narration）：影片中的一名角色，或者是与摄影机相伴的一个声音讲述故事的某些部分，并且填补某些空白。在某些导演手里——特别是斯坦利·库布里克，画外音叙述是不可靠的。

全景镜头（wide shot）：能涵盖一大片空间的镜头，通常会用广角镜头进行拍摄。

划（wipe）：一种剪辑手段，现已废止，其中的一个镜头是通过一条银幕上的斜线被抹除的。

室外环境音（world tone）：与室外戏段落相伴的交通或其他街头声音的声音效果。

变焦镜头（zoom）：在摄影机静止不动时，通过推拉镜头来改变焦距的手法，从而创造出一种由近及远或由远及近的运动效果。

本书附赠DVD光盘目录

导语——电影与再现
定义——再现
 《船长二世》
分析——巴斯特·基顿：电影的形式与结构
 《船长二世》

1. 连续性剪辑——古典好莱坞风格
 定义——过肩镜头剪辑和180度法则分析
 古典风格
 《风云人物》
 连续性剪辑
 《迷幻人生》
 非常规剪辑
 《迷幻人生》
 发现
 互文性
 《迷幻人生》
 《扒手》

2. 长镜头——奥逊·威尔斯和电影化空间的建构
 观赏——《公民凯恩》
 分析
 威尔斯式空间的动态性
 《公民凯恩》
 电影化空间和凯恩的童年故事
 《公民凯恩》
 对比
 《公民凯恩》

3. 蒙太奇——谢尔盖·爱森斯坦与剪辑的动态性
 分析
 《战舰波将金号》
 吊床场景
 摔盘子场景
 敖德萨阶梯场景
 《开垦平原的犁》
 对比
 《战舰波将金号》
 《开垦平原的犁》
 对照
 连续性剪辑：《迷幻人生》
 长镜头：《公民凯恩》
 蒙太奇：《开垦平原的犁》

4. 视点——观看与凝视
 分析
 角色的凝视
 《眩晕》

视线编排

《凋零的花朵》

《风云人物》

空间的复杂性

《后窗》

5. 场面调度——画幅、空间和故事

定义——场面调度

分析

《凋零的花朵》

《眩晕》

《刺杀肯尼迪》

发现——银幕画幅

《公民凯恩》

《刺杀肯尼迪》

《审判》

6. 灯光——电影的表现性主旨

定义——灯光基础知识

分析

光线造型

《风云人物》

《我的野蛮王妃》

《绕道》

《眩晕》

灯光与色彩

《眩晕》

《迷幻人生》

7. 摄影机——取景、机位和运镜

分析

取景

《凋零的花朵》

机位

《党同伐异》

《风云人物》

《眩晕》

运镜

《迷幻人生》

《风云人物》

综合赏析

《风云人物》

《绕道》

8. 声音与音乐——声音与影像

声音

音乐——分析

《眩晕》

《亚历山大·涅夫斯基》

9. 类型——风格、形式与内容

类型

黑色电影

《绕道》

《财政部特派探员》

《不当交易》

《黑狱杀人王》

《审判》

10. 三部影片的对比

定义

《深锁春光一院愁》

《阿里：恐惧吞噬灵魂》

《远离天堂》

分析

三部影片：场面调度

凝视